旅遊心理學

張琬菁●校閱

劉　純◎編著

校閱序

觀光心理學是近來受到重視的新研究領域，因為只有洞悉觀光客的心理層次需求及消費行為，才能做出針對性且讓觀光客滿意的服務。但目前市面上既有的關於消費者行為及心理學方面的書籍繁多，專門針對餐飲、旅遊消費者心理及行為的書甚少，這本書的出版，希望可以稍稍彌補這方面的缺憾。。

在校閱這本書時，自己也感到受益甚多，雖然這是一本由大陸作者編寫的觀光專業書籍，但同屬東方文化體系，所探索的觀光客心理差異不大，用來說明的例子也是淺顯易懂。從本書的撰寫內容來看，可知這是一本能與實務密切配合的觀光學教科，不僅可適用於一般大專院校觀光事業學系或旅運管理系課程的教科書，同時也可作為旅行業者管理主管對員工在職訓練的教材。

在本書付梓之前的各個階段中，我對於許多人所給予的協助深表感謝。首先要感謝揚智出版社給我這個機會，校閱這本書，尤其是林副總新倫先生致力於出版觀光事業專業書籍的熱忱令我感動；揚智出版社的范維君小姐，熱心地協助和校正編輯，讓本書的進度能夠如期完成，最後還要感謝我的朋友祖海和怡嫻，幫忙試閱這本書和從旁給予莫大的支持，讓本書得以順利出版，謹以此書獻給他們。

<div align="right">

張琬菁

2001 年 5 月

</div>

目錄

第一篇
概論

第一章　導論

學習目的

　　旅遊心理學是一門新興的學科。學完本章後，能夠瞭解旅遊科學的跨學科性、知道旅遊產品的特點，掌握旅遊心理學的概念、目標和研究方法。

基本內容

1. 旅遊心理學的對象與目標
 旅遊科學的跨學科性　旅遊產品　服務
2. 旅遊心理學的研究方法
 專業術語　研究方法

第一節　休閒與旅遊

一、休閒活動與旅遊

隨著世界經濟和科學技術、文化的發展，個人經濟收入及可支配時間的增加，工作與休閒已成為人們生活主要的兩個部分。如何利用閒暇時間，是人們生活中面臨的一個新問題。「休閒」或「閒暇」的英語是 Leisure，源於拉丁語的 Licere，意指擺脫工作後的自由時間或自由活動，包含時間與活動兩個層面。法國社會學家杜馬茲迪埃（Joffre Dumazedier）在《走向休閒的社會》一書中提出了他對休閒的看法：「所謂休閒，就是個人從工作崗位、家庭、社會義務中剩餘出來的時間。」一般來講，我們可以把休閒解釋為當一個人完成了他的工作，並滿足了他的基本需要之後，這個人就有了屬於自己的可支配時間，有了休閒的「資本」。人們可以根據其周期性和時間的長短，以不同的方式加以利用。

1.業餘時間，用於看電視、閱讀書報雜誌、聽音樂、看電影或參加其他文藝活動。

2.週末時間，可安排以下的短程旅遊：

①別墅、飯店、度假勝地。
②露營營地。
③可以讓人「逃避一下」的地方。

3.兩三個星期的短期休假到七星期以上的長期休假，可以作一次國外旅行或度假。

當今，世界各國最熱門的休閒活動為休閒運動和旅遊兩項。所謂休閒運動，是人們藉由運動來舒解壓力、伸展筋骨的活動。其中，有許多運動並不單純地追求「高度」、「速度」、「力量」等評量運動水準高低的標準。諸如滑翔翼、跳傘、潛水、登山、熱氣球、釣魚都屬於休閒運動。

旅遊和休閒是密不可分的，閒暇時間是旅遊的必要條件。沒有個人可支配的閒暇時間，就不可能有旅遊活動。旅遊是休閒的形式和方式之一，而且是高層次的休閒活動。

旅遊和休閒活動的區別在於，在一定時間內，離開居住地到另一個目的地，並以觀光、度假、健身、娛樂、探親訪友為主要目的的休閒活動，才是旅遊活動。

本世紀五〇年代，由於飛機的出現，國際航線滿布全球，住宿條件的完善，旅遊成為休閒活動的一種形式，越來越被人們接受。一些先進國家，人們甚至產生了一種觀念：假日期間不外出旅遊是生活中的一大損失。休閒活動的一些形式，如休閒運動，完全可以在旅遊活動的過程中實現。因此，人們一般也稱旅遊為「休閒旅遊」或「閒暇旅遊」等。

二、旅遊與旅遊業

旅遊是一項很古老的活動，中外歷史上都有不少關於古代旅行家的記載。二千多年以前，我國就有「仁者樂山」、「智者樂水」之說。古代的旅遊常常是隨著貿易、戰爭、宗教活動、探險、求知，以及文化交流等目的而進行的，只有一部分達官顯貴是為了娛樂而去旅遊的。

有人認為世界最早的旅遊活動是在大約西元前四千年出現的，當時的巴比倫王國發明了錢幣、文字和車輪，人們既可以用貨幣，也可以用貨物來支付他們的交通和食宿費用。這些旅遊活動是由於

貿易的發展而產生的。西元前 1490 年，古埃及霍茨海貝賽女王的奔達諸國（即現在的索馬里）之行，或許是有史以來第一次以觀光為目的的旅遊。在埃及的狄愛兒拜哈裡神廟的牆上，記載著這次重大巡遊事件的經過。

我國歷史記載最早的、行程最遠的旅行家應數西漢的張騫。他於西元前 139 年奉漢武帝之命出使西域，越過蔥嶺、親歷大宛、大月氏、大夏（今中亞一帶）等地，歷時共十三年。他這次旅行開啓了亞洲內陸交通，加強了中原和西域少數民族的聯繫，進一步發展了漢朝與中亞各地人民的友好關係，溝通了東西方的經濟和文化。近年來，旅遊已成為一種經濟產業。以全世界來說，現代旅遊業的創始人是英國的湯瑪斯・庫克（Thomas Cook）。他在 1940 年創造了世界上最早的旅遊服務組織。國際旅遊業近年來的發展速度，已超過了許多其他產業而成為世界第二大產業。根據有關研究分析，在不遠的將來，有可能超過石油工業而成為世界第一大產業。

目前，國外將「旅遊」稱為「觀光」或「休閒旅行」，還沒有一個明確的定義。美國密西根大學商學院旅館和餐飲管理系的羅伯特・麥金托什（Robert W. Mclntosh）教授在《旅遊的原理、體制和科學》一書中對旅遊的定義是：「在吸引和接待旅客及其他訪問者的過程中，由於旅客、旅遊業、政府及地區居民的相互作用而產生的一切現象和關係的總和。」「它是吸引旅客、運送旅客、向旅客提供食宿、熱情友好地滿足旅客需求的一門科學和一項藝術。同時，它也是一種商業行為。」

上述定義總結和歸納了西方學者的研究成果，概括了旅遊的範圍，並提出了旅遊業的綜合性。

三、國際旅遊業與旅遊科學

為了適應國際旅遊業迅速發展的需要，一門新的科學 —— 旅遊

學應運而生。旅遊囊括了我們社會生活的各個方面。因此，可以從不同角度對它進行研究。

從企業角度研究

這是用統計的方法研究各種從事旅遊經營活動的中間商和旅遊機構，尤其像旅行社這樣的行業，要清楚瞭解公司情況、經營方法、經營成本及資金實力等。因為它要代表旅客去向航空公司、出租汽車公司、飯店等購買服務，要確保萬無一失。這種統計的結果可以做為旅遊學的進一步研究。

從產品角度研究

研究各種旅遊產品，看它們是如何產生、銷售和消費的，但該方法太耗時。

從經營管理角度研究

這是基於經營方面，即微觀經濟方面的研究。其重點放在旅遊業的規劃、市場促銷、產品定價、廣告策略及控制等一系列經營管理活動的研究上。這種對旅遊學的研究方法非常重要，因為無論運用什麼方法研究旅遊，要懂得經營管理是至關重要的。旅遊業的管理目標和管理程序必須適應社會的變遷，必須能適應旅遊環境的變化。

從經濟角度研究

由於旅遊業對本國經濟和世界經濟都有很大的影響，因此倍受經濟學家的關注。經濟主要在探討旅遊的供給需求關係、收支平衡、外幣匯率和就業、消費、發展及其他的經濟因素。但是，這種方法只注意到了旅遊業的經濟方面，而通常對非經濟因素的影響，諸如環境、文化、心理、社會學及人類學的探討就顯得不夠重視。

從社會學角度研究

　　旅遊活動趨於社會化，引起了社會學家的極大關注。他們力圖研究自助與團體旅客的行為，以及旅遊對社會的影響，並且對主客雙方各自的社會階層、風俗習慣也加以研究和分析。目前，休閒與旅遊社會學還是一個比較薄弱的領域，休閒與旅遊對社會造成影響，有待人們從社會學角度再做進一步的研究。

從地理學角度研究

　　地理學是一門涉及很廣的學科，地理學家對旅遊及其空間產生興趣，因為他們是從事區位、環境、氣候、景觀和經濟等方面研究的專家。他們對旅遊學的探討往往僅只於描述旅遊景點的位置、旅遊風景區的景觀特色、旅遊業給風景區帶來的變化（如旅遊設施、旅遊開發方式、景觀規劃等），以及經濟、社會、文化等問題。旅遊業在許多方面都涉及地理學，所以地理學家們對旅遊區的調查比其他的科學家更周詳。他們要探討土地利用、經濟因素、人口統計影響和文化問題諸方面。而休閒與旅遊地理學則是從事該方面研究的地理學家們常常研究的課題，由此可知休閒、旅遊和娛樂都是彼此緊密相連的。

從制度角度探討

　　這是旅遊學研究中最重要的方面。所謂制度，就是指彼此協調共同達到一系列整體的目標。這一角度集其他研究於一身，從而形成了一個能夠處理微觀與宏觀問題的體系。制度可以監督旅遊業的競爭環境及其市場的結果、旅遊業與其他機構的聯繫以及與旅客的溝通。此外，還能用宏觀的眼光去研究某個國家、某地區整個旅遊業的制度，研究內部是如何運轉，如何跟政治、法律、經濟和社會制度能夠相互配合。

跨學科性研究

　　以上介紹幾個旅遊學的研究角度都有其侷限性。旅遊學是一個新興的領域，在其發展過程中，受到了來自多種角度的不同影響。因此，採用一系列的方法做交叉研究是非常重要的。例如，人們的旅遊動機、旅遊行為都各不相同，要確定這些動機，就必須運用心理學的方法去探索，從而決定旅遊產品市場行銷的最佳方法；旅客過境需要持有政府機關發的護照和簽證，這就涉及政治學方面的探討；跟其他產業一樣，一旦成為影響多數人生活的主要經濟體系，勢必會引起立法部門的關注，制定相關法規，使旅遊業得以生存和發展，因此就需要進行法律方面的探討。圖1-1列出與旅遊學相關的學科。

第二節　旅遊心理學的對象和目標

一、旅遊心理學研究的對象

　　對旅遊的研究離不開對其主體──旅客行為的研究。單從經濟因素不足以解釋旅客的行為及其決策。為了有效地為旅客服務，我們有必要瞭解那些激發他、影響他做出旅遊決策的心理因素。同時，對旅遊的研究也包含旅遊業的研究。在這種情況下，一門新的心理學應用分支──旅遊心理學應運而生了。

　　旅遊行為是旅客在其一系列心理活動的支配下產生的異地探險、變換環境、改變生活體驗和認識世界的行為，是旅遊心理的外部表現，即旅遊心理的外在行為。旅遊行為是在旅遊心理的支配下發生，並隨著旅遊心理的發展變化而變化。表現在旅客的旅遊行

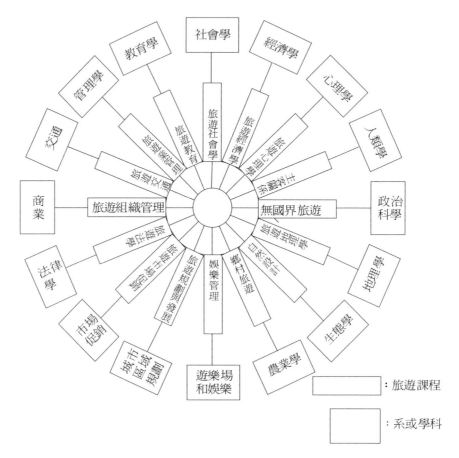

各學科文字（由中心向外）：

旅遊社會學、旅遊經濟學、遊憩心理學、休閒遊憩學、無國界旅遊、旅遊地理學、自然旅遊、鄉村旅遊、娛樂管理、旅遊規劃與發展、旅遊消費者行為、旅遊行銷、旅遊組織管理、旅遊交通、旅遊業管理、旅遊教育

系或學科：社會學、經濟學、心理學、人類學、政治科學、地理學、生態學、農業學、遊樂場和娛樂、城市區域規劃、市場促銷、法律學、商業、交通、管理學、教育學

□：旅遊課程

□：系或學科

圖 1-1　與旅遊學研究相關的學科

爲，根據其個性與旅遊心理的結構形式、旅遊需求和決策不同而不同，並直接影響旅遊行爲的產生和持續。因此，研究旅遊行爲必須研究旅遊心理。

　　旅遊心理學，一方面研究旅客的心理活動及其客觀規則，其基本目的就是解釋人們爲什麼旅遊、影響人們旅遊決策的因素是什麼，以及怎麼做出這些決策；另一方面研究旅遊業的管理心理，即探討旅遊業中個人、團體、經理人、公司的心理活動規則，說明如何透過調整人際關係、激勵動機、提高經營水準和管理藝術、增強

公司凝聚力等方法，來協調人和人之間的關係，以提高旅遊業的管理水準，使之能最大限度地滿足旅客的需求。

旅遊心理學既屬於旅遊學的範圍，又屬於心理科學的範圍。從開發旅遊業到研究人們的旅遊行為是屬於旅遊學；把普通心理學的原理延伸到旅客的社會行為和心理是屬於心理學的分支。

二、旅遊產品及其特點

旅遊行為是一種特殊的消費行為，這跟旅遊市場上銷售的特殊產品——旅遊產品有關。

旅遊產品是指旅遊業業者提供給消費者用以滿足他在旅遊活動中物質、精神的一切服務。

旅遊產品又可分為整體旅遊產品與單項旅遊產品兩種。整體旅遊產品，是指經過旅遊業者將航空、鐵路、飯店、旅遊景點和娛樂場所等部門的產品編排組合而成，滿足旅客一次旅遊活動的綜合服務產品，通常稱之為包裝旅遊（package tour）。單項旅遊產品，則是指旅遊中的各項旅遊產品。如飯店服務、交通運輸服務、遊覽點服務等，就是單項旅遊產品。

旅遊產品還可以根據其表現形式，分為服務形式的旅遊產品、實物形式的旅遊產品和兩者相結合的旅遊產品。

為了區分服務形式的產品跟實物形式的產品，自1970年以來，許多學者從產品的特徵角度來探討服務形式產品的本質。1991年，國際標準化組織（ISO）在ISO 9004-2「質量管理和質量體系要素」—— 第二部分「服務指南」中對「服務」的定義是：「為滿足顧客的需要，供方與顧客接觸的活動和供方內部活動所產生的結果。」對服務質量的定義是：「反映產品或服務滿足明確或隱含需要能力的特徵和特性的總和。」對定義中規定的「特性」，服務指南明確規定了四點：

1.服務的要求必須依據可以觀察到的，和需經顧客評估的特性加以明確規定。

2.提供服務的過程必須依據顧客不能經常觀察到的，但又直接影響服務業績的特性加以規定。

3.兩類特性都必須能被服務組織對照所規定的驗收標準做出評價。

4.服務或服務提供的特性是可測量的，或者是可比較的，這取決於如何評價，以及是由服務單位還是由顧客進行評估。

服務指南中還進一步列舉了服務特性所表現的主要內容：

1.設施、能力、人員的數目和材料的數量。

2.等待時間、提供時間和過程時間。

3.衛生、安全性、可靠性和保密性。

4.應答能力、便利程度、禮貌、舒適、環境美化、勝任程度、可信度、準確性、完整性、技能水準、信用和有效的溝通聯繫。

將這些內容進行分析歸納，可以看出現代服務的構成要素：

1.人力和物力。

2.效率。

3.文明。

4.能力。

5.安全。

6.商品。

可見，現代服務由以上六大要素構成。把握現代服務的構成要素對建立服務品質具有重要的意義。

大多數旅遊產品都是以服務形式出現。服務具有：(1)具形體性；(2)不可分離性；(3)差異性；(4)不可儲存性；和(5)缺乏所有權等五種基本特徵。

不具形體性

　　不可感知性（intangibility）是服務的主要特徵。它的含義可以從兩個不同的層次來看。首先，服務跟實物形式的產品相比較，它的特質及組成元素，在很多情況下都是無形無體，讓人不能觸摸或憑肉眼看見它的存在。同時，甚至連使用服務後的利益，也很難被察覺，或是要等一段時間之後，享用服務的人才能感覺到「利益」的存在。因此，服務在被購買之前，購買者不可能去接觸或瞭解「服務」。

　　照理說，真正百分之百具有完全不具形體性特點的服務極少存在，很多服務還是需要相關人員利用有形的實物，才能提供及完成服務程序。例如，飯店餐廳的服務中，不僅有廚師的烹調服務過程，還有菜餚的加工過程。由此看來，「不具形體性」並非只是服務所獨有的特徵。

不可分離性

　　不可分離性（inseparability）是指服務的生產過程與消費過程同時進行，也就是說，服務人員提供服務給消費者時，也是消費者消費服務的時候，二者在時間上不可分離。由於服務本身是一系列的活動或者說是過程，所以在服務的過程中，消費者和生產者必須直接發生接觸，即生產的過程也就是消費的過程。服務的這種特性顯示：消費者只有加入到服務的生產過程中，才能最終消費到服務。消費者直接參與生產過程，及其在這一過程中跟服務人員的溝通和互動行為，都是向傳統的產品品質管理及行銷理論提出了挑戰。

差異性

　　差異性（heterogeneity）是指服務的構成成分及其品質水準經常發生變化，而很難界定。服務行業是以「人」為中心的產業，由於

每個人有各人的個性，使得服務品質的檢驗很難採用統一的標準。一方面，由於服務人員個人的因素，如心理狀態、技能等因素的影響，即使由同一服務人員所提供的服務也可能會有不同的水準；另一方面，由於消費者直接參與服務的生產和消費過程，於是消費者的個人因素，如教育程度、興趣和愛好等因素，也直接影響服務品質和效果。

差異性使消費者很容易對企業及它提供的服務產生「形象混淆」。例如，對於同一家飯店，透過兩個不同部門所提供的服務，可能出現一個部門服務水準顯著地優於另一個部門的情形。前一部門的消費者會認為該飯店的服務品質很好，而另一部門的消費者則可能對飯店的低劣服務予以投訴。「企業形象」或者企業的「服務形象」缺乏一致性，會對服務的推廣產生嚴重的負面影響。

不可儲存性

不可儲存性（perishability）是基於服務的不具形體以及生產與消費同時進行，使得服務不可能像有形物體的產品一樣被儲存起來，以備未來出售。而且在大多數情況下，消費者也不能將服務攜帶回家。當然，提供服務的各種設備可能會提前準備好，但生產出來的服務如果不當時消費掉，就會造成損失，如飯店的空房、飛機的空位等。不過，這種損失不像有形物體的產品損失那樣明顯，它只是變為機會的喪失和折舊的發生。

缺乏所有權

缺乏所有權（absence ownership）是指在服務的生產和消費過程中，不涉及任何所有權的轉移。既然服務是不具形體，又不可儲存，服務在交易完成後便消失了，消費者並沒有「實質」地擁有服務。例如，搭乘飛機之後，旅客從一個地方到另一個目的地，而此時旅客手裡除了握有機票和登機證之外，他們沒有再擁有任何東

西，同時航空公司也沒有把任何東西的所有權轉讓給旅客。缺乏所有權會使消費者在購買服務時，感到較大的風險。如何克服消費者的這種消費心理來銷售服務，是行銷管理人員所面對的問題。

從上述五個特徵的分析中不難看出，「不具形體」大致上可說是服務的最基本特徵。其他特徵都是從這一特徵衍生出來的。

三、旅遊心理學的目標

透過對旅客心理的研究，我們可以瞭解那些激發並影響旅客做出旅遊決策的心理因素，從而預測旅遊市場的開發，為旅遊業的經營管理提供心理學的根據，促進國際旅遊事業的發展。這是旅遊心理學的首要目標。

旅遊是複雜且具有高度象徵性的社會現象。旅遊業的發展既有社會和經濟因素，又有心理和生理因素。各種因素之間有著錯綜複雜的關係。世界旅遊業的發展始於1950年，雖然各國的旅遊研究者都在著手研究旅遊學，也取得了一些令人矚目的成果，但仍有許多問題尚未解決。例如，對未來的大量休閒時間如何利用是涉及經濟問題，但更多的是社會心理問題。類似這種屬於心理學探討的問題若能圓滿解決，將會充實和提高旅遊學的內容。

旅遊心理學是心理學的一個分支。一般而言，運用普通心理學的原理可以解釋許多旅遊行為，但旅遊心理學有其特定的研究對象——旅客，透過對旅遊心理學的研究，可以豐富心理學的知識寶庫。

從實際面來看，透過對旅遊心理學的研究，可以為旅遊業及其從業人員提供影響旅客旅遊決策的需求和動機、知覺、學習、個性、態度等因素，使旅遊業和從業人員的工作更有預測性和針對性，以便做好相應的行銷管理和企業管理工作，以提高旅遊業的管理水準。

研究旅遊心理學有利於適應國際旅遊市場多變的發展形勢，以提高旅遊業的競爭能力，促進我國國際旅遊事業的發展。

第三節　旅遊心理學的研究方法

任何一門學科都有自己的研究方法。一門學科要想導出合理的理論，必須用合宜的方法，對理論假設的分析必須是科學、準確的。旅遊心理學也不例外。作為一門交叉學科，旅遊心理學除運用心理學的研究方法之外，還從相關學科中吸收了許多必要的概念和有效的方法，這有助於本學科有系統地發展。

一、專業術語

一些專業術語反映旅遊心理學研究中的重要概念。掌握這些概念對於瞭解研究方法及其科學性，是十分必要的。

變　數

變數（variable）可以是任何一種可改變強度或幅度，並可觀察、測量的一般性特徵。例如，能力、性格、工作壓力、工作滿足感、生產力、團體制度等，都是旅遊心理學中常見的變項。變項又有不同的種類：

1. 自變數（independent variable）。指能獨立變化並引起其他變數改變的變項。本學科常見的自變數有：能力、性格、經驗、動機、管理風格、薪資分配方式等。例如，「不同的管理風格導致員工不同的工作行為」，這裡的管理風格就是獨變數，被假設為是引起工作行為變化的原因。

2. 因變數（dependent variable）。指受自變數影響而發生改變的

變項。我們經常考察的因變數有：工作績效、工作滿足感、出勤率、公司凝聚力等。比如，上例中的「工作行為」就是因變數。

3. 協變數（moderating variable）。指參與對因變數的影響，從而減弱自變數作用的變項。自變數對因變數的作用只有在協變數存在的情況下才生效。因此，協變數也可看作是情境變數。例如，如果「增加直接監督」（自變數）的程度，那麼「員工生產效率」（因變數）應有所改變，但究竟能否發生改變，要視「工作任務的性質和複雜程度」（協變數）而定。

假設

假設（hypothesis）是對兩個或兩個以上的變數之間關係的嘗試性說明。所謂「嘗試性」是指它的正確性仍有待證實。因此，一個好的假設並不在於它是否正確，而在於它是否具有可證實性。不可證實的假設就沒有價值可言。

因果關係

因果關係（causality）是指變數之間的導引關係。當由於 X 的變化引起了 Y 的變化，那麼 X 就是 Y 的原因，它們之間就是因果關係。「動機強度不同，導致不同的生產率」，這就是一種因果關係。但「快樂的員工也是高生產率的員工」並不反映出因果關係，因為不清楚誰是因、誰是果。

相關關係與相關係數

相關性（correlation）說明兩個變數之間的關係是否穩定，用相關係數（correlation coefficient）表示。相關係數的值自 +1.00（完全正相關，即兩變數的變量方向完全相同）到 -1.00（完全負相關，變量方向相反）。相關係數為 0 時，表示兩變數之間沒有關係。相關只

說明變量關係，但不說明關係的方向、不說明因果性質。例如，長期觀察發現，美國女子裙子的長度和股市價格有很高的正相關，這其中當然沒有因果關係，純屬偶然巧合。再舉例，如田裡稻子和草的生長高度有極高的正相關，但這種變量的一致性並不意味它們之間有因果關係，它們都分別和另一些因素，如土壤性質、氣候等有關，是這些因素的結果。

效度

效度（validity）是指研究中所測量到的內容，是原本想要測量的內容。例如，要對員工的能力進行考察，就要真正測量其能力，而不是工作表現。反之，若要考察員工實際的工作表現，就不能轉去測量其能力。否則，都是無效的。如果一項報告說，發現民主型管理有利於公司和提高凝聚力，那麼就要檢查它是否確實考察了「民主型管理」，以及是否確實測量的是「團體凝聚力」。換言之，所報告的必須是所研究的內容。

信度

信度（reliablilty）是指測量的一致性或穩定性。如果測量一個人的智力商數 IQ 昨天為 120，今天變成 70，那麼這個測量工具就有問題，且不可信。因為除非發生特殊的意外，一個正常人不可能昨天是智者，今天卻成了愚人。因此，在進行研究之前，要證實測量工具是準確可靠的。

普遍性

一項研究的結果能否被推論於該研究對象以外的個人或團體，必須審慎對待、嚴格論證。例如，對男性調查的結論能否適用於女性，對年青員工的研究結果能否推論於員工，對工廠員工的甄選方法能否用於飯店員工，這些都必須嚴格論證。

二、研究方法

觀察法

觀察（observation）法是指透過感官或儀器按照行為發生的順序進行系統觀察、記錄並分析的研究方法。觀察法又有自然觀察與實驗觀察之分。自然觀察是指在自然行為發生的自然環境中進行觀察，對行為不施加任何干預。實驗觀察是指在實驗室內，在人為控制的某些條件下進行的觀察。

觀察法的優點在於方便實行，可涉及相當廣泛的內容，且觀察對象更接近於現實生活。其缺點在於只能反映表面現象，難於揭示現象背後的本質或因果規則。因此，此法最好與其他方法結合使用。

調查法

調查（survey）法是指透過事先擬定的一系列問題，針對某些心理及其他相關因素，收集資料、加以分析的方法。例如，要想瞭解員工的業餘生活、對工作的滿意程度、對管理風格的評價，就可以採用調查法。

調查法的優點是能同時進行團體調查，快速收集大量資料，而且簡易的問題也方便人們回答。但調查法不大適於針對行為，而且對涉及態度的問題的回答也未必完全真實，故而所得的結果價值會大打折扣。

測量法

測量（test）法是指採用標準化的心理測驗量表或精密的測量儀器，對相關心理或行為進行測驗、分析的方法。能力測驗、性向測

驗、智力測驗等，都是旅遊心理學中常用的測量法。

個案研究

個案研究（case study）是對個人、團體或公司以各種方法收集各方面的資料以供分析的方法。例如，透過研究一個飯店的歷史來瞭解其管理方法及成效，就是一種個案研究。由於個案研究多半需要個案的背景資料，瞭解其經歷，因此亦稱個案歷史（case history）法。

個案法針對性強，對於解決公司中的具體問題頗有幫助。但由於它過於具體，普遍性自然較差，其結論不宜隨意推廣。

實驗法

實驗（experiment）法是指在人為控制的環境條件下，控制自變數而觀察因變數如何因其而變化、研究變數間相互關係的方法。實驗法有實驗室實驗和現場實驗之分。

實驗室實驗（laboratory experiment）在人為製造的實驗室環境中進行。其特點是精確，但也因此而失去了真實性和普遍性，因為現實中很少有像實驗室那樣的環境。

現場實驗（field experiment）在真實的環境中進行。例如，要瞭解照明度對員工工作之影響，可安排兩個同樣條件的工作場所在不同的照明光線下工作，比較工作效率。現場實驗可算是最為有效的方法，所得的結論也最具有普遍性意義，只是代價較高。

評價法

評價（assessment）法是用於評價、考核和選拔管理人員的方法。該方法的主要方式是情境模擬測驗，即把應試者置於模擬的工作情境中，讓他們進行某些規定的工作或活動，對他們的行為表現作出觀察和評價，以此作為鑑定、選拔、培訓管理人員的依據。

評價法中採用的最重要的方法是模擬情境測驗，其中又包括公文包測驗、角色扮演、小組相互作用測驗。

　　實驗證明，用評價法評價、考核、選拔人才，其科學性強、可靠性高、經濟效益也較顯著，且便於挖掘人才、避免盲目用人和任人唯親。因此，它在西方許多國家的企業界中普遍受到歡迎。

複 習 與 思 考

1.對旅遊學的跨學科性，你瞭解了什麼？

2.什麼是旅遊產品？旅遊產品如何分類？

3.什麼是服務？舉例說明服務的基本特徵。

4.解釋旅遊心理學的概念。

5.結合國內旅遊業的現狀，談談旅遊心理學的目標。

6.闡述旅遊心理學的研究方法。

第二章　旅遊行為的研究模式

學習目的

解釋旅遊行為不是一件容易的事情。透過本章的學習，可以瞭解旅客的決策方式，掌握影響旅客行為的各種因素。

基本內容

1. 旅客的決策
 常規決策　廣泛性決策　瞬間決策
2. 影響旅客行為的因素
 感覺與知覺　學習與記憶　動機與價值　態度與個性
 文化與次文化群體

第一節　旅客的決策

一、常規決策與廣泛性決策

　　旅客外出旅遊時，必須做出許多與旅遊有關的決策，即做出決定，旅客必須下決心離開家、必須決定到什麼地方去及如何去、花多少錢、要停留多久、與誰同行等等。因此，在旅遊行為研究中有必要把旅客看作決策者來進行觀察。

　　常規決策（routine decision）是指決策者在日常生活和工作中，經常需要解決的一般性決策問題。它們以相同的形式重複出現，其產生背景、特點及內部與外部的相關因素已全部被決策者所掌握。此類決策僅僅靠決策者長期處理此類問題的經驗即可完成。旅客採用常規決策方式時，往往會迅速且不假思索地做出旅遊決定。因此，常規決策又稱為習慣性決策。

　　然而，客觀事物是極其錯綜複雜的，決策者所面臨的絕大部分問題不可能用某個標準程序或模式來概括。無先例可循而又具有大量不定因素的決策是常有的，這種決策活動稱為「廣泛性決策」（extensive decision）或稱之為「擴展性決策」。這類決策的特點是具有極大的偶然性和隨機性，而且缺乏準確可靠的資料。因此，決策者往往很難看清楚問題的全貌。解決此類問題需要決策者具有豐富的經驗、淵博的知識、敏銳的觀察力和活躍的思維。

　　旅客往往採用幾種不同的決策方式進行旅遊決策，這些決策方式分布在常規決策到廣泛性決策的範圍之內（見圖2-1）。

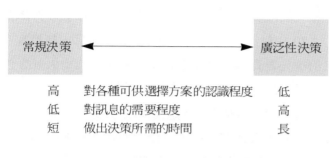

高	對各種可供選擇方案的認識程度	低
低	對訊息的需要程度	高
短	做出決策所需的時間	長

圖2-1　兩種決策方案的連續關係

二、旅客的決策方式

　　旅遊活動中，旅客的大多數決策方式位於圖2-1中靠近常規決策的一端，但也有透過廣泛性決策來實現的。當旅客作廣泛性決策時，他要花費相當多的時間和精力去搜集資料，此時資料的多寡和正確與否，將直接影響到決策的品質。決策者收集到資料之後，要進行分析，並制訂各種可供選擇的方案，然後對各項備案的得失利弊進行權衡和對比，做出取捨的決定，這就是評估。決策者只有經過評估，才能選擇出理想的決策方案。旅客所使用的決策方式總是位於圖2-1所示的完全常規決策和完全廣泛性決策連線上的某個位置。

　　旅客所採用的決策方式並不是一成不變的。在某種場合中，旅客可能按常規住在一個假日旅館裡，而在另一種場合下，同一個旅客則可能花費相當多時間和精力審慎地選擇住處。還有另一種情況，過去做出的那個常規決策已不再令人滿意了，這時就可能改變決策方式，採用較為廣泛的決策過程，以便得到一個更滿意的選擇。

此外，一個旅客在不同的情況下用於決策的時間也大不相同，即便是作同一類型的旅遊決策，不同的旅客在決策過程的廣泛性程度上也有極大的差異。例如，有的旅客無論到什麼地方都習慣性地在下午 4：30 左右到就近的飯店 check in，而另一些旅客在決定住宿地點之前，先要查閱各種旅遊指南及考慮使食宿供應等條件，對不同的住宿條件經過一番斟酌才會做出選擇。

瞭解旅客決策方式的類型對旅遊業十分重要。瞭解了旅客的決策過程及採用的決策類型，就可以確定如何向旅客提供資料及該提供何種資料，來影響旅客的旅遊決策過程。

採用常規決策過程的旅客往往根據自己的常識、經驗和觀念做出選擇，並堅信這種選擇是建立在資料齊全的基礎上。他在決策時，也就懶得再去收集和吸收更多的資料。因此，他的旅遊決策幾乎不受任何影響。所以，旅遊業應把工作做在他們做出決策的時間和需要之前。

另一種類型的決策幾乎在一瞬間即可做出，這就是所謂「瞬間決策」（impulse decision），或稱為「衝動性決策」。和常規決策截然不同，瞬間決策是事先沒有考慮過的。儘管任何類型的資料，都能誘發衝動性行為，然而，衝動性的旅遊決策卻通常為廣告招牌或其他形式的戶外廣告所激發。例如，一個旅行團體計畫開車去某個目的地，半路上發現一塊廣告招牌上介紹的景點很有吸引力，儘管計畫上沒有這個打算，他們還是決定在那裡停留一下。在這個景點停留的決定，之所以具有衝動性的特性，是因為它不是一個事先安排的選擇。這個選擇是由廣告招牌激發的。

當旅客採用廣泛性決策時，他可能會接受那些有助於他作選擇的資料。在這種情況下，這位旅客會覺得自己的資料不足以使他做出必須做的決策。這時，特別是在旅客意識到有作決定的必要之後，並在他蒐集到足夠的資料之前，旅遊銷售人員能較有把握對其決策結果產生影響。事實上，旅客也可能在積極收集這一類的資

料。

　在做出廣泛性決策的過程中，旅客往往會求助於朋友、同事、導遊這類的資料來源。另外，也會接受廣告、宣傳手冊和其他資料來源的幫助。如果必須做出一個決定，他也許會想起那些之前被忽略掉的資料。

　對很多旅客來說，選擇旅遊目的地是一個擴展性很大的決策過程。以前的資料也許會影響個人願意加以考慮的某些選擇對象。然而，主要的影響來自於在他提出「今年我們將去哪裡度假」這個問題之後開始，將影響其結果的、在收集資料過程中所發現的那些東西。在這種情況下，也就是說剛好在人們要做出決定之時，或處於猶豫當中，關鍵性的廣告和個人努力推銷，要做得及時。還有，所有的資料傳遞應該是詳盡和眞實的。因爲這位旅客正在尋求某些具體問題的答案，這些答案將幫助他做出一個他認爲是重要的選擇。

第二節　影響旅客行爲的因素

一、作爲個體的旅客

　旅客行爲涉及到許多方面，是對一系列過程的研究，而這一系列過程正是由於個人或團體的選擇、購買、使用，或處理旅遊產品、服務、計畫及經驗，以滿足自身需求和慾望時引起的。

　對「作爲個體的旅客」的研究，是著眼於最微觀層次的旅客。探討的是個人如何從他最熟悉的環境獲得資訊，以及對這些內容如何學習、如何在記憶中儲存、如何利用這些資料去形成或修正對旅遊產品或自身的態度。

感覺與知覺

感覺（sensation）是人的感覺器官（如眼睛、耳朵、鼻子、嘴巴和手指）對於光、色、味和聲等基本刺激的直接反應。知覺（perception）則是選擇、組織及解釋這些基本刺激的過程。就像計算機處理原始資料一樣，知覺在為感覺賦予意義時，也給感覺附加或從中抽掉一些東西。

一個旅客選擇合適的旅遊產品時，所作的主觀判斷有賴於很多因素。其中，最重要的是每個對象的知覺，及是否具有滿足個人需求的能力。因此，對知覺的研究是瞭解旅客行為的一個重要開端。

學習與記憶

旅客既是消費者，又是問題的「解決者」。一個人如何解決各式各樣的旅遊問題，就得知道如何消費，學習怎樣解決他在旅遊上做出決定後所產生的疑慮。

記憶（memory）包括獲得資訊，並把訊息儲存在頭腦裡以備將來使用。記憶系統有三種：感覺記憶、短期記憶與長期記憶。每一種類型的記憶對從外部獲得訊息的保留與處理都有一定的作用。

資料的儲存不是獨立的，它可以構成一個人的知識結構，也和其他相關資訊有關聯性。產品訊息在聯想網絡中的位置以及被編入的抽象層面，有助於確定將來訊息被激發的時間和方式。影響可能性的因素，包括對產品的熟悉程度、訊息在記憶中的重要性、訊息是圖片還是文字。

旅遊產品也能作為記憶的標誌，旅客用它尋找出對過去經歷的記憶，並根據旅遊產品的這種能力來評估其價值。

動機與價值

動機（motivation）是指引導致人們去做他們想做的事的一個過

程。是在消費者希望得到滿足時被激發產生的。一旦某種需要被激發，一種緊張狀態便會存在。它驅使消費者企圖減少或排除這種需要。瞭解旅客的動機就是明白旅客為什麼會去旅遊，為什麼會在旅遊市場上購買產品或服務。

價值（value）就是相信一些情況要比其對立面更好。例如，許多人都喜歡自由，而不喜歡被束縛。又如一些人熱衷於追求一些使他們看起來年輕的產品和服務。一個人的價值在其消費行為中，有很重要的地位。因為許多產品和服務之所以被購買，就在於它們有助於達到一個與價值相關的目標。

價值驅動著大部分的消費者行為，實際上，所有類型的消費者研究都是與價值的辨別和測量有關，旅遊市場上的消費者也是如此。

態度

態度（attitude）是對某人某事，包括對自己的一種基本看法。當人們對一種東西持某種態度時，不管這東西是有形的，還是無形的，它都被稱為態度對象（attitude object），或稱為態度標的物。

消費者的態度可以指向與某一產品相關的行為，也可以更廣泛地指向與消費相關的行為。態度可以幫助旅客在旅遊市場上決定購買哪些產品和服務。而旅客對相互競爭的產品和服務所持的態度是旅遊業行銷管理人員的興趣所在。態度對每個人都很重要，因為它常能夠說明生活中各種人在特定情況下會如何行事。

個性

個性（personality）主要是指個人獨特的心理構成因素，以及這些因素如何影響個人對環境的反應。個性是學習、知覺、動機、情感和角色的綜合體，是由個人行為中與其他人有所區別的特徵構成的。在旅遊市場上，許多產品和服務之所以被選擇，是由於旅客自

認爲其個性與產品和服務本身存在一致性。

二、作爲決策者的旅客

參考群體

參考群體（reference group）對個人評價、期望，或行爲具有關聯性。

一個人的行爲至少在以下三個方面，會受到參考群體的重大影響：

1. 參考群體使一個人受到新的行爲和生活方式的影響。
2. 參考群體還影響個人的態度和自我觀念，因爲人們通常希望能迎合群體。
3. 參考群體產生一種趨於一致的壓力，它會影響個人購買產品和服務的選擇。

家庭

家庭（family）是社會生活的基本自然單位，也是一個單獨的、最重要的閒暇群體。

在家庭的旅遊決策制定過程中，夫妻雙方各有考慮，並且對決策施加大小不同的影響。至於兒童對家庭旅遊決策的影響範圍，正在逐漸擴大。

角色

角色（role）就是一個人在特定社會和群體所占的地位，社會和群體制定了角色的態度和行爲模式。

一個人在一生中會參加許多群體——家庭、俱樂部以及各類團體。每個人在各群體中的位置，可用角色和地位來確定。角色是一

個人所被期望做的活動內容，角色也是周圍的人對一個人的要求，即一個人在各種不同場合中應起的作用。

　　每一角色都伴隨著一種地位。人們在購買產品和服務時，往往還會考慮自己在社會中所處的角色和地位。實際上，一個人的每一個角色都將在某種程度上會影響他的購買行為。

社會階層

　　社會階層（social classes）是在一個社會中具有相同特質的群體，他們是按等級排列，每一階層的成員具有類似的價值觀、興趣愛好和行為方式。

　　所有人類社會都存在著社會層次，它有時以社會等級的形式出現。不同等級的成員都被培養成特定的角色，而且不能改變他們的等級。社會階層不僅受收入的影響，也受其他因素的影響，如職業、教育和居住地等。社會階層的不同，表現在衣著、說話方式、娛樂愛好和其他許多特徵上。在旅遊市場上，各社會階層的旅客顯示出不同的產品偏好和品牌偏好。

三、文化與次文化群體

文化

　　文化（culture）可視為一個社會的特性。它不僅包括一個群體所生產的物質產品和提供的服務，而且包括它所重視的抽象的觀點，如價值觀和道德觀。文化是一個組織或社會的成員共有的意義、儀式、規範及傳統的累積。

　　旅客的文化，決定了他對不同活動和產品的整體重視程度。在旅遊市場上，與文化結合的旅遊產品和服務，更有可能被旅客所接受。

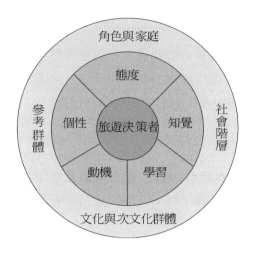

圖2-2　影響旅遊者行為的因素

次文化群體

　　每一文化都包含更為具體且較小的次文化群體（subcultures）。次文化群體包括，民族次文化群體、宗教次文化群體、種族次文化群體、年齡次文化群體和地域次文化群體等。有時甚至休閒活動也能發展成為一個次文化群體。每個消費者都同時屬於幾個次文化群體。

　　總之，影響旅客行為的因素是多方面的，**圖2-2**概括了影響旅客行為的主要因素。

　　討論和研究**圖2-2**中的各種因素，可以瞭解和掌握影響旅客行為的一般因素，從而有利開發旅遊市場、妥善經營管理旅遊業和制定服務對策。這在以下的章節裡將詳細探討。

複習與思考

1. 解釋常規決策、廣泛性決策及瞬間決策的概念及它們之間的差異。

2. 瞭解旅客的決策方式有什麼實際上的意義？

3. 影響旅客行為的因素有哪些？

第二篇
旅客心理

第三章　旅客的知覺

學習目的

　　瞭解知覺是明白旅遊行為的一個重要開端。透過這一章的學習，能掌握有關知覺的心理學原理，瞭解這些原理是如何影響人們對各種旅遊現象的知覺。

基本內容

1. 知覺
 感覺與知覺　感覺系統
2. 影響旅客知覺的因素
 刺激因素　個體因素
3. 旅客的知覺過程
 選擇性注意　理解　選擇性保持
4. 距離知覺
 距離對旅遊的作用　距離的知覺失真

第一節　知覺

一、感覺與知覺

　　人類行為的產生首先有賴於他對生活環境的看法，而這種看法是透過感覺、知覺作用產生的。因此，也被稱為「知覺世界」或「認知世界」。

　　感覺是人的感覺器官對於光、色、聲、味等基本刺激的直接反應。感覺是較為簡單的一個層次，它察覺到刺激的存在，並立即分辨出刺激的屬性。而知覺是諸如光、色、聲、味等感覺被挑選、組織和解釋的過程。知覺是較為複雜的另一個層次，它不僅察覺到刺激的存在及其重要屬性，而且知道該刺激所代表的意義。

　　感覺雖然是一種簡單的心理現象，但它在人的心理活動中卻有很重要的作用。所有較高層次、較複雜的心理現象，都是在感覺的基礎上產生的。感覺又是人類客觀認識世界的第一步，人只有透過感覺，才有可能逐步客觀地認識世界。

　　感覺和知覺都屬於人對客觀事物的直接反應，但又有所區別。感覺是對事物個別屬性的反應，而知覺是對事物各種不同屬性、各個不同部分及其相互關係的綜合反應。例如，對庭園中的流亭樓閣、假山噴泉、花草樹木、拱橋平湖等各個不同部分，將其相互聯繫綜合反應在腦中，就產生「優美的庭園」這樣一個具體形象。任何事物都是由許多個別屬性所組成的，沒有反應事物個別屬性的感覺，就不可能有反應事物整體的知覺。因此，感覺是知覺的基礎，知覺是在感覺的基礎上產生的。事物的個別屬性不能離開事物的整

體而獨立存在，所以在實際生活中，人都是以知覺形式直接反應事物，感覺只是作為知覺的組成部分而存在於知覺之中，很少有獨立的感覺存在。

人的知覺過程可以在一瞬間發生，但沒有任何兩個人能以絕對相同的方式看世界，他們看到的事物是不同的。幾個人在一起看到的事物，各自的看法和解釋也不會相同。例如，前往國外班機上的旅客，對於旅遊業者，對於機組人員，以及在機場上望著飛機逐漸遠去的旅客親友來說，其含意是截然不同的。

二、感覺系統

外界的刺激或感覺的輸入，可透過多種管道獲得。例如，我們能夠看到廣告招牌，聽到廣告主題曲，嘗到菜餚的口味，或是聞到美酒的味道。人的五大感覺器官接收到的信號構成了原始訊息，這些訊息可以產生很多種的反應。

感覺能引起歷史性意象，即曾經發生的事情會被再次憶起。幻想性意象則是對感覺訊息產生一種全新的、想像性體驗的反應結果。這些反應是消費者與產品相互作用的多種感覺、幻想和情感方面的重要組成部分。透過感覺系統接收到的訊息，決定了我們對產品作何種反應。

下面簡單介紹一些感覺刺激的商業應用途徑。

視覺

很多廠商家在廣告設計、營業場所的裝潢及產品包裝上，都非常重視視覺效果。銷售的視覺因素常常充分表明一種商品的屬性。透過對商品的規格、風格、明亮度及區別於其他競爭商品特色的介紹，商品的價值就透過視覺管道傳遞出去。

顏色的象徵價值和文化意義非常豐富。在許多行銷策略中，顏

色都居於重要地位。在考慮廣告、包裝、甚至營業場所裝潢上，顏色的選擇要非常慎重。有些顏色（尤其是紅色）易使人興奮，而有的顏色（如藍色）則使人情緒平和。顏色能夠引發積極或消極情感的力量，使其成為廣告設計中的重要考慮因素。

嗅覺

氣味可使情緒激動，也可使情緒緩和，它們能引起回憶或是緩和壓力，人們對氣味的一些反應，源於氣味與他們早期經歷的聯想。例如，嬰兒粉（baby-powder）的香味之所以經常在香水中被採用，是因為這種氣味意味著舒適、溫暖和喜悅。

聽覺

聲音會影響消費者的情感和行為。在消費者行為中，有兩大研究領域是：背景音樂對情緒的作用以及講話速度對態度變化及訊息傳遞的影響。例如，飯店、餐廳、商場的背景音樂能創造適宜的購買情緒；導遊透過改變語調以增強說服力和感染力等。

觸覺

相對而言，觸覺刺激影響消費者行為效果的研究較少，但這一個感覺管道也是很重要。

觸覺具有象徵意義。人們將布料及其他產品的質料與產品屬性相聯繫，透過對衣物、寢具或室內裝潢品的材料感覺，來判斷其華麗程度及品質，是粗糙還是光滑，是有彈性還是無彈性，光滑的絲織品是豪華的代名詞，而斜紋棉布則被認為結實耐用。

味覺

味覺感官有助於我們對產品形成某種感受。所以，飯店的餐廳、食品業者忙著開發新味道來取悅消費者不斷變化的口味。

第二節　影響旅客知覺的因素

知覺的形成雖然有賴於感覺的訊息，但是知覺的過程並不是感覺的延伸。個體對於感覺器官所獲得的外來刺激都要加以主觀的解釋和組合，才能形成知覺。

心理學目前的研究顯示，影響知覺的諸多因素可分為刺激因素和個體因素兩類。

一、刺激因素

刺激因素，即刺激本身所具有的特點，如大小、顏色、聲音、結構、形狀和環境等。

人們不是單獨地看待一種刺激，而是傾向於從刺激與其他事件、感覺或形象的關係中來看待。許多知覺原理都描述了刺激是如何被察覺的。這些原理建立在完形心理學（gestalt psychology）的基礎上。完形心理學派認為，人們是從一系列刺激的整體而非從任何個別刺激得出其含義。德文「完形」的含義意指整體、模式或輪廓，用一句話可以最準確地說明這種觀點：「整體大於其各部分之和。」

按照完形心理學理論，當人觀察某一對象時，即為觀察一個結構形式——完形。完形心理學家提供了與刺激組織方式相關的許多原理，這裡僅介紹四種原理，或稱為四種知覺傾向。

閉合原理

閉合原理（principle of closure）暗示人們將不完整的圖形想像

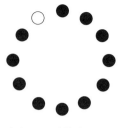

圖3-1　閉合原理

成完整的，也就是人們根據以往的經驗來填補空白（見圖3-1）。

　　這個原理解釋了為什麼大多數人辨認霓虹燈時毫不費力，即使其中一兩個字母或文字已被燒壞。也解釋了為什麼大多數人都能夠輕而易舉地將不完整的訊息補充完整。同樣，在人們僅聽到部分的廣告主題曲時，閉合原理也起作用。例如，「少壯不努力，老大徒傷悲」這句話已為人們所熟悉，只要說出上半句，人們自然會想到下半句。對於一個旅行社或飯店來說，如果他們電視廣告中的廣告用詞被人們熟悉之後，只要提到上半句，觀眾自然就會想到下半句話。

　　閉合原理在行銷策略中的運用是鼓勵消費者參與，增加人們處理訊息的機會。

相似原理

　　相似原理（priciple of similarity）是指人們在感受各種刺激物時，容易將具有相似自然屬性的事物組合在一起。即將相似的物體編成一組，從而產生一個整體。

　　在圖3-2中，根據圖形的形狀、顏色的相似，我們很自然地將其看成是彼此隔開的實心圓和正方形的直行，而不是由實心圓和正方形組成的水平橫行。

　　同樣，許多旅客傾向於把夏威夷、墾丁和綠島視為同一類型的旅遊地，儘管這三個地方有其獨特之處，但人們還是認為它們都是

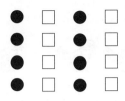

圖3-2　相似原理

水上活動勝地；有些人往往容易把美國人、加拿大人、英國人混為一談，也就是因為他們的長相、語言、舉止很相似的緣故。

「圖形——場地原理」（figure-ground principle）是指刺激的一部分居於主位（圖形），而其餘部分退為背景。只要想一想，一幅照片中間的焦點物體（圖形）總是清晰明確，一眼就可以看見，那麼就很容易理解這個概念。輪廓部分是被視為圖形，還是背景，會隨個人及其他因素的不同而不同，如圖3-3。

在設計行銷策略時，應用圖形——場地原理，就可以將刺激依需要設計成訊息的中心，或是陪襯焦點的背景訊息。

接近原理

接近原理（principle of proximity）是指在感知各種刺激物時，彼此相互接近的刺激物比彼此相隔較遠的刺激物更容易組合在一起，構成知覺的對象。這種接近既可以是空間上的接近，也可以是

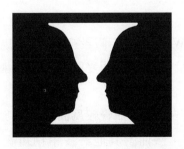

圖3-3　圖形——場地原理

圖3-4　接近原理

時間上的接近。觀察圖3-4中的小鳥，我們很快就會按距離的接近把它們看成兩組。

同樣，人們傾向於把彼此地理位置接近的旅遊點，如將花蓮、台東等視爲一個遊覽區。

其他刺激因素

人們習慣於自己周圍世界的某種刺激物的大小、形狀、聲音、色彩、運動等，當其他一些刺激因素出現時，如果這些刺激因素和人們所預料的差別較大，就容易引起人們的注意而成爲知覺的對象。例如，大的刺激物比小的刺激物容易引起人們的注意。震撼的音響、高昂的聲調、強烈的色彩，比輕微的振動、低沉的聲調、輕描淡抹的色彩更能引人注目。例如，一個顏色醒目的廣告要比色彩平淡的廣告更引人注意，運動的刺激物要比靜止的刺激物更有吸引力。

二、個體因素

奧爾波特（G. W. Allport）假設知覺經驗的方向受心情、態度、價值觀念、需要以及其他的中間變數的影響，那麼個體因素對知覺就顯得十分重要。

人對環境中某些事物的知覺較爲簡單，對於一支鉛筆知覺的分歧可能是非常小的。然而對其他許多事物知覺上的差別就大得多

了，旅客對旅遊環境的知覺尤為明顯。研究顯示，沒有兩個旅客對一架飛機、一個旅遊地或一則旅遊廣告有完全相同的感受。

由於旅遊環境是一個複雜的知覺環境，因此在對旅遊環境中的一些客體、活動以及旅遊項目的知覺，個體因素有很重要的作用。影響旅遊知覺的個體因素主要包括興趣、需要和動機、經驗和期望、個性、社會地位等。

興趣

知覺可以選擇，我們所選擇的知覺與我們所關心的事物是密切相關的。換言之，興趣能幫助我們在知覺事物中排除毫不相干或無足輕重的部分。興趣是人積極探究事物的傾向，這種傾向使人對某種事物給予優先注意。研究顯示，對旅遊感興趣的人對旅遊廣告的注意力遠遠超過對其他廣告的注意。

一個計畫到泰國旅遊的人，對泰國的相關消息就特別敏感，而對其他國家的消息就不大關心。同樣，打算來臺灣旅遊的人，對臺灣新聞的注意程度也會遠遠超過對其他國家新聞的注意。一個常搭飛機的旅客，比不常搭飛機的旅客更容易注意航班及其票價的變化。此外，由於個人需要和興趣不斷地變化，以前被忽視的因素也可能重新被引起注意。

需求和動機

人們的生理需求和心理需求對感受各種刺激有很大的影響。例如，由於飢渴而奄奄一息的人會「看到」並不存在的食物和水。

對於那些對旅遊感興趣的人來說，最為重要的是心理需求。一些人類學家和心理學家認為，人類有強烈的探索需求，這種需求僅僅用冒險尚不能充分概括，因為人類的大多數探索是沒有實際價值的。儘管一些動物也有這種好奇的本能，但它們探索的目的往往是為了尋求新的食物來源。人類從出生那天起，就不斷地進行探索，

以擴大自己的視野，即知覺環境。人的探索除了物質需求的原因外，還有求知慾望的原因，僅僅從書本和由別人口傳獲得知識，對人而言是不滿足的，必須自行尋覓知識的泉源。

人的求知慾望與旅遊行為及旅遊地的選擇有密切的關係。在人類致力於登上月球的諸多原因中，最重要的原因是人類以前從未涉足過月球。同樣，旅客選擇的旅遊地大都是自己從未去過的地方，這幾乎是所有的人最主要的選擇理由。

因此，這種求知的需求使人們對那些從未去過的地方的知覺帶上各種色彩。例如，尚未去過的旅遊地會使人產生一種神秘的、奇妙莫測的感覺，儘管人們腦中對這些地方也會有一些印象，但是人們意識到這種知覺是不完整、不充分的知覺。

此外，知覺會受強烈且瞬間的需求或動機的影響。在西方先進國家，由於激烈的競爭、高度自動化的操作，以及大都市人口擁擠、噪音污染等，使人的心理狀態極度緊張，因而會產生一種解脫心理緊張的強烈需求。這種解脫需求往往經由環境的改變來實現。當這種需求足夠強烈時，能導致知覺畸形化。例如，本來距離遙遠的旅遊地，現在突然變得近在咫尺，費用似乎也不算高了，去那裡旅遊變得更迫切了，從而導致某些人衝動地做出旅遊決定。

人們對社會地位的心理需求影響了對旅遊環境的知覺。很早以前，只有少數有地位的人定期去旅遊，別人把他們看成是有閒階層，隨之旅遊便成了地位的象徵，旅遊過的人就是有地位的人。現在世界上的先進國家中，幾乎每個人都有足夠的錢和閒暇時間去進行旅遊，所以問題不在於人們是否去旅遊了，而是看去什麼地方旅遊，怎樣去，在那裡待多久，什麼旅遊方式以及旅遊內容等。這些才足以顯示不同的地位。

旅遊環境中有許多代表地位的象徵物。例如，飛機上的商務艙有別於經濟艙，五星級飯店有別於四星級賓館，打高爾夫球有別於打乒乓球等。人們對這些差別十分敏感，他們往往會把選擇座位等

級聯想到選擇者的地位。

期望

　　人們對旅遊的知覺還會受過去的經歷和期望的影響。從某種意義上來說，一個人總是去注意他所期望的東西。知識和經驗在這裡有很重要的作用。人在注意事物時，與該事物有關的知識經驗越豐富，注意到的內容就越全面，也就越能接受這個事物。例如，當一個旅客從關於花蓮的旅遊廣告以及曾去過的朋友的經驗中得知了花蓮的情況，知道了對太魯閣、鯉魚潭和花東縱谷的美景，以及對花蓮賞鯨、舞鶴品茶等的知識和間接經驗，這對旅客的真實感受將起關鍵作用，因為這些知識和間接經驗決定了他的注意。

個性

　　一個人的個性展現在他與其他人的個別差異和行為的連貫性上。個性影響著一個人對周圍客觀事物的反應和注意方式，個性是個人所具有獨特及穩定的心理特徵。一個人的個性對旅遊現象的知覺有很大的影響。例如，一個有果斷個性的旅客，並不會多加考慮交通方式和旅遊地的選擇。

　　從使用交通工具的情況可以看出，個性對旅客選擇交通工具的影響。一般來說，搭飛機的旅客非常活躍、大膽而自信，有的還顯示出強有力的領導傾向；搭火車的旅客則不那麼大膽，而顯得消極被動，對安全的需求特別強烈。因為一般人認為搭飛機是冒險的，搭火車最安全。

社會階層

　　一個人的社會地位大部分是由一些象徵所構成，這一點在旅遊環境中尤其明顯。各種不同的旅遊方式、不同的旅遊地、不同的休閒活動，甚至旅遊本身都具有一定的象徵性。

表3-1　美國不同社會階層的價值觀念與行爲模式

中等階層	下等階層
1.面對未來	1.面對現在和過去
2.有長遠的眼光	2.生活上和思想方法屬目光短淺
3.多爲城市人	3.多爲鄉下人
4.強調理性	4.基本上是非理性的
5.對世界的認識清晰而完整	5.模糊而條理不清
6.眼界開闊，毫無限制	6.目光短淺、侷限
7.有較強的選擇意識	7.選擇意識有限
8.自信、樂於冒險	8.對安全極爲關注
9.思想方法非物質化和抽象化（重視思想的）	9.思想方法具體化和直覺化（重視物質的）
10.注重國家發生的大事	10.以家庭爲重

　　社會一般以財富、技能和權力來劃分階層。從一個人的收入、受教育程度以及職業，可以判斷他所屬的社會階層。同一階層人的價值觀念是相似的，他們的行爲模式也往往趨向一致。

　　皮埃爾・馬蒂諾（Pierre Martinoan）在〈社會階級和消費行爲〉一文中，列舉了美國社會中等階層和下等階層之間的主要情況對比，如表3-1所示。從表中可以看出，這兩個社會階層的態度和價值觀念是如何影響知覺的。

　　中等階層由於視野比較廣，對旅遊很感興趣，他們把旅遊看作是探索大千世界的一種方式。下等階層由於對世界的看法有侷限性，認爲去遠距離的旅遊地沒有必要。對他們來說，理想的度假方式是去離家不遠的地方旅遊。他們把家庭看作是自己的城堡，裡面擺滿了沉重的用具和昂貴的家具，以此作爲安全的象徵。儘管如此，他們的知覺仍可能渴望變到成中等階層的程度，在這種情況下，旅遊可以成爲證實他們成爲上流社會成員的一種象徵形式。中等階層對物質不大感興趣，他們並沒有象徵安全的需求，且樂於把錢花在像旅遊這樣的無形商品和服務上。

其他個體因素

影響旅遊知覺的個體因素除了上述幾個方面外，還包括人口統計方面的因素。如收入、年齡、性別、職業、家庭結構、國籍、民族和種族，還有態度、信仰、心境和記憶等。

年齡對旅遊知覺有很重要的影響。例如，年齡較大的中等階層對旅遊的感受，就和以前與孩子生活在一起的時候有所不同。現在，經濟上已經有了保障，自己一生的奮鬥目標也許已經達到，或變得不那麼重要了，因此，就以另一種眼光來看待旅遊。

第三節　旅客的知覺過程

客觀事物是繁雜的，它們無時無刻都在影響我們的感覺器官。由於大腦處理訊息的能力有限，我們會有選擇地注意訊息。知覺選擇（perceptual selectivity）過程是指人們對於自己接收的訊息，只能注意其中的一小部分。

事實上，知覺通常可以說成是一種連續過濾外界刺激的過程。從環境中來的訊息，可能會先被注意到，然後加以解釋並和其他知覺綜合。

一、選擇性注意

注意（attention）是心理活動對特定對象的指向和集中。所謂指向是指在一瞬間，心理活動有選擇地朝向特定事物，並且長久地保持在所選定的對象上。注意的指向性顯示了人類認識活動的選擇性。集中是指心理活動脫離所有無關的事物，深入到所選擇的對象中去，也是對不無相干的對象，甚至抑制妨礙的活動，使選擇的對

象得到鮮明、清晰而深刻的反應。指向和集中是彼此緊密關聯的，沒有指向就沒有集中，而指向是透過集中才明顯地表現出來。注意的對象既可以是外部的物體和事件，也可以是自己的行為或觀念。

注意不是一種獨立的心理過程，它是伴隨著心理過程而存在的心理現象。當人們感覺什麼的時候，也就是在注意著什麼。注意在人的活動中有很重要的作用，它可以由某種客觀事物引起，也可以由內部刺激引起，當客觀事物和內部刺激對於人具有特定意義的時候就會引起注意。注意使人能及時反映客觀事物及其變化，來適應周圍環境。

影響人們注意的因素有刺激物的特點及個體因素。刺激物的特點是指刺激物的強度、刺激物之間的對比關係、刺激物的活動變化及刺激物的新異性等。個體因素是指個人對事物的需求、興趣和態度、個人的情緒狀態和精神狀態等。

在旅遊情境中，旅客的興趣愛好能夠幫助他過濾掉跟自己無關或會危害到自己的事物。這一點可以稱為「知覺防禦」。例如，一位臨時決定要在旅遊地租車的旅客，就比旁邊另一位將結束旅遊，回家和家人團聚的旅客，更加注意飛機上的雜誌中有關這種租車服務的廣告。

人們解決他所面臨的超負荷刺激的另一種辦法就是利用筆、紙、照相機、攝影機、錄音機等輔助工具來儲存這些刺激的訊息，用以延長注意過程。這樣，就有可能再次回味當時未被注意的語言或視覺的情境，並從中選取有意義和愉快的經歷。

在旅遊環境中，有些強烈的刺激極容易引起旅客的注意。如高調、艷色、懸殊的差別及新奇的事物等，都能促使旅客知覺的優先選擇。

在生活中，當人們的注意僅侷限於一些周而復始的日常瑣事時，就會有渴望去接觸沒有嘗試過的新刺激，旅遊即為這種傾向的一部分。旅遊可以為人提供前所未有的各種刺激，透過降低他們的

知覺門檻而享受和學習到更多的東西。旅遊作為擴大知覺範圍的一種體驗，對於豐富人們的生活，越來越有價值了。

二、理解

　　人在感覺事物和現象時，總會根據以前獲得的知識及實際經驗來理解它們。因而知識經驗的不同，知覺也會表現出很大的差異。當我們知覺某一刺激物時，如果跟需求、態度和興趣有關，就可以使知覺直接針對我們所需要的事物，從而縮短知覺距離。因此，知覺也是一個主觀過濾的過程。

　　透過對刺激（諸如人、行為、物體和事件等）進行分類、概括，稱為「刻板」（stereotyping）或定型，即對人、行為、物體和事件的認識是根據「陳規舊習」而來的。透過刻板，人們就可以以有限的訊息或暗示為基礎，把分類的外界刺激裝進頭腦。

　　這種過程，大大節省了知覺的工作量。因為分類判斷僅僅需要少量的訊息，但是刻板也會出現以偏概全的現象。因為訊息未能得到充分利用，人們只「看」到那種由他們自己建立的陳規舊習。此外，用以形成知覺判斷的那些有限訊息對分類未必適用。

　　對旅遊業來說，刻板有可能增強或減弱人們對它的產品或服務的知覺。例如，一個旅客在一家飯店裡碰到一個臉臭臭的、心不在焉的服務員，他就會認為這家飯店的服務都不好。

　　一般來說，人們會避免接觸那些對立的，或不一致的訊息。他們所尋求的訊息是那些與其信念相吻合的，而忽略那些不相吻合的訊息。當一個人所面臨的外界刺激與其態度、價值觀或原有訊息發生衝突時，對外界刺激的解釋有可能與客觀事實相違背。這種解釋有可能擴大其中的某些特性，而縮小或忽略另一些特性。之所以發生這種現象，是因為人們要使外界刺激更迎合其自身的偏好與信念。這樣的過程被稱為「知覺失真」（perceptual distortion）。

知覺失眞現象特別容易在一個消費者接受廣告訊息時發生，它至少有三種表現形式：

1. 曲解和誤解廣告，使其與自身態度相一致。
2. 帶有偏見性地抵制廣告訊息與資訊來源。
3. 接受廣告中確實的訊息，忽略誘導性的廣告。

以上三種表現形式，都與消費者的態度、原有的知識有關。由此看來，接觸到一種外界刺激，比如一個人、一件物體、一個事件或一則廣告，並不等於說這種刺激會被他客觀地加以解釋。那些帶著對立觀念的人，就有可能將之完全曲解爲另外一種訊息。顯然，喜歡標準住宿設施的旅客，就不大會曲解設備齊全的大型飯店集團所作的廣告。

一般說來，當刺激物越是模棱兩可、越是複雜時，人們就越想看到他主觀上想看到的東西，因而感知刺激的機會就大大增加。廣告的宣傳就是運用了知覺的理解性這一個心理效應。

三、選擇性保存

保存（retention）是記憶的基本環節，它是鞏固已獲得的知識和經驗的過程，是再認和回憶的前提。

一般來說，一個人總是把與自己的需求、價值觀及心理傾向相關聯的訊息儲存在記憶中，而與需求、價值觀及心理傾向無關的訊息則會很快被遺忘掉。有一些事實可以證明，當人們接觸到的訊息與他們的態度、偏好及生活方式一致時，就非常容易保存在記憶中，而且準確無誤。

只有那些被保留下來的知覺，才能對繼之而來的行爲產生影響。例如，一個旅客住在某飯店，剛好碰到該飯店發生火災，而他倖免於難。這個經歷就會在他腦中清晰地保存許多年，甚至終生難忘，形成了他對這個地方的基本印象。甚至會忘記這個地方其他的

吸引力。

　　由此，我們可以看出，一個人的心理傾向是產生選擇性注意、理解和選擇性保存的基礎。

第四節　旅客對距離的知覺

　　旅遊是在三度空間發生的，包括距離和時間因素。因此，旅遊既可以用距離來度量，也可以用時間來計算。對時間和距離的知覺，直接影響旅客的旅遊行為及態度。例如，一家人要搭火車從某地出發到花蓮旅遊，當他們得知這次旅遊在火車上要待四個小時，這個家庭的各個成員對這四個小時的知覺是不同的。父親可能習慣搭乘長途火車，四個小時對他來說無所謂；母親為了孩子，對在車上待四個小時也不介意；而這四個小時對於孩子們來說，似乎是一個永遠不會終止的行程。一般來說，對距離的知覺直接影響到個體的旅遊行為，具體表現在距離對旅遊的阻止作用和促進作用。

一、距離對旅遊的阻止作用

　　距離知覺以兩種方式影響旅客的旅遊行為及態度。首先，距離知覺對旅遊行為有阻止的作用；另一方面，又能促進旅遊。

　　當一個人從一個地方到另一個地方去旅遊時，他必然要付出一定的代價，包括經濟上的代價、時間上的代價、機會上的代價、體力上的代價，以及情緒、情感上的代價等。用地理學上的概念來說，阻止作用就是「距離的摩擦」（friction of distance）。如果人們不能從旅遊中得到足以補償這些代價的好處，旅遊行為是不可能發生的。這些代價的摩擦作用阻礙了旅遊。隨著距離的增大，旅遊的代價也增加了，旅遊的可能性也隨著減小了。

由於距離對旅遊的這種阻止作用，從某種意義上看，國際旅客要少於國內旅客，遠程旅客要少於短程旅客。

二、距離對旅遊的促進作用

距離知覺還有另外一種和距離的摩擦背道而馳的現象，對旅遊有促進的作用。對娛樂旅遊來說尤其如此。

針對來華的部分美國旅遊團體的調查顯示，遙遠的目的地之所以對旅客有特殊的吸引力，一個簡單的理由就是因為它「遙遠」。從心理上說，遙遠的目的地不僅給人們以更多變化的希望，而且還給人們更多的新奇和多樣性的希望。

對於兩個旅遊環境大致相同而距離不同的目的地來說，一方面，距離摩擦的因素會使人選擇較近的目的地；另一方面，遙遠的目的地所產生的朦朧感與神秘感又會與距離摩擦相抗衡，而產生一種致命的吸引力，促使一些人願意到較遠的目的地旅遊。

三、距離的知覺失真

人們對於所居住和旅遊的地理位置，往往會產生知覺上的失真現象。由於旅客對生活方式、文化和氣候的知覺上存在很大的差異。這類地理位置的知覺失真，會影響旅客如何考慮他的旅遊需求。例如，他對旅遊地的選擇等。同時，還會影響他對某個特定旅遊勝地的滿意程度。

第五節　旅客對旅遊地的知覺

當一件物體或一事件被感覺的時候，通常被列入同一類物體和

事件中。百慕達只是眾多的旅遊島嶼之一，並且也是一個更大範圍的一部分，這個範圍我們稱之為旅遊地。

一位旅客在選擇旅遊地時，他必須在一些可供選擇的對象中決定一個。這就迫使他去比較。這些比較是以個人對每個選擇對象的知覺為基礎的，而個人的知覺又是以某些決策標準為依據的。因此，如果我們要瞭解一個人是如何做出旅遊決策的，就必須知道這些決策的標準是什麼，以及個人如何清楚他所面臨的各種選擇對象。

一、影響旅遊地知覺的因素

嚴格地說，沒有兩個人對同一個旅遊地的看法是相同的。人們的知覺既有選擇，又有所不同。其區別不僅存在於個人之間，而且也存在於國家和地區之間。影響旅客對旅遊地知覺的因素大致有以下幾點：

1. 旅客原有的經歷和價值觀。
2. 對旅遊地的知覺失真。害怕、激烈、偏見等心理因素，在對旅遊地的知覺失真中也有一定的作用。
3. 旅客對旅遊地僅掌握不足夠的訊息。

二、旅客評估選擇對象的標準

為了瞭解對旅遊地的知覺如何影響旅客對旅遊地的選擇，有必要知道一位旅客從哪些方面來評估可供選擇的對象，也就是他的決策標準是什麼。例如，夏季開車旅客用來評估可供選擇的地區性旅遊地的兩個關鍵標準是：(1)擁擠程度；(2)風景。一般來說，開車旅客喜歡遊覽一個風景如畫的地方，並希望那裡的人不多、建築物少。

此外，可供選擇的對象在地理上的鮮明性，也是旅客選擇的標準之一。一些國家和地區，之所以運用完形心理學原理中的接近原理和圖形 —— 場地原理來促進人們去旅遊，就是為了提高該國家或地區在地理上的鮮明性。例如，澳洲旅遊委員會為了提高澳洲在地理上的鮮明性，把它包括在南太平洋地區之內。1964 年，澳洲動員了紐西蘭、斐濟、塔西堤和新喀里多尼亞一起為南太平洋地區作宣傳。到了 1970 年，這項聯合宣傳對澳洲來說，明顯成功了。去澳洲旅遊的美國人數，從 1960 年的五千多人次達到 1971 年的四十一萬多人次，平均每年遞增 64%。而在同一時期，美國公民去海外旅遊的人數每年平均只增加 23%。很明顯，澳洲把自己置於南太平洋地區這項策略非常有效。澳洲的策略，就是運用了完形心理學原理中的接近原理與圖形 —— 場地原理來提高它在地理上的鮮明性。

第六節　旅客對旅遊交通的知覺

旅遊交通是指旅客抵達旅遊地所採用的交通工具，包括飛機、火車、輪船、汽車等。對國際旅客來說，飛機是最主要的交通工具。因此，對客運班機的知覺會直接影響他們對旅遊的知覺，從而影響他們的旅遊決策。

一、旅客對航空公司的知覺

各種飛機所具有的基本功能從本質上來講是相同的，它們之間的差別也難以區別。旅客對某航空公司的偏愛與航空公司所使用的飛機型號幾乎沒有多大關係。研究顯示，一位旅客對客運班機的選擇，主要與以下四個因素密切相關：

　　1.起飛時間。

2.是否按時抵達目的地。

3.中途轉機次數。

4.空服員的態度。

從上述四個因素可以看出，時間的價值對一個航空旅客來說是非常重要的。事實上，這比飛機的類型和娛樂條件更為重要。航空旅客希望在最合適的時刻起飛，並按時到達目的地。他們更喜歡直達班機。另外，機上服務員的態度也相當重要。相互競爭的航空公司除了提供時間上的方便以外，很難再找出它們的區別。兩者飛往同一個目的地，價格又接近，服務品質就顯得很重要。航空旅客非常重視熱情、禮貌、友好的服務。因此，航空公司竭力為乘客提供最好的服務。

應當指出的是，知覺形象並不是固定不變的，它隨著時間而變化。在某些情況下，它能在很短的時間內發生變化。

二、旅客對其他交通工具的知覺

影響旅客對火車、汽車及輪船的知覺因素大致上跟航空旅客是相同的。

影響旅客對火車的知覺因素主要有五點：(1)行駛速度；(2)發車和抵達目的地的時間；(3)是否準點；(4)中間停靠次數；以及(5)車上服務品質。

對於搭乘汽車的旅客來說，首先考慮的也是時間因素，如發車時間和抵達目的地的時間，以及行駛的速度；其次，汽車功能和舒適程度；第三，服務品質。汽車的行駛與公路路面狀況密切相關。因此，公路路況也是旅客搭乘汽車所考慮的重要因素。

20世紀初，輪船成為當時人們飄洋過海的唯一交通工具。到了本世紀下半葉，空運、鐵路運輸的興起，海上客運也逐漸興退，長途客輪正在蘊釀發展中。

由於輪船速度較慢，因此速度並不是影響旅客對其知覺的重要
因素。通常乘船旅行時間都比較長，旅客對輪船的舒適程度非常重
視。此外，旅客也很注重輪船的娛樂條件，以及船上服務員的態度
等。

1.解釋感覺與知覺的概念。

2.闡述完形心理學的基本原理。

3.談談旅客的知覺過程，以及這些過程是如何影響旅遊行為的。

4.知覺往往被稱為一種過濾過程，那麼這種過濾過程是如何作用的？影響過濾方法的因素有哪些？

5.以親身經歷說明對旅遊現象的知覺遠比對其他事物的知覺更複雜。

6.為什麼說遙遠的目的地只是因其遙遠而具有一種特別的吸引力？

第四章　旅客的學習

學習目的

　　旅遊決策主要是以人們學到的東西爲基礎。透過本章的學習，應該瞭解學習的概念和有關學習的理論，掌握旅客動機、態度的學習，以及旅遊消費的學習，明白旅客的學習過程。

基本內容

1. 學習

　　經典性條件反射　操作性條件反射　意識問題觀察學習

2. 旅遊行爲的學習

　　動機學習　態度學習　知覺風險　購買後疑慮

3. 旅客學習過程

　　滿意者　最佳者　經驗與訊息

第一節　學習

一、學習

在人類社會，人類的全部行為都包含著某種形式的學習。一個人在行為上的改變往往是由學習過程而引起的。人在面臨障礙及解決問題的過程中所表現出來的行為也都受到學習過程的影響。

在旅遊活動中，旅客既是消費者，又是問題的解決者。一個旅客會遇到且要解決各式各樣的旅遊問題，如去什麼地方旅遊？何時出發？怎麼去？逗留多少時間？選擇什麼樣的飯店住宿？如何安排活動項目？所有這些問題，還會由於經濟上、心理上、社會上、文化上，也就是個體因素和環境因素的原因，並隨著時間的變化而發生變化。這又會促使人們改變過去的行為來適應這種變化。

學習（learning）是指由經驗產生的行為中相對持續不斷的變化。這種經驗不一定是直接學習得到的，甚至是我們沒有特別去學習時，也能學到知識。例如，消費者知道許多品牌、許多產品的廣告曲能朗朗上口，甚至是那些他們自己不用的產品名稱和廣告曲。這種偶然、無意識的獲得被稱為偶然學習。我們對世界的認識是隨著我們不斷接觸新事物和不斷接收過去的訊息回應而加以調整的。其中，我們可以利用過去訊息的回饋來改變將來在其他相似情況下的行為。學習這個概念包括很多方面，從消費者對一個刺激物，如一個產品（可口可樂）和一個反應（如使人亢奮的飲料）的簡單聯想，到一系列複雜的認知活動（如在一次考試中寫一篇心得報告），都屬於學習的範圍。研究學習問題的心理學家提出了許多理論來解

釋學習過程。這些理論有的只關注簡單的刺激──反應之間的聯想，有的則著重於把消費者當成複雜問題的解決者──能透過觀察他人行為來學習抽象的規則和概念。

學習的過程就是適應自身和環境變化的過程。例如，隨著人們年齡的增加，會發現自己的行為也發生了變化。上了年紀的人發現他們再也不能爬山，或者不能忍受遊客太多的旅遊點擁擠、嘈雜的混亂狀態。這些生理上、心理上發生的變化和生活環境的變化，都迫使人們改變自己的行為，以適應環境，這個適應也就是學習。

一般來說，學習的起因是來自於：環境缺乏某種需要的物質或自身面臨著欲達到目的而不得不克服的障礙，或者某一有機體缺乏對某一情境作出反應所需要的技能。例如，嬰兒缺乏滿足自身需要的運動技能，導致產生手腳不協調的反應傾向，表現出好奇和恐懼。

對許多人來說，旅遊本身就是一種習慣，刺激可能是由於長期不斷的工作所帶來的緊張，而這些人知道旅遊可以減少這種緊張的反應。只要這個刺激──反應行為能帶來滿意的報償，他們將會繼續旅遊並成為習慣。事實上，由於城市步調快速的緊張生活和工作，他們只要在閉上眼時感到每日緊湊的行程，就可能會激發起對旅遊的強烈慾望。

二、學習理論

行為學習理論

行為學習理論（behavioral learning theories）認為，學習是對外部事件做出的反應。傾向於這種觀點的心理學家不是注重內心的思考過程。而是他們把思考當成一個「黑匣子」，強調行為的可觀察性。行為的可觀察性包括進入箱子的事物（刺激、或從外界感覺的

事件）和從箱子裡出來的事物（反應物、或對這些刺激的反應），如圖4-1。

　　這種觀點可用兩種主要的學習方法來表示：經典性條件學習和

刺激　　　消費者　　　反應

圖4-1　　行為論者對學習的透視

工具性條件學習。透過學習，人們得知他們的行為會導致獎勵或懲罰。這種回應反過來會影響他們將來在類似情況下的行為。例如，選擇了某種產品並得到讚賞的消費者會更願意再次購買那種產品，而那些在一家新餐廳食物中毒的消費者就不太可能再去光顧那家餐館。

經典性條件反射

　　當引起反應的一種刺激與另一種自身不能引起反應的刺激一起出現時，就會發生經典性條件反射（classical conditioning）。過了一段時間，第二種刺激會因為它與第一種刺激在一起而產生與第一種刺激相似的反應。俄國的心理學家巴甫洛夫（Ivan Pavlov）給狗餵食的試驗就是這類型的條件反射。

　　由巴甫洛夫發現的這種經典性條件反射的基本原理主要應用於能自動控制的（如分泌唾液）反應和神經系統（如眨眼）。也就是說，著重引發飢餓、口渴或其他肉體感覺的視覺和嗅覺提示。當這些提示不斷地持續與刺激條件，如品牌一起出現時，消費者在條件刺激下受到這些提示後就會產生飢餓、口渴或其他的感覺。經典性

條件反射對更複雜的反應也產生同樣的效果。例如，一張信用卡也可以引發更多消費的動機。人們得知當他們使用信用卡時能購買更多的東西，他們也發現使用信用卡比使用現金可以節省小費的支付。這是一個小小的奇蹟，就像美國運通公司的廣告，「不要沒帶信用卡就出門」。

若條件刺激和無條件刺激受到好幾次相同的提示，容易發生條件反射。重複的行為加強了刺激 —— 反應之間的聯想，防止這些聯想在記憶中消失。

如果條件刺激（CS）只是偶爾與無條件刺激（UCS）放在一起，條件反射可能不會發生或需要很長的時間才能發生。這種缺乏聯想的結果導致記憶消退（extinction）。當過去條件反射的效應逐漸減弱直至消失，就會發生消退現象。例如，當一種產品在市場上開始泛濫，以至失去了它最初的吸引力，就發生了消退。像Kitty產品就是這種效應的最佳例證。當最初麥當勞推出Kitty組合的商品開始出現在一般攤販及商店時，就失去了它之前的市場地位，且很快就被別的產品所取代。

下面介紹刺激泛化和刺激辨別兩個概念。

刺激泛化

刺激泛化（stimulus generalization）是指某種條件刺激能引起某種反應，並且與這種條件刺激相似的刺激也會產生相同的現象。例如，巴甫洛夫在後來的實驗中，注意到狗在聽到與鈴聲相似的聲音（如鑰匙碰撞發出的聲音）時，有時也會分泌唾液。人們對其他相似刺激的反應會和他們對原始刺激的反應大致相同。某藥店故意把一種不知名的漱口水擺在一起，使它們看上去像是某種知名的漱口水，消費者對這種不知名的漱口水會產生對知名漱口水相同的反應，認為這種看上去相似的產品也具有知名產品的特點。

刺激辨別

刺激辨別（stimulus discrimination）是指當與條件刺激相似的刺

激並沒有一個條件刺激伴隨時，反應會逐漸減弱並很快消失。學習過程的一部分就是使某種反應只能在某個刺激下發生，而不能在其他相似的刺激下發生。擁有名牌產品的製造商常宣導消費者不要購買便宜的仿冒品，但他們這樣做的結果並不會是他們期待得到的。

操作性條件反射

操作性條件反射（operant conditioning），也稱工具性條件反射，是指個人學習去做那些能產生正面結果的行為而避免產生負面結果的行為。這種學習過程是心理學家史金納（B. F. Skinner）提出的。他透過對想要的行為進行系統的獎勵方式來訓練動物跳舞、打乒乓球以及做其他活動。

經典性條件反射的反應是不自覺且相當簡單的，而工具性條件反射的反應是為了獲得既定的目標刻意做出的，可能比較複雜。透過一段時期的學習可以得到想要的行為，在這一過程中被獎勵的中間行為稱為塑造（shaping）。例如，一家新開幕的商店老闆可能會給光顧商店的顧客一些獎勵，希望他們以後再度光臨。

另外，經典性條件反射中的兩種刺激是彼此相關的。而工具性學習是對期望行為獎勵的結果，經過一段時間後，許多未被強化的其他行為不斷地被嘗試且放棄。理解工具性學習不同於經典性學習的方式是：在工具性學習中，進行某種行為是因為它是有利的，能「帶來獎勵，避免懲罰」。記住這一點，消費者在以後就會聯想到獎勵他們的人，選擇使他們感覺愉悅或能滿足他們某種需要的產品。

工具性條件反射會在下述三種情況下發生：環境以獎勵的方式提供**正強化**（positive reinforcement），加強反應並使消費者做出適當的行為。例如，某位婦女噴了香水後得到了讚賞，則該名婦女就知道使用這種產品會得到她渴望的效果，她以後更可能會繼續買這種產品。**負強化**（negative reinforcement）也會加強反應，並使消費者做出適當的行為。例如，一家香水公司做了像這樣的一個廣告：

一位婦女在週六的晚上獨自一人待在家裡，原因是她沒使用該公司的香水。廣告傳遞的訊息是：只要她使用了這種香水，她就可以避免這種負面結果。這跟我們做某事是為了避免不高興是不同的，懲罰是指一種反應導致了不愉快事件的發生（如噴了一種味道難聞的香水而被朋友嘲笑）。當懲罰發生後，消費者就不會再做這種行為。

要瞭解這之間的差異，我們首先要弄清一個人在環境中對行為的反應可以是正面的也可以是負面的，並且產生的結果可以應用或轉移。在正強化和懲罰的情況下，一個人的行為都會得到一個反應。與其不同的是，負強化是避免負面結果時才發生的。負面結果的轉移是一件令人愉快的事，消費者會因此得到獎勵。最後，當我們不再能得到正面結果，就可能發生消退，已經建立的刺激——反應聯想就不再保有。

因此，正強化和負強化都會加強反應和結果之間的未來聯想，因為這兩種強化作用都會帶來愉快的經驗。而在懲罰和消退情況下，反應和結果之間的聯想會減弱，因為它們帶來的是不愉快的經驗。透過圖4-2，我們可以更清楚地瞭解這四種類型之間的關係。

工具性條件反射主要在於規則的建立。透過規則，每一個行為都有相應的強化類型。對旅遊銷售人員來說，什麼是最有效的強化制度是一個重要的問題，因為它關係到旅遊業為了得到預期的消費行為而必須獎勵消費者的物力和財力。

下面介紹四種強化類型，它們是：(1)固定間隔的強化；(2)變動間隔的強化；(3)固定比率的強化；和(4)變動比率的強化。

固定間隔的強化

固定間隔的強化（fixed-interval reinforcement）是指強化之間的時間間隔是固定的。在一特定的時期後，做出的第一個反應會帶來獎勵。在這種情況下，人們會在剛剛過去的強化時間裡很慢反應，而在下一個強化迅速做出反應。例如，消費者會在季節性降價的最後一天蜂湧而入這家商店，在這次降價剛結束而下次降價還沒開始

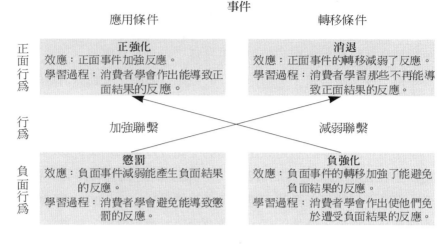

事件

應用條件　　　　　　　　　　　　　　轉移條件

<table>
<tr><td rowspan="2">正
面
行
為</td><td>正強化
效應：正面事件加強反應。
學習過程：消費者學會作出能導致正
面結果的反應。</td><td>消退
效應：正面事件的轉移減弱了反應。
學習過程：消費者學習那些不再能導
致正面結果的反應。</td></tr>
</table>

行　　　　　　　加強聯繫　　　　　　　　　　　減弱聯繫
為

<table>
<tr><td rowspan="2">負
面
行
為</td><td>懲罰
效應：負面事件減弱能產生負面結果
的反應。
學習過程：消費者學會避免能導致懲
罰的反應。</td><td>負強化
效應：負面事件的轉移加強了能避免
負面結果的反應。
學習過程：消費者學會作出使他們免
於遭受負面結果的反應。</td></tr>
</table>

圖4-2　四種類型的學習結果

之前，這段時間便不再光顧那家商店。

變動間隔的強化

　　變動間隔的強化（variable-interval reinforcement）是指強化之間的時間間隔圍繞著某一均值變動。由於消費者不知道強化什麼時候會發生，他們必須持續不斷地做出反應。零售商的「秘密的購物者」策略正是應用了這種原理——「秘密購物者」是指消費者會不定期地檢查服務的品質。由於店員不知道什麼時候會有檢查，他們必須維持高的服務品質。

固定比率的強化

　　固定比率的強化（fixed-ratio reinforcement）是指強化只在一個固定數目的反應之後發生，促使人們持續不斷地進行相同的行為。例如，一個消費者可能會持續在同一家商店購物，因為蒐集100個該商店的購物印章就可以得到一份贈品。

變動比率的強化

　　變動比率的強化（variable-ratio reinforcement）是指一個人知道自己的行為在一定數量的反應之後會得到強化，但他（或她）卻不

知道需要進行多少次這樣的行爲。在這種情況下，人們經常會以一個很高且很穩定的頻率做出反應，但這種類型的行爲很難辨別。這種強化可用於解釋消費者對「吃角子老虎」（一種賭博法）的興趣。消費者知道只要他們不斷地往機器裡投錢，最後終將贏得大獎。

認知學習理論

認知學習（cognitive learning）是思考過程的結果。相對於行爲學習理論，認知學習理論強調內部思考過程的重要性。這種觀點認爲人們積極地利用從周圍得到的訊息來適應他們所處的環境。這種觀點的支持者，同時也強調學習過程中的創造性和觀察力。

意識問題

人們什麼時候意識到他們的學習過程，這個問題有許多爭議。行爲學習專家強調的是規律、條件的自動性，而認知理論的支持者認爲，即使這些簡單的效應也是以認知因素爲基礎的。形成一種預期——一種刺激一定會伴隨發生某種反應——進行思考。根據這種學派的觀點，條件的產生是因爲事件實現了假設意識並且有了作用。

有一些證據顯示，人們可以透過非意識過程得到知識的。人們透過無意識消極的活動至少能獲得一些訊息，這是一種被稱作「無意識」的條件。例如，我們在接觸新的人或產品時，通常會依據既有的知識對刺激做出反應，而不是費力去形成一種不同的反應。我們的反應是由激發因素引起的，激發因素是指能引導我們選擇一個特定模式的刺激。例如，在一次試驗中，如果有一個迷人的女士（激發因素）在場，男士會注意到廣告中的汽車有許多優點，事實上男士可能不認爲女士的存在有任何作用。

因此，許多現代的心理學家開始把一些條件的實例當作是認知過程，尤其是條件中所形成的預期是結合刺激和反應的。實際的試驗中，因爲試驗對象很難得到條件刺激（CS）或無條件刺激（UCS）

的聯想，會經常用到隱藏效應（masking effect）。例如，一位少女發現，無論在電視中還是在現實生活中，香氣襲人、穿著迷人的女士通常會得到讚賞，因此她認為若她噴了香水、刻意打扮，得到社會讚賞的可能性會更大。

觀察學習

　　觀察學習（observational learning）是指人們透過觀察他人的行為並記錄，用來加強論證的過程。這種類型的學習是一個複雜的過程。人們在累積知識時要把他們所觀察到的東西儲存在記憶中，以便把這些訊息用於日後自己的行為上。這種模仿他人行為的過程稱為模型化（modeling）。

　　如圖4-3所示，觀察學習的模型化，有四種條件：

1. 消費者的留意對象必須是適當的模式，這種模式由於能力、地位或相似性而值得模仿。
2. 消費者必須記住模仿對象所說的或所做的。
3. 消費者必須把這種訊息轉化成行為。
4. 消費者有動機實行這些行為。

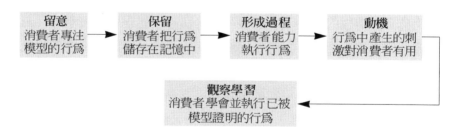

圖4-3　觀察行為的組成要素

第二節　旅遊行為的學習

一、旅遊動機的學習

　　人類探索的需求是與生俱來的，除了探索的需求之外，其他旅遊行為的動機則是後天習得的。例如，人對於地位的需求並不是生來就有的，而是透過學習才知道社會地位或職業地位可以做為權位的表現，受到他人的尊敬和崇拜，有助於建立他的自我形象。而且使他能吸引一些重要人物的注意。這種社會地位的需求會影響人們選擇旅遊地、交通工具、食宿等方面的旅遊決策。同樣，恐懼的動機也會影響旅遊行為，它會讓一些人絕不搭飛機旅遊，或避免到國外或遙遠的旅遊地去旅遊。

　　由於這種需求和動機是可以學習的，使旅遊行為不僅成為可能，而且隨著這些需求和動機而有所變化。例如，個人在早期就已學習到對地位的需求，但獲得地位的方式在不同年齡階段又會有所變化。一個10歲孩子所具有的地位象徵的事物，對一個30歲或70歲的人來說算不得什麼。即使同年齡的人對地位的需求方式也不盡相同。

　　特殊的需求與動機也許能達到更高、更遠的目標。我們可以把所有學到的需求和動機分成幾個層次。圖4-4即說明了這種層次。圖中目的鏈頂端的「減輕焦慮」是學習的動機，這是生活在高度緊張的都市化和工業化社會中的人們相當主要的一種動機。減輕焦慮的方法之一是參加正式或非正式的團體中去，獲得團體的成員資格，這可以增強個人的信心，得到尊重和地位。

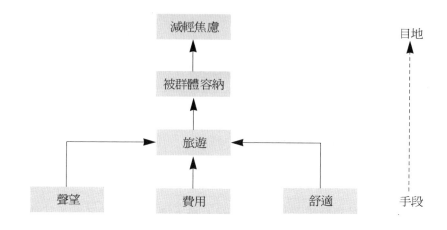

圖4-4　學習減輕焦慮的動機的一種方法

　　由圖可知，旅遊通常被看作是取得團體成員資格來減輕焦慮的方法，實際上是另一種學習動機，就是透過旅遊。當旅遊本身成為動機和目的時，它也能成為其他需求的一種方式。

　　旅客遊覽旅遊景點，可能是根據名聲、費用、舒適以及其他因素，即第三組學習的動機來決定的。例如，旅客因財力所限，必然導致旅遊與其他開支發生衝突，這樣，他可能放棄旅遊或選擇較近的目的地作一般旅遊。反之，收入較高者，則可能去遠處或國外旅遊。

二、態度的學習

　　一個人所持的態度是學習過程的結果。態度大部分是建立在個人的信念和見解的基礎上，而這些信念和見解又是透過家庭、學校、朋友、所屬的團體、生活的社會，以及新聞媒介學來的。來自各方的訊息影響著人們信念和見解的形成，這些信念和見解轉而形成態度。

　　態度也可以透過人們所扮演的角色而習得。每個人在生活的各

個階段都扮演著各式各樣的角色。每個角色都是學來的，而且學習本身就要求每個人對特定的角色採取適當的態度。通常人們都有選擇一種特定態度的自由，但假使他拒絕採取一種適當的態度時，就表示他拒絕扮演這一角色。例如，一個母親在對待子女的態度上，不管是選擇溫和的愛還是選擇嚴屬的愛，在大體上，她具有一種愛撫和關懷的態度，也就是適合於母親這一角色的態度。

教育是學習態度的一種方式。教育的價值在於人們，尤其是父母和老師向年輕人傳授態度，而且在學校裡教育還可以採取強制方式教學生學習某種態度。很明顯地，教育是態度學習最有效的一種方式。

態度的學習受到知覺很大的影響。透過知覺，旅客學會如何歸納及如何稱呼事物。

態度的學習也受到社會、文化的影響。廣泛的文化和社會變遷使人們形成新的態度，並以種種方式來改變這種態度。這些方式明顯地影響了旅遊。例如，在前一代人的理念中，家庭團結、全家人一起出遊是一個重要的價值觀。而在今天，家庭成員各人做各人的事已廣泛被人們所接受。這種態度的變化就是學習而來的，並且對旅遊行為有很大的影響。例如，越來越多的夫妻不帶小朋友一起去旅遊，甚至是單獨旅遊。

近年來，人們對於婦女在社會中的角色也發生了很大變化。由於現代大部分是職業婦女，有的也加入管理者的行列，她們也需要旅遊。這就要求她們學習適應新角色的工作以及隨之而來的態度。現在的婦女不再只是「一家之主」的丈夫溫順嫻靜的太太了。她們外出旅遊再也不是由她們的丈夫為她們辦理登記住宿手續。而是，她們可能單獨去旅遊，並且像其他旅客一樣，必須處理各種與旅遊有關的問題。婦女與男性旅客不同，有獨特的個人問題，使她們更注意自己的人身安全。

態度的學習也是經驗以及購買或消費旅遊服務的結果。例如，

人們從別人、從廣告或從其他管道學習的內容，形成他們對某一家旅行社的初步態度。當人們跟這家旅行社直接接觸後，就會證實或改變先前的態度，或形成全新的態度。因此，直接的經驗在人們形成態度之間有很大的作用。

三、對減少察覺風險和購買後疑慮的學習

旅遊消費的學習

　　學會怎樣旅遊意味著一個人必須學會如何辨別互相競爭的旅遊產品和服務，即必須學會如何成為旅遊市場中一個精明的購買者。作為一個旅遊消費者，必須學會區分和評估互相競爭的旅遊產品和服務，以及如何處理購買決策中的風險和疑慮。即使是最有經驗的旅客也在不斷地學習和改變他的旅遊行為，因為旅遊產品和服務價格在變化；廣告傳遞的新訊息也在變化；旅客的收入可能增加，買得起過去無力購買的旅遊產品和服務。

　　經驗學習是人們在旅遊市場決策的心理結果。人們透過經驗學會怎樣評估互相競爭的旅館、航空公司、汽車出租公司和旅遊景點。人們也向朋友的經驗學習，並且運用那些經驗。

對減少察覺風險的學習

　　當一個人做出某一決策時，也伴隨著產生風險和不確定因素。消費者的任何決策都有可能產生預料不到的後果。由於結果與消費者的預期大不相同，當他做決策時，就可能察覺到風險。當他搭飛機前往目的地時，就可能會冒飛機失事的風險；當他在冬天到南方旅遊時，就可能冒該地區遭受非季節性冷空氣襲擊的風險；即使已預訂好機票，也仍可能會有航班被臨時取消的風險。上述伴隨旅遊決策而同時產生的風險稱為「知覺風險」（perceived risk），或「察

覺風險」。對消費者來說，學習如何應付和減輕這樣的察覺風險是很重要的。

羅伯遜（T. S. Robertson）把消費者的知覺風險分為功能性風險和心理社會風險兩類。就旅遊消費者來說，當購買的旅遊產品和服務可能不如預料地滿意時，就存在著功能性風險。例如，出租的汽車拋錨、飛機因出現機械故障而在非原定目的地降落、飯店房間空調壞掉等。心理風險是指旅遊產品和服務能否增長個人的自我意識，是否會豐富自我觀念，以及是否會改善別人對他的看法等。衣著、交通工具和許多旅遊服務項目都有明顯的象徵性，因而也具有相當大的心理風險。

卡普蘭（L. B. Kaplan）把知覺風險分為功能性風險、身體風險、經濟風險、社會風險和心理風險五類。表4-1說明了消費者選擇產品時所面臨的不確定性和風險的類型。

當一個人購買的產品既不能滿足功能性目標，又不能滿足心理社會目標，那他就既浪費了金錢又浪費了時間。當所購買的是十分昂貴的物品或一次昂貴的度假旅遊時，知覺到的風險就會使人坐立不安。

產生知覺到風險的原因

有人對旅遊消費之所以知覺到風險，有以下幾個原因：

1. **不確定的購買目標。**一個人雖然決定要去旅遊，但對於要到什麼地方去以及採取什麼旅遊方式去等都還沒有決定。例如，究竟是到加州去瘋狂地遊玩迪士尼樂園，還是到加拿大做舒展筋骨的滑雪運動？

2. **不確定的購買報酬。**假定一個人購買的目標已經明確了，但還不能肯定怎樣選擇才是最滿意的。例如，如果決定進行滑雪旅遊，是要到加拿大數一數二的滑雪勝地，還是到日本北海道，哪一個才能收到最好的報酬呢？

表4-1　消費者進行產品決策時面臨的不確定性和風險的類型的分類

風險類型	不確定性的類型
功能性風險	1.產品意味著什麼？ 2.產品是否適合？ 3.產品性能比其他競爭的產品更好嗎？
身體風險	1.使用中安全嗎？ 2.對他人有無人身威脅？ 3.對環境有無危害？
經濟風險	1.在我有限的資金中，是最合理的開支嗎？ 2.產品物有所值嗎？
社會風險	1.我的家庭和朋友會贊成嗎？ 2.能使對自己很重要的人愉快嗎？ 3.與我認同的團體所用的產品相似嗎？
心理風險	1.用這個產品，我會感到好過嗎？ 2.產品會引人注目嗎？ 3.我值得這樣做嗎？ 4.我做出了一個正確的決策了嗎？

3. 缺乏購買經驗。個人由於缺乏購買經驗，因而知覺到風險，第一次打算國外旅遊時就會出現這種情況。

4. 積極和消極的結果。個人會知覺到任何選擇都會有積極或消極的後果。例如，搭飛機去旅遊，雖然是盡快抵達目的地的最好方法，但不能欣賞沿途的風光。

5. 多數人的影響。個人的購買決策可能不同於大多數人做出的購買決策，即個人的購買決策與他認同的團體中大多數成員的購買決策會有所不同。

6. 經濟上的考慮。當個人預測到他的經濟狀況會有重大變化時，就會察覺到風險。

減少知覺風險的方法

　　人們試圖以某種方式來減少知覺風險。減少知覺風險的主要方法有三種：(1)降低對旅遊產品和服務的期望程度；(2)信賴一種商標和品牌的產品；(3)尋找訊息。

降低對旅遊產品和服務的期望程度

　　旅客總是傾向於把旅遊理想化，對旅遊地充滿了幻想。當然如果旅客不把旅遊理想化的話，那麼他們就不會有興趣去旅遊。期望本身意味著更大的樂趣，對旅遊更是如此。但他們可能從未想過，他們要去的旅遊目的地的氣候可能反常；他們要遊覽的名勝古蹟，也許不得不排隊等上幾個小時；如果去異國他鄉，他們可能會受到當地居民的歧視待遇，或者因不習慣那裡的水土而身體不舒服。

　　針對這種情況，旅遊銷售人員必須負擔雙重責任，既要啓發旅客對旅遊的想像，又要為他們的旅遊作好準備，避免旅客乘興而來，敗興而歸。

信賴一種商標和品牌的產品

　　重複購買同一種產品或服務是消費者用來減少知覺風險較普遍的方法。例如，一個美國旅遊團的領隊第一次到曼谷旅遊住在曼谷皇家酒店，以後每次來曼谷時就只光顧這一家酒店。他這樣做並不意味著對曼谷皇家酒店完全滿意，而是這樣的選擇至少可以期待得到和上次一樣的價格和服務，而沒有必要到別的飯店去承受不明的風險。

　　認定一種商標和品牌也是節省時間的一種方法。此外，相信商標可以減少知覺風險。實際上，大多數的旅遊產品是各種服務，而服務品質往往取決於旅遊業中的某個從業人員，即辦理預訂手續的代理人，航空公司的空服員，或者飯店櫃檯、餐廳或客房的服務員、管理人員等。服務品質常常會因顧客及時間不同而不同。機器可以有嚴格的品質管制標準，但對於個人的服務品質就很難控制。大多數與旅遊相關的購買活動中察覺到的風險是相當大的。這就使

旅遊消費者更依賴對商標的信任，以此來減少知覺風險。

　　這個論點也是向旅遊業強調了顧客對商標信任的重要性。實現這一目標的途徑是展開對從業人員的培訓，使他們能為顧客提供周到的服務。透過提供高效率、優質的服務，旅遊業可以保住現有的顧客，還可以招徠新的顧客。

尋找訊息

　　消費者用來減少購買商品和服務的知覺風險，最普遍的方法是獲得訊息。通常，消費者所蒐集的訊息越多越可靠，他在購買時所察覺到的風險就越少。例如，一個旅客從自身經驗、他人經驗以及廣告中得到了關於福華飯店的訊息，使他對福華飯店新提供的高水準服務深信不疑，因而選擇在福華飯店投宿不會感到有什麼風險。

　　消費者要蒐集的是與減少知覺風險相關的訊息。如果一個消費者預測會有很大的功能性風險，他想購買的產品不如預期的實用，他就要尋找產品的訊息。這種訊息的一個來源是旅遊業的廣告或宣傳手冊。此外，旅客也可以請朋友或旅遊代理商證實他從旅遊廣告或宣傳手冊中得到的訊息。事實上，一般人認為，在消費者做出最後決定時，這類來自所謂公證人的訊息，比經銷商提供的訊息更有影響力。因為它沒有多大偏見，因而是全面且具有權威性的。

　　如果某人感到很多心理性風險，卻不大感到有功能性風險，他也許是根據個人的訊息，而不是根據製造商或生產者提供訊息。儘管以想像的消費者為對象的廣告和宣傳手冊可能有助於減少心理性風險，但它們不可能完全消除心理性風險。即使有，人們也不會把製造商或生產者看成非常可靠或信得過的訊息來源。

　　當人們感覺到心理風險很大時，旅遊代理商可以有很大的影響力。這就要求旅遊代理商既要精通他經銷的旅遊產品和服務，也要熟悉他的顧客心理。

處理購買後疑慮的學習

前面討論了消費者做出購買決策前的疑問，以及消費者採取什麼措施來減少一些存疑的問題。對於旅客在做出購買決策後的疑慮也不能忽視。這種疑問狀態稱之為購買後的疑慮（postpurchase dissonance），或購買後的不協調性。

產生購買後疑慮的原因

消費者對購買一種商品或決策產生疑慮或後悔，有兩個主要原因：

1. 消費者在購買前必須要在幾個可供選擇的對象中做出決策，這對消費者來說是困難的。這種決策前的困難會一直延續到購買以後。例如，一個旅客在選擇去泰國還是去菲律賓旅遊時感到困難，在決定去泰國後，仍會有一些疑慮，這是因為他將泰國不吸引人的地方與菲律賓誘人的地方相比較而產生的。這些疑慮在決策後和啓程之前，或者從旅遊目的地返回時都會出現。
2. 消費者在決定購買之後受到挫折，或者遇到預料不到的困難，而產生購買後的疑慮。例如，上面例子中的旅客在泰國有了失望的經歷，或遇到了意料之外的麻煩，就會出現購買後的疑慮和後悔。

減少購買後疑慮的方法

消費者減少購買後疑慮的方法主要有三種：

1. 選擇性地接受新訊息，即選擇支持決策的那些訊息，同時避免那些有利於棄選對象的訊息。
2. 消費者透過遺忘掉棄選對象的優點及記住其缺點來減少購買後的疑慮。

3.當消費者斷定如果他即使作別的選擇，其結果仍大致相同時，也會減少購買後的疑慮和後悔。

旅遊銷售人員要幫助顧客減少購買後的疑慮是提供有價值的服務，並且增加這些顧客繼續接受他們服務的機會。要達到這個目的，最有效的方法是直接與旅客聯繫。透過和顧客直接的、個別的交談，可以獲得重要的回應，使顧客有機會談談真實的旅遊體會。在這過程中，可以減少相當多購買後的疑慮，當然也就增加了顧客再次光臨的意願。這比像「謝謝光臨」這種正式的謝卡，效果要好。

接受了旅遊服務，或者辦理了預訂手續，並不等於消費者的要求和問題不存在。消費者還要消除自己旅遊決策的疑慮。旅遊業應盡力滿足顧客的要求，讓消費者愉快地完成旅遊計畫，感覺得到了報償。

第三節　旅客的學習過程

人的全部行為包含某種形式的學習。隨著時間的轉移，學習能引起個人許多行為的變化。為了進一步瞭解旅客及其決策是如何受到學習的影響，以下介紹旅客學習的過程。

一、經驗和訊息

經驗

學習的本質就是概括。旅客往往希望將做決策所需的時間和精力減到最低，要做到這一點就必須進行概括。當一個人對特定情況做出反應時，他所採取的方法與他過去對類似情況做出反應的方法

相同，這時他就在進行概括。例如，一位外國旅客多次搭乘華航的班機，他都體驗到了客服人員熱情周到的服務，他可能因此判斷華航所有的班機都會提供一流的服務。而且，他可能根據搭乘華航的經驗，概括出台灣的旅遊飯店，以及汽車出租公司也將會提供令人滿意的食宿和交通服務。

對於旅遊業來說，應該瞭解概括的原則，充分利用消費者概括的傾向，會將他們的各種產品和服務相互聯結起來，或避免這種聯想，以避免某一低水準的產品和服務影響相關的其他產品和服務。

訊息

當一個人接收訊息並對訊息進行初步歸類時，便開始學習。訊息主要來自兩個管道：(1)商業環境；和(2)社會環境。

商業環境

商業環境包括廣告、宣傳和個人推銷。旅遊服務業利用圖片和文字向潛在的購買者傳遞有關的訊息，推銷自己的服務。這種訊息的影響是多方面的。首先，創造性地傳播訊息，可以強化購買者既有的動機，促使他做出瞬間決策。一個訓練有素的推銷人員應具備這種訊息傳遞的能力。

商業訊息透過誘導消費者改變決策的方式，來影響他們的旅遊決策。商業訊息對於那些沒有經驗的旅客來說，特別具有影響力。這些訊息有助於沒有經驗的旅客學習如何做出重大的旅遊決策。

旅行社可以改變訊息傳遞的內容，增加可供選擇的旅遊地，以供潛在的購買者進行選擇。此外，引導旅遊消費者的商品訊息，可能在無意中使他們聯想起某個旅遊產品或服務的消極面。例如，某航空公司的廣告過分強調自己能及時維修飛機、排除故障，就可能使人們想到搭飛機旅行會危險。當一個旅行社宣傳說「你選擇了一個最受歡迎的旅遊勝地」時，也可能暗示人們想到那裡是熙熙攘

攘、擁擠不堪的。所以，對旅遊銷售人員來說，不僅要看到商業訊息是潛在的旅客學習旅遊的重要來源，而且要看到商業訊息給旅客所帶來的消極影響。

社會環境

旅客的社會環境，包括家庭、朋友等，是他獲得資訊的主要來源。社會環境訊息的效果不同於商業環境的訊息，它很可能已加料過了。然而人們往往認為這種第一手的經驗更加可靠和重要，他們會認為朋友和熟人所提供的經驗，沒有偏見，且較為可信。

日本交通公社調查了對來自不同宣傳方式的訊息影響旅客旅遊動機的情況，結果顯示，「朋友和熟人的介紹」影響最大，見圖4-5。

旅客社會環境的訊息，對他的旅遊動機會有很強烈的影響。在許多情況下，社會環境決定了旅客的旅遊方式。社會環境允許個人

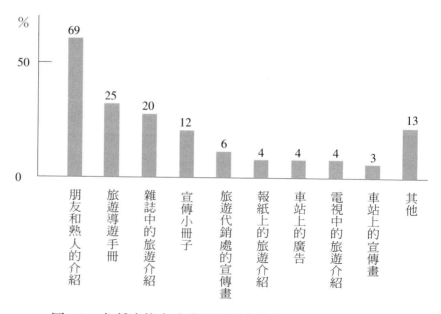

圖4-5　各種宣傳方式激發旅遊者旅遊動機的調查統計

之間的雙向溝通，去獲得有助於減少風險和疑惑的訊息。正由於上述原因，旅客會在他的社會環境中積極地蒐集訊息。

二、訊息的蒐集

每個人蒐集有關旅遊決策訊息的態度積極與否，各不相同。旅客是否審慎地去蒐集訊息，取決於他的旅遊經驗和他在作決策時所察覺到的風險和疑慮程度。因此，最需要訊息並積極地去蒐集訊息主要有下列三種人：(1)沒有旅遊經驗的人；(2)在旅遊決策中察覺到高風險的人；(3)認為有絕對必要做出最完善旅遊決策的人。

下面介紹最後一個因素，也就是做出最理想的旅遊決策之重要性，會是如何影響蒐集訊息的行為。去台東還是去花蓮旅遊好，這個問題對某個人可能不太重要，而對另一個人卻攸關重要。換句話說，一些人覺得，任何一個可供選擇的旅遊勝地都會使人滿意；另一些人卻極為審慎地考慮到底去哪裡最好。我們把前一組人叫作「滿意者」（satisficers），後一組人稱為「最佳者」（optimizers）。

旅遊市場既有滿意者，也有最佳者。也有可能同一個人既是滿意者又是最佳者。

對度假旅遊來說，滿意者可能只需求改變一下原來的度假旅遊路線；而最佳者覺得既然花時間和金錢去旅遊，就必須獲得最大的價值和得到充分的滿足。

透過對從事露營的人進行研究，說明滿意者和最佳者之間在個性上的某些差異。最佳者的活動屬於象徵性勞動。他在追求「成果」意義上是生產性的，顯示個人所花去的時間和精力並非徒勞無功。一個寒假度假回來的最佳者，皮膚晒得黑裡透紅，這表明他在那裡過得很好。最佳者非常需求確實的證據，證明他充分地利用了時間和精力。而對於滿意者來說，獨自在林中散步，沒有任何實質的收獲，或者釣了一個下午的魚，連一隻小魚也沒釣到，這都沒關係。

上面的例子也說明了滿意者和最佳者在旅遊決策上的重要區別。滿意者往往不加深思熟慮就做出決定，而且事後也不會感到疑惑和後悔；最佳者很可能花大量時間和精力去估價兩種可供選擇的方案，在此過程中，他會去蒐集大量訊息，絞盡腦汁地考慮度假旅遊的每一個細節。

　　對旅遊的銷售員來說，應該有一定的方法來辨別滿意者和最佳者之間的差別。比如，最佳者想得到更多的訊息，他很可能會不斷地用一些細節問題糾纏銷售者，而且，再次來訪也是如此。顯然，最佳者是最願意花時間的顧客，因此是難以對付和難以使之滿意的顧客。

複習與思考

1. 什麼是學習？學習的起因是什麼？
2. 敘述經典性條件反射和操作性條件反射，並討論它們在旅遊市場行銷中的作用。
3. 學習和態度之間的關係是什麼？態度可以學會嗎？
4. 什麼是「知覺風險」？旅遊察覺到風險的原因有哪些？旅遊銷售人員採取什麼措施來幫助旅遊者減少察覺風險？
5. 當旅客做出旅遊決策之後，為什麼還會存有疑慮？旅客用來減少購買後疑慮的方法有哪些？
6. 敘述旅遊市場上滿意者和最佳者的行為差異。

第五章　旅遊動機

學習目的

　　動機是支配旅遊行為的基本驅力。學完本章後，就會明瞭動機的概念，動機的強度、動機的方向及動機的衝突，掌握馬斯洛的需求層次理論和旅遊動機的多樣性。

基本內容

1. 動機
 動機過程　動機的強度　動機的方向　需求的類型
 動機的衝突
2. 旅遊動機的多樣性
 自我完善的需求　基本智力的需求　探索的需求
 冒險的需求　一致性的需求　複雜性的需求　多樣性的需求

第一節　動機

一、動機與動機過程

　　瞭解旅遊動機就是瞭解旅客為什麼會做他們所做的事情。動機就是引起人的活動，並使活動指向特定目的。動機是在人希望得到滿足時被激發產生的。一旦某種需要被激發，一種緊張狀態便會存在。

　　圖5-1為動機產生的整個過程。接下來的部分便是詳盡闡述這一模式的各個組成部分。一般來說，這個過程是以這一種方式運作：人們感到有需求，這個需求或許是實用的，也就是一種希望得到某種功能或實際好處的期望；或許是享樂的，即一種經驗的需求，圍繞著情感的反應或幻想。期望的最終狀態就是消費者的目標（goal）。

　　每個例子，都可以說明在消費者的現實狀態與某些理想狀態之

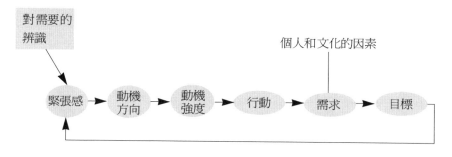

圖5-1　動機產生的過程

間存在著差異。這種差異便會產生一種緊張狀態。這種緊張狀態的重要性可決定消費者一直想要減少這種緊張感的迫切程度。這種引起的程度稱為**驅使力**（drive）。一種基本需求可以以各種方式來滿足，且個人所選擇的具體方法是受他的獨特經歷和文化修養等因素所影響的。

這些因素聯合起來便產生一個**需求**（want），它是需要的一種表現形式。如食物是所有人都要得到滿足的一種基本需要。缺少食物便會處於一種緊張狀態，這種緊張可以透過吃飽而被減輕。減輕飢餓感的特殊方式，一般因個人的文化修養而異。

一旦達到目標，緊張便會減輕，動機也暫時消失。動機可以透過它的強度、加於消費者身上的壓力、它的方向，或消費者試圖減輕動機緊張感的特殊管道等各種方法來說明。

二、動機的強度

一個人在多大程度上願意盡力達到一個目標而非另一個，反應了他達到目標的基本動機。早期的動機研究把行動歸於一種普遍的、本能的、天生的行為模式。這個觀點現在已被推翻，因為本能的存在是很難去證明或駁斥的。這種本能是從企圖解釋的行為中推知的（這種循環的解釋叫做重複）。這就好比說一個消費者購買象徵身分的產品，理由是他想要得到這種身分，這是一個很難令人滿意的解釋。

驅使力理論

驅使力理論集中於那種會產生令人不愉快的狀態的生理需要（如你的肚子在上課時咕嚕咕嚕叫）。這促使我們去減少那種被激起的緊張感，緊張感已被認為是控制人體行為的一種基本途徑。

在銷售過程中，緊張是指當一個人沒有履行消費時，那種令人

不愉快的狀態。如果一個人沒有吃飯，他可能會脾氣很壞；或是當他買不起一輛他很想要的新車時，會很沮喪或是生氣。這種狀態激發了一種目標導向的行為，它試圖去減少或消除這種不愉快的狀態，並恢復到一種**自動平衡狀態**（homeostasis）。

那些透過消除基本需求而成功地減少動機的行為會被強化，並且被重複進行。如果你在 24 小時內沒有吃飯，那麼你想要早些離開課堂去吃一頓大餐的動力要比在 2 小時之前吃過飯的情況下大得多。如果你真的偷偷地走掉，而且在狼吞虎嚥一包餅乾後感到消化不良，那麼這種行為就不大會在你下一次想吃大餐的時候重複進行。因此，一個人動機的程度是視其現實狀態與目標之間的差距而定。

然而，當動機理論試圖解釋人一些方面的行為與其預想發生衝突時，該理論就會陷入困境，人們經常要去增加動機強度而非減少。如果你知道你將要赴一個豐盛的宴會，那麼那天你可能會放棄早點去吃些東西的想法，雖然你在那時已經很餓了。

預期理論

大多數流行的動機解釋主要是認識因素，而不是那些瞭解動機發生作用的生理因素。**預期理論**（expectancy theory）顯示，行為大都是被一種力量激出來的 —— 正面的刺激，而不是從內部激出來的。我們選擇一種產品而不是另一種，是因為我們預期到這種選擇會給我們帶來更好的結果。因此，名詞「動機」在這裡的用法，要比在認識過程中的用法簡單得多。

三、動機的方向

動機不僅有強度，還有方向。它們是一種目標導向的行為，因為特殊的目標都是被期望用來滿足某種需求。旅遊業的目標就是要

使旅客相信他們所提供的選擇是達到目標的最好方法。

需要與需求

　　滿足一種需要的特殊方法跟個人的身世背景、學習經歷以及他的社會文化環境有關。用來滿足一種需要的特殊消費方式叫做需求。例如,兩個同學在午飯時間的課堂中都感到肚子餓。如果二人從昨晚到現在都沒有吃飯,那麼他們各自的需要程度是差不多的。然而,每個人為滿足需要所選擇的方式可能會完全不同。第一個人或許產生一種幻想,想像他狼吞虎嚥一大桶的炸雞,而第二個人可能會期望得到一碗熱騰騰的牛肉麵或大塊牛排。

　　需要是一種基本的生理動機,而需求則代表滿足我們需要的方式。例如,口渴是基於生理而產生的,我們需要白開水來滿足口渴。因此,需要是已經存在的,而廠商僅僅是建議透過哪種方式去滿足它。廣告的基本目標就是使人們認識這些需要的存在,而不是去創造它們。然而在一些情況下,廠商能夠駕馭環境,激發一種需要。例如,當電影院販售爆玉米花,酒吧提供免費的花生給顧客以激發口渴的產生時,這種情況便會發生。

　　區分需要與需求是很重要的一件事情,因為它關係到廠商是否能創造需要。行銷策略的目的是影響消費者滿足需要的方向,而不是創造需要本身時,這是非常正確的。

需要的類型

　　人們生來便需要一些必要的成分以維持生命,像食物、水、空氣和房屋。這些被稱作是生命活動的需要。但是,人們還有許多別的需要,那不是天生的。另外還有心理活動所產生的需要,包括對身分、權力等等的需要,心理產生的需要會因環境不同而不同。例如,一位美國的消費者可能會被說服用一大筆錢去購買那些能夠表彰其財富和身分的產品,而他的日本同事則不一定那樣做。

消費者也會被激起去滿足實際的或享樂的需要。實際需要的滿足表示消費者會重視產品的外觀和特徵，比如一個起司漢堡中含有多少脂肪、熱量和蛋白質；一條牛仔褲的耐用程度。享樂需要是主觀的且根據經驗而來的，也就是消費者可能許會透過一個產品來滿足他們對興奮、自信、幻想等等的需要。當然，消費者可能會被激起去購買一件產品，是因為它提供了這兩方面的好處。例如，購買一件貂皮大衣是因為它穿起來柔軟又舒適，且在天氣很冷時還有保暖作用。

動機的衝突

一個目標是雙重的，它既可以是正面的，也可以是負面的。正面價值的目標引導消費者的行為，促使他們去達到這個目標，並且尋找有助於達到目標的產品。然而，並非所有的行為都是被願望激發以達到某個目標的，有時候消費者是被激起去迴避一個負面的後果，他們利用購買和消費活動來減少這種結果的機會。

由於一個購買決策可能會涉及多種動機，消費者經常會發現自己處於這樣一個情況：許多不同的動機，有正面和負面的，彼此互相衝突。既然廠商試著去滿足消費者的需要，他們可以提供一些解決這種兩難的可行方法。如圖5-2所示，有三種普遍的衝突類型會發生，它們分別是：(1)爭取 —— 爭取；(2)爭取 —— 迴避；(3)迴避 —— 迴避。

爭取 —— 爭取衝突

在爭取 —— 爭取的衝突中，一個人必須在兩種期望中選擇。一個學生在放假時是要回家，還是跟朋友去滑雪旅行。

認知不和諧理論（theory of cognitive dissonance）是建立在這種假設的基礎上：人們在生活中有秩序和一致性的需要，當信念與行為相衝突時便會產生一種緊張感。當在兩種方案之間選擇時，透過

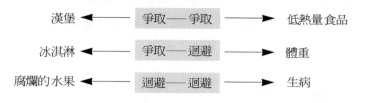

圖5-2　動機衝突的三種類型

減少不一致的過程來解決需要——在這個過程中，人們被激發去減少這種不一致來消除不愉快的感覺——衝突便會產生。

　　當在兩種或多種信念與行為之間存在著不一致時，便會產生不協調的狀態。它通常會發生在消費者必須在兩種產品之間進行選擇，而這兩種選擇都擁有優點和缺點的時候。如果一個人選擇了一種產品而不選另一種，他也會得到了所選產品的缺點而失去了不選產品的優點。這種損失便會產生一個人的不愉快和不協調的狀態。人們往往會在做出選擇之後，經由尋找一些支持自己選擇的其他原因，或者「揭示」他們不選產品的缺點來證實自己的選擇是明智的。旅遊業可以透過提供多種利益的組合來解決這種爭取——爭取的衝突。

爭取——迴避衝突

　　很多產品和服務也都有與之相關聯的負面結果。當我們買一個彰顯身分的產品時，我們會有犯罪感和炫耀感；當我們凝視著一大盒甜點時，會覺得自己像一個貪吃者。當我們期待盼著一個目標而同時又想避開它時，便會產生爭取——迴避的衝突。

迴避——迴避衝突

　　有時候消費者會發現自己被困於「岩石與困境之間」，他們可能面臨著兩種不情願的選擇。一個人可能會面臨著這樣的一種選擇：

是要在一輛舊車上投入更多的錢，或者買一輛新車。廠商經常會透過強調選擇一種方案所帶來的好處來緩解這種衝突。例如，強調零利率的分期付款來減輕購買新車的痛苦。

四、需要的分類

需要分類的研究

在對需要進行分類方面，人們做了大量的研究。一些心理學家試著去定義需要的一般性目錄，以便系統地追溯並從實質上來解釋人們的所有行為。赫里・默里（Herry Murray）找出導致特殊行為的二十種需要。這些需要包括：自主（獨立）、自衛（保護自己免受批評）、娛樂（從事一項令人愉快的活動）等等。

其他人則強調具體的需要（通常可以包括在默里的模式中）和行為的結果。例如，對成就有很高需要的人會對個人的成功評價很高。他們會欣賞那些成功的產品和服務，因為這些消費品為其目標的實現提供了回饋。這些消費者會很期望那些能夠證實其成就的產品。一項對職業女性的調查顯示，那些希望取得高成就的人偏向購買那些她們認為職業化的衣服，而對那些強調女人氣質的服飾不感興趣。下面是與消費者行為相關的其他一些需要：

1. 對會員資格的需要（處於團體之中）。這種需要與那些以團體方式消費的產品密切相關，如團隊運動、酒吧和購物中心。
2. 對權力的需要（控制周圍的環境）。有許多產品和服務，如餐廳、飯店和觀光地區，都承諾會對消費者的每個幻想作出回應，這可以使消費者感受到他們控制著周圍的環境。
3. 對個人的需要（宣稱一個人的特性）。這種需要透過那些強調消費者不同品質的產品而得到滿足。例如，三多利威士忌聲稱是「男人的角瓶」。

馬斯洛的需求層次說

美國心理學家馬斯洛（Abraham Harold Maslow）提出了一種研究動機的方法。馬斯洛是西方人本主義心理學的主要發起人，為美國比較心理學家和社會心理學家。人本主義心理學形成於第二次世界大戰後，他的理論既不同於行為主義的外因決定論，也不同於佛洛伊德的生物還原論，成為當代心理學的第三思潮。他主張促進人格的發展，發揮人的潛力，在困難的環境條件下爭取主動。

馬斯洛的方法是一個很普通的模式，他最初研究個人的成長和「巔峰體驗」的到達。馬斯洛有系統地提出了人類需求的層次模式，在每一層中，動機都得以具體化，見圖5-3。在馬斯洛看來，只有當低層次的需求得到滿足之後，才會有高層次的需求。但任何一種需

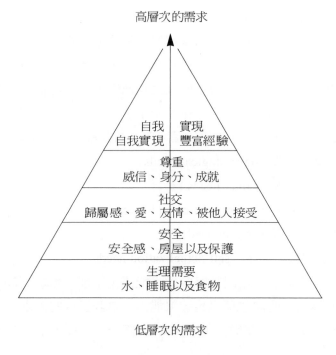

圖5-3　馬斯洛的人類需求的層次關係

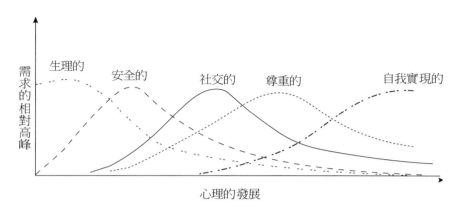

生理的　安全的　社交的　尊重的　自我實現的

心理的發展

圖5-4　馬斯洛描述的五種主要需求相對突顯的漸進變化關係

求並不因為下一個高層次需求的出現而消失，只是高層次需求產生後，低層次需求相對行為的影響變小而已，各層次的需求呈相互依賴與重疊的關係，如圖5-4所示。

　　馬斯洛描述的五種主要需求相對突顯的漸進變化，只有早期的基本需求高峰過去之後，後一個較高級的需求才能開始發揮優勢。馬斯洛還指出，各種需求層次的產生和個人成長密切相關。例如，嬰兒主要是生理需求，而後才產生安全需求、社交（歸屬和愛）的需求，到青少年就產生了尊重的需求等，如此波浪式的演進。

　　1.生理的需求（physiological needs）。

　　2.安全的需求（safety needs）。

　　3.社交的需求（belongingness and love needs）。

　　4.尊重的需求（esteem needs）。

　　5.自我實現的需求（self-actualization needs）。

　　據馬斯洛估計，美國有85%的人能滿足生理的需求，20%的人安全和經濟保障的需求能滿足，但能滿足自我實現的需求者卻是極少數。他對3,000名大學生進行測試後認為，其中真正自我實現者只有一人。

後來，馬斯洛又在尊重的需求之後，增加了知識的需求和美的需求兩類，構成了「需求層次七級論」。

　　馬斯洛還提醒人們不要拘泥在各個需求的順序。他認為絕大多數人基本需求都部分地得到了滿足，但仍有幾種基本需求還沒有得到滿足。正是這些尚未得到滿足的需求在強烈地左右人的行為。一旦某個需求得到滿足，它就不能影響一個人的動機了。需求一旦得到滿足，它就不再成為需求了。

　　人類需求的發展和人類社會的發展有很密切的關係。處於不同社會發展階段和不同社會體制國家中的人的需求各不相同。馬斯洛的需求層次論是以西方人的生活為主。這是我們在討論他這一理論時，必須先知道的。許多東方的文化都是在這樣的前提下運作的。它認為團體的福利（歸屬需求）要比個人的需要（尊敬的需求）更有價值。主要的關鍵是，需要需求理論之所以能在行銷上得以廣泛應用，主要是因為它提醒我們消費者在不同的時間有不同的需要（在你會跑之前你必須先學會走），而不是因為它具體規定了消費者如何走完他的各個需求層次。

第二節　旅客動機與行為分析

一、旅遊需求與旅遊動機

　　在今日的世界上，每年都有數以萬計的人在各地旅行。是什麼原因使得如此眾多的人離開溫暖的家，四處奔波，千里跋涉，外出旅遊？對於這個問題，儘管一些心理學家和社會學家已進行了許多探討，但至今尚未有完善的結論。

　　旅遊需求和旅遊動機都是用來解釋旅遊行為架構的概念，兩者

通常不加以明確區別，可以互換使用。

　　最初嘗試將旅遊動機進行分類的是德國的格里克斯曼（R. GIücksmann）。他在 1935 年發表的著作《一般旅遊論》中分析了旅遊的原因，將旅遊行為的動機分為心理、精神、身體和經濟四大類。日本旅遊研究的先輩之一田中喜一，在 1950 年寫出《旅遊事業論》一書。他根據格里克斯曼的理論基礎，把心理的動機又細分為思鄉心、遊樂心和信仰心；把精神的動機分為知識的需要、見聞的需要和歡樂的需要；把身體的動機分為治療的需要、休養的需要和運動的需要；把經濟的動機分為購物目的和商務目的。

　　田中喜一的分類，對旅遊動機的多樣性和複雜性來說是有一定意義的。但從心理學而言，把治療需要和休養需要既看作是一種行為又看作是一種動機，則是不恰當的。田中喜一的分類，與其說是對旅遊動機的分類，不如說是對目的進行的分類。因為需要是針對普遍存在、並非某一特定行為而言。一旦旅遊活動的主體——旅客承認借助於旅遊行為，來滿足他的需求，需求就成為動機且具體化，並進而轉變成產生旅遊行為的動機。

　　日本心理學家今井省吾指出，現代人的旅遊動機含有：「消除緊張感的動機」、「社會存在的動機」和「自我完善的動機」，這三種動機具體細分為：

1. 消除緊張感的動機。包括換換氣氛、從繁忙中解脫、接觸自然。
2. 自我完善的動機。包括對未來的嚮往、接觸自然。
3. 社會存在的動機。包括朋友相聚、大家一起旅行、建立常識、家庭團圓。

　　今井省吾的觀點與馬斯洛需求結構中三個高層次的需求不謀而合，顯示旅遊與人們多樣的需求息息相關。

　　美國的旅遊研究者湯馬斯（John A. Thomas）在 1964 年發表的〈人們旅遊的原因〉一文中，提出了激發人們外出旅遊的 18 種主要

動機：

 1.教育和文化方面：

 ①看看其他國家人民是如何生活、工作和娛樂的。
 ②參觀獨特的風景名勝。
 ③瞭解新聞報導的東西。
 ④體驗特殊的經歷。

 2.休息和娛樂方面：

 ⑤擺脫刻板的日常生活。
 ⑥過得愉快。
 ⑦得到一些浪漫的體驗。

 3.種族傳統方面：

 ⑧拜訪問自己的祖居地。
 ⑨拜問自己的家屬或朋友到過的地方。

 4.其他方面：

 ⑩天氣。
 ⑪健康。
 ⑫運動。
 ⑬經濟。
 ⑭冒險活動。
 ⑮贏過別人。
 ⑯服從（conformity）。
 ⑰研究歷史。
 ⑱社會學（瞭解世界的願望）。

二、旅遊行為分析

　　旅遊動機是旅遊活動的主體，也就是旅客的個人因素，而旅遊行為的具體化還取決於其他的一些基本條件，如費用、時間、訊息等。此外，旅遊對象（客體）以及溝通主體和客體的各種媒介物，也是不可少的。

　　人的行為是個人因素及其環境因素的函數，用一個公式表示即為：

$$B = f(P, E)$$

　　式中：B 代表行為；

　　　　　P 代表個人因素；

　　　　　E 代表個人的環境因素。

　　這個公式說明，即使個人條件不變，但只要環境條件發生變化，則個人行為也會隨之發生變化，反之亦然。旅遊行為也同樣如此。費用、時間等條件一旦具備，旅遊傾向就會增強，進而付諸行動加以實現。另外，包括旅遊對象在內，旅遊業的欣欣向榮也能誘發旅客的旅遊傾向。

　　這也指出了，旅遊傾向與旅遊需求或旅遊動機是有區別的。僅有需求或動機尚不能使行為具體化，唯有需求或動機跟費用、時間等相結合，才能有具體的旅遊行為。在這裡，需求或動機是個人因素，費用、時間等是環境因素。如前所述，它們之間互為函數關係，即需求或動機越強烈，籌備費用和騰出時間的迫切性就越高。同樣，費用和時間等條件都具備了，反過來也會促進需求或動機，出現具體化的旅遊傾向。

　　在旅遊傾向具體化的過程中，訊息有很重要的作用。旅遊業或社會輿論的訊息，不但能誘發旅遊行為，還能直接作用於旅遊需求

或旅遊動機的旅遊傾向。

旅遊行為，根據其目的，可以分為多種類型。在各種分類法之中，目的分類法較為普遍。如在統計調查中常將旅遊行為的目的區分為：「享樂」、「休養」或「遊覽」等類型，從而分析旅遊行為的動機。

澳大利亞旅遊學家柏乃克（P. Berneker）對旅遊行為作了如下的分類：

1. 休養旅遊。包括異地療養。
2. 文化旅遊。包括留學、遊學、參觀、參加宗教儀式等。
3. 社會旅遊。包括蜜月旅行、親友旅行等。
4. 體育旅遊。包括觀摩比賽、參加運動會。
5. 政治旅遊。包括政治性慶典活動的觀瞻。
6. 經濟旅遊。包括參加參展、商務會議等。

柏乃克的分類與前面所說的需要分類法不同，這種分類法是根據行為的目的，顯得通俗易懂，便於研究和應用。

美國的麥金托什（McIntosh）把人的基本旅遊行為分為四類：

1. 身體健康。包括休息、運動、消遣、娛樂及其他與身體健康直接有關的動機。另外，還可能包括醫生叮嚀和建議，如泡溫泉、藥浴及登山。這類動機的共同特點是透過身體的活動消除緊張和疲勞。
2. 文化。瞭解其他國家的文化，如音樂、藝術、民俗、舞蹈、繪畫和宗教等。
3. 交際。包括接觸外國人、探親訪友、結交新朋友以及擺脫日常事務，擺脫家庭和鄰居等。
4. 地位和聲譽。這類動機與自我需求和個人發展有關。出於這類動機的旅遊包括商務旅遊、會議旅遊、考察旅遊以及實現個人興趣愛好的旅遊和求學旅遊。透過這些旅遊可以被承認、被注意、被賞識、被尊重以及讓獲得良好聲譽的慾望得

到滿足。

美國的奧德曼（L. E. Audman）把旅遊行為分為八個方面：

1.健康。使身心得到調劑和保養。

2.好奇。對文化、政治、社會風貌和自然景色等的觀賞或考察。

3.體育。一種是親自參與的，如狩獵、球類、集體比賽、滑雪等；一種是觀看的，如田徑賽、各種球賽和賽馬等。

4.尋找樂趣。遊玩、文藝、娛樂、度蜜月、賭博等。

5.精神寄託和宗教信仰。朝聖、宗教集會、參觀宗教聖地、歷史遺跡，以及欣賞戲劇和音樂等。

6.專業或商務。公務或商務旅行、教育活動等。

7.探親訪友。探親、回國及家人聯絡感情等。

8.自我尊重。受邀請或尋訪名勝。

另一種分類法是根據同行者，一般可分為個人、家庭、小組（跟友人在一起）、團體等類型。下面以團體旅遊加以說明。

喜歡團體旅遊的大部分有經濟和非經濟的原因。前者指費用便宜；後者包括像是人多熱鬧、中間手續簡便、或因缺乏旅行知識不敢獨自貿然前往等等。

此外，也有人曾考慮要從與目的、同行者完全無關的角度對旅遊行為進行分類。日本的前田勇認為，旅遊行為是對目的、類型、目的地、住宿等對象作出選擇決策的一個連續過程。他以「哪個選擇對象被重視」（最初決定的是哪個選擇）為根據，對旅遊行為作了如下分類：

1.住宿優先型。

2.住宿地優先型。

3.旅遊手段（即交通工具的利用）優先型。

4.旅遊目的優先型。

5.行為目的優先型。

第三節　旅遊動機的多樣性

旅遊是複雜且具有高度象徵性的社會行為，旅客要透過旅遊來滿足自己的各種需求，同時，受到客觀環境的影響，動機往往會隨客觀環境的變化而變化。因此，旅遊行為不可能只涉及某一動機。

一、社交、尊重和自我完善的需要

按照馬斯洛的需求層次論，旅遊活動可以滿足人們社交、尊重和自我完善的需求。透過旅遊可以結交新朋友，得到團體接納、愛和友情，從而滿足個人對歸屬和愛的需求。歸屬的需求還表現在懷舊、「尋根」（即從居住地返回祖籍）方面。到中國大陸旅遊的旅客中間，有一半以上的人是定居海外的華僑、港澳台胞、外籍華人，還有相當多的日本旅客。這些人到中國大陸來大都有懷舊或「尋根」心理，或為緬懷祖先故土而舊地重遊，或為重溫歷史、探親訪友等。一些旅遊形式，如到國外某地去旅遊，這種活動本身就成為個人取得成功與成就的象徵，並可獲得獨立感、優越感、自信心和自我舒適感，有助於滿足個人尊重的需求。透過旅遊活動，可以尋求從未看到過的事物，開拓眼界，更瞭解他所生活的世界，並從中學到知識，增長認識能力和審美能力，滿足美的和學習的需求。

二、基本知識的需求

在實際旅遊的領域裡，個人的需求並不完全符合馬斯洛的需求層次。因為旅遊使旅客改變了其基本的需求結構。當一個人進行旅

遊時，可以暫且對未實現的較低層次的需求失去迫切感。例如，一般人對熟知的事物比對不熟知的事物更加偏愛，這是因為熟悉、瞭解的事物可以增加個人的安全感。然而，在旅遊的領域裡，人們常常主動去尋求不熟悉，甚至根本不知道的事物。這時知識的需求成為主要的需求。我們經常可以看到一些旅客在旅遊時，對旅遊以及探索未知事物的需求，跟安全、社交、尊重的需求一樣，變成了基本的需求。

正常人的心理包括知識的需要。這一點在馬斯洛的人類動機理論中僅僅含糊地提到。例如，他認為獲取知識是達到個人基本安全的一種方式。但馬斯洛的五種需要理論並沒有對此做出解釋。好奇心、探索未知事物以及學習、瞭解願望的滿足，有時要個人付出很大的安全代價。他為解釋人的知識活動，提出有五種基本生理和心理的需求層次與獨立的知識需求層次共存。這些需求首先由一個基本願望構成，也就是瞭解情況、認識現實、獲得事實及滿足好奇心。

但是，在瞭解後並收集了一些事實之後，可能想瞭解更多的東西，知道更詳盡的細節。馬斯洛認為，此時人們還要對收集到的事實加以組織，他把這一過程描述為「尋求含意」。這一過程也可用願望來解釋。實現對知識的需求分為兩個基本層次：第一是求知的需求；第二是求瞭解的需求。這兩個層次的需求和生理、心理的需求一樣，受優勢原則的支配，也就是求瞭解的需要在個人滿足了求知的需求之前是不會出現的。

旅遊既可以用心理的動機，也可以用求知的動機來解釋。旅遊有助於滿足尚未滿足的知識需求，是滿足求知需求的一種方式，它使人們得以收集周圍的事實，而這些事實在書本和雜誌上都是找不到的。單憑讀書來瞭解世界是不夠的，我們必須親眼去看看。

根據知識需求的層次來分析，可以看出，觀光者和度假者之間有明顯的區別。觀光者在旅遊期間要求參觀各個不同的地方，而度

假者往往參觀某一特定的地方並從那裡直接返回。這兩類旅客之間的分別在於，觀光者的動機中是求知的需求層次占優勢，而度假者的動機大多是來自理解需要層次。

觀光者好比是瀏覽商店櫥窗的顧客，如果他能夠重新再來一次，將會慢慢花時間探索最引起他興趣的部分。觀光者的第一次旅行在收集一些事實滿足他求知的需要，而後的旅行他便希望滿足瞭解的需求。這就是為什麼一個人已花了幾天時間在參觀了許多地方後，還有可能回到其中某些風景區停留較長的時間來度假的原因。

三、探索的需要

解釋旅遊的另一種假設就是人的好奇心和探索慾望。馬斯洛提出求知、求瞭解的基本需求與生理和心理的需求截然不同。人的好奇心會使人們產生相對的心理緊張狀態。有關這一心理緊張狀態以及它如何在旅遊情境中得以解決，有助於解釋許多旅遊行為。

人的好奇心和學習的慾望是與生俱來的，因為人出生後不久就會顯露出這一點。對許多人來說，好奇心的發展會一直持續到成年，並不斷發現新的滿足方式。人對自身以及探索所生活的世界是較高層次的需求。對一些人來說，這種需求可以利用登山、滑翔翼、跳傘、潛水、坐熱氣球或航海來得到滿足；而對大多數人來說，這種需求則是透過旅遊發現新的目標、結交不同的人及瞭解異地文化來實現。

四、冒險的需要

冒險是做一件激勵人心且具有危險的活動。它沒有明顯的實際價值，幾乎都是不實際的神奇事件。但冒險是扣人心弦，且常常是富於浪漫色彩的經歷。

大多數健康的人都喜歡冒險。例如，小孩愛好爬樹，成人想變換工作環境，旅客想去異國他鄉。沒有冒險、沒有探索，人們的活動範圍就不會大到哪裡去。

西方學者把探索和冒險的需求稱爲尤利西斯（Ulysses）因素。尤利西斯是荷馬史詩《奧德賽》中的主人翁。史詩記述了尤利西斯從特洛伊城陷落，到他返回希臘西海岸伊薩卡島的家，這十年來旅行冒險的故事。在故事中，尤利西斯激怒了海神波塞多，海神刮起了一陣旋風，摧毀了尤利西斯的船，使他在返家的途中受盡了阻擾。後來，雅典娜女神說服了希臘眾神中最強大的神宙斯，幫助尤利西斯平安地回到了家鄉。

受尤利西斯因素驅使的人，力求滿足對自身與世界的好奇心。尤利西斯因素既需要體力，也需要智慧。人們的旅遊行爲，特別是到遙遠的、艱險的地方去旅遊，能夠激發人的競爭意識，其意義即在於此。尤利西斯型旅客受求知需要的驅使，但這種旅遊不可能只是靠智慧的，它必然包含某些體力上的活動。因此，尤利西斯因素代表一種智慧與體力上對知識的探索。

這種類型的旅客有用自己的感官來體驗世界的強烈慾望，他們並不尋找任何特殊的東西，也不關心會發現什麼，以這個意義上來說，他們是眞正的探索者。

不論冒險對人們可能意味著什麼，尤利西斯因素是推動人們去尋求冒險的強大動力。西方一些心理學家認爲，大多數人身上都具有尤利西斯因素，即探索和冒險需求的因素，也正因爲如此，很多人都會離開溫暖安全的家外出去旅行。

五、一致性的需要

一致性就是人們尋求平衡、和諧及一致，力求沒有衝突和能夠預知未來的事情。不一致則會產生心理上的緊張，這種心理緊張發

生時，個人就期望尋求預知的、一致的事物來解除。

　　按照一致性理論，在旅遊的情境中，個人表現出儘量尋找標準化的旅遊設施和服務。他認為那些眾所周知的名勝古蹟、高速公路、餐廳、飯店、商店為旅客提供了一致性，會給旅遊帶來舒適感，使自己不會因為離家外出而遇到意想不到的麻煩。顯然，一致性概念可以解釋許多在旅遊環境中出現的情況。

　　佛洛伊德認為，人的行為本質有助於緩和由不一致所引起的心理緊張。如果由於不一致經歷而受到威脅時，人們將會採取任何必要的行動，確保這個威脅不會發生，如果實在難以倖免，就會感到極度不安和憂慮。基於這一感受，人們會加倍小心地避免可能發生的不一致。例如，旅客做好「事先預約」或使用旅遊代理商，只在預訂的飯店投宿，只作有導遊陪同的旅遊，只搭乘預訂的飛機。

六、複雜性的需要

　　複雜性理論同樣可以解釋許多旅客在旅遊環境中出現的行為和動機。複雜性理論是來自於人對新奇、意外、變化和未知的事物有所嚮往和追求。因極其複雜，不能完全由一致性理論來解釋。堅持以一致性的觀點解釋行為，會使生活變得重複或無聊。認為尋求一致性是生活中的主要動機，會低估人的價值。且不能忽視的事實是，一致性理論不能解釋人們怎樣克服令人厭煩和不愉快的經歷。

　　和其他形式的消遣和娛樂活動相比較，旅遊能為人們不變的生活帶來新奇和刺激，使人們解除由於單調而引起的心理緊張。

　　根據複雜性理論，旅客要去從未到過的地方，可能選擇自己開車沿著偏僻的道路到一家小吃店用餐，而不去提供全省連鎖的速食店，他可能選擇設備不完善但卻方便的住處，而放棄去現代化的飯店等。這些旅客主要是力求避免一致性和預見性，而那些老套的旅遊活動和旅遊設施提供了太多的一致性和預見性已使他們厭煩。

七、多樣性的需要

　　人的中樞神經系統具有應付刺激的功能，但是刺激過度或刺激不足都會使這個功能不能有最好的發揮。長期的過度刺激會造成過分緊張與壓力，還會導致胃潰瘍、心臟病、甚至早夭。刺激不足則造成厭煩，時間一長，就會導致抑鬱症、妄想症、幻覺症以及別的疾病。

　　就厭煩這種狀態而言，那些對自己生活的小天地不甚感興趣的人，就是一個「厭煩者」。他覺得自己的那一塊天地太一致性了，這種太容易預見的生活環境使他得不到刺激，他的生活總是單調，從而失去了興趣，產生厭煩感。

　　一般來說，每個人都會在某段時間內感到厭煩。具體表現在一個人在某段時間裡，他的工作、他的熟人、他所生活的都市和家庭、他的生活日記、他所吃的食物等，一切都變得令人厭煩。因為這一切都使人太容易預見，太一致了，缺乏刺激，令人驚奇的事太少了。對這種厭煩感的反應，他有時就不得不「離經叛道」，有意識地將多樣性引進週而復始的生活中來。他可能採取調換工作，把家搬到別的都市，或擺脫令人厭煩的婚姻等一些極端的作法。但還有一種不那麼極端的方法，就是尋求刺激，他可以結交新朋友，改變飲食習慣，重新安排家具擺設等。

　　顯然，旅遊是人們逃避厭煩和緊張，和尋求刺激的方式之一。旅遊使人們改變了生活環境，改變了平常的生活節奏，使人們可以做不同的事情。在旅遊中，人們不用扮演他們原來的職業角色，沒有非做不可的家事。同時，人們離開家外出旅遊就會為刻板的生活帶來的多樣性。生活在都市化和工業化社會裡，人們生活的預見性特別大，這是因為社會把那麼多的生活內容納入了有組織的程序中，使生活節奏有時顯得非常強烈。這種不變的程序與強烈的節奏

使人產生單調的緊張，它只能在新奇、驚訝與不可預見的事物中尋求刺激以求得緩和。從這個意義上來說，旅遊為人們因都市化和工業化所帶來的壓力做極為有效的消除。由此可知，人們對生活多樣性的需求是最基本的旅遊動機之一。

複習與思考

1. 什麼是動機？解釋動機的過程。

2. 為什麼說：「瞭解行銷策略的目的是在影響消費者滿足需要的方向，而不是創造需要本身」？

3. 描述三種類型的動機衝突，並針對每種情況從旅遊市場活動中舉出一個例子。

4. 闡述馬斯洛的需要層次論。

5. 從公式 $B=f(P, E)$ 出發，解釋「旅遊傾向」與旅遊需求或旅遊動機的區別。

6. 結合自己或他人度假旅遊的經歷，分析旅遊動機的多樣性。

第六章　旅客的態度

學習目的

　　透過本章的學習，瞭解態度的概念、功能與特徵，瞭解態度與旅客決策的關係，掌握改變旅客態度的方法。

基本內容

1. 態度

　態度結構　態度的功能　態度的特徵

2. 態度理論

　認知不和諧理論　自我檢視理論　社會判斷理論

　均衡理論　協調性理論

3. 態度與旅遊決策

　旅遊偏好　態度的複雜性　選擇供選對象

第一節　態度

一、態度

　　態度是一個人以肯定或否定的方式來評估某些抽象事物、具體事物或某些情況的心理傾向。當人們對一種事物持某種態度時，不管這事物是有形還是無形，都稱爲態度的對象（attitude object）。凡是人們瞭解到與感覺到的事物都可以成爲態度所關注的對象。

　　19世紀末，丹麥心理學家朗格（C. Lange）在研究反應時間的實驗中發現，被測試者如果特別注意自己即將要做出的反應時，即心理上對自己的反應有所準備時，做出反應的時間比其集中注意於即將到來的刺激而做出的反應時間要短。朗格在以後的實驗中一再證實了心理上的準備狀態會支配人們的記憶、判斷、思考和選擇，這種心理上的準備狀態就是態度。也就是說，個人的態度決定著自己將會看到什麼、聽到什麼、想些什麼和做些什麼。

　　羅森伯格（Milton J. Rosenberg）認爲，態度是由認知、情感和意向三個成分組成的。態度是外界刺激與個人反應之間的中介因素，個人對外界刺激做出什麼反應會受到自己態度的控制。圖6-1說明了刺激、反應和態度三者的關係。

　　態度的認知成分是指人對態度對象，如對他人、物、地方、事件、思想、情勢、經歷等等方面所持有的信念和見解。這些信念或見解是以個人在某一時間內做爲事實且明確的證據基礎。

　　信念是以事實或知識爲基礎的心理傾向，它被認爲是一種眞理，大多數信念會相當持久，但這些信念不一定都是很重要的。見

刺激 ─────────────▶ 態度 ─────────────▶ 反應

外界刺激是可以觀察到的、可以測量到的獨立變相；如他人、情境、社會問題、社會團體，以及其他對象。	態度是媒介因素，有三個成分： 認識 情感 意向	反應是可以觀察到的、可以測量到的從屬變相；例如表現、肢體動作、言語等。

圖6-1　刺激、態度和反應的關係

解與信念不同，見解不以明確的事實爲基礎，它可能涉及某些事實，但只能表示某人得出的結論，而且比較容易改變。

對同一對象，每個人的信念和見解可能有所不同，甚至大相逕庭。例如，到台北旅遊的外國旅客，有的認爲台北是一個激動人心、美麗而繁華的大城市；有的則認爲台北是人口稠密、喧鬧而擁擠的地方。雖然有些人對台北可能同時持有肯定和否定的兩種信念或見解，但衡量之後，他可能得出結論，他喜歡這個城市或不喜歡這個城市。但人對某些對象也可能持著一種很少或根本不受情緒影響的信念或見解。例如，在飛機上用餐的乘客不論機上的食物如何，可能比較不會去挑剔，在他們看來，飛機上的食物不過如此而已，他們不會要求去改善它，甚至不會提起它，因爲他對這個特定的對象，態度是冷漠的。

情感因素是態度的主要組成部分，它涉及到人對某一對象的評價。例如，旅客與導遊有若干次接觸，彼此有了好感以後，對導遊犯的小差錯就能諒解。這說明情境、情感決定人的態度，從這個意義上來看，概括性情感是態度的決定因素。它有強有弱、或持久、或短暫。

態度的意向成分是個人對態度對象的肯定或否定反應的傾向，即行爲的準備狀態，準備對態度對象做出某種反應。例如，一個人對旅遊持積極的態度，他就具有旅遊的心理傾向，如果條件允許就

會付諸行動。

人們一般都試圖認同所持的態度、情感和意向，讓它們相互協調一致。例如，一個有潔癖的人絕不可能對一家又髒又亂的飯店抱有積極的想法，也不可能選擇這家飯店住宿，他對清潔的需求和關於他對這家飯店髒亂的看法，使他對這家飯店持否定的態度，並對這家飯店產生迴避的心理傾向。

儘管態度的認知、情感與意向各部分有趨於一致的傾向，但不一致的事例還有很多。事實上，態度與行為的完全一致並不符合人類的特性，態度與行為不一致的情況在人類社會中是普遍存在的。因為每個人都有不同程度的好奇心、想入非非與衝動，這些特性使人們產生與態度不一致的行為。人們是在不完整的訊息基礎上作決定，有時是因為人們忘了重要的訊息，有時只是因為要求多樣性而做出異於尋常的事。

產生不一致行為的另一根源是人們在同一時間內必須扮演兩種不同的社會角色，在這種情況下就可能出現角色衝突，由於角色衝突所造成的緊張也會使人們產生不一致的行為。

態度與行為不一致的最後一個根源來自於所謂「強迫依從」（forced compliance）的情況。在這種情況下，人們不得不採取與態度不一致的行為。

儘管態度與行為之間存在著大量的不一致性，但瞭解態度對理解旅遊決策依然是不可少的。一般來說，當旅客隨意做出決策時，他的行為將與他的態度一致。如果產生不一致，一般都是因為「其他因素」影響了該旅客的決策結構。

圖6-2表示了態度的結構。

態度和行為有密切的關係，但不屬於同一個概念。態度是一種內在的心理結構，對行為有準備性作用。因此，根據個人的態度可推測其行為。但態度和行為不是對應的關係，因為行為除了態度之外，還會受到其他因素，如社會規範、習慣、對行為後果的預期、

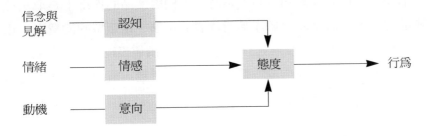

圖6-2　態度的三因素模型

價值觀念及環境的影響。

二、態度的功能

　　態度的功能理論（functional theory of attitude）最早是由心理學家丹尼爾・凱茨（Daniel Katz）提出，並用該理論解釋了態度是如何使生活方便。

　　以實用性來說，態度之所以存在是因為它對人們有某種功用。也就是說，態度取決於人的動機。那些預期將來會遇到某種類似情況的人們，更容易在這種預期中開始形成某種態度。哪怕動機迥異的兩個人，也可能對某個對象持有相同的態度。關於態度的功能，凱茨區分如下。

效用功能

　　效用功能（utilitarian function）與最基本的褒貶原則有關。我們會只根據產品是否令人感到舒適，就形成某種態度。如果某人喜歡旅遊，那他對旅遊所持肯定的態度。

價值表現功能

　　具有價值表現功能（value-expressive function）的那些產品反應

了消費者的核心價值和意識。這時，人們對產品的態度不是取決於產品的好處，而是取決於產品所代表的是哪一種類型的消費者，比如「住五星級飯店的旅客是什麼樣的人」。價值表現功能與生活方式有密切關係，消費者形成一系列的活動、興趣、觀念，為的就是彰顯自己特定的社會身分。

自我保護功能

自我保護功能（ego-defensive function）是指在外來威脅和內在感覺之下有保護作用的態度，具有自我保護的功能。比如，除臭劑的廣告往往大肆渲染公共場合被別人發現有腋臭那種可怕的尷尬場面。

認識功能

認識功能（knowledge function）是指有些態度的形成是因為人們對秩序、結構和意義的需求。當人們面對一種新產品而感到眼花撩亂時，會產生這種需求。

一種態度可能具有多種功能，但其中往往有一種功能有最重要的作用。只要辨別出產品對消費者的主要意義所在，廠商就可以在廣告和包裝上對此加以強調。這類廣告能使人們對產品有更清楚的認識、並且覺得無論是廣告還是產品都會更容易接受。研究顯示，對大多數人而言，咖啡具有效用功能而不是價值表現功能。一則咖啡廣告曰：「XX咖啡濃郁香純、令人心醉的口味和芳香來自於最高山的名牌咖啡豆」，這是效用功能。另一則廣告則曰：「你所喝的咖啡能顯示出你獨特高貴的品味」，這是價值表現功能。人們對前一則廣告的反應要比後一則較為強烈。

三、態度的特徵

態度的強度

除認知、情感和意向三個組成部分外，態度的特徵還可以用強弱程度來表示。態度的強度是指其肯定或否定的程度。一般來說，越強烈的態度，越難改變。

消費者態度的強弱因人而異，態度的強弱又與對態度對象的喜好有關。如下所示。

容忍

這是最低的一個層次。容忍的態度之形成，是因爲人們趨利避害。這一層次非常膚淺，一旦人們的行爲不再受限制或有其他不同選擇方案時，它就很可能變化。如果咖啡館裡只賣百事可樂，人們可能因爲出去買可口可樂太麻煩，所以只好將就著喝百事可樂。

認同

這種認同過程來自於人們對他人或其他群體的模仿心理。那些訴求在眾多產品中擇其一之社會現象的廣告，正是依賴於消費者對崇拜對象行爲的模仿。

內在化

在非常喜愛的情況下，根深蒂固的態度就得以內在化，成爲人們的價值體系之一。由於它們非常重要，所以這些態度很難改變。比如，美國的許多消費者對可口可樂持有強烈的偏好，如果公司想要改變可樂配方，他們就會非常反感。這種對可口可樂的忠誠度顯然超越單純的偏好問題。

態度的穩定性

態度的另一重要特徵是它的穩定性。態度形成需要相當長一段時間，態度一旦形成後就趨於永久穩定，但許多態度只在短時間內是穩定的。

促進態度穩定性的因素有三種：(1)態度的結構；(2)態度的因果關係；(3)態度的一致性。

態度的結構

在現實生活中每個人都持有多種態度，其中有些態度的對象是相似的。通常，人們對屬於同類的對象，所持的態度也相似。而且，人們對相似對象所持的同種態度都具有一定的結構，在這個結構中某一種的態度可以強化其他的態度。

當人們把一種態度看成某類態度的組成部分時，抵制改變態度的傾向就特別明顯。如果一位消費者對一種新的洗滌劑所持的否定態度因為新的訊息而減弱的話，他對所有其他洗滌劑的態度也可能會以下列兩種方式其中的一種方式改變：一是減弱對所有同類洗滌劑所持的否定態度；二是他可能把該種新產品與所有其他同類產品區分開來。這兩種方式都意味著要調整同類整個態度，這樣的調整法使消費者在心理上感到不適。正因為這個原因，人們儘量避免改變態度。基於同一個理由，可能也會導致調整態度的新訊息被歪曲和遺忘。

態度的因果關係

當人們明顯地認為一件事是另一件事的直接原因時，他們對另一件事的態度也會增強或穩定。在飯店業中，這種問題的研究顯示，人們對飯店的態度是在他們接觸飯店服務人員後形成的。飯店服務人員態度親切友好、有禮貌、樂於服務、工作效率高，旅客通

常也以這些詞語來評價這家飯店。而且，與這種飯店服務人員的接觸次數越多，就越會增加旅客對這家飯店的態度。

態度的一致性

當人們發現其他人所持的態度與自己相同時，既有的態度就會增強，並變得更加穩定。例如，當一個打算外出旅遊的人發現他的朋友和家人也對旅遊感興趣時，那麼他對旅遊的信念就變得更加強烈與穩定。

根據一致性原則，消費者注重自己思想、情感、行為的和諧，使這些要素有一致性。表明為了與別的經驗一致，消費者在必要時會改變其思想、情感和行為。一致性原則給我們一個重要的提示，就是態度並非無中生有，一種對態度標的物加以評價的重要方法，就是看它是否符合消費者既有的相關態度。

態度的不穩定性

雖然有些態度具有穩定的特徵，但其中有許多態度即使不是很快，卻是會改變。態度改變的原因有三種：(1)態度的衝突；(2)情況影響態度；(3)創傷性經歷。

態度的衝突

因為一個人持有數以千計的態度，指望這些態度完全一致未免不切實際。一個人雖然對跳傘運動持十分肯定的態度，但也許會禁止他的未成年孩子也去跳傘。當態度衝突時，一個人必須做出妥協，問題是哪種態度更重要或更強烈。比如，一個人對去國外旅遊可能持很肯定的態度，但他卻從未去國外旅行過，因為他對省錢持有更強烈的肯定態度。

情況影響態度

因為情況各不相同，人們的行為也就有差異存在。雖然行為反應態度，但人的行為是受許多不同因素的影響，不是只受態度的影響而已。人的行為不僅受個人態度的背景與經歷的影響，而且在特定情況下，還受他所感覺到的東西的影響。

創傷性經歷

由於一次涉及許多情感的創傷性經歷，態度可能發生顯著變化。例如，一次令人驚恐萬分的緊急著陸或在高空的異常顛簸，會使人對航空旅行的態度很快由肯定變為否定。通常，由於創傷性經歷引起的態度變化，不像緩慢發生的態度變化那樣持久。

人的態度驅使人趨向或逃避某些事物，它決定了偏好、期望、渴求、避免的內容。從這個意義上來講，態度具有動機的作用。例如，生活在一定社會文化傳統中的人，對於食物的愛好和禁忌並不是根據營養價值，而取決於既有的態度。

第二節　態度理論

一、認知不和諧理論

在上一章的第一節，我們討論了認知不和諧理論。認知不和諧理論對態度理論也有重要的補充，因為人們常常會遇到態度與行為相矛盾的情況。

這種理論指出：就像飢渴的時候一樣，人們會在刺激下使事情得以協調來改變令人不適的狀況。該理論的核心在於認知要素（cognitive elements）彼此不一致時的情況。

認知要素可以是人們對自己的認識、人們的行為和對周圍事物的觀察。例如，有兩個如下的認知要素，「我知道吸煙會引起癌症」和「我吸煙」就彼此矛盾。這種心理上的矛盾會使這位癮君子覺得彆扭，並且減少吸煙的次數。矛盾的強度取決於不和諧要素的重要性和數量。換言之，在要素對個人很重要從而受到較高重視的情況下，促使人們減少不和諧的壓力就更為顯著。

要素的增減變動都可能使矛盾減少。例如，某人可能想戒煙（減少要素）；或想起了有名的蘇菲（Sophie）阿姨的故事：她在90歲高齡時逝世，而她到死的時候還煙不離手（增加要素）；他還會懷疑吸煙致癌的研究，而相信菸商對於這類研究的駁斥（要素變化）。

不和諧理論有助於解釋為什麼在購買之後人們對商品的正面評價傾向會增加：這就是購物後矛盾。「愚蠢」與「我本人很聰明」的要素相斥，於是人們傾向於為買回的東西找出一大堆喜歡的理由。

一項以賽馬為對象的實驗研究證明了這種購買後矛盾。賭馬者堅持所押的馬有很高的價值，在他們下注後，便堅持自己會賭贏。因為賭馬者的經濟利益與之相關。他們把所押的馬捧得十全十美，以此來減少矛盾性。這種現象說明，消費者會不遺餘力地為所買的東西尋找理由。因此，廠商應該用各種額外的訊息對此大力支持，從而建立起積極的品牌態度。

二、自我檢視理論

態度是否會由於人們對自己的購買決策而改變了隨後的行為呢？自我檢視理論（self-perception theory）對不和諧的情況做出了另外一種解釋。它假設人們檢視自己的行為，來判斷自己到底持什麼態度，就像透過對觀察別人的行為來判斷其所持的態度一樣。這

種理論強調一致性，假設所做的選擇是獨立的，人們透過購買或消費行為判斷自己的態度。

自我檢視理論說明了人們在最初表現某種行為時並不持有強烈的內在態度。事後，態度的認知和情感要素才得以一致。因此，習慣之外的購買行為可能會在事後產生正面的態度 —— 既然我決定買下這樣東西，想必我是喜歡它的。

自我檢視理論有助於對一種叫做「踏腳入門技巧」（foot-in-the-door technique）的推銷策略做出解釋。該技術是依據推銷員對消費者得寸進尺的現象解釋分析而來的。這種技術的名稱來自挨家挨戶的推銷方法，敲門後，推銷員把腳踏到門裡去，以免顧客馬上就把門關上。一個好的推銷員知道只要他能說服顧客把門打開並開始交談，消費者也許就會買點什麼。在購買之前，消費者已經願意聽聽推銷員介紹的是些什麼。這樣的購買訂單就與自我檢視一致。在誘導人們回答問卷或捐錢給慈善機構時，這種技巧特別有效。影響效力的因素還有「尺」（第二次請求）與「寸」（第一次請求）之間的差距（得寸進尺）、兩次請求之間的相似性、兩次請求是否由同一個人提出等等。

三、社會判斷理論

社會判斷理論（social judgment theory）是假設人們會同化他們已知的態度對象。以原先形成的態度作為參考，新的訊息就會在現存的標準下得以歸類。就像我們總是用以前搬箱子的體驗來判斷一個箱子的輕重一樣，我們在對態度對形成判斷時，會形成一套主觀的標準。

該理論重點是在於決定某個訊息可否接受，會因人而異。人們在態度標準的周圍形成了一連串的**接受圈或否定圈**（latitudes of acceptance and rejection）。落在接受圈內的觀念就會得到承認；反

之，就會被否定。比如，一個人認為請專人來開車的做法值得肯定，在開車到市中心去玩之前，他可能自告奮勇地要做司機。反之，他可能根本不會有這樣的想法。

如果落在接受圈內的訊息本身不像人們所認為的那麼協調，那麼這個協調的過程就稱為同化作用。另一方面，落在否定圈內的訊息可能遭到更強烈的排斥，這就產生了排斥作用。

當人們對某個態度對象的愛好越強烈，他們的接受圈就會越小。也就是說消費者這時能夠接受的事物就越少，而且會排斥與主觀標準有輕微偏差的東西。反而，比較中立的消費者會考慮更多的選擇。他們成為品牌忠誠者的可能性較小，容易在不同品牌間換來換去。

四、均衡理論

均衡理論（balance theory）考量的是人們認為構成態度要素之間的關係。

大多數研究者同意態度包括三種要素：(1)感受（affects）；(2)行為（behavior）；和(3)認同（cognition）。感受是指人們對態度對象的感覺。行為與人們想要對某一對象採取行動的意圖相關。認同指人們對某個態度對象所持的信任。態度的三要素稱為態度的 ABC 模型。該模型強調知、感、為之間的相互關係。消費者對產品的態度並不是簡單地由信任而決定。例如，研究者會發現顧客「知道」有一種相機具有 8：1 的可變調焦鏡頭、自動對焦和旋轉鏡頭，但只因為他們「知道」，並不意味著他們認為這些屬性是好、還是壞的，還是根本無所謂，也不能說明他們是否真的會買下這台相機。

由於涉及到三個要素間的關係（通常是從主觀角度觀之），所以把構成態度的結構稱為三維體，包括：(1)某人對於；(2)某個態度對象或者；(3)其他人或事物的看法。這些看法既可能是肯定的也可能

是否定的，更重要的是人們為了保持要素間的協調關係而改變看法。該理論強調人們希望三維體中的要素是和諧或均衡的。如果不均衡，就會產生緊張狀態，一直到人們的看法改變並重新恢復均衡為止。要素以下列兩種方式中的任何一種組合在一起，他們既可以是歸屬關係，即一個要素歸屬於另一個要素，例如信仰也可以是情感關係，即兩個要素的組合是因為其中一個要素對另一個要素有偏好或厭惡的情感。約會的男女雙方可以被視為有正面的情感關係，結婚後，他們之間是正向的歸屬關係；離婚的過程則是試圖中斷彼此之間的歸屬關係。

均衡理論提醒我們，當各種想法之間均衡時，態度最穩固。當不協調性出現時，態度的變化也就更容易表現出來。均衡理論也解釋了為什麼消費者喜歡與正面評價的東西扯上關係。與某種流行的產品間形成歸屬關係，例如，買一件流行服飾來穿，開著一輛最新生產的汽車，會增加被他人納入正面情感關係的可能性。

最後，均衡理論對人們以名聲來促銷產品的辦法也很有用。當三維體尚未完全建立時，若有一維是新的產品或者有一維是還未有明確態度的消費者，廠商可以用訴求產品與某位名人的所屬關係來建立消費者與產品之間正面的情感關係。在另一些情況下，名人對某個事件進行抨擊，就會影響其崇拜者對這個事件的態度，就像運動健將在反毒品公益廣告中出現所要達到的目標一樣。

「均衡」是名人促銷的核心，產品製造商期望明星的名氣能傳遞到產品上。有時候，如果大眾對某知名人士的看法正由好變壞，那麼在名人與產品之間建立的所屬關係就會有反作用。有一次，瑪丹娜正因錄製了頗具爭議性的「性與宗教信仰的音樂」而聲名狼藉，百事可樂卻請她拍廣告。如果明星與產品之間的所屬關係受到質疑，這種策略恐會帶來麻煩。有一次，歌星麥克‧傑克森在為百事可樂拍了廣告之後，還承認自己從不喝碳酸飲料。

五、協調性理論

像均衡理論一樣，協調性理論（congruity theory）也是一種一致性理論，強調人與某一對象有關聯時對態度的影響。假設認同者對產品的傾向（正面或負面）和喜好程度可以衡量，協調性理論可以回答兩個與理論有效性相關的問題：(1)產品適合於認同者時，對產品本身有何改進？(2)認同者與產品有關聯時，對認同者的聲譽有何影響？

協調性理論認為，如果一個評價為負的要素與評價為正的要素（如受人歡迎的個性）有關，則前者的評價將會得到提高（這正是廠商所期待的）。同時，評價為正的要素也會受到影響——他受歡迎的程度會因此而下降。這個過程解釋了為什麼有的廣告非常慎重地選擇形象與產品相協調的廣告明星。

但是，兩個要素的變化並不成比例。變化與態度極端化程度成反比。換言之，與一個要素有關的對象越極端，該對象受到的影響較之前者所受的影響就來得弱。

研究發現，正如協調性理論揭示，品牌與企業的結合應該非常慎重。某個品牌或企業可以用與一家負有盛名的企業有關的方法來提高自己，而前者的收益便會以後者的損失為代價。

第三節　態度與旅遊決策

一、態度與旅遊決策過程

　　態度與行為的關係模式為，態度是由認知（信念與見解）、情感以及意向構成的。當一個人的某種態度一旦形成，就會導致某種偏好或意圖，這種偏好或意圖能否實際導致某一特定行為，還會受到各種社會因素的影響。旅遊決策過程和消費者其他類型的決策過程一樣，決策者往往需要經歷一些心理上的步驟。圖6-3說明了觀察態度與旅遊決策過程的關係。

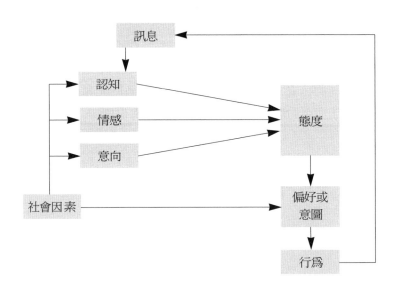

圖6-3　態度與旅遊決策過程的關係

二、態度與旅遊偏好

研究顯示，旅客的旅遊決策主要取決於他的旅遊偏好。所謂偏好，就是驅使個人趨向於某一目標的心理傾向。

儘管態度並不能預測實際行為，但它卻能很準確地預測偏好，態度是偏好最好的前兆。態度的複雜性和態度的強度，對態度和偏好的關係有重要的影響。

態度的複雜性

態度的複雜性涉及一個人所掌握的關於態度對象的訊息多寡和種類。例如，對個別航空公司的態度可能很簡單，除起飛時間、直達服務，以及提供其他的調整時差便利外，人們很少發覺相互競爭的航空公司間有多大區別。但是，對航空旅行概括的態度比對個別航空公司的態度就要複雜的多。旅客對航空旅行的態度，涉及到速度、便利、省時、費用、身分、聲譽、中途服務、行李管理等等。旅客對不同類型飯店的態度也是很複雜，涉及到價格、地理位置、衛生、安全、停車設施、餐飲服務、房間大小以及舒適度等。旅客對國外旅遊地的態度是最複雜的。這些態度涉及對陌生飯店、外國人、異國語言、不同的飲食及不同的文化傳統的信念、見解與情感。

一般來說，複雜態度比簡單態度更難改變。例如，對出國旅遊持否定態度的旅客，很難改變他的態度，即使努力說服他，使他相信國外旅遊的費用並非不合理，他還會是因為外國的文化環境、不同的飲食與傳統等這樣的一些因素，而仍保持其否定態度。要改變對出國旅遊的否定態度，就必須改變總態度中的許多否定因素。

態度的強度與屬性的突顯

　　態度的強弱程度是態度的主要特徵之一。因為改變一種強烈的態度比改變一種較弱的態度困難得多。一個人對某對象所持的態度，是由對該對象的特殊屬性所持的態度構成的。其中，每一個特定屬性都具有其自身的突出點，這就意味著每個屬性的相對重要性都有所不同。在一個度假旅遊地，對某個旅客來說，氣候、舒適和高爾夫球場可能很重要，但另一個旅客可能認為價格、網球場和海灘是最突出的屬性。由此可見，一個旅遊地不同屬性的突出點也是因人而異。對同一個人來說，屬性的突顯取決於他的需要和目標。例如，在決定是否讓全家人坐飛機去旅遊時，價格可能是一個特別突顯的屬性，但在選擇汽車旅館時，價格可能並不是一個特別突顯的屬性。這是因為機票的價格比汽車高得多，汽車旅館不同的房間價格又相差無幾。

　　屬性的突顯在旅客決策過程中有關鍵性的作用。

旅客在旅遊環境中尋求的利益

　　旅遊產品和服務並不是由於它們自身的原因被購買的，而是由於它們能為旅客提供某些利益。人們並不是因為陽光本身才去旅遊，而是陽光對他們有好處，因為陽光能曬黑他們皮膚，給他們溫暖，使他們感到舒暢。同理，人們投宿四星級以上的飯店，並不是因為寬大華貴的床鋪，而是因為在大的房間坪數可以住得更舒服。

　　旅遊業必須在消費者尋求利益的意義上瞭解購買者的行為。他們應該認清產品和服務有關的突出屬性，以及在特定購買情況下，他們的產品和服務所能提供的主要利益。

　　人們對每個屬性的相對重要性看法各不相同。有時候，通常人們認為是重要的屬性，實際上並不突顯。例如，航空旅行者非常關心某家航空公司的安全記錄，但所有航空公司的安全紀錄多年是大

致相同的。因此，當人們選擇航空公司時，安全就不是一個突顯的屬性了。

三、旅遊偏好的形成

　　旅客對態度對象突顯利益的知覺，會導致旅遊偏好的形成和發展，而既有的旅遊偏好又會直接影響旅客的旅遊決策過程。當一個人考慮可供選擇的旅遊目的地時，假如他打算去某目的地，他就要估計該目的地能提供給他的每一個利益有多大。經過評估，加上每個利益的突出點，使旅客能夠決定哪一個旅遊地可充分滿足他的需要。圖6-4是形成旅遊偏好過程的概念圖解。利益的相對重要性，以及旅遊目的地提供該利益的可見潛力，是由旅客個人確定的。假如旅客選擇的目標能充分滿足他的需要和供給他所要求的利益，則圖6-4的決策過程就會出現。旅客做出決策可能要一段很長的時間，也可能只要幾分鐘，甚至幾秒鐘。他們可能周密而有意識地，也可能是主觀地、下意識地做出影響自己決策的估計與判斷。重要的是，在作選擇旅遊目的地及其他選擇之類的旅遊決策時，其心理因素是相同的。一個旅遊地對旅客的吸引力，不僅與旅客所尋求的具體利益有關，而且與旅遊地能提供這些利益的能力有極大的關係。古德里奇（Jonathan N. Goodrich）提出一個旅遊目的地吸引力的計算公式：

　　吸引力＝（個別利益的相對重要性）×（旅遊目的地提供個別利益的能力）

　　從這一公式可知，如果增加一個旅遊目的地的吸引力，則必須採取以下兩個方法：(1)努力提高該旅遊地在提供具體利益方面的形象；(2)努力改變具體利益的相對重要性。

　　雖然此處大部分論述都集中在目的地的選擇上，但也要注意到

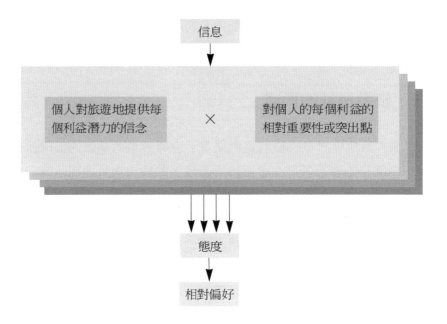

信息

個人對旅遊地提供每
個利益潛力的信念 × 對個人的每個利益的
相對重要性或突出點

態度

相對偏好

圖6-4　旅遊偏好的形成

上述旅遊決策的過程，也適用於關於交通工具、飯店、餐廳、旅行
社、休閒度假活動等決策過程。在每一種情況下，對可供選擇對象
的評估，都以它們提供旅客認為最重要的利益為基礎。

四、選擇供選對象的分類方法

上面論述的只是假設一組特定的供選對象供旅客評估，但尚未
闡明某個供選對象如何剛好被選中。一個供選對象至少必須經過三
個階段，才能成為選擇對象。

首先是意識。旅遊決策者必須首先意識到一個可能的選擇對
象，才能對它認真加以考慮。例如，在蜜月灣被看作是宜蘭的一個
旅遊景點之前，旅客必須意識到它的存在，並能為旅客提供食宿。

第二個階段是可行性。意識到某個供選對象之後，旅遊決策者

必須做出判斷，它是否真正可行。這可能要根據旅客負擔這個供選對象的能力來考慮。例如時間和金錢因素，能否得到出國簽證，旅遊旺季能否訂到車票、機位等。

有些不可行的供選對象，過些時間可能變得可行了，反之亦然。

第三個階段是初步篩選。意識到某個供選對象，並判斷該供選對象是否可行後，該不該對此供選對象作更仔細的考慮？旅遊決策者根據上述旅遊偏愛的形成過程做出初步決定。這一階段可看作是初步篩選階段。

有些供選對象在初步篩選的過程中，一開始就被否定了。旅客經過考慮，對這些供選對象能否實現預訂的旅遊目的，迅速形成否定的態度。另一些供選對象既沒有立即被否定，也沒有立即被接受，便形成既不肯定也不否定的中性態度。還有一些供選對象，將被列為可行的供選對象之一。這就是說，決策者有可能在經過進一步的評估後，會從這些供選對象中選定一個對象。

圖6-5說明旅遊決策者選擇供選對象的過程。在這個過程中，那些被旅遊決策者仔細評估的供選對象，是作為一個能夠解決具體旅遊問題的方法，而加以周密考慮的。

一般來講，被立即否決的那些旅遊地，顯然是旅遊決策者認為它們不具有滿足其目標與目的的潛力。例如，對飛機深感害怕的人，會立即拒絕去任何地方的航空旅行。旅客沒有立即形成態度的那些供選對象，可以看作是中性的，它們有待收集更多的相關資料，或有待家庭其他成員的決定才能做出取捨。旅客對列入考慮的供選對象，將作更詳盡的評估。對這些供選對象的初步判斷，是認為它們具備滿足旅客目的的某種潛力。各種旅遊產品與服務的供應者目的就是將他們的產品與服務列入這類對象之中。旅遊決策者每個對象進行評估後，在這類供選對象中做出抉擇。

旅遊決策者選擇考慮的供選對象的選擇並非一成不變。列入考

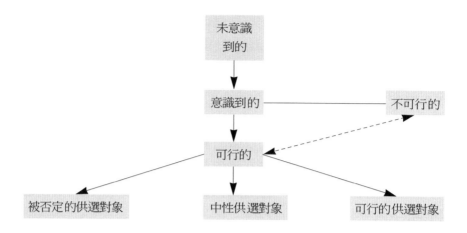

圖6-5　選擇供選對象的方法分類

慮的供選對象，通常會隨著時間與情況的變化而改變。還應該注意
到，旅遊決策者並不總是在意識與辨別各種旅遊問題後，才去尋求
這些問題的解決辦法，也就是說，決策者並非總是以一種有條不紊
的方式做出決策。某些旅遊決策是根據過去收集到的資料和腦裡尚
未產生某個旅遊問題之前就已儲存下來的訊息做出的。最後，旅遊
決策者認真評估過的供選對象數目不會相同，它取決於旅遊決策者
本身。人們做出一個決策，就要承受錯誤決策的風險。因而，它的
重要性提高了，個人認真加以考慮的供選對象數目也因而減少。

　　旅遊銷售人員所面臨的主要任務是使旅遊決策者意識到他們的
某種服務項目，促使旅遊決策者考慮接受這些項目，對這些服務形
成肯定的態度，致使旅遊決策者把這些服務看成是解決旅遊問題的
供選對象。

第四節　改變旅客的態度

　　態度的穩定性並不表示態度是一成不變，隨著外在條件及個人因素的變化，態度可以改變，並可以形成新的態度。

　　態度的改變包括方向的改變和強度的改變兩方面。例如，一個旅客對某一旅遊產品或服務的態度從消極變成積極，這是方向的改變；對某一旅遊產品或服務的態度從猶豫不決變得堅定不移，這是強度的變化。方向和強度之間有著必然的關聯。一個人的態度從一個極端轉變到另一個極端，既是方向的改變，也是強度的改變。

一、改變旅遊產品

　　改變旅遊產品本身，是改變旅客對某一旅遊產品態度最簡單的方法，並以某種方式確保旅客能發現該產品的變化。旅遊產品或服務銷售結果顯示，旅遊產品上的微小變化，會比廣告或其他形式的宣傳更為有效。

　　對有形產品的改變，消費者有目共睹，銷售人員無須依靠說服性的推銷手段使消費者確信產品發生的變化。但大多數旅遊產品是以服務形式出現的，是無形的，而服務上的任何改變不容易被大多數旅客所看到。

　　旅遊服務不可能像有形產品那樣可以在外觀上加以改變，但是可以透過改變旅遊業從業人員的態度和儀表、服務價格及服務方式等途徑來改變旅客對旅遊服務的態度。

微笑服務與儀表

旅遊從業人員的微笑，可以對旅客的態度產生影響。通常，笑是一種心境，反應出人的情緒狀態及精神；同時，笑也是一種全世界通用的語言，利用它進行交際，有時比說話更能表達友好的目的。

眾所皆知的英美兩國合資的希爾頓飯店之所以載譽全球，最先是因為它的微笑服務，而後才是飯店的規模。1930年是英美經濟蕭條最嚴重的一年，全美飯店倒閉達了八成。希爾頓飯店負債50萬美元，但他們上下一致，不把心裡的愁雲擺到臉上，始終持著「飯店服務員臉上的微笑，永遠是屬於顧客的陽光」這一個信念。經濟蕭條一過，希爾頓飯店領先進入了經營的黃金時代，同時充實了一批又一批現代化設備，使希爾頓飯店的名聲顯赫於全球飯店業，終於成為世界最大規模的飯店集團之一。

旅遊從業人員的儀表是使旅客產生「第一印象」的基礎。因為人對事物的客觀認識總是從其外部形體開始，旅客對旅遊業經營管理和服務品質的判斷和評價，及其對旅遊產品和服務態度的形成，往往就是從旅遊業從業人員的儀表開始的。

儘管在不同的歷史條件和不同的社會中，人們對儀表的認同有差異，但總可以找出大體一致的標準。例如，精神飽滿、整齊清潔可以給旅客乾淨、明朗的感覺，從而樂意與其接觸和交往；反之，旅遊從業人員精神萎靡不振、蓬頭垢面，則難以給旅客留下良好的印象。又如，旅遊從業人員整潔合體、美觀大方的服飾不僅能給旅客清新明快、樸素穩重的第一印象，而且可以使人聯想到旅遊業的經營管理成就和「顧客至上」的服務精神，從而產生各種不同程度的信任感、引發其形成積極肯定的態度；反之，則會給旅客極不雅觀的印象，甚至引起對從業人員個人品性有所懷疑，不願與其接觸，從而形成消極否定的態度，使旅遊業的聲譽受損，影響經營成

效。旅遊從業人員文雅、莊重的風度能促使旅客形成積極肯定的態度；反之，舉止輕浮，言談粗鄙，會降低旅客的購買興趣和慾望。

營業地點

地理位置是許多旅遊業取得成功的關鍵因素。因爲服務既是生產性，也是消費性，所以消費者必須到生產者所在的地方去購買。像航空公司或住宿設施之類的服務不能儲存，也不能遲些日子交貨。因此，旅遊服務的銷售人員必須儘可能地接近他要服務的人。由此可見，改變或增加營業和服務場所，是旅遊業促使旅客對它持積極態度的最佳方法之一。

營業時間

除地點的方便外，旅遊業還應提供時間上的便利。例如，航空公司提供方便的起飛時間，汽車出租公司提供24小時服務，飯店規定方便的結帳時間等，都可以促使旅客對他們提供的服務持肯定的態度。

儘管服務是無形的，但大多數旅遊業使用有形的產品和設備來展示他們的服務設施。所有這些有形的設備都影響著旅客對旅遊業態度的形成，且有形的設備可加以改變以刺激旅客形成更肯定態度的方式。

對旅遊業來說，設備與服務只要稍有改進的地方，就應該加以仔細考慮。如飯店應特別注意外觀形象與環境的形象。飯店設施應儘可能設計得優雅、舒適，飯店的牆壁、地板、天花板色彩要協調，照明要柔和，音樂避免吵雜，空氣保持清新宜人，氣味芳香馥郁，溫度宜人，還應注意飯店的名稱、文字標識以及從業人員的行爲與風度等。

一個出色的飯店招牌，可以對旅客產生以下的心理影響：

1.引起注意和興趣。形式新穎獨特、富有藝術性和形象性，或

字形別緻、富有文化素養的招牌，能迅速抓住旅客的視覺，給人美的享受，從而引發旅客濃厚的興趣與豐富的想像。

2. 瞭解飯店的特色和傳統。飯店招牌採用典雅、傳統的字號，再配上名家的題字可顯得莊重樸實，不僅可以濃郁的風格贏得旅客欣賞的目光，還能引起他們對飯店經營史、經營風格、服務傳統的聯想，從而產生信任感。

3. 加強記憶和易於宣傳。一些獨特、易讀易記，又與經營特色和服務品質相符合的飯店招牌，容易給旅客留下深刻的記憶，並在其他旅客中廣為宣傳，達到廣告所不能及的效果。

二、改變旅客的個人狀態

新的知覺也能促使態度的變化，即使在產品和服務保持不變時也是如此。以某種方式傳遞新的訊息，也就是關於某項旅遊產品或服務，以及這些產品或服務如何有益於旅客的訊息，可以改變旅客的知覺，促使其態度作相對應的改變。

旅遊廣告在形象宣傳上有重要的作用，形象可以加強旅客現有的態度，或促使旅客改變對該項產品或服務的態度。廣告除了可以改變知覺之外，也可以改變態度的情感部分。因為人們力求情感與信念的和諧，所以有效的廣告風格與形象，能同時影響情感、信念與見解。

旅遊業選擇適當的名稱，有助於在旅客心目中形成該企業的形象。給旅遊業的產品或服務取一個新的名稱，是降低旅客知覺防禦的一個有效途徑。新的名稱要和過去不一樣，促使旅客把這項產品或服務看成某種新的產品或服務。這樣，旅客就更可能吸收新資料。這種新訊息就能改變他對該項產品或服務，以及這家旅遊業的認知。

這裡討論建立形象的目的，是使旅客接觸旅遊業提供具體的利

益。不過，如果沒有利益，旅遊業的名稱或廣告很難成功地促使旅客形成持久的肯定態度。因此，旅客認知的變化，只有在產品或服務本身與透過廣告和其他溝通方式所創造的旅遊期望一致時，才得以實現。

改變一種強烈的態度，比改變一種薄弱的態度要困難得多。持有強烈態度的人，必須反覆接觸新的訊息，逐漸減弱他的防禦心。在向持強烈態度的旅客作個人銷售時，運用反覆申述與幽默感是有效的。每次重複促使態度變化的論點，都會減弱旅客現有態度的強度。幽默可在不與人們設法加以改變的強烈態度發生直接、或侵略性的對抗產生效用。當幽默提供的訊息令人開心快樂時，它會很有效。當產品或服務已被清楚地認識到，而且笑料還未「過時」時，幽默感將顯得更加有效。

有時，旅客特有的旅遊經歷本身會形成一種精神狀態，這種精神狀態會減少抵制態度變化的心理障礙。旅客離開家，離開日常生活的工作和事物，一般都易於接受新的經驗，結交新的朋友，吸收那些能減弱現有態度並導致態度變化的新訊息。對大多數旅客來說，旅遊跟改變對外國文化、外國人民及其食物和語言的態度，顯然是有關的。因此，改變旅客對各種旅遊產品和服務的態度的大好時機，就在他們出外旅遊之時。

利用旅客的衝動性決策，可以促使他改變態度。凡憑衝動行事的旅客，易於不安與厭煩。他們往往一味想用令人興奮、冒險或新奇的活動來改變厭煩與刻板的生活。因此，可針對為他們的生活增添多樣化多作努力。改變易衝動者態度的最有效的刺激因素是某種恐懼或威脅，以及著重在經濟報酬的吸引力。恐懼的感染力可以視為一種不利的結果，如果旅客不改變某種行為或態度，這種結果就會產生。通常只有當恐懼感染力引起的恐懼程度適中時，它才是最有效的。

向旅客提供新的訊息、除了利用廣告和改變旅遊業的名稱外，

主要依賴旅遊銷售人員的宣傳，也就是口頭傳遞。宣傳心理學的研究顯示，宣傳可影響態度的轉變，宣傳對旅客態度變化的成效取決於兩個方面的因素：(1)宣傳者的權威性；(2)宣傳的內容與組織。

宣傳者的權威性

宣傳者的權威由兩個因素構成，即專業性與可信性。專業性指專家身分，如學歷、職業、社會地位等。可信性指宣傳者的個性特徵、儀表以及講話時的自信心、態度等。顯然，說話時結結巴巴、吞吞吐吐，不如理直氣壯、信心十足使人來得有信心。

根據心理學家伯洛（Ballo）透過對宣傳者本身的權威與被宣傳者態度改變之間關係的研究得出，影響宣傳對態度轉變的三個要素：

1. 可信性因素。宣傳態度的公正與不公正、友善與不友善、誠懇和不誠懇。
2. 專業性因素。宣傳者的有訓練和無訓練、有經驗和無經驗、有技術和無技術、知識豐富和不豐富。
3. 表達方式因素。宣傳者語調堅定和軟弱、勇敢和怯懦、主動和被動、精力充沛和疲倦無力。

宣傳的內容與組織

宣傳內容是強調一方面有效，還是強調正反兩方面有效？心理學家進行研究後所得結果顯示：對於教育程度不高的人來說，單方面宣傳容易使他們的態度轉變，而對於教育程度較高的人，要利用正反兩面的宣傳內容來使他們的態度轉變。

人們最初的態度與宣傳者所強調的方向一致時，單方面的宣傳是有效的。而最初的態度與宣傳者的意圖相反時，則兩方面宣傳較為有效。

宣傳效果與被宣傳者的個性特徵，如智商、個性、氣質等有

關。一般來說，智商高的人比智商低的人不容易接受宣傳而轉變態度。這是由於智商高的人知識經驗豐富，善於分辨他人的宣傳。智商相同的人，對於不同性質、內容的宣傳接受程度也不同。

　　此外，自尊心強的人比自尊心弱的人不易改變態度。

　　由此可見，要改變旅客的態度與宣傳者的權威、宣傳內容及組織有關。

遊憩
觀光叢書

複習與思考

1. 什麼是態度？舉例說明態度的功能和特徵。

2. 信念、見解和情感之間如何區別？

3. 舉例說明態度和行為不一致的原因。

4. 某一產品或服務的突出屬性是指什麼？

5. 如何改變旅遊產品，才能改變旅客的態度？

6. 請解釋即使產品或服務不變，一些新的知覺形象也能促使態度改變的原理？

7. 宣傳對旅客的態度轉變效果取決於哪些因素？

第七章　旅客的個性

學習目的

　　個性是一種複雜的心理現象。透過這一章的學習，瞭解個性的概念，清楚相關的個性理論，探討個性是如何左右並影響旅遊行為。

基本內容

1. 個性
 個性　個性理論
2. 個性與旅遊行為
 個性特徵與旅遊行為　　個性類型與旅遊行為
 自我觀念與旅遊行為　　生活方式與旅遊行為
3. 個性結構與旅遊行為

第一節　個性

一、個性

　　個性一詞來自拉丁文persona，是「面具」的意思，本來的含義是演員在舞台上扮演角色化裝用的假面具，用以表現劇中人的身分。個性（personality）主要是指個人獨特的心理構成因素，以及這些因素如何在個人對環境的反應中有一貫的作用。近年來，個性的實質內容成為爭論的焦點。許多研究顯示，人們在不同環境下的表現並不一致，也就是人們並沒有顯示出較穩定的個性。實際上，許多研究人員也感覺到人們在不同環境下的個性表現並不沒有一貫性。這一觀念似乎很難理解，也許是因為我們對他人的觀察還侷限在一定範圍內，所以對我們來講，大部分人的行為都保持前後一貫性。另一方面，我們每個人又清楚地知道，我們並不一定都能保持一貫性，有時我們顯得狂野、瘋狂，其他時候又會是受人尊敬的典範。雖然只有部分心理學家摒棄了個性觀念，很多人還是意識到，一個人深藏不露的性格因素只不過是整個謎團的一部分，環境因素在行為決策過程中的確有很重要作用。但這又低估了情形割裂分析（segmenting according to situations）的潛在重要性。因此，某些個性的觀念仍然包含在行銷策略設計中。根據一個人的休閒選擇、文學品味和生活風格的個人因素進行細分時，上述評價尺度就會有作用。

二、個性理論

要瞭解複雜的個性，可以追溯到在本世紀初形成發展的心理學理論。由於這些理論大都建立在對病人的夢境、傷痛經歷和與他人交往的基礎上進行分析。從這一意義上而言，這些觀念都是固定的。

這些理論的建立，大部分的功績應歸於佛洛伊德（Sigmund Freud）精神分析理論中個性所產生的重大影響，佛洛伊德的某些理論有助於理解：正是那些深層次的需求，激發消費者去購買已經「個性化」的品牌，以滿足這些潛在的慾望。

新佛洛伊德理論

佛洛伊德將人們尋求社會可接受方式的行為，都歸結於滿足性慾。佛洛伊德透過潛伏於表面之下的因素來解釋人類的行為，但他的許多合作者和學生仍然認為，一個人的個性應該有受到個人待人處事方式的影響。這些理論統稱為新佛洛伊德理論。新佛洛伊德理論的傑出代表之一是心理分析學家凱倫‧霍尼（Karen Horney）。她提出人可以被描述成不斷向別人靠近的「追隨者」、離群叛眾的「分離者」、或者與別人不同的突出「進取者」。研究顯示，這三種人傾向於購買不同種類的產品。舉例來說，有研究顯示「追隨者」特別容易被名牌產品吸引，「分離者」則沉迷於茶道，而男性進取者對有突出男子氣概傾向的品牌十分喜歡。

其他新佛洛伊德理論的代表人物還包括阿爾佛雷德‧阿德勒（Alfred Adler），他認為人們的很多行為是為了消除在與他人交往中產生的「劣等」感受；哈里‧沙利文（Harry Sullivan）則強調，在個性發展過程中要如何消除社會關係中產生的焦慮感。

榮格理論

卡爾・榮格（Carl Jungian）也是佛洛伊德的學生，佛洛伊德甚至認為榮格勝過自己。然而榮格不同意佛洛伊德對個性方面的過分強調，這也是他們最後關係破裂的主要原因。榮格繼續以他自己的心理治療方法，形成以後的「分析心理學」派。他強調個性形成的過程，是個人的既往歷史（他的過去）和作為有創造性的人（他的未來）的共同作用。

榮格相信人受過去幾代累積的經驗所影響。其中一個重要的觀念就是對「集中化的無意識」（collective unconscious）的著重分析，其植根於我們人類古老的過去記憶。例如，榮格就曾解釋為什麼很多人怕黑，因為他們遠古時代的祖先絕對是怕黑的。這些被認同的記憶就是「**原始意象**」（archetypes），或者說是一致的認識和行為模式。原始意象大多涉及諸如生、死、靈魂這些常出現在神話，以及故事和夢境中的主題。

榮格的理論聽起來不太容易被理解，而廣告卻常常訴求（至少是直覺上）以原始意象來聯繫產品與人的深層次需求。榮格和他的追隨者定義了諸如誠實的老人和地球母親這些原始意象。這些形象在行銷策略中常常被設計成魔術師、倒霉的教師，甚至母親的天性都被用來向人們展示產品的優點。

特徵理論

另一個主要的個性理論則著重於定量性指標，也就是**特徵**（traits），或者說是區別個人的獨特性格。例如，可以透過人們的社交活動頻繁程度（外向傾向）來劃分不同的人群。與消費者行為有關的特徵包括：創新力（人們接受新事物的程度）、唯物主義（把重點放在獲取和擁有產品上）、自我意識力（人們掌控的自我從容程度），以及認知需求（人們傾向思考事物，且付出必要努力去獲取有

關品牌訊息的程度）。

由於大多數消費者可以根據不同的特徵加以劃分，從理論上來講，特徵理論有助於將市場細分。例如，假設汽車製造商可以確定，符合某一項特徵描述的司機，傾向選擇具備哪些功能的汽車，這一分析將有利於生產製造。認為消費者購買的產品只是他們個性的延伸，對於那些努力創造各個品牌，以適應不同類型消費者的行銷經理來說，他們可以證明這一點。

然而，使用一般的個性特徵來預期產品購買選擇的結果卻出人意料。一般來說，廠商不可能單以衡量個性特徵為基礎預測消費者的行為。下面提出了對這一模糊結果的幾種解釋：

1. 許多衡量標準並非實際有效或可靠，它們並不完全符合衡量的預期目標，而且長時間內結果也不一致。

2. 個性測試往往在特殊人群（例如精神病人）中進行，而測試結果則被運用在一般人群中，其相關性值得懷疑。

3. 測試經常不是在適宜的條件下進行，例如教室或廚房，未經預先培訓的人們都可以參與。

4. 研究者往往為了適應環境擅自變動工具儀器，不斷有測試項目被增減，而且還可能再次變動。這些變動降低了衡量的有效性，也減少了研究結果在消費者之間的比較。

5. 許多特徵的衡量標準是一些很全面、籠統的傾向（例如情感穩定性或內向傾向），而結果卻運用在購買特殊品牌的預期上。

6. 很多情況下，有些標準的制定沒有充分考慮到消費者行為的相關性，研究人員會因循著一些事情，試圖走捷徑。

雖然在經過大量工作，並未獲得有價值的資料之後，廠商基本上已摒棄了繼續對個性加以量化，卻仍然有人未改變這一工作的初衷。更近一步的研究（很多在歐洲）正致力於從過去的失敗中吸取教訓。這些人員使用他們認為與消費者行為相關個性特徵的衡量標

準。試圖透過多層次行為標準來提高標準的有效性，而不單只是運用個性測試中的單個項目來預期購買行為。

他們現在已經意識到，個性特徵只是解決問題的一部分，個人的特徵資料必須與社會、經濟環境相結合才真正有用。因此，最近無論是關於年輕人的飲酒量，還是消費者對健康食品的接受程度等行為的相關個性特徵之研究，都有一定的成就。

第二節　個性與旅遊行為

個性是一個複雜的心理現象。有關個性的理論，在心理學有很多相關文獻，對個性的描述有時也是模棱兩可、含糊不清。以下介紹幾種較為普遍用來描述個性的方法，進而闡述個性對旅遊行為的影響。

一、個性特徵與旅遊行為

個性特徵主要表現在個人對他所生存的環境中，反覆出現的刺激和事件穩定的反應方式上面。個性特徵說明了每個人在不同時間、不同情況下行為的相對一致性。

加拿大政府旅遊局為了展示不同的個性特徵與加拿大成人旅遊行為的關係，用高度精確的統計方法對大批加拿大成年人進行抽樣調查，研究結果顯示，各種個性特徵與旅遊行為之間有著密切的關係，見表7-1。

這些研究結果顯示，個性特徵與旅客使用交通工具的類型、去什麼地方、旅遊活動的內容以及選擇什麼季節去旅遊都有關係。度假旅遊的加拿大人個性，顯然不同於那些度假期間待在家裡或根本不度假的加拿大人的個性。度假旅遊的人比較愛思考，這個特徵是

表7-1 個性特徵與加拿大成人的度假旅遊行爲

度假類型	個性特徵
度假旅遊者	好思考、活躍、善社交、開朗、好奇、自信
度假不旅遊者	好思考、內向、克制、認眞
不度假者	焦慮
汽車旅遊者	好思考、活躍、善社交、開朗、好奇、自信
乘飛機旅遊者	非常活躍、相當自信、好思考
乘火車旅遊者	好思考、被動、孤僻、不善社交、憂慮、依賴、情緒不穩定
乘公共汽車旅遊者	依賴、憂慮、敏感、抱有敵意、好鬥、不能自我克制
在本國旅遊者	開朗、活躍、無憂無慮
去國外旅遊者	自信、信任他人、好思考、易衝動、勇敢
男性旅遊者	好思考、勇敢
女性旅遊者	易衝動、無憂無慮、勇敢
探親訪友者	被動
遊覽度假勝地	活躍、善社交、好思考
觀光者	好思考、敏感、情緒不穩定、不能自我克制、被動
戶外活動者	勇敢、活躍、不合群、憂慮、喜怒無常
冬季旅遊者	活躍
春季旅遊者	好思考
秋季旅遊者	情緒穩定、被動

從那些不度假的人之間區分出來。度假旅客比不度假的人更加活躍、更有自信心、更好奇、更善於社交、心情也較開朗。因此，這些個性特徵可以跟一個人對旅遊和結交新朋友的興趣聯繫起來，他的自信心和健康使他有冒險的勇氣，使他遠離家門到他不熟悉的環境去。

瞭解個性特徵對旅遊行爲的影響，可以幫助我們瞭解爲什麼在同一個旅遊環境下人們的行爲方式是不同的。

二、個性類型與旅遊行爲

個性可分爲數種個性類型。在眾多關於個性類型的理論中，至今尚沒有從旅遊行爲的角度來描述個性類型的。

人數

安樂小康型

近安樂
小康型

中間型

近追新
獵奇型

追新獵奇型

圖 7-1　美國人個性類型分布圖示

　　美國的斯坦利‧巴洛克博士建立了一種連續的心理圖示。該圖示用「安樂小康型」及「追新獵奇型」來表示美國人的個性類型，並分別位於兩個極端。美國人個性類型在這兩個極端呈正常分布，見圖 7-1。這裡提到的安樂小康型（Psychocentrics）一詞源於「精神」和「自我關注」兩詞，意思是將思想（即注意力）集中於生活中的小事情上。追新獵奇型（Allocentrics）為「形式多變」一詞的詞根「allo」引伸而來的，意味追新獵奇型的人興趣集中於多樣活動。這種人性格開朗，對於自己的行為充滿自信，他們富有冒險精神，樂於遠行，樂於「玩命」。旅遊永遠是追新獵奇型的人表達和滿足好奇心的方式之一。這兩種個性類型的人，在旅遊行為上的明顯差異如表 7-2 所示。顯然內向型與安樂小康型之間，以及外向型與追新獵奇型之間有許多相似之處，而大多數人居於這兩種類型的中間。

　　巴洛克在《旅遊地排名升降原因》的論文中，闡述了安樂小康型和追新獵奇型的人的旅遊行為有許多明顯的差異。表 7-2 說明這些差異。

　　總之，安樂小康型的人強烈要求生活要有預測性，他們的行為傾向是消極、被動的，以休息和放鬆為主要的旅遊動機。他們理想

表7-2　不同個性類型旅遊者行為特徵之對照表

安樂小康型	追新獵奇型
喜歡熟悉的旅遊地	喜歡去一般旅遊者沒去過之處
喜歡旅遊地傳統的活動	喜歡追新獵奇，在未開發地區捷足先登
活動量小	活動量大
喜歡坐車前往旅遊地	喜歡搭飛機去旅遊地
喜歡設備齊全的食宿設施，如家庭式餐廳和商店	旅遊服務設施提供較好的旅館和飲食服務，但不一定要求現代化的旅館，「遊客」吸引物要少
喜歡熟悉的氣氛，熟悉的娛樂活動，異國情調要少	喜歡跟不同文化背景的人見面、交談
喜歡把旅遊活動排得滿滿的團體旅遊	要求有基本的旅遊安排（交通和旅館），但有較大的自主性和靈活性

中的度假旅遊應該是有條不紊、事先都要安排好的，包括旅遊地的所有活動、旅遊設施、餐廳以及招待等方面。

　　追新獵奇型的人，在他們的生活中不需要事先的預料和安排，渴望出現不可預見的事物。他們的行為傾向是積極、主動且靈活的，他們理想中的度假旅遊應該是無法事先安排到，而且是複雜多變的。他們喜歡光臨那些鮮為人知的旅遊地，喜歡去國外，喜歡搭飛機。他們還喜歡跟不同文化、不同歷史背景的人交談。這一類型的旅客以能去一些未開發的觀光地，獲得新的經歷而感到滿意。

　　安樂小康型和追新獵奇型的人所喜歡的旅遊地也不同。美國人中的不同個性類型對旅遊地選擇的分布曲線，如圖7-2所示。

　　圖7-2顯示典型的安樂小康型常被眾所周知的遊覽名勝之地所吸引。典型的追新獵奇型，卻被鮮為人知的地方所吸引。典型的追新獵奇型和安樂小康型都是極少數，而大多數是中間型，他們既不願冒險，也不害怕旅遊，他們是整個旅遊市場的對象。從分布曲線可以看出，中間型的人數最多。

　　圖7-2只說明了某一段時間內旅客個性類型和旅遊地的關係。如中間型和追新獵奇型的人結束旅遊後，帶回了旅遊地的照片，也帶

圖7-2　美國人的個性類型與旅遊地關係的分布曲線

回了他們的旅遊經歷和體驗，使安樂小康型的人對這些旅遊地有所
瞭解，這也可能會吸引他們步向中間型及追新獵奇型的後塵。而且
隨著時間的移轉，人們在變化，有時會變得更加冒險和活躍。旅遊
也會使安樂小康型的人發生變化，使中間型的人變成較接近追新獵
奇型的人。這樣，他們將從圖7-2的左邊跨入右邊的行列。隨著時間
的移轉，不僅人會變化，而且旅遊地也在變化。本來只有追新獵奇
型的人才會去的地方，由於旅客人數的增加，使這個旅遊地逐漸商
業化了，度假飯店、家庭式的餐廳和旅遊商店相繼出現，烹飪、娛
樂和旅遊活動的安排也逐漸減少了異國情調，最後導致中間型的
人，甚至安樂小康型的人也願意光顧了。

　　將旅客分類與旅遊地分類直接聯繫起來的做法，並未考慮人們
在不同場合會出於不同動機而去旅遊的這一個事實。當追新獵奇型
旅客確實有足夠的資金時，可能會去與圖7-2上相應的旅遊地旅遊，

但在旅遊資金不足時也可能選擇屬於安樂小康型的旅遊地度週末。同樣的，對於一個安樂小康型的旅客來說，計畫周詳、有全程導遊陪同的旅遊能夠使他感到安全，在這種情況下，他可能去一個遙遠的地方旅遊。

此外，在家庭收入小康的情況下，旅遊方式基本上是由收入決定。在這種情況下，無論屬於哪一種個性類型的人都可能不得不按照巴洛克所認為的安樂小康型方式度假。大學生就是一個很好的例子，他們大多數屬於追新獵奇型的，但他們因為收入不足無法從事自己理想的度假旅遊，只能去附近的地區旅遊。

以上所述，巴洛克的旅客個性類型和旅遊地類型間的關聯，只是一種相對且不穩定的關聯。

三、自我觀念與旅遊行為

自我觀念是說明個性如何影響旅遊行為的另一種方法。在自我觀念法的基礎上形成的個性理論發展出佛洛伊德的精神分析理論。

自我觀念（self-concept）就是對自己個人身心活動的察覺，即自己認識自己的一切，包括認識自己的生理狀況、心理特徵以及自己與他人的關係等。由於洞悉自己的一切，從而對自己的行為加以控制與調節，形成了人對自己固有的態度。自我觀念的發生與發展過程，就是個性社會化的過程。個人透過社會化認識自己是什麼人，有什麼特點，與他人的關係處於什麼樣的地位和作用等，這就是自我觀念的社會性，即形成了「自我」。同時，自我觀念是從周圍人們的期待與評價自己的過程中，由主觀體驗而發展起來的。因此，人們對自己的情感與評價的意識發展為自我態度。自我觀念的這一側面稱「自我形象」，也就是自我觀念的形象。

人們幾乎不惜任何代價來保護自我形象，只要有可能，人們就想盡辦法要提高自我形象。因此，人的許多行為是自我保護和自我

提高。主要的需求及目標的產生，都是和保護與提高自我有關。

　　旅遊是一種對自我形象最具有象徵性的產品。作為一種象徵，旅遊與個人的成功、成就和豐富經驗有很大的關聯。人們外出旅遊對加強他們某種自我形象，無疑是一種極為有效的方式。

　　旅遊能給人們帶來極大的樂趣，並賦予人們獨特的地位。一方面，旅遊是一種無形產品，看不見、摸不著。當這項產品被消費後，除了留下一些照片、旅客愉快的微笑之外，什麼也沒有留下。從另一個角度來看，旅遊又具有高度的可見性。一些旅遊設備，如交通工具、護照、高爾夫球球具、雪橇、球拍、行李、照相機、信用卡、明信片等不僅是有形的，而且還具有高度的象徵性。

　　人們人為地使旅遊成為一種具有象徵性意義的產品。商業旅遊就是一個很好的例子。一個公司的高級主管頻繁地飛往世界各地，坐頭等客艙、住最豪華的飯店、在最好的餐廳進餐，這些都在提醒人們，包括他自己，他是一個重要的、有成就的人物。

　　對休閒旅遊來說，也是一種看得見、有高度象徵性的產品。人們在進行一次重要旅遊之前，都要著手計畫和籌備財務，這使他的朋友很羨慕。在旅遊期間，當郵差送上他寄出的明信片時，周圍的朋友會感到他是多麼幸運。旅遊結束後，大人興致勃勃談論旅遊經歷、展示旅遊相片，孩子對同伴細細道來，在學校寫遊記。這些也會引起周圍人的嚮往、甚至妒嫉。而他自己從中滿足了自尊心和自信心，並計畫下一次的旅遊。

　　實際上，一個人有兩個自我形象，實際的自我（actual self）和理想的自我（ideal self）。前者是實際上認知到的自我，後者是追求和嚮往的自我。這兩種自我形象之間存在著差距，這個差距就是動機形成的關鍵。例如，一個人意識到自己是普通人，而他想做一個時髦和深知世故的人，為了縮小實際自我和理想自我的差距，就有目的地去改善自己的容貌、服飾，搬進現代化住宅，讀幾本內容豐富、情節精彩的書，修幾門增廣知識的課程，還可能計畫外出旅

遊。人都需要改變現狀，由實際自我成為理想自我。對一些人來講，旅遊正是象徵著去實現理想自我的一種方式。

四、生活方式與旅遊行為

生活方式

在傳統的或是集中式的社會中，個人的消費觀念往往受社會、階級、村落或家庭支配。而在一個現代的消費者社會中，人們有著更多的自由去選擇一項產品、服務和活動來表現他們自己，並依次建立起社會身分且傳遞給他人。一個人對產品或服務的選擇，實際上是在聲明他是誰，他想擁有哪類人的身分——甚至是那些我們想避免的身分。

生活方式（lifestyle）反應了一個人如何花費時間、金錢的態度及其所做的消費抉擇。例如，一個人的自我定義、種族和社會地位被稱為是生活方式的「原始成分」。從經濟學角度來看，一個人的生活方式表示他分配收入的方式，包括分配給不同產品或服務。其他有稍微類似的不同點，被用來描述消費者的各種消費方式。例如，從人們的大量支出是花費於食物和電腦上，還是花費在那些與訊息相關的產品（如娛樂教育）上，來確定一個人的社會地位，從而歸納為不同類型的消費者。

生活方式被認為是一種團體證明。經濟學的方法在追蹤社會性的偏好變化上是有用的，但還不能運用到對各個生活方式小差異的分析上。生活方式並非只是對可支配收入的分配，它是一項誰在社會上、誰不在社會上的聲明。無論是偏好者、運動員、演員，各個團體都以其明確的象徵身分聚集在我們周圍。團體中成員的自我定義來自於該群體所專有的典型系統。這些自我定義可以用下列名詞來描述：生活方式、公眾品味（taste public）、消費群（consumer

group）、象徵性社團（symbolic community）以及地位文化（status culture）。

　　每種生活方式都是獨特的。生活方式上的消費形式由多種成分組成，這些成分由具有相似的社會、經濟環境的人分享。當然，每個人還是向消費形式提供了各自的「偏差」，往往把一些個性化的東西加入到已選定好的生活方式中。例如，一個「典型」的大學生，可能會穿和他的同學相似的衣服，住在同一個地方，喜歡同樣的食物，但仍會單獨加入一些馬拉松賽跑、集郵或社交的活動中去，這些能使他與眾不同。

　　生活方式並不是一成不變，而且生活方式也不是被刻在石頭上做記載的，除非是那些已經根深蒂固的價值取向，否則，人們的品味和偏好總是不斷地在變。因此，在某個時期被認為是合適的消費方式，在幾年後，可能會被輕視，甚至會被嘲笑。因為人們對身體健康、社交、男人和女人的角色、家庭生活的重要以及其他事情的態度總是在改變。

生活方式與旅遊行為

　　心理描述法（psychographics）或稱生活方式個性分析法，與個人生活方式的特點有關，即與個人的日常工作規律、活動、興趣、見解、價值觀、需要和知覺有關。這些特點反映了他的個性特徵，它們可以比臨床心理學的測量方法更能說明消費者的行為。

　　心理描述法的研究，是在六〇年代和七〇年代修正其他兩種消費者研究上的缺點開始發展。這兩種研究是動機研究和定量研究。動機研究涉及到深入的一對一面試和投射測試，從而提供關於少數幾個人的大量訊息。這些訊息通常個人主義強，不太有用也不可靠。而在另一個極端，提出了定量研究或稱之為大規模統計計量，從而從許多人中得到少量的訊息。正如一些研究者觀察到的，「××市場行銷經理想知道人們為什麼去吃競爭廠商的玉米片，卻被告

知『32% 說是味道的原因，21% 說是喜好，15% 說是品質，10% 說是價格，另有22% 說不知道或沒有答案。』」在許多實際運用中，心理描述法這一名詞和生活方式輪替使用，意味著在消費行為選擇和產品使用上的差別，消費者被分成各個類別。儘管有許多心理描述變量來細分消費者，他們都遵循共同的基本原則，即透過個性特徵的表面去深入地瞭解消費者購買和使用產品的動機。

　　統計數據使我們能說明是哪些人去買，而心理描述法則讓我們瞭解為什麼他們這樣做。為了說明此方法的效果如何，讓我們來看一下加拿大為其莫爾森牌（Molson）啤酒，在運用心理描述法進行商業研究的結果，從而發起的廣告活動。研究顯示，莫爾森的目標消費者是那些看起來長不大的男孩、對未來不確定的人和在婦女爭取自由下的畏怯者，相似地，廣告商推出這樣一群人的畫面，「弗雷德和男孩們」，他們在一起強調了男性間的伙伴合作關係，反對改變以及推出主題：「這啤酒將保持最好的口味」。

　　生活方式行銷的目標，在於讓人們去追求他們想要享受的生活和去表達他們的社會身分。這一策略的關鍵，在於產品在社會需求上的用處。因此，人、產品、背景結合起來，表達了一種特定的消費方式。如圖7-3所示。

　　採取生活方式的行銷策略，提醒我們必須透過觀察消費行為的方式去瞭解消費者，我們可以透過檢視人們對不同種類產品的選擇，來定義出他們的生活方式。

　　事實上，許多產品或服務看起來是「一體化」，因為通常他們會被同一類人所選擇。在許多情況下，一些產品不和其同系列產品擺在一起是毫無意義的，或者在其他產品存在時顯得不協調。因此，生活方式行銷的一個重點，在於找出一組產品或服務，使其與消費者獨特的生活方式相聯繫。正如一個研究所指出的，「所有物品都是有意義的，但僅靠其自身便什麼都不是……這是指所有物品都有某種程度的關聯，正如音樂只有和聲音相聯才能突顯，不能由別的

圖7-3　產品與生活方式的聯繫

東西代爲表達。」

　　下面介紹幾個運用心理描述法進行的心理描述分析所得出的生活方式與旅遊行爲之間的關係實例。

文靜型

　　這種生活方式的人是以家庭和子女爲中心的人。在他們看來，孩子是生活中最主要的，家庭應該是一個和睦親密的團體。每個假期的一部分活動應具有教育意義，花費大部分時間教育孩子養成良好的習慣。

　　這種人喜愛清潔，對健康有異乎尋常的興趣。他們不相信廣告宣傳，特別是報刊雜誌上的廣告。他們反對冒險，因爲冒險會導致危險。

　　這種生活方式的人認爲，「一座僻靜的湖邊小屋是度暑假的理想之地」，他們多半是適應野外活動的人，露營、狩獵、釣魚等野外活動對他們都有吸引力。

海外型

　　這種類型的旅客跟「文靜型」的人形成鮮明的對照，他們活躍、開朗、自信、喜歡新鮮事物。這些特徵說明他們的興趣在於遊

歷遙遠的目的地。

海外型的人跟文靜型的人比較，周遊世界的旅遊對他們來說更具有刺激性和複雜性。與國內度假旅客比較，海外度假旅客對文化有較大的興趣，這些人迷戀美術館和博物館，喜愛欣賞古典音樂、觀看古典戲劇。國內普通的度假旅客通常對這些精彩有趣的東西不大感興趣。

歷史型

這一類型的旅客的主要動機是出於對歷史的熱愛，即對歷史上的主要人物、歷史遺跡、歷史事件有濃厚的興趣。從某種意義上來說，每個歷史人物、遺跡、事件都是人們與過去交往的一種方式。他們利用過去陶冶自己、瞭解過去，甚至再體驗過去的渴望。

歷史型旅客的教育程度並不一定比其他人高，但是，他們認為度假應具有教育意義，並由此強烈地激發了他們對具有歷史意義的度假勝地的興趣，而娛樂只是次要的動機。度假是一次瞭解他人、瞭解不同的風俗習慣和文化的機會，是一次瞭解開創當今世界的歷史人物事件和豐富個人知識的機會。

這一類型的旅客對教育體驗的興趣，跟他們對孩子、家庭的強烈責任感結合在一起。他們認為，應該為孩子安排好假期，全家人一起度假的家庭是幸福的家庭，家庭和孩子是生活中最重要的，做家長的主要責任是為孩子的教育而用心。

第三節　個性結構與旅遊行為

人的個性具有穩定性，但這種穩定性只是一種傾向。人們的個性和行為不是完全可以預料的。否則，世界會變得毫無生氣。人們對完全相同的情形常有不同的解釋。在這一節中，透過把個性分為

幾個部分，來解釋這種不穩定性和不可預測性，藉以瞭解個性是如何作用於行為，尤其是旅遊行為。

一、佛洛伊德的個性學說

佛洛伊德認為人是一個能量系統，它受物理規律的控制。佛洛伊德心理學的基礎，是關於個性各種不同成分間的能量轉化和交換的理論。根據這個理論，把個性分為「本我」、「自我」、「超自我」三個主要部分。

1. **本我**（潛意識最深層）（id）完全傾向於立即的滿足——它是思想中的「政黨動物」（party animal），它根據快樂原則（pleasure principle）來運作，行為則受一種想要使快樂最大化和逃避痛苦的願望支配。本我是自私且沒有邏輯，它將一個人的精神活動指引至快樂的行為，而不考慮任何後果。

2. **超自我**（superego）剛好與本我相對。實質上，它是一個人的意識，它使社會規則成為自我的一部分（尤其是來自父母的影響），並且阻止本我去尋找自我滿足。

3. **自我**（ego）是介於本我與超自我之間。從某種程度上來說，它是在平衡誘惑與道德之間展開的衝突。自我會去尋找管道以滿足能為外界所接受的本我。這些衝突發生在非意識階段，因為一個人沒有必要去意識其行為的根本原因。

佛洛伊德的一些觀點被研究人員所接受，特別是他的工作，強調了購買行為的無意識動機之重要性。它暗示了消費者沒有必要告訴我們，他們選擇一件產品的真實動機，即使我們可以透過一些管道去向他們詢問。

佛洛伊德的觀點也暗示了自我可能會依賴於產品的象徵主義，以求在本我的需求和超自我的禁止之間達成妥協。這個人透過使用其願望的產品，將他不可接受的願望，指引到可以接受的管道。這

就是產品的象徵主義與動機間的聯繫。產品代表一個消費者的眞實目標，它可能不被社會所接受或無法達到。爲了得到這個產品，這個人會不得不接受一個替代的結果。

佛洛伊德是一位深入而又複雜的思想家。因此，誤解他的理論、或把他的理論極端化，都是有可能的。他的理論對研究旅遊行爲的貢獻，是把個性分爲幾個既獨立又互相關聯的部分，爲瞭解個性如何左右並影響旅遊行爲，提供了有益的見解。

二、自我形態

佛洛伊德的個性理論，屬於心理學較新的分支——相互作用分析（transactional analysis）做了大量的基礎工作。《大衆遊戲》的作者艾力克·伯恩（Eric Berne）和《我行——你也行》的作者湯瑪斯·哈里斯（Thomas Harris）普遍推廣的相互作用分析，對於瞭解旅遊行爲提供了一個簡單術語和簡單方法。

相互作用分析的一個基本概念是自我形態。一個人的個性是由三個重要部分組成的，每個部分叫做一種自我形態。這三種自我形態就是父母、成人和兒童，大致與佛洛伊德的超自我、自我和本我相對應，並以英文中父母（Parent）、成人（Adult）及兒童（Child）的第一個字母P.A.C.命名。每一種自我形態是思想、情感和行爲的獨立來源。在任何特定的情況下，個性或自我形態的任何一個組成部分，對個人的行爲都有影響。

兒童自我形態

個人首先形成的自我形態就是兒童自我形態。兒童自我形態由自然產生的情感、思想和行爲所構成，也包括個體用來適應情緒所需要的知識。它是一個人受到挫折、失望、快樂以及缺乏能力而形成的個性部分。此外，也是好奇心、創造力、想像力、自發性、衝

動性及生來對新發現表示嚮往的泉源。

兒童自我形態有耍戲性，或自然表述性的行為，也就是支配屬於情感和情緒的那一部分個性，包括大部分的要求、需要和慾望。當個人感到需要什麼東西時，正是兒童這一自我形態表達了他的慾望。兒童自我形態支配了個人的需求、需要、慾望、情感和情緒。

父母自我形態

個人形成的第二種自我形態，就是父母自我形態。它是行為和態度的來源。這些行為和態度通常是個人向自己的父母，或向某些長輩的人模仿而來的，它也是個人的見解與偏見、基本知識以及是非判斷的主要來源。

父母自我形態支配人們關於批評、教誨、指點、教訓及道德方面的行為，並為人們立下規矩。當人們大聲地叱責或判斷現在青年的是非，以及糾正某人的錯誤或行為舉止時，父母自我形態發生了指導作用。父母自我形態告訴個人如何處世和分辨是非。

成人自我形態

個人形成的第三種自我形態，就是成人自我形態，它是指導理性思考和客觀訊息的個性部分。成人自我形態指導理性的、非情緒的、較客觀的行為，也就是指導如何解決問題。

成人自我形態跟年齡無關，正確地說，它適應現實環境並客觀地匯整訊息。它是有條理、適應性強且明智的。它透過檢驗現實，估計可能性，公正地計算，並以事實為基礎作出判斷的方式。

哈里斯為上述三種自我形態提供了一組語言表現和非語言表現，見表7-3。

表7-3　父母自我狀態、成人自我狀態和兒童自我狀態的表現

	語言表現	語調	非語言表現
父母自我狀態	按理，應該，絕不，永遠不，不！總是，不對，讓我告訴你應該怎樣做。評論性的詞語：真蠢，真討厭，真可笑，淘氣，太不像話了，胡扯，別再這樣做了！你又想幹什麼？我跟你說過多少遍了！現在總該記住了，好啦好啦，小家伙，寶貝，可憐的東西，可憐的，親愛的	高聲＝批評柔聲＝撫慰	皺眉頭，指手劃腳，搖頭、驚愕的樣子，跺腳，兩手叉腰，搓手囁舌，嘆氣，拍拍別人的頭，死板，裝作軍校教官的樣子
成人自我狀態	為什麼，什麼，在哪裡，什麼時候，誰，有多少，怎樣，真的，假的，有可能，我以為，依我看，我看出了，我判斷	幾乎像電腦那樣準確無誤	直截了當的表情，舒適自如，不很熱情，不激動，漠然
兒童自我狀態	孩子的口吻：我想，我要，我不要，我打算要，我不管，我猜，當我長大時，更大，最大，多好，太好了	激動，熱情，高而尖的嗓門，尖聲，歡樂，憤怒，悲哀，恐懼	喜悅，大聲笑，傻笑，可愛的表情，眼淚，顫抖的嘴唇，撅嘴，發脾氣，眼珠滴溜地轉，聳肩，垂頭喪氣的眼神，逗趣、咬指甲，撒嬌

三、自我形態與旅遊行為

我們把個性分為三種獨立而又相互關聯的組成部分時，來瞭解人們為什麼常以不同的方式，對相同的經歷做出反應就比較容易了。當一個人作旅遊決策時，個性的三種自我形態都有不同的看法。個性的三種作用都肯定外出旅遊是有意義的，否則，任何一種旅遊都不能進行。

娛樂性旅遊的主要動機，顯然是來自於兒童自我形態。兒童自我形態負責個人的大部分情感，旅遊很容易迎合兒童自我形態。首先是因為旅遊能給人許多樂趣的希望，它不需花多少時間便能勾起人們的想像。海濱的沙灘、隨風搖擺的棕櫚樹葉、快速的飛機、美味的餐飲、舒適的飯店客房、優美的景色、新奇的事物，以及旅遊

廣告、對以往度假旅遊的美好回憶，這些第一手資料，都能激發各種年齡層潛在旅客的兒童自我狀態。

父母自我形態是個人見解和偏見的主要來源，也是個人的基本知識和是非分辨的主要來源。父母自我形態包括兩個方面：一方面有保護性和教育性；而另一方面有批判性和權威性。所謂批判性，它很可能對僅僅為了娛樂而費時花錢去旅遊的打算持反對的意見。父母自我形態的旅遊動機，主要表現在教育和文化上，諸如家庭團聚，工作之餘恢復疲勞、義務、經濟狀況、地位和聲望。如果這些動機被激發起來，就會使父母自我形態同意兒童自我形態透過旅遊盡情娛樂。即使在父母自我形態已同意兒童自我形態進行旅遊之後，它還可能堅持像是花多少錢、出去多久這樣的規定。

由於健康的原因而形成的旅遊動機，主要來自成人自我形態。成人自我形態也負責調解兒童和父母自我形態之間的衝突，它既考慮到旅遊的分歧，也試圖力求作出合理、客觀的決定。換句話說，成人自我狀態的作用，就是合理地做出旅遊決策。它決定一次旅遊，實際上就是向父母自我形態解釋為什麼在這個時候去旅遊是個好主意。成人自我形態也負責收集真實、可靠的訊息，來同意個人安排外出旅遊。這時，成人自我形態也充當仲裁、力圖取悅要立即啟程，或許在外久留，要把所有錢揮霍在各地的兒童自我形態；加上堅持花錢要合理、時間安排要得當的父母自我形態。成人自我形態需要，諸如如何去旅遊地、花多長時間、帶多少錢、就近有哪些食宿設施、費用多少等方面的訊息，還要得到其他方面的能制訂切合實際旅遊計畫的資料。在未收集到必要的、可用的真實訊息時，成人自我形態很可能會拖延旅遊。

總之，應該把旅客當作一個具有三個獨立且不同個性成分組成的人加以考慮，每個成分都有不同的需要和動機，只有當這三種成分的需要和動機得到適當滿足時，才可能作出旅遊決策。

複習與思考

1. 什麼是個性？敘述有關個性的理論。

2. 個性類型與旅遊行為有什麼關係？

3. 為什麼說巴洛克的旅客個性類型和旅遊
 地類型間的關聯是一種相對且不穩定的
 關聯？

4. 什麼是自我觀念？什麼是自我形象？為什麼說旅遊是一種對自我
 形象具有象徵性的產品？

5. 一個人的生活方式與旅遊行為有什麼關係？

第八章　社會群體對旅遊行為的影響

學習目的

　　旅客並不是獨立行事的，他們的行為勢必受到周圍的人影響，因為大家是同一群體的成員。學完這一章，應該能夠瞭解群體、參考群體以及旅遊角色的概念；明白家庭、社會階層、文化及次文化等群體對旅遊行為的影響；瞭解外國旅客的文化價值觀、規範、傳統及興趣。

基本內容

1. 參考群體
 參考群體類型　參考群體的力量
2. 家庭群體
 家庭與家庭生命周期　家庭旅遊決策
3. 社會階層與旅遊行為
 文化　文化認同　價值體系　禮儀　自我禮物
 時尚與時尚生命周期　次文化群體

第一節　群體與參考群體

一、群體

　　人類是社會的動物，都屬於群體，試圖取悅別人，並且透過周遭人們的行為來接受該如何行為的暗示。事實上，人們要求「加入」或認同於處於他們期盼中的個人或群體的願望，正是許多旅遊行為的首要動機。

　　群體的概念目前還沒有統一的認識，各種說法有上百種之多。一般來講，群體可理解為由心理上有一定聯繫，並相互影響的成員構成的一種組織形式。群體各成員之間具有一定的結構和感情交往，有共同的目的和利益。群體的領袖能帶領大家去實現群體的共同目的與利益，以滿足成員的共同需要。

　　圖8-1為群體中成員的相互影響關係，它表明了群體中的活動、互動作用（從事活動時人與人之間的行為）、情感（人與群體間的態度），這三者是相互關聯的。

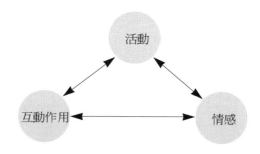

圖8-1　群體中成員的相互影響關係

群體可按不同的標準來劃分。

按照規模可以分為小型群體和大型群體。大與小是相對的。從社會心理學的角度來看，小型群體中成員之間有直接、個人、面對面的接觸和聯繫，大型群體中的成員只能以間接的方式聯繫。相對來說，在小型群體中的成員之間心理因素的作用要大於其在大型群體中的作用。

大型群體還可分為兩種類型：一類是偶然、自發產生的，存在時間相當短，如一群人、觀眾、聽眾等；另一類是名副其實的社會群體，即在社會歷史發展過程中形成、在具體的社會關係中占有一定地位，故在相當長的存在時期內為很穩定的群體。如社會階級、種族群體（其主要類型為民族）、職業性群體、按年齡劃分的群體等。

根據群體是否存在，可把群體分為假設群體和實際群體。假設群體實際上並不存在，只是為了研究和分析的需要劃分出來的。假設群體又可稱為統計群體。例如，按人口統計背景而劃分的群體就屬於假設群體或統計群體。實際群體是實際存在的群體，群體成員之間有實際的直接聯繫。

根據群體構成的原則和方式，可把群體分為正式群體和非正式群體。正式群體是指有明文規定的群體；非正式群體沒有正式規定，而以其成員相互關係中明顯的情緒色彩，如好惡、喜愛或志趣相投為基礎構成的。此外，根據群體發展和群體成員之間聯繫的密切程度，可分為鬆散型群體、聯合型群體、合作型群體等。

人們加入各種群體是因為群體能滿足某些需要。一個群體只有對自己的成員有重要的、甚至是不可或缺的作用，才能長時期維持下去。例如，一個配有導遊陪同的旅遊團至少可以為其旅遊團的成員，提供五種利益：

1. 事先安排好旅遊計畫，解決在有限時間內選擇旅遊地點的問題。這對那些缺乏經驗的旅客來說，具有特別的吸引力。

2.使旅客事先知道要去什麼地方,在什麼飯店住宿,給旅客心理上的安全感。

3.在經濟上為旅客提供便利和安全,使團員們預先知道整個旅程的花費,不必為額外開支而擔心。

4.儘可能地減少旅客在異國他鄉所遇到的問題,導遊還可以在團員在與異國風俗習慣之間產生不適應時,擔任協調者。

5.導遊還可以協調團員之間的關係,縮小團員之間的潛在摩擦,造成旅遊團內的和諧氣氛。

由於導遊對旅客有重要的作用,所以伴有導遊的旅遊形式自從出現以後,就一直存在和不斷發展著。

二、參考群體

參考群體(reference group)就是對個人的評價、期望或行為,具有重大參考性的個人或群體。一個被認為是可信且有吸引力的或有權威的參考群體,能夠導致消費者態度和行為的改變。參考群體透過以下三個方式來影響消費者。

訊息性影響

個人向專業人士的組織或一群獨立的專家,尋求關於各種品牌的訊息;個人向從事這種產品工作的人蒐集資料;個人向朋友、鄰居、親戚或同事中對品牌有著可靠知識的人,徵詢與品牌相關的知識和經驗;個人對品牌的選擇受到檢驗機構檢驗的結果影響;專業人士的選擇,影響其對品牌的選擇。

實用主義影響

個人的購買決策受到同事偏好的影響,個人以此來滿足他們的期望;個人對某一品牌的購買,受到和他有社會互動影響的人的作

用；滿足對個人有所期望的人之願望，會影響個人的品牌選擇。

表達價值觀的影響

個人感到對某一品牌的購買或使用，能提高自己在別人心目中的形象；個人感到購買或使用某一品牌的人，具有他喜歡的某些特質；個人有時感到像廣告中使用某品牌的人是一件好事；個人感到購買或使用某品牌的人是被別人羨慕或尊敬的；個人感到購買某品牌有助於向別人顯現，他希望成為什麼樣的人。

一個人在評價他自己的態度和行為中，可能使用的參考目標是會變化的，從個人到小群體，從家庭到親戚、朋友，以及某個社會階層、職業、種族、社會，甚至是一個國家。從消費者行為學的角度來說，影響個人消費行為主要為社會群體，依次為他的家庭、朋友、所屬社會階層和他的文化，見圖8-2。

不同的參考群體在不同的時間內或不同的情境下，影響個人的意念、態度和行為。例如，一個年輕的飯店女服務員的衣著習慣，隨她所在的場合和角色的不同而變化。她在工作時穿制服與她的同事的服裝是一致的，而她在下班後可能穿流行的服裝，與同年齡的女孩沒什麼兩樣。

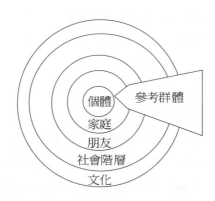

圖8-2　消費者的主要參考群體

人們往往把自己和與自己相似的人作比較，所以常常被與自己相似的人之生活方式所影響。因此，許多促銷策略利用那些社會影響力較低的一般人來提供消費訊息。比如，萬事達卡把它的廣告視野，從富於魅力且富足的專家生活方式轉到了普通的行為，像那位佈置自己第一個家的年青人，其行銷口號是「為了我們真實的生活」。

人們加入某個消費者參考群體的可能性受以下幾個因素的影響。

鄰近性

當人們之間的距離縮短，相互作用的可能性增加，就更容易形成聯繫。物理上的接近稱為鄰近性。一項早期在公寓住宅群中對友誼模式進行的研究，顯示了這項因素的強烈效果。與隔壁交友遠比與隔著兩個門的人交友容易得多。鄰近樓梯的住戶比樓梯盡頭的住戶朋友更多（他們更容易碰到上下樓的人）。物理結構與人際關係頗有關聯。

單純曝光

我們會因為看到一些人的次數較多而對其產生好感，這稱為單純曝光現象（mere exposure phenomenon）。即使是無意的接觸，較高的頻率也會有助於一個人被群體或個人所肯定。對藝術作品乃至政治候選人的評價也有同樣的效應。

群體凝聚力

一個群體的成員之間相互吸引和對群體成員間相互予以重視的程度稱為群體凝聚力。群體對成員的意義越重大，就越容易引導成員的消費。凝結大量的人難度很大，因而小群體具有更強的凝聚力。

三、參考群體的類型

正式與非正式參考群體

參考群體可能是一個大規模的正式組織，有明確的結構、完備的章程、確定的會議時間和行政官員。它也可以是小型的、非正式的組織，例如幾個朋友或者室友。由於正式群體容易辨認和接近，經銷商往往能更成功地去影響他們。

一般來說，小的、非正式的群體可以對個人消費者施以更有力的影響。這些群體對個人的日常生活介入更多、作用更重要，其規範性影響程度較高。而大規模的正式群體則具有更大的相對性影響力，對於特定的產品和行為更重要。

成員身分和渴望性的參考群體

一些參考群體由消費者相識的人組成，而另一些則由消費者能辨認或羨慕、欽佩的人組成。不足為奇，許多行銷活動特別地注意參考群體的吸引力，對透明度高且具群眾媚力的形象青睞有加，比如著名的運動員和演員。

渴望性參考群體由那些理想化的形象構成，例如成功的商人、運動員和藝人。三多利角瓶的廣告，描繪的是真正成功的男人而不是模特兒，憑藉「渴望性」參考群體來吸引渴望成功的男人。

雖然消費者與參考群體無直接的接觸，但參考群體能被這些欽佩的人所使用的產品類型提供指引，因而對消費者的品味和偏好會施以強有力的影響。一項對渴望成為成功企業家的商科學生的研究發現，與他們的理想本身聯繫在一起的產品，和那些他們認為成功的企業家們使用的產品之間有很密切的聯繫。

積極和消極的參考群體

參考群體對消費行為既可施以積極的影響，也可施以消極的影響。多數情況下，消費者按照他們想像中的群體對群體希望的方向來塑造自己的行為。但在一些情況下，消費者會努力將自己與心目中的「迴避群體」（avoidance groups）疏遠開來。他們會仔細地研究他們不喜歡的人或群體的服裝或禮節，然後明確地避免購買那些可能把他們與其混在一起的產品。例如，叛逆少年通常憎惡父母的影響，並會處心積慮地與父母的希望相對立，以此來表明他們的獨立性。正如羅密歐與茱麗葉，父母的一點反抗力將使約會中的戀人變得無比迷人。

四、參考群體的力量

參考群體的力量是一種社會力量。社會力量（social power）是指某事物改變他人行為的力量。如果你能夠使別人做某事，不管他是否出於自願，你就能影響那個人。以下對社會力量的分類可以幫助我們區分一個人能對他人施加影響力的原因，這種影響透過自願容忍的程度和在力量源不存在時，影響是否能繼續來加以判斷。

偶像力量

如果一個人羨慕某個人或某個群體的特性，他就會模仿偶像的行為（如對服裝、車子和休閒活動的選擇），並以此作為自己消費偏好的導向，來模仿那些特性。各行各業的知名人物透過對某種產品的認同、特殊的流行表述、或對某種事業的支持，可以影響人們的消費行為。由於消費者主動地轉變行為以取悅或認同於參考群體，因而「**偶像力量**」（referent power）對於許多行銷決策來說顯得非常重要。

訊息力量

一個人僅僅因為他知道一些別人想知道的事就能擁有「**訊息力量**」（information power）。擁有訊息的人憑藉他們（或被設想成的）對事實的熟悉，從而具有影響消費者意願的能力。

合法性力量

有時，社會的認同可以賦予人們力量，如警察的力量。在許多消費者環境中，制服所擁有的合法性被廣泛地承認。例如，在教學醫院，醫院贊成學生穿白衣，以此來顯示他們對病人的權威；而在銀行，辦事員的制服則使他們更具有可信度。這種力量可以被廣告商「借」去用以影響消費者，一則讓演員穿著醫生制服出場的廣告可以增加產品表現出的合法性和權威性。

專家力量

專家力量源於對某一特定知識或技能的掌握。被認為能夠以客觀睿智的方法來評價商品的專家，往往能夠影響消費者。提供專家力量的需要創造其他行銷機會，其範圍包括認證、文憑的提供，及對資格考試的輔導等。

回報力量

當一個人或一個群體擁有積極的提升力量時，這個人或群體就在這種提升作用所受到的評價或期待的程度上，對消費者施加影響。這種回報可能是有形的，例如，當一個雇員得到一次升遷，也可能是無形的。社會的認可與接受，常常成為一個人依照群體來塑造自己行為，或者根據對群體成員的預期來購買某種商品。

強制力量

強制力量在短期內是有效的，但它一般不能使態度或行為產生永久性的改變。某些強制力量通常要求人們做他們不想做的事情，所幸的是，在行銷中很少使用強制力量。這種力量的基本要素在恐懼吸引、個人銷售的恐嚇，以及那些強調如果消費者不使用某一種商品會引起某些消極效果的銷售活動中，十分明顯。

五、影響個體行為的群體效應

隨著群體人數的增加，任何一個成員單獨地受到矚目的可能性就越小。較大群體中的人，或者處於難以被辨識的形勢中的人，傾向較少注意到自己，因而對他們行為的正常約束力就減少了。不難發現，在化妝晚會或萬聖節前夜，人們的行為表現得比平常更狂野，這種現象稱為**無個性化**（deindividuation），這時個人的存在已沉沒於群體中。

購物模式

當人們處於群體中時，購物行為會發生變化。例如，與別人一起購物時，人們往往購買許多原本不打算買的商品。規範性和訊息性影響都在促成這種效應。贏得群體中其他人認同的願望，會驅動群體成員去購買某種商品，或者他們可能僅僅跟著群體一起蒐集訊息，從而接觸到了更多的商品和商店。因此，零售商應當多多鼓勵集體購物。

風險轉移

顯然，群體的決策不同於個人決策。許多時候，在群體決策中，人們比獨自決策時更願意承擔有風險的方案。這種變化稱為風

險轉移。對這種情況存在著多種解釋，這可能類似於群體逃避的發生。當較多的人參與討論與決策時，每個人對結果所承擔的責任減輕了，責任的轉移就發生了。另外，還有一種價值假設，認為在這種情況下，冒險性是一種在文化上被重視的品德，社會壓力驅使個人去遵從被社會重視的品德。

風險轉移的表象是複雜的。一個較普遍的效應，就是群體討論傾向於產生**決策極端化**（decision polarigation）。不管在討論前，群體成員的傾向是有風險的選擇還是保守的主張，討論後都會變得更極端。群體討論購買低風險商品，大多能引起風險轉移，而購買高風險商品，則產生更保守的群體決策。

第二節　群體與旅遊角色

一、角色扮演與群體

個人在群體中的一個特徵就是角色。正式或非正式群體中的成員，都在自覺或不自覺地扮演著不同類別的角色。

社會心理學中，角色（role）就是個體在特定社會和群體中占有的適當位置。社會和群體規定了角色的態度和行為模式。角色的位置是指個體在社會和群體中所占的地位，從社會價值來看，就是社會地位、身分。

在戲劇舞台上，演員會把自己的某些東西注入他所扮演的角色中，但同時他又在扮演編劇所設想的角色。假如他偏離劇中角色太遠，他的表演就失敗了。按照社會心理學家所下的定義，角色一詞的含義實際上與戲劇範疇中的含義沒有多大的區別。

角色可以分為原生的角色和習得的角色兩大類。原生的角色是

指個人無法控制的那些因素，而這些因素又是人們期望於他的，如年齡、性別、家庭、種族和宗教信仰等。例如，一個十幾歲的小女孩在選擇她要穿的衣服時，可能會面臨著兩個不相容的原生角色：她的同齡朋友中心照不宣的衣著樣式（由她的年齡所扮演的角色），她的父母更為保守的衣著樣式（由她作為一名家庭成員，或由她的家庭地位所衍生的角色）。她選定兩種角色的其中一種將取決於哪個群體具有較強的影響力。習得的角色是指人們所選定的，因個人的獲得和成長所帶來的角色，如他所達到的教育程度、收入、職業地位和他的婚姻地位等等。

另一種分類法是把角色分為以下幾種類型：

1.生物學的角色。如年齡、性別方面的角色。

2.半生物學的角色。如親屬關係、社會階層方面的角色。

3.職場中的角色。如職業、宗教、政治和娛樂中的角色。

4.暫時扮演的角色。如主人、客人等。

5.性格角色。如英雄、傻瓜、負面人物等。

一個人一生中所扮演的角色是多樣的，而且往往同時擔任數個社會角色。例如，可能同時是工程師、父親、工會會員、籃球隊員、攝影愛好者等。

人們從生活中逐漸學會在不同群體中扮演不同的角色，特別是從家庭、學校、鄰居、工作單位等群體習得，同時由書報、廣播、電視等宣傳媒介所強化。

二、旅遊角色

旅客即使是一個人獨自旅遊，他的行為仍受他人和某種群體的影響。旅客雖然離開了家，但他仍在擔任角色，而且可供扮演的旅遊角色是多樣的。在選擇一種特定類型的旅遊時，一個人不是選擇作為度假者，就是選擇作為觀光者。作為度假者，他將去一個目的

地，並在那裡度過假期。作爲觀光者，他將遊覽幾個目的地。每個角色都各有不同類型的行爲。

在選擇交通工具時，人們也是在扮演某種角色，並按照該角色的行爲原則行事。比如，一個人決定開車帶全家去旅遊，他在整個旅遊活動中，他除了願意扮演司機的角色外，還可能願意扮演導遊、決策者以及汽車修理工的角色。而假如他決定帶全家坐飛機去旅遊，他就拒絕擔任上述角色中的司機、汽車修理工的角色，而擔任諸如導遊和旅遊同伴之類的角色。旅遊角色很多樣，每個角色都要求有獨特的行爲方式。旅客的行爲與當地人不同、行家與初次旅客或業餘愛好者不同、客人的行爲與主人不同、頭等艙旅客的行爲與經濟艙的旅客不同；事實上，他們受到的待遇也不相同。

在旅遊活動中，旅客的行爲跟他在家裡時的行爲可能大相逕庭。這不僅是由於扮演的角色不同，而且也因爲他一旦離開家，就進入一個幻想世界，或者說進入了另一個「遊戲世界」（play world）。在這個遊戲世界裡，旅客把束縛他行爲的道德禮教與生活責任全部拋到九霄雲外，而在家裡，或在離家不遠的群體圈子裡，個人的行爲則受到一個完整、規範的體系所限制。

旅客在旅遊環境中，角色扮演有較大的靈活性，他可以極爲靈活地選擇和扮演角色。旅客在旅遊過程中，把更多的自我傾注於他所扮演的那些角色之中，並對自我獲得了更多的瞭解。

人們在選擇旅遊角色中享有靈活性，因爲這些角色在某種意義上可以說是遊戲角色。這可以用露營活動來說明多種角色的閒暇經驗。

典型的露營活動雖然擺脫了人們日常生活的義務，但仍保留了許多有代表性的日常生活程序。露營活動一般可以概括爲以下幾種：

1.**生存活動**。這些活動包括滿足人們對生理的和對安全的需求。例如，準備食物、做家事、搭帳蓬等。在野營環境中，

這些勞務也成了一種特殊形式的娛樂。

2. 象徵性勞動。進行有象徵意義的體力活動。例如打獵、釣魚、採集奇石、選購紀念品等。

3. 無組織活動。指個人體驗環境和衡量自身能力的活動。例如，扔石子、追逐小動物等。

4. 有組織的活動。在旅遊群體中進行的有明確目的的活動。例如，賽馬、打羽毛球、打牌、捉迷藏等。

5. 社交活動。在旅遊群體內，人們互相交往的活動。例如，和朋友在一起唱歌、跳舞、暢談等。

6. 富於表現性的活動。充分表現出自己的特殊技能以及其他把自身大部分精力投入進去的活動。例如，游泳、滑雪、沖浪、划船等。

以上是人們在露營活動中所扮演的角色，有助於分析和認識其他旅遊環境中的角色。

第三節　家庭群體與旅遊行爲

一、家庭

家庭是社會生活的基本自然單位，也是一個單獨的、最重要的閒暇群體。例如，在美國人參加的娛樂活動中，大約有2/3以上是家庭性質，在文化性的閒暇活動中，估計有近40%屬於家庭性質。在旅客的行爲過程中，家庭也是一個主要的影響因素和重要的參考群體。

家庭可以定義爲，至少有兩個血緣或婚姻關係人所組成的群體。家庭可以分爲擴展家庭和核心家庭兩種組成形式。**擴展家庭**

（extended family）曾經是最普遍的家庭單位。也說是三代同堂的家庭，通常不僅包括祖父母，還包括叔叔、姑姑和兄弟姐妹。**核心家庭**（nuclear family）是由父母以及一個或多個的兒童所組成。這種組成形式成為現代的家庭單位。然而，社會的家庭結構與關於家庭的觀念，現在已有了大幅的轉變。一項世界性的調查顯示，幾乎所有的婦女都希望家庭規模小一些。家庭規模的大小取決於教育程度、有效控制生育和宗教信仰等因素。

二、家庭生命周期

群體影響最重要的來源是人們所屬的家庭。家庭生命周期（family life cycle）與家庭成員的態度和行為如何隨著時間而改變有關。由於家庭規模、家庭成員的成熟程度和經歷的改變，以及他們的需要、價值觀、興趣的改變，改變了家庭成員所扮演的角色，而角色的改變導致了家庭及其成員態度和行為的改變。

美國密西根大學調查研究中心把美國家庭生命周期分為七種類型：(1)青年單身；(2)青年已婚無子女；(3)青年已婚有6個月以下的子女；(4)青年已婚有6個月以上的子女；(5)老年已婚有子女；(6)老年已婚無子女；(7)老年單身。根據調查統計，美國約有10%的消費族群與以上分類不符，而出現了第八種類型，就是離婚有子女。

美國最近形成的一個生命周期模式，把不斷上升的離婚率、家庭規模總體上的衰落、晚婚及其他因素考慮進去。如圖8-3所示。

該圖說明了一個生命周期由三個主要階段構成，即青年階段、中年階段和老年階段。

青年階段

這一年齡階段一般為35歲以下。傳統生命周期階段包括已婚尚無子女的青年人。按照傳統，這個「蜜月」階段頗短，一般不到兩

圖8-3　現代家庭生命周期

年子女就出生了。但由於目前加入工作行列的婦女增多，爲了經濟
和事業，生兒育女的觀念也起了變化，在一定程度上，生育得到了
控制。因此，這個階段可以延續幾年，使得年輕夫妻擁有了一定的
經濟基礎。

　　「蜜月」階段的夫妻，除了花大量的錢購置家具、家用電器以及
其他耐用的生活用品外，度假旅遊是一項重要的消費活動。因爲他
們意識到一有了子女，可支配的自由時間和收入就會減少。因此，
年輕夫婦可能會積極步入旅遊市場。近年來，這個生命周期階段延
續的時間已變得較短，因爲一般家庭子女較少，而且子女們的年齡
間隔不是很大。

　　過了「蜜月」階段，夫妻的生活就沿著三個方向中的一個方向
發展。傳統的生命周期，年輕夫妻要生兒育女，子女的出生通常會
改變家庭的生活方式與經濟狀況。這樣的家庭除了添置一些新家具
外，還必須花較多的收入用於孩子身上。處於這個階段的家庭對旅

遊的興趣受到子女出生的強烈影響,家庭旅遊往往放在全家都能享用的假期上,包括專為加強對子女全面教育而計畫的旅遊。

有些人從年輕無子女進入圖8-3所示的年輕離婚無子女階段。在西方社會中,離婚已變得極為普遍。據統計,在美國三對已婚者中就有一對離婚。年輕的離婚者除了高薪職業者外,有時會遇到嚴重的經濟問題,因而也就暫時限制了他們把大筆金錢用於旅遊上。

現代家庭生命周期早期另一個可能的階段,是年輕離婚有子女的階段。不論子女多少與年齡大小,離婚必然引起生活方式與經濟狀況的巨大改變。在這種情況下,一般是不會花費大筆錢去旅遊的。

中年階段

現代家庭生命周期的中年階段,包含六種不同的階段。在任何一個階段中,成為一家之主的年齡大約在35歲至64歲之間,中年已婚無子女夫妻也屬於這個階段。對健康狀況良好,有經濟保障的無子女夫妻來說,這個生命周期是個無憂無慮的階段,而且中年人在事業上已取得了一定的成就,會把大筆金錢花費在旅遊上。

大多數傳統的中年階段,是由有青年子女的已婚者構成的。這種家庭的生活方式或多或少是以孩子為中心。在這類家庭裡,全家旅遊占有相當的比例,而且有可能把錢花在昂貴的旅遊項目上。

中年家庭生命周期中,有兩個階段被稱為空巢階段,即保持婚姻關係和離了婚後不再有未自立子女需要撫養的兩個階段。子女自立離開後,父母就有更大的經濟自由,可以選擇新奇、昂貴的旅遊方式。處於這個階段的人光顧旅遊市場的時間較長,即使並不富裕的家庭,這個階段漫長的時間也可使夫妻積蓄起金錢,到更遙遠的旅遊地去度假旅遊。

老年階段

當一家之長退休的時候，家庭生命周期的老年階段就開始了。對大多數人來說，退休意味著生活方式和經濟狀況的改變。年紀大的退休者承擔義務的時間很少，可能會降低自己的生活標準。那些有大量積蓄或退休金和身體健康的老年人，能夠享受積極的退休生活。對多數人來說，就意味著經常的旅遊。

不同家庭生命周期階段的群體，他們的旅遊方式也不同。例如有年幼子女的家庭喜歡迅速抵達一個特定的旅遊地，並在那裡參加各式各樣的度假活動。因為5歲至10歲的兒童對慢吞吞地朝著一個目的地行進特別不能容忍，即使是年齡大些的兒童也不願消極地坐在車裡消耗過多的時間。老年生命周期階段的群體則喜歡朝一個特定的旅遊目的地沿途悠閒地遊玩。在他們看來，旅行本身與旅遊目的地本身具有相同的重要性，兩者都有吸引力。年輕已婚無子女的群體喜歡快速旅遊，目的是儘可能行程緊湊、參觀儘可能多的景點，每個地方都一樣重要。

家庭的旅遊除了與家庭生命周期有關外，還與他們所屬的社會階層、他們的文化等社會因素及個性、動機等心理因素有密切關係。

三、家庭旅遊決策

家庭旅遊決策的一般規律

一般來說，家庭要做出補償性購買決策和調節性購買決策兩種基本類型的決策。

在一個**補償性購買決策**（consensual purchase decision）中，家庭中的成員都同意所提的購買方案，只是在如何完成這項購買上有

不同意見。在這種情況下，家庭會致力於解決問題並考慮各種備案，直到找到一個符合大家都滿意的方法。在一個**調節性購買決策**（accommodative purchase decision）中，家庭成員有不同的喜好和優先順序，可能並不能符合所有成員最低預期的購買意見。在這裡，人們可能使用各種交易、強迫、妥協以及濫用權力的方法，以達到有利於自己的基本購買目標。家庭決策通常是一種需要調解協商的決策，並非意見一致的決策。

當一項決策不能完全符合家庭中所有成員的需要和喜好時，便出現了矛盾。決定家庭決策矛盾的因素，包括人際關係的需要、相關產品的功能、責任、權力等。決策所引起的家庭成員間的矛盾，主要在於對好和壞的備案間有強烈的不同意見，或者對這些方案的重要性認知不一致。這些因素引起矛盾的程度，決定了家庭制定決策的類型。

家庭度假旅遊活動可分為五個步驟，如下圖8-4所示：

圖8-4　家庭旅遊五個決策過程

對五個步驟產生不同程度影響的社會因素和個人因素，如圖8-5所示。一個家庭成員的個性特徵以及整個家庭的特徵，對不同的相互作用過程，如談判、說服和決策等，會產生特有的影響。這些相互作用過程的結果對度假旅遊的不同階段，尤其是共同決策階段有明顯的影響。

一般決策階段

一般決策階段是決定是否度假旅遊的第一個階段。人們往往對

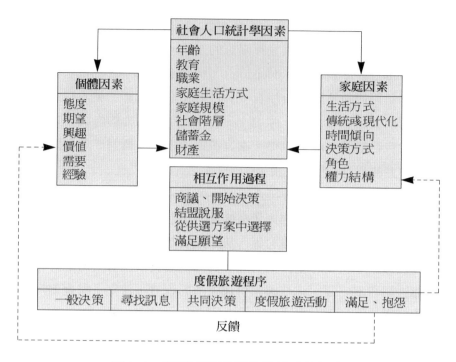

圖8-5　影響家庭度假旅遊行為的因素

度假旅遊持一種既認為重要和必須、又不十分熱衷的態度。在經濟拮据、收入減少的情況下，老年人和社會較低階層的人往往容易放棄度假計畫，而青年人和中等階層的人則傾向於尋找一種不太昂貴的度假旅遊，像是以國內旅遊代替出國旅遊。

　　多數情況下，一般決策涉及到丈夫、妻子、有時甚至包括子女的共同群體決策。而對家庭中每一個成員來說，度假意味著不同的價值。因此，為了做出一個共同決策，可能要使用各種不同的策略，如談判、討價還價和妥協、父母其中一方和子女討論。這種普遍的方法是不需要學習的。從更廣泛的意義上講，度假旅遊決策的意義可能包括跟家庭之外其他同等地位的人所進行的社會比較，也就是透過一個特殊的度假旅遊方式，增進與同等地位的人的聯繫。同時，度假的準備和回憶也常常成為與熟人交談的重要話題。

尋找訊息階段

在度假旅遊活動的不同階段，訊息的作用也不同。訊息數量的大小和正確與否，直接影響到決策的品質。準確而積極的訊息可以有以下作用：

1.激發度假旅遊的念頭，引起人們特殊的期望並產生「幻想」。

2.促使全家人或不甚樂意去旅遊的伴侶，一同去參加特殊的度假旅遊活動。

3.有關地理、歷史和文化背景知識的訊息，有助於旅遊目的地的選擇，並提高對旅遊目的地的鑑賞能力。

4.使做出的度假旅遊決策更加正確和合理。

消極的訊息會有拒絕選擇某一度假旅遊目的地的作用，甚至在度假旅遊活動開始之後，消極的訊息還可以用來減輕潛在的購買後認知失調。

一般來講，不同的家庭花在尋找相關訊息上的時間和精力是不同的。這一行為差異和個性特徵有關。教育背景較高的人總是盡力收集更多的訊息，設法閱讀有關介紹他們打算去度假旅遊的國家或地區的書籍、資料、廣告、小冊子等，甚至開始學習或重溫他們度假旅遊國家、地區的語言和地理知識。

訊息主要來自於商業環境和社會環境，並貫穿在整個度假旅遊活動之中。度假旅遊的家庭對來自於社會環境的訊息極為重視，這些訊息包括親朋好友的觀點和合理建議等。而來自旅行社的旅遊書籍、廣告、旅遊指南等，在家庭度假旅遊決策中作用甚微。

訊息的來源和媒介以不同的方式聯繫著。度假旅客大多傾向於相信個人媒介所獲得的信息，而個人媒介中又以家庭成員為首，第二位是親戚，朋友是第三位，個人諮詢則排在第四位，而旅行社提供的訊息往往排在最後一位。社會階層較高的家庭往往傾向尋找大眾媒介，如雜誌、電視節目和廣告等。選擇媒介的方式對於度假旅遊行為有重大的影響。較低層次的家庭，傾向於去離家不遠和不大

受到社會標準（新潮流）所影響的目的地作短期度假旅遊。但生活方式對家庭度假旅遊行為的影響，又遠遠大於選擇媒介方式的影響。

共同決策階段

　　家庭度假旅遊決策，一般是由家庭成員共同參加的決策過程，而尋找訊息一般則是單獨進行的。

　　在家庭決策中，丈夫、妻子和子女具有不同的影響力。一般而言，丈夫在決定收集與度假旅遊有關的訊息、決定度假旅遊時間的長短以及花多少錢等方面有主導的作用。對是否帶小孩一起度假旅遊，則由妻子決定。而對交通工具的選擇、活動的種類、住宿的選擇和度假旅遊目的地的選擇等方面則是共同決策。在度假旅遊活動安排上，丈夫的「一長制」局面正逐漸被夫妻共同決策所取代。孩子對度假旅遊活動的種類、時間（一般在學校的假期期間）以及目的地的選擇等方面影響極大。有時，孩子的影響部分地壓倒了妻子的影響。此外，孩子的影響還表現在夫妻雙方對子女所負有的責任方面，即要求度假旅遊要達到有利於教育孩子的目的。因此，度假旅遊目的地的類型和活動的種類，往往是和孩子的興趣、需要及對孩子的教育意義有關。將一對沒有孩子的夫妻和有孩子的家庭比較就可看出，一對夫妻比有孩子的家庭容易取得一致的意見。但當丈夫和妻子意見有嚴重分歧時，孩子對決策的結果便不會有多大的影響。

度假旅遊活動階段

　　根據家庭度假旅遊的動機，可以把家庭度假旅遊活動區分為七個類型：

　　1.冒險型。別開生面，尋找新發現，不強調舒適。

　　2.經驗型。浪漫的新經歷，但不冒險。

3. 一致型。類似於平時活動，和在家裡區別不大。

4. 教育型。興趣在於度假旅遊地區的文化、建築、歷史、語言等。

5. 健康型。休息和舒適，從繁忙的日常生活中解脫出來。

6. 社交型。跟其他人接觸的群體活動。

7. 地位型。注重聲望，與同等或高於自己社會地位的人交際。

以上七種類型中，1、2、4、6這四種類型的人是積極主動的，第5種類型的人是消極被動的，第3和第7兩種類型的人和個人及社會的行為規範有關係。

人們在度假旅遊活動中，總是試圖尋求更有意義的內容。因此，一定會增加體育活動和增加知識的活動。而身體的休息和恢復是次要的，甚至有人主張，在度假中一旦滿足了休息和恢復的基本需要之後，高層次的社交、新的經歷和自我實現的需求就變成了支配的地位。

滿足、抱怨階段

人們對旅遊活動滿足或抱怨，是旅客對旅遊活動的效果比期望的好或壞，以及對購買公正或不公正的認識，所產生的肯定或否定的情感體驗。滿足和抱怨階段實質上就是回饋階段。

從社會心理學角度來看，「公平理論」是處理在以買和賣形式出現的個體之間關係的變化。按照這一理論，當所有的參加者察覺到他們的買賣比率等於所有參加者各自的比率時就是公平的關係；當察覺到在參加者之間買和賣的比率不相等時，那麼，這種關係就被說成是不公平。對度假旅客來說，如果花了錢而同時又不能獲得利益的話，就出現不公平的關係，因而對衛生、飲食、舒適和交通工具等引起一系列的抱怨。

不公平是導致不滿意或抱怨的一個重要因素。度假旅客往往把他們的不滿歸究於外在因素，如旅行社、飯店、交通運輸公司等。

經濟地位和教育水準較低的人，以及年事較高的人，他們的期望和要求也較低，而且他們認為假期旅遊本身就是奢侈的，因此，度假後往往能獲得較大的滿足。決定度假旅客滿足或抱怨的因素是暫時的或社會的因素，是個人早期的經驗以及與其他人的經驗相比較的結果。不滿足的旅行者，會採取一系列可能的行為來發洩其不滿。歸納起來，這些行為大致有以下幾種：

1.不採取任何行動。

2.採取一些公開行動。

3.直接向旅遊代理人索賠。

4.採取法律上的行動求取賠償。

5.對旅遊代理人或政府機構抱怨。

6.採取某種形式的私下活動。

7.決定再也不跟這一家旅行社、交通運輸公司或飯店購買。

8.告誡朋友不要跟這些旅行社、交通運輸公司或飯店購買。

家庭旅遊決策類型

由於夫妻雙方在決策過程中所處的地位不同，以及對旅遊產品類型的需要不同，因此家庭決策的方式往往也有所不同。家庭決策可能是丈夫或妻子一人決定的，也可能是共同決定的。據此，家庭決策方式可以概括為四種：

1.丈夫有主導作用的決策。

2.妻子有主導作用的決策。

3.共同影響，一方決策。

4.共同影響，共同決策。

詹金斯（R. L. Jenkins）對美國家庭各成員在度假旅遊決策過程中所起的作用進行了分析和研究，在他列舉九個方面的決策過程中，只有兩個方面——度假旅遊目的地和食宿條件的選擇過程，決策權明顯地掌握在丈夫手中，而其他方面的決策或由夫妻雙方共同

表8-1　家庭旅遊決策方式

家庭旅遊決策內容	主導作用的決策方式
度假旅遊目的地	丈夫有主導作用
食宿條件的選擇	丈夫有主導作用
是否帶孩子一起旅遊	共同影響，一方決策
度假旅遊時間長短	共同影響，一方決策
度假旅遊日期	共同影響，一方決策
家庭度假旅遊交通工具的選擇	共同影響，一方決策
度假活動內容	共同影響，一方決策
是否去度假旅遊	共同影響，共同決策
花多少錢去度假旅遊	共同影響，共同決策

決定，或者是妻子對丈夫的決策施加了相當大的影響。雖然大部分決策通常是由一方做出的，但是另一方往往對選擇的結果有很大的影響。而在決定是否去旅遊、準備花多少錢這兩方面，夫婦雙方都有很大的影響，且通常由雙方共同協商作出決策，見表8-1。

　　相關研究顯示，兒童對家庭旅遊的影響雖然是間接的，但作用卻很大。儘管兒童對度假時間的長短、交通方式、旅遊開支等決策沒有多大的直接影響，兒童的要求也不可能成為具體的選擇，但卻可以決定選擇哪一類旅遊目的地，並影響度假期間全家所共同參加的各種活動。此外，兒童的寒暑假也影響家庭度假旅遊時間的安排。

第四節　社會階層與旅遊行爲

一、社會階層

　　每個社會都有必須履行的各種職責，每個人在履行這些職責時，都扮演著一定的角色，即使在最原始的社會也是如此。人們對每個角色的評價不同，不是所有的人都擁有相同的權力、財產或相同的價值，不是所有的職業都具有同等的聲望。在社會等級方面，有的人地位較高，有的人地位較低。

　　卡爾・馬克思（Karl Marx）認爲，一個人的社會地位是由他和生產資產的關係所決定的。一些人（有產者）控制了資源，他們利用其他人的勞動來維護他們的特權位置。無產者缺乏對生產資產的控制，只能依靠他們自身的勞動來求得生存，所以這些人只能透過改變制度才能獲取更多的東西。

　　社會學家馬克斯・韋伯指出，社會地位的形成並不是單向的。有一些是考慮其威望或「社會聲望」，一些是注重於權力（或黨派），另一些則圍繞財富和財產（階級）。

　　社會階層這個名詞被廣泛地用來描述社會中所有等級的人。被分在同一社會階層裡的人的社會地位大致相等。他們從事基本相似的職業，他們的收入相似，因此傾向於相似的生活方式，並有共同的情趣。他們傾向於與別人進行社會交流，並且願意與別人交流關於生活方式的見解與評價。

　　社會階層是一個所有權的問題，也同樣是一種生存的狀態。階層也是個人如何安排其金錢，並且如何確定他在社會中的角色的問

題。儘管人們可能並不喜歡認為社會中有些人比其他人更好或「有所不同」，但大多數消費者還是承認不同階層的存在以及社會階層對消費的影響。

美國傾向於根據收入來分配，維持一個穩定的社會階層結構。最具影響而且最早嘗試描繪美國社會階層結構的是洛伊德·沃納（W. Lloyd Warner），他於1941年將美國的社會階層分為六類：

1.上上階層。

2.次上階層。

3.上中階層。

4.次中階層。

5.上低階層。

6.次低階層。

這些分類的根據是賺取金錢、教育程度以及奢侈品等資源的機會，隱含著（以上升的次序）對稱心事物的判斷。這六個層次概括了社會科學家對階層的思考方式。**圖8-6**提供了美國社會地位結構的觀點。

每一個社會都有典型的等級階層結構，人們獲得產品和服務的機會，由他們所擁有的資源和社會地位來決定。當然，在每個文化中成功與否要看以什麼特定的「標誌」來衡量。

日本是一個身分意識很強的社會，上層、高貴的稱號相當受歡迎，而且還可以經常找到新形式的身分標誌。對日本人來說，擁有一個傳統鋪滿石頭的花園和一輛舊式的車輛作為休閒的資源來享受安定，已成為人們追求的項目。擁有一個石頭花園，意味著繼承了財富，因為傳統貴族是藝術的恩主。另外，大量的資產必定意味支付得起購買鄉村土地的費用，因為這些不動產是相當昂貴的。土地的稀少也得以解釋了為什麼日本人是狂熱的高爾夫球愛好者。由於一個高爾夫球道要占用許多地方，因而一個高爾夫球俱樂部的會員資格是極其寶貴的。

```
┌─────────────────────────────────────────────────────────────┐
│                      上層美國人                               │
│  上上層（0.3%）社會之冠，來自繼承財富的世界。                  │
│  次上層（1.2%）新的社會名流，從當前的專業人員中產生。          │
│  上中層（12.5%）有大學學歷的管理人員和專業人士的剩餘部分，以擁 │
│            有私人俱樂部、事業和藝術品為標誌。                  │
├─────────────────────────────────────────────────────────────┤
│                      中層美國人                               │
│  中層（32%）拿平均工資的白領工人及其藍領朋友，生活在城市裡環   │
│          境較好的區域，試圖「做合法的事情」。                  │
│  工薪階層（38%）拿平均工資的藍領工人，無論在收入、學校背景和   │
│            職業方面都在以「工薪階層的生活方式」生活。          │
├─────────────────────────────────────────────────────────────┤
│                      低層美國人                               │
│  一個低層團體，但並非最低層（9%）工作，不靠救濟金生活，生活水  │
│            準僅僅高於貧窮線。行為被認為                        │
│            「粗魯的」、「毫無用處的」。                        │
│  真正的低低層（7%）靠福利金生活，貧窮不堪，經常失業（「乞討」、 │
│            「經常犯罪」）。                                     │
└─────────────────────────────────────────────────────────────┘
```

收入 ↑

圖8-6　美國社會階層之結構

　　英國也是一個極端等級主義的國家，消費方式依據他們所繼承的社會地位和家庭背景。上層階級的人在諸如伊頓（Eton）和牛津這樣的學校接受教育，並且像電影《我誠實的女人》（*My Fair Lady*）中的亨利·希金森（Henry Higgins）那樣說話。

　　這種財富繼承人的統治在英國傳統的貴族社會中已漸顯衰退。根據最近的一次調查，英國200名最富有的人中，有86名是靠自己賺獲得財富的，甚至貴族縮影的王室家族，也由於小報的揭露，以及家庭中一些年輕成員的古怪行為而被沖淡了，王室的年輕成員將自己改造為像是搖滾明星那樣的社會成員，而非王室成員。

　　當我們考慮一個人所屬的社會階層時，我們會考慮到大量的訊息因素，最重要的兩個因素是職業和收入。另外一個重要的因素是

教育程度，它與收入和職業密切相關。

　　一個被廣泛接受的社會階層理論認為，任何個人或家庭所屬的社會階層，主要取決於教育和職業兩個因素。除了上上階層與下下階層的人之外，財富與收入對一個人的社會階層地位作用不大，因為相同的收入並不必然導致相同的行為方式。每個社會階層都表現出具有鮮明特色的生活作風，反應在與其他階層不同的價值觀、人生觀以及自我觀念之中。這些區別使同一社會階層的成員具有相似的行為方式，而各社會階層之間的行為有時則截然不同。

二、社會階層與旅遊決策

　　由於同一階層的成員具有共同的態度和價值觀，他們表現出的行為方式往往也是極為相似的。

　　各個階層的消費者都會有各自認為適合自己的產品和商店。工薪階層消費者更傾向於以實用的觀點來評估產品，例如是否結實耐用或舒適，而不是根據樣式或流行來評估。他們不太可能去試用新產品或新款式。相反地，一些較為富有的人則傾向於注重自己的外表和體態。這些差別意味著，像旅遊這樣的產品市場可以透過不同的社會階層來細分。許多旅遊目的地也像零售商店一樣，具有吸引特定社會階層的傾向性。

　　社會階層一個較為重要的差別就是消費者的世界觀。下層階層的人往往以狹隘與驚恐的眼光來看待世界，認為到某個遙遠的地方去旅遊是輕率的，因而毫無興趣。他們理想的度假方式是去某個國內旅遊地，或者在附近的一個家庭別墅裡度過假期。他們往往視其家庭為城堡，一有錢就要添置「家用品」，如昂貴的家具、電視機、音響，用這些東西來象徵安全。

　　中產階層的人眼界較下層階層的人開闊，他們感到與國家和整個世界有切身的關係，也顯得較有自信，他們更愛冒險、更喜歡新

的經歷。因此，他們把旅遊看作是探索世界的一種方式。

　　現在，旅遊已被認為是一種教育方式，中產階層家庭對它的反應是儘可能地去旅遊。而下層階層的家庭，即使收入和中產階層家庭相等，也不可能有同樣的反應，因為他們對教育的重要性看法並不相同。

　　上上階層集團，即貴族與名門望族，雖然在閒暇旅遊中占據了相當大的比例，但他們的人數卻不多。上層階層中的個人與家庭的行為往往被中產階層的成員視為楷模，渴望上升到上層階層的中產階層成員，會竭力仿效上層階層成員的行為。

　　此外，社會階層的不同，往往還表現在父母對孩子的態度、夫妻關係、對購買的態度，和對廣告、推銷的反應上面。所有這些區別都從不同的角度影響了他們的旅遊行為。

第五節　文化、次文化與旅遊行為

一、文化

　　文化（culture）可以視為社會的個性。我們身處其中的文化，可以看作是一個非個人的參考群體。文化的範圍是極其廣泛，從消費者行為學的角度，可以把文化定義為：「用來調節某一特定社會的消費行為、信念、價值和習慣的總和。」

　　我們通常將文化分為東方文化、西方文化以及歐洲文化，或者按民族來論文化，如中國文化、法國文化、美國文化等。在同一文化下的人，有共同的信念、價值觀、態度、習慣、風格、傳統以及共同的行為方式。文化對一個人的生活抱負、扮演的角色、交往方式、理解事物的方法以及消費行為方式等，有很大的影響。

文化的特徵

文化具有以下的特徵：(1)文化的影響是無形的；(2)文化滿足需要；(3)文化是學習而來的；(4)文化是共有的；(5)文化是動態的。

文化的影響是無形的

儘管文化的影響極其自然和不易被察覺，但文化對人類行為的影響卻是根深蒂固的。文化影響著人們日常生活的各方面。

文化滿足需要

文化能滿足人的需要。文化提供「實際經驗」，並能滿足心理和社會需要的經驗，為人們在解決問題的各個階段確定了順序和方向。例如，關於什麼時候用餐，什麼食物適合於早餐或中餐、晚餐，以及如何接待參加宴會的賓客等，文化都提供了規範和標準。

只要文化中的信念、價值和習慣能滿足需要，那麼它就將延續下去。但是當某一特定的規範不能再充分地滿足社會成員的需要，那麼它將得會被修正或被取代，以便使最終的規範更符合現代社會的需要。文化就這樣逐步地、但卻是間斷地向前進化，以適應整個社會的需要。

文化是學習而來的

人類並非天生就帶有文化的意識，它不同於人的生理特徵，如性別、頭髮、膚色等。但人們在幼年時期就開始從社會環境中，獲得社會的信念、價值和習慣。所以文化是學習而來的，是社會實際經驗的一部分。

文化是共有的

所謂共有，是指一種特定的信念、價值或習慣，並不是少數人的「私有財產」。相反地，它必須為社會大多數人所享有。同樣，文化通常被認為是群體的習慣，它和群體成員有著密切的關係。因此，共同的語言是文化的組成部分，它使得人們有可能享有共同的價值、感受和習慣。

文化是動態的

文化在滿足需要時，爲了符合社會的利益，同時爲了繼續發揮作用，它就必須有所變化。

信仰和慣例

一種文化的成員共有一套意義系統。他們學會接受一套調節生存方式的信仰和慣例。這些信仰透過諸如父母、朋友和老師的傳授。學習自身文化所讚賞的信仰和行爲的過程叫**文化認同**（enculturation）。

核心價值觀

每種文化都有一套價值觀。價值觀是認爲某種狀態優於其對立面的一種持久的信念。例如，在一種文化中，人們可能感覺到成爲一個獨特的人，比融入社會團體更可取。但另一個群體也許會強調團體的好處。許多情況下，價值觀是一致的，例如每個人都渴望健康、智慧和世界和平。

價值系統

讓文化有所區別的是價值觀的相對重要性，或稱價值的排序。這種排序構成了文化的**價值系統**（value system）。價值系統間是有差異的。日本一個大型的廣告代理機構Dentsu要求紐約、洛杉磯、東京三地的消費者表明其對於理想社會應努力追求的目標，研究結果顯示，在美國消費者的樣本中，存在著高度的一致性，兩地消費者的最高理想都是「一個人們可以安全生活的社會」；相反地，東京居民則把「一個擁有完善福利制度的社會」作爲首要目標。45%的美國人欣賞富於競爭性，但每個人成功機會均等的社會；而東京僅有25%的居民持此觀點。

人們對價值系統的認可，表現了每種文化的特色。在有些情況

下，價值觀可能是互相抵觸的（如美國人似乎既重視合作又重視個性，並試圖在二者間找到某種和解）。然而，確認文化的核心價值觀還是可以做到的。

規範

　　價值觀是關於目標好壞的看法。從中產生了規範，或稱準則。規範指明了什麼是正確的、什麼是錯誤的、什麼是可以接受的、什麼是不能接受的。有些規範是人規定的，如「紅燈停，綠燈行」。但許多規範的性質卻很微妙，隱藏在文化中，只有當它與文化的其他成分相互作用時才被查覺。這類規範包括：

1. 「**風俗**」（custom）。是從過去流傳至今的，控制著諸如家庭勞動分工和舉行特別儀式等基本的行為。
2. 「**禁忌**」（more）。是帶有強烈道德意味的風俗，通常涉及戒律或受到禁止的行為，如亂倫。違反它通常會遭到社會的嚴厲懲罰。
3. 「**習慣**」（conventions）。是日常行為的規範。這些準則關係到消費者的行為，包括佈置房子、穿衣戴帽、舉行晚會等正確的方法。

　　這三種形式的規範可共同作用，完整地定義文化上的適當行為。例如，禁忌能告訴我們，哪些食物是可以吃的。禁忌在不同文化間有差異：美國忌諱吃狗肉、印度人不吃牛排、回教徒不吃豬肉。風俗決定了吃飯的合適時間。習慣告訴我們如何進餐，包括使用的器具、餐桌禮儀，甚至晚宴時著裝得體這類細節。

禮儀

　　禮儀（ritual）是一系列複雜的象徵性行為，按固定程序出現，並傾向於定期地重複。當人們想到它時，腦海中浮現的可能是古怪的部落儀式，也許包括動物或處女的獻祭。實際上，當代許多消費

表8-2　禮儀種類

最初的行為動機	禮儀種類	例子
宇宙觀	宗教的	洗禮、靜坐、彌撒
文化價值觀	過渡儀式	畢業，結婚，節日，假日
	文化的	超級杯賽
群體學習	公益的	遊行，選舉，審判
	群體	成立聯誼會，商業談判，工作午餐
	家庭	用餐時間，就寢時間，生日，母親節，聖誕節
個人目標與情感	個人的	梳妝及居家禮儀

者的行為也帶有禮儀性質。

如表8-2顯示，禮儀出現於各個層次。一些是大家熟知的宗教或文化價值，另一些是小族群。

禮儀用品

許多企業向消費者提供禮儀用品，也就是在舉行儀式過程中使用的物品，並以此獲得生存。生日蠟燭、獎狀、特製的食品和飲料、獎杯、勳章、裝飾帶、賀卡和發給工作人員的紀念手錶，所有這些產品都用在消費者的相關儀式上。此外，消費者還經常使用禮儀手冊，以分辨這些物品的使用順序及使用者。這樣的例子包括畢業典禮的程序、團體手冊和禮儀用書等。

化妝儀式

不管是每天梳一百下頭，還是對著鏡子自言自語，事實上每個消費者都經歷了個人的化妝儀式。它是幫助人們從個人的自我轉變為社會的自我，或是從社會的自我恢復到個人的自我的行為。儀式從面對世界之前樹立起自信，到清除身體的污穢或其他不潔物質，其目的各不相同。

消費者談及他們的梳妝儀式時，反應了化妝品和化妝行為很大的影響力。許多人強調一個前後對比的事實，即使用某些產品後，人們感覺像變了個人一樣（類似於灰姑娘的童話）。

個人儀式中表現的兩組對立是個人與社會（private/public）及工作與閒暇（work/leisure）。如，許多美容儀式，反應了人從自然狀態到現實社會的轉變（如當一位女士「往臉部上妝」時）或與此相反的過程。在這些日常儀式中，女性再次確認了其文化所肯定的個人美貌的價值和追求青春永駐。

贈送禮物的儀式

在「**送禮儀式**」（gift-giving ritual）中，消費者購買理想的物品，精心包裝一番，然後送給接受者。

研究人員認為，送禮主要是一種經濟交換形式。贈送者把一件有價值的物品移交給接受者，後者則有義務回贈。送禮也可僅包含象徵性的交換。其中，贈送者是出於無私的動機，如愛戀或仰慕，並不期待任何回報。一些研究顯示，送禮逐漸演變為社交語言的一種形式。在交往的早期，大部分是以交換為中心，但隨著交往的進化，變得越來越具有利他主義性質。

不管是出於個人或是職業的原因，每種文化都規定了送禮的特定場合和儀式。

送禮的過程可明確分為三個階段：⑴醞釀期——贈送者被一件事激勵，從而購買禮物。這件事可以是屬於社會結構的，例如由某種文化規定，就像人們購買聖誕禮物一樣；也可以是突然出現的，例如，出於個人化、富有個人特性的原因；⑵贈與——即交換禮物的過程。接受者對禮物做出反應（恰如其分的或是不恰當的），贈送者評價這種反應；⑶重新確立關係，贈送者和接受者之間的關係得到調整——更疏遠一些或是更親近一些——反應了交換完成後出現的新情況。如果接受者認為禮物不合適或是品質低劣，那麼就可能出

現反效果。贈送者或許會覺得接受者對禮物的反應不夠充分、不夠誠懇，違背了互惠原則。該原則要求人們有義務回贈價值相同的禮物。

人們通常尋找（或製造）理由送禮物給自己，他們「款待」自己。消費者購買「**自我禮物**」（self-gifts），藉此規範自身的行為。這種禮節提供給人們一種社交上可以接受的辦法，用於獎勵自己的良好行為，或在不好的事情發生後安慰自己，再激勵自己去達到某一目標。

時尚

時尚（fashion）可被視為一組代碼或語言，幫助我們揭示意義。和語言不同，時尚依賴於環境。同一件物品，不同的消費者對它的解釋是不同的，在不同的情況下，解釋也是不同的。許多產品的意義是無法編碼的，它們不存在確切的意義，觀察者有相當大的解釋餘地。

時尚和流行樣式或流行風格不同。時尚是一個社會傳播的過程，透過它，一種新的流行風格被某個或某些消費者群體所接受。一種流行式樣（或流行風格），指的是性質的一個特殊組合。流行意味著某個群體對它做出正面評價。因此，丹麥現代家具樣式以簡樸、輕便為特點。這個術語指的是家具（如室內設計的一種流行風格）的特徵，並不必然暗示它就是當前消費者想要的流行風格。

文化範圍

時尚移轉給產品的意義反應了潛在的「**文化範圍**」（cultural categories），這和我們描繪世界特點的基本方法是一致的。文化區分不同的時代，區分工作和閒暇，區分不同種類等等。時尚系統為我們瞭解這些範圍的產品，例如，服裝業提供服裝，表示某些時間（如晚上穿的衣服或度假時穿的衣服），它區分休閒服和工作服，提倡男

子和女子的服裝風格。

這些文化範圍影響了許多不同的產品和流行風格。結果，可以發現在任一時間、任一地點，一種文化傾向於在截然不同的產品的設計及銷售活動中得到反應。

行為科學透視時尚

時尚是一個非常複雜的過程。一方面，它是同時影響許多人的社會觀點；另一方面，它對個人行為施加非常個人化的影響。消費者追趕潮流的慾望，通常是他作出購買決策的動機。時尚產品同時也是審美產品，植根於藝術和歷史。因此，對時尚的起源和擴散存在許多觀點。在此雖不能一一詳述，但可以簡單介紹一些主要的觀點。

時尚的心理學模式

不少心理因素有助於解釋人們為何要追趕潮流。這些因素包括一致性，尋求多樣性，個人的創造力和魅力。許多消費者似乎都有「追求獨特」的需要。他們想與眾不同，但不願標新立異。基於這個原因，人們經常遵循時尚的基本要點，但又在這些原則內，儘可能即興創作，發表個人化的聲明。

時尚的經濟學模式

經濟學家用供給模型來分析時尚。供給有限的產品，價值高昂，而那些唾手可得的商品則不那麼受歡迎，珍貴的物品要求尊敬與名望。

范伯倫認為，富人穿衣以顯示其財富，如穿著昂貴的衣服（這類衣服有時並不實用）。這種方法有點過時，因為上層消費者經常參加東施效顰式的展覽。展覽中，他們故意接受以前低階層的或是便宜的物品。其他因素也影響了與時尚相關產品的需求曲線。這些因素包括名望獨占效應，即高價格創造需求；勢利效應，低價格實際上會減少需求。

時尚的社會學模式

社會學家把許多注意力集中在接受產品與階級結構之間的關係上。

格奧爾格·西梅爾（Georg Simmel）於1904年首先提出的「**利益擴散理論**」（trickle-down theory），是理解時尚的方法之一。該理論聲稱，有兩種互相衝突的力量促使時尚發生改變。首先，處於從屬地位的群體，當他們試圖沿著社會階梯往上爬時，竭力採用高於自己的地位象徵。占主導地位的流行式樣起源於上層階級，並擴散到下層階級，這也產生第二種力量。那些居主導地位的群體成員總在梯子上不斷朝下望，確保自己沒有被模仿。面對著下層階級仿效他們的企圖，他們的反應是採用更新的時尚。這兩個過程創造了一個永遠持續的變化循環——這就是推動時尚的理論。

該理論運用於穩定階級結構、區分上層和下層消費者的社會時，它對於理解時尚的變化過程非常有用。在現代社會，必須修正這個方法，來解釋大眾文化的發展。

接受時尚的周期

雖然一種特定風格的周期壽命從一個月到一個世紀不等，但時尚傾向於依照可預測的順序發展。「**時尚生命周期**」（fashion life cycle）與產品生命周期十分相似。一件物品或一種思想，經歷從產生到消失的基本階段，**圖8-7**是時髦、時尚和經典的接受周期之比較。

圖8-7說明，時尚的特點是一開始接受緩慢，接著迅速地加快（如果這種時尚要想獲得成功），最後淘汰。根據時尚接受周期的相對長度，可以區分時尚的不同種類。雖然許多時尚的周期適中，一般需要花費幾年時間完成從接受到衰退的過程，但是其他時尚卻極端長壽或短命。

「**經典**」（classic）是接受周期極其長的一種時尚。因為它在很

經典

時尚

時髦

接受者的數量

時間

圖8-7　時髦、時尚和經典的接受周期之比較

長時期內保證穩定，購買者面臨的風險低，所以它是「反時尚」的。

　　「**時髦**」（fad）是一種非常短命的時尚。接受它的人通常相當少，接受者也都屬於共同的次文化。它在成員間「交叉滲透」，但很少超出特定的群體。時髦產品有以下幾個重要特點：

　　1.不實用，也就是它沒有任何有意義的作用。

　　2.經常是一時衝動而接受的。加入時髦行列之前，人們並沒有經過理性的決策制定階段。

　　3.普及非常迅速，回饋也很快，周期短。

二、次文化

　　消費者的生活方式受到社會所屬群體的身分影響，這些群體被稱作次文化群體（subcultures）。其成員擁有共同的信仰和生活經歷，這些使得他們和其他人區分開來。次文化群體成員的身分常常是影響人們的需求和慾望最重要的因素。

　　這些群體成員身分往往預示了一些消費變量，如接觸媒介種

類、食物偏好、衣著、政治行爲、休閒活動，甚至嘗試新產品的慾望。

每個消費者都同時屬於幾個次文化群體。包括宗教、年齡、民族，甚至地區。有時休閒活動也能發展成爲一個次文化群體，如果它足以將消費者置於一種特殊的社會地位。這些次文化群體中的消費者創造了他們自己的世界，這個世界擁有他們自己的規則、語言和產品標誌。

民族和種族次文化群體

民族和宗教身分通常是消費者自我意識的重要組成部分。「**民族或種族次文化群體**」（ethnic or racial subculture）是由一群因共同文化或遺傳而聯繫在一起的消費者組成的，他們自認爲本群體是永存的，同時這個群體也被其成員和他人看成是一個不同於一般的種類。

有些國家，如日本，由於絕大部分公民都擁有共同的文化（儘管日本有一部分少數民族人口，尤其是朝鮮後裔），民族性與主流文化幾乎是同義詞。在一個像美國這樣各方迴異的社會裡，許多種不同文化都各有其代表，並且消費者們都盡力地維護次文化群體的地位，使其不致於被融化到社會的主流中去。

宗教次文化群體

宗教關係在預測消費行爲時，是一個很重要的因素。特別在個性、出生率、家庭形式、收入和政治立場等消費變量上，宗教有很重要的影響。例如，一項研究顯示，信奉天主教、新教和猶太教的大學生在選擇周末娛樂活動以及選擇標準上，有很明顯的差異。價格對於新教徒而言是一個很重要的選擇因素，而猶太教徒最關心的是有同伴，天主教徒比其他人更喜歡跳舞。

天主教教會的特點是嚴密的組織結構以及很少對事件發表個人

見解。一些研究者推斷，天主教徒消費者往往是宿命論者，而不太可能成爲創新者。

　　新教教義強調個人的忠誠。聖經與其說是被上帝控制的證據，不如說是描述性文字。這一傳統鼓勵人們接受科學知識，新教徒因而更少獨斷專橫，同時視工作和個人磨難爲升往上層社會的必經之路。雖然並非所有的新教徒都很富裕，他們躋身上層社會的比例卻出奇地高。

　　猶太民族由於融合了文化和宗教兩方面的因素，因而成爲一支特別重要的影響力量。猶太教強調個人對行爲和自我教育的責任。猶太消費者的個性特徵包括：渴望獲得成功、憂慮不安、情緒化和個人主義。在一項對猶太人和非猶太人消費者進行的對比研究中，確實發現，猶太受訪者在小時候接觸過更多教育的材料，在搜集訊息時使用更多的來源，更容易成爲產品創新者以及將更多的消費訊息轉告他人。

　　許多人將回教徒與阿拉伯文化劃上等號，其實兩者不同。「阿拉伯」一詞是一種民族身分，而回教徒則是一種宗教信仰。不是所有的阿拉伯人都是回教徒，也不是所有的回教徒都是阿拉伯人。實際上，有四分之一的回教徒是黑人。宣稱信仰這一宗教的人不斷增加。據估計，2000年美國的回教徒人數將超過長老會會員人數。美國有1,100多座清眞寺。

　　回教徒非常重視緊密的家庭結構。家庭是終極權威，任何人做的壞事都會被看作是整個家庭的恥辱。很少有大的經銷商利用這一特點來向回教徒次文化群體推銷產品，儘管隨著該群體成員人數的不斷增加，這種狀況也許會有所改變。

年齡次文化群體

　　一個消費者所生的時代，使他與同時期出生的其他人產生文化聯繫。隨著一個人的成長，他的需求與喜好在改變，經常要和與他

年齡接近的人保持一致。因此，一個消費者的年齡對他的身分有著重大的影響。在條件均等的情況下，我們更願意擁有與其他的同年齡的人一樣的東西。

經銷商經常將產品或服務定位於一個或多個特定的同齡人群。他們認識到同樣的產品，很可能不會引起其他年齡層的興趣。所以他們努力地去精心製作與某特定年齡層相關的訊息，並把這些訊息放入媒體，透過媒體讓訊息傳達給這個群體的每一個成員。此外，不同年齡層的購買力也因時而異。

三、文化、次文化與旅遊行為

文化對個人行為的影響往往被人們所忽略。例如，我們常常按照鮮明的個性或生理差別形成的行為模式來看待男性與女性。男人往往被認為比女人更有支配性，比較敢作敢為，責任心較強，而女人被認為比較被動，易動感情。男性與女性行為之間的許多差別，是由人們生活的文化環境訓練成的角色差別所造成。許多婦女對諸如打獵、釣魚之類的戶外休閒活動不積極，這並非真正由於任何生理或情感的因素所致，而是由於大多數文化一向教導婦女，說這些活動不是女人的活動。文化還把恰當的旅遊角色教給男人與女人，如男人開車、選擇旅遊目的地、登記飯店，而婦女看顧孩子、準備途中飲食等。

某種次文化所特有的價值觀與傳統，從各種不同方面影響休閒和旅遊態度及行為。下面以美國為例，說明次文化對休閒與旅遊行為的影響。

美國中等階層代表的文化群體，其價值觀在美國社會中處於支配地位。這些價值觀包括：

1.面向未來的觀點。
2.主宰自然的觀點。

3.進取的觀點。

4.個人主義的觀點。

美籍墨西哥人具有一種符合倫理道德的次文化，其價值觀與上面所述有所不同，這些價值觀包括：

1.面向現在，而不是面向未來的觀點。

2.從屬自然的觀點。

3.生存的觀點，而不是進的觀點。

4.從家庭出發的觀點，而不是個人主義的觀點。

研究顯示，這些不同的次文化價值觀影響著美籍墨西哥人次文化群體成員對休閒與旅遊的態度。

美籍墨西哥人次文化的觀點認為，一個人認識自我主要是透過其閒暇與非工作性活動。而中等階層的英裔美國人次文化卻十分看重工作的作用，認為工作是生活的主要興趣，工作是主要社會關係之源。美籍墨西哥人就不太會將工作看成是生活的主要興趣，而是基於休閒。在中等階層的英裔美國人次文化群體中，由於耶穌教倫理學仍占上風，其成員往往對非生產性的休閒感到內疚。然而，美籍墨西哥人就很少會因為自己享受休閒的樂趣而不安。對於那些信奉耶穌教倫理學，並認為工作和個人磨難是升往上層社會必經之路的人來說，休閒活動更可能負有責任。這些人常把其閒暇時間花在後花園以及裝飾房間上。他們旅遊時，不大會對某個旅遊目的地沿途的休閒活動感興趣，也不會對一項未納入計畫的目的地或活動的探險性旅遊感興趣。他們感興趣的是有某種特定目的的旅遊。如：多目標和多目的地的旅遊；迅速抵達某個目的地，並在那裡參加各種度假活動的旅遊；節奏很快的旅遊，其目的是要行程更長，並儘可能多看一些名勝古蹟。

跟英裔美國人相反，美籍墨西哥人對休閒的看法似乎源於古羅馬和古希臘，他們強調休閒是歡樂的時刻。古羅馬和古希臘傳統認為，工作雖然暫時擠掉了生活中主要的休閒，但這是不得已。因

此，對美籍墨西哥人來說，旅遊很少受完成任務，或達到某種目標的限制。

總之，在休閒和旅遊活動中，一種次文化群體所尋求的利益不同於占支配地位的文化所尋求的利益。一些次文化群體可能為了快樂而尋求快樂；另一些次文化群體可能為了文化和教育的利益；還有一些次文化群體可能為了加強社會成員間的相互聯繫，或有利於人們身體健康。

在許多社會裡，體育運動都具有一種內在的文化價值。對許多人來說，體育世界是神聖的，甚至上升到宗教的地位。現在體育運動的起源可以追溯到古老的宗教儀式，例如豐收節（即奧林匹克運動的起源）。在比賽前隊員們進行祈禱，實在是一件很平常的事。體育書刊就像聖經一樣（我們形容那些體育迷是在「虔誠」地閱讀著），體育館是膜拜場所，而體育迷則是信眾，信徒們參加集體活動，參加者依次舉起並揮動手臂使得波浪形的運動沿著體育場四周傳播開來。

對體育的積極興趣以及想去某地參加體育活動的慾望，已經成為成千上萬人的旅遊計畫的主要動機。體育已經成為旅遊市場中一個重要因素。

戶外休閒已成為主要的旅遊活動。戶外休閒不僅僅指垂釣、打獵和野營，還有打高爾夫球、打網球、滑雪、潛水、游泳及其他體育運動。

人們參加體育活動還期望對選手們精湛的技藝、精彩的比賽產生敬慕，並銘記在心。

為什麼人們仰慕或者去做某些事，接著看看其結果？因為在工業化國家裡，工作形式已經改變了，大多數人受雇於服務性行業，人們看不見自己的產品。即使是在工廠裡，也很少有工人能一個人創造一件完整的產品。現代的工人要說「那是我做的」是很困難的。因此，從心理上說，人們能看一看自己的工作成果，並能得知

它是不錯的，就顯得非常重要了。因此，人們就利用休閒來尋求這種滿足。完全由自己動手做一件事情，或投身於體育運動，作精彩的個人表演，並爲之感到喜悅。

體育在工業化社會中，已經形成重要的價值觀，對這種文化現象的瞭解，是非常重要的，因爲體育活動提供了一個劃分旅遊市場的依據。

在所有的文化中，饋贈禮品是一項重要的習俗。例如，我國一般饋贈禮物是在生日、春節、婚禮及其他特殊場合。目前，贈送無形禮物已日益普遍。在我們的生活方式中，它似乎已超越它本身所起作用。對於接受者來說，這種無形禮物象徵著一種能使禮物的性質和特徵符合自己的愛好與需要的機會。像旅遊這樣的無形服務作爲一種禮物，尤其能迎合某些個人的需要，這種禮物可以使接受者滿足其特殊的需要、愛好或興趣，這樣就減少了禮物與接受者的需要、興趣或願望不一致的風險。因此，接受者就能因受禮而實現最大限度的享受，旅遊也就成爲一種有吸引力的禮物。

複 習 與 思 考

1.什麼是群體？群體可以按照哪些標準來劃分？

2.什麼是參考群體？參考群體有哪些力量？

3.舉例說明一個配有導遊的旅遊團體為其成員提供的利益。

4.為什麼在旅遊活動中，旅客的行為可能完全區別於他在家時的行為？

5.以你認識的幾個家庭為例，說明他們是如何作家庭旅遊決策的。

6.為什麼一個家庭及其成員的態度和行為會隨著時間起變化？

7.舉例說明文化與次文化群體對旅遊行為的影響。

8.為什麼說體育活動提供了一個劃分旅遊市場的依據？

9.論述饋贈禮物是經銷旅遊服務中的一個重要因素。

第三篇
旅遊業管理心理

第九章　個人差異與管理

學習目的

　　透過本章的學習，瞭解個性、能力及氣質的概念，明白旅遊業員工個人差異的主要表現，掌握員工個人差異與旅遊業管理的關係。

基本內容

　1.能力差異
　　　能力　能力結構　能力差異
　2.氣質差異
　　　氣質　氣質類型　氣質差異
　3.個性差異
　　　個性　個性特徵　個性類型　個性差異

第一節　能力差異與管理

一、能力

　　人與人之間在生理上、個性上都存著很大的差異。管理心理學所講的個人差異，主要是指人與人之間在個性心理特徵上的差異。這些差異包括能力差異、個性差異和氣質差異等。旅遊業管理者如果能瞭解且運用個人之間的差異得當，就可以有效地開發人力資源，實現人適其職、職得其人、人盡其才、才盡其用，提高管理工作的水準。

　　能力是指人能順利地完成某種活動所必須具備的心理特徵，通常是指個人從事特定活動的本事。

　　對能力的含義，可以從兩方面來說：一方面是指個人到目前為止所具有的知識和技能；另一方面是指可塑性或潛力。

　　人的認知或思維活動是在從事各種工作或操作中進行的，為了順利地完成這些活動，心理的重要前提便是具備能力。例如，熟練地操作，準確無誤地完成任務，是飯店客房、餐廳服務員應具備的必要能力；熟練地上好一堂課，內容新穎、講解透徹、條理清楚，是老師應具備的必要能力；善於辨別色彩、外形、掌握線條比例是畫家應具備的必要能力；記憶清晰、思維敏捷、反應靈活等，則是一般完成各種活動所應具備的能力。

　　要完成一項活動，僅靠某一方面的能力是不夠的，必須具有多種綜合能力才行。例如，學習不僅是靠記憶力或對課文的分析、理解，還必須同時具有觀察力、組織力、分析力、理解力等。在完成

某項任務時，結合所需要的各項能力，才能使人迅速地完成任務。我們也會認爲，這個人有較高的能力來完成這項任務。各種能力的結合，叫做才能。如果一個人在某一方面或某些方面有卓越的創造力和想像力、有傑出的才能，就被稱爲天才。

能力有一般和特殊之分。人要順利地完成某項任務時，必須具備一般能力及特殊能力。一般能力是指在很多基本活動中表現出來的能力，如觀察力、記憶力、思考力、想像力等。所謂「智力」就是綜合這四種能力。特殊能力是指某些專業活動中的能力，如數學、音樂、專業技術等。一方面，某種一般能力在某種活動領域得到特別的發展，就可能成爲特殊能力。另一方面，在特殊能力得到發展的同時，也發展了一般能力。

能力是保證活動達到成功的基本條件，但不是唯一的。要保證活動順利地進行並成功，往往還涉及人的個性特點、知識技能、工作態度、物質條件、身體狀況及個人與團體的關係等因素。在這些條件相同的情況下，能力強的人比能力弱的人更能使活動順利進行，更容易成功。

二、影響能力的因素

影響能力的因素很多，但總結起來，以特質、知識和技能、教育、實做、勤奮等對能力的影響最顯著。

特質

特質是先天具來的某些剖析和生理的特徵，主要是神經系統、腦的特性以及感覺器官和運動器官的特性。特質是能力發展的自然前提，沒有這個基礎就不用談能力的發展。生來或早期聾啞的人難以發展音樂能力，雙目失明者無從發展繪畫才能，嚴重的早期腦損傷或腦發育不全的缺陷是智力發展的障礙。

特質是能力發展的基礎，但不是能力本身。特質作為先天生成的生理機構，不能立即形成能力。剛出生的嬰兒沒有能力，只是他生來具有特定的生理特點，因而他具有能力發展的可能性。在以後的生活中，生理特質在活動中會漸漸顯露並發展，才逐步形成能力這樣的心理特徵。

知識和技能

知識是由人類社會經驗總結而來的。從心理學的觀點來說，知識是頭腦中的經驗系統，它以思想內容的形式被人所掌控。技能是實際的操作技術、是訓練的結果、是對具體動作的掌握，它以行動方式的形式被人所掌控。知識、技能與能力有密切的關係。知識是能力形成的理論基礎，技能是能力形成的實踐基礎。能力的發展是在掌握和運用知識、技能的過程中實現的。同時，能力在一定程度上決定一個人可能取得的成就。

能力和知識、技能密切相關，它們之間關係密切，又互相約束。這種關係主要表現在：能力掌握知識技能的快慢、深淺、難易和穩固程度，而知識、技能的掌握又會導致能力的提高。當然，知識、技能的發展與能力的發展不是完全一致的。

教育

教育是掌握知識和技能的具體途徑與方法。教育不僅在兒童和青少年的智力發展中有主導的作用，而且對能力的發展同樣也有主導的作用。教育不但使學生掌握知識和技能，而且透過知識和技能的傳授，還能促進能力的發展。例如，老師運用分析歸納的方法去講授課程的內容，並引導學生把這樣的方法作為遇到問題進行思考的方法，把外部的教學方法逐漸轉化為內部歸納的思考模式。

兒童、青少年的在校教育，對能力的培養是非常重要的。當人們真正置身於工作領域後，原來既有的知識和技能，就顯得不夠

用，有些甚至是已經過時的，尤其是技能能力更是如此。因此，在職人員的職業教育，對現代企業的員工來講，就顯得特別重要。他們必須掌握多種知識、多種技能，並能進行綜合的運用。

實做

能力是人在改造世界的實做活動中形成和發展起來的。職業和勞動實做對各種特殊能力的發展有重要的作用。不同職業的勞動限制能力發展的方向，如紡織廠的驗布工人，其辨別布面瑕疵的能力就比一般人高，這是跟從事這一職業的特殊要求所致。

不同的實做向人們提出不同的要求。人們在實做和完成任務的活動中，不斷地克服自己的弱點，使能力得到相應的發展和提高。

勤奮

人的天資雖然各有不同，但個人差異的兩個極端——天才和白痴卻是極少數的，絕大多數人在天資方面差異不是很大。人類作為自然界進化程度最高的物種，都有很高的天資，只要勤奮，人人都可以有所創造和貢獻。勤奮是獲得成功的必經之路，要使能力獲得較快和較大的增長，沒有勤奮努力是根本不可能的。世界上許多政治家、科學家和發明家，無論他們從事的領域有多麼不同，他們的共同點是長期堅持不懈、刻苦努力、克服遭遇到的困難與挫折。沒有剛毅、百折不撓的意志力，就不會有任何成就，更遑論能力的發展。

此外，身體健康情狀、個人的愛好、興趣等，對能力的提高也有重要的影響。

三、能力結構理論

能力是具有複雜結構的心理特徵。研究能力的結構，分析能力

的構成因素，對於深入瞭解能力的本質，合理設計能力測量的方法，以及擬定能力培養的原則，是十分必要的。由於能力是一個十分複雜的心理特徵，因而出現了研究能力的不同理論。它們的共同基礎是能力測量中不同的因素分析法。下面介紹三種不同的能力結構理論。

「二因素結構」理論

英國心理學家和統計學家斯皮爾曼（C. Spearman），在20世紀初期利用因素分析法，提出了能力的「二因素結構」理論。斯皮爾曼認為，能力是由普通因素（G）和特殊因素（S）所構成。完成任何一項作業都是由（G）和（S）兩種因素決定。例如，一個算術推理作業由G+S1決定，而一個語言測驗作業由G+S2決定。兩套測驗結果如果出現正相關，就是因為它們有共同的因素，但並不完全相關，這是因為每種作業包括不同且無相關的S因素造成的。根據這些相關，他認為在能力結構中最重要的是普通因素G，各種能力測驗就是透過廣泛取樣而求出G因素。

「多因素結構」理論

美國心理學家塞斯登（L. Thurstone）提出與「二因素結構」理論相反的「多因素結構」理論。塞斯登認為，能力是由許多彼此不相關的原始能力構成。他總結出大多數能力可以分為七種原始因素，它們是：(1)計算；(2)詞的流暢性；(3)詞語意義理解；(4)記憶；(5)推理；(6)空間關係；(7)知覺速度。他對每種因素都設計了測驗內容和方法。然而實驗的結果跟他設想的相反，每一種能力與其他能力都有正相關。例如，計算語詞的流暢性相關為0.46，與語詞意義的相關為0.38，與記憶的相關為0.18等。這說明各種能力因素並不是絕對分開的，而是可以找到共同的因素。

以上兩種理論在歷史上對能力結構的認識都有其正面的作用。

但是他們雖然看到一般因素與特殊因素的作用，卻把兩者對立起來，沒有從人的實際活動中去瞭解一般能力與特殊能力的相對關係。

「智力結構」理論

美國心理學家吉爾福特（J. P. Guilford），在1959年提出了一種新的能力結構，稱為「智力結構」理論。他認為智力因素是由操作、材料內容和產品三個變項構成的，像一個長、寬、高三維度的方塊，每一變項由一些相關的要素組成。因此，他用排列組合的方法，提出智力可能由120種因素所組成。如圖9-1所示。

吉爾福特認為，能力的第一變項是操作，它包括認知、記憶、分析思考、綜合思考和評估五種能力類型；能力的第二個變項是材料內容，它包括圖形、符號、語言和行為四種能力類型；能力的第

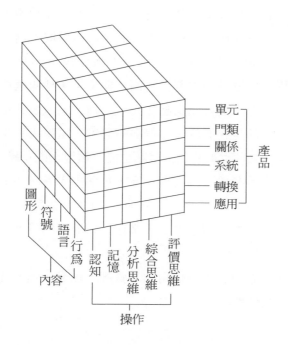

圖9-1　吉爾福特「智力結構」

三個變項是產品，即能力活動的結果，它包括單元、類別、關係、系統、轉換和應用六個方面的能力類型。每個變項中的任何一個項目與另兩個項目相結合，就可以得到總共 4 × 5 × 6＝120 種結合。每一種結合代表一種能力因素。

根據吉爾福特最近的解釋，將原來屬於圖形的一類，擴大爲視覺與聽覺兩類，使材料內容中由四類刺激，變成五種刺激。如此，人類的智力結構中，包括了 150（5 × 5 × 6）種不同的能力。

吉爾福特的智力結構理論是深入對能力結構的認識，爲心理能力的研究開闢了廣闊的思路。

四、能力差異與旅遊業管理

人的能力是有個別差異的，即人與人之間的能力是不同的。從能力水準來看，有人能力強，有人能力較低；從類型上來看，完成同一種活動取得同樣的成績，不同的人可能採取不同方法或不同能力的結合；從發展上來看，有人能力發展較早，有人能力發展較晚。有的學者把思考能力劃分爲兩種類型：一種叫藝術型，就是說的有人善於思考、愛好寫文藝作品，這種人講故事非常生動；另一種是思考型，就是說有的人善於邏輯思維，這種人寫文章、講課，邏輯性很強，條理也很清楚。這就是能力類型上的差異。

能力是人重要的一個心理特徵，每個人都有一定的能力。各人的個性有差異，各人的能力也不同。因此，作爲旅遊業的管理人員，應該研究能力的個別差異，掌握員工能力的特點，做到人盡其能。

怎樣才能做到合理地使用人力資源，達到人盡其才的目的呢？應注意以下幾個問題。

掌握能力閾限，處理好人與工作性質的配合

管理心理學的研究顯示，在工作性質與人的能力發展水準之間存在著一個「鑲嵌」現象，也就是每一種工作都有一個能力閾限，它既不需要超過這個閾限，也不能低於這個閾限。即執行某種性質的工作，只需要恰如其分的某種能力水準。因為智商過高的人，從事一項比較容易的工作往往會對工作感到乏味，不能對該項工作維持興趣，就會影響工作效率。反之，如果一個能力發展水準偏低的人，去從事一件比較複雜或比較精細的工作時，往往會感到力不從心，產生焦慮的心理；嚴重的還會感到團體壓力，還可能出現人格異常，甚至出現事故。由此看來，一個好的旅遊業管理人員，並不在於把能力最強的人聚集在自己周圍，而在於合理地根據旅遊業的需要正確地確定所需要的能力結構，並在此基礎上聚集與各部門需要相符的人才。

同一個人不可能適應所有部門的每一項工作

同一個人在不同的條件下，不可能時時都保持著同樣的成效。此外，一個人的工作成效和主觀心理環境也有密切的關係，他在感興趣、心情好的時候，可能會取得最大的成就，而在相反的主觀心理環境下可能就一事無成。所以，先進的就不可能時時總是先進。一個人的行為是其主觀心理環境與客觀外界環境相互作用的結果。因此，一個優秀的管理人員應該唯物辯證地看待一個人，既要重視合理地分配工作，也要注意員工的主觀心理狀況。

同樣聰明的人，不一定適應同一工作

這是因為任何一種工作除了必須具備一般智商外，還要求具備某種適應該項工作的特殊能力。這裡所說的特殊能力，就是構成智商結構的六種主要能力：

1.對各種模式進行分類的能力。

2.適宜地改變行為的能力。

3.歸納推理的能力，即組織力。

4.引伸推理能力。

5.形成概念模式並使用這些模式的能力。

6.理解的能力。

各種工作所需要的特殊能力在種類和水平上不盡相同，旅遊業管理人員必須進行職業分析，對各種工作所需要的特殊能力進行鑑定，並作出明確的規定。同時，對執行各種工作的人員，也必須透過各種特殊能力測驗以鑑定他是否適合做這項工作。

接受同等教育程度者，能力並不相等

知識的掌握並不等於能力的必然發展，知識的發展是能力發展的前提條件之一，但不是唯一的前提條件。在管理過程中，必須分清文憑與機遇的關係，文憑並不完全表示一個人的能力發展，而是意味他接受過某種文化知識的訓練。沒有相對文憑的人之中，也不乏佼佼之才。因此，旅遊業管理人員在用人時應進行能力鑑定，真正做到人適其才。

針對員工的能力實施不同的職業教育和訓練

旅遊業經營管理的實例證明，針對不同能力的從業人員進行不同層次的職業培訓，是提高從業人員專業技能的有效方法。在培訓中，制定能力測驗的最低標準，然後根據能力差異分配適當的工作任務。

完善組織機構，確立人才「金字塔」

一般來說，工作能力的高低等於智商與所受教育或訓練的成積。

$$IQ= \frac{MA}{CA} \times 100$$

「智商」是德國心理學家施塔恩（W. Stern）於1912年提出的。所謂「智商」（IQ）就是實際年齡（CA）與心理年齡（MA）之比，再乘以100，其公式為：

施塔恩認為，智商的數值表示一個人智力的發展程度，即一個人是聰明還是不聰明。凡是IQ等於100者，由於實際年齡與心理年齡相等，其智力發展水平是平平的；凡是IQ超過100者，由於實際年齡小於心理年齡，所以智力發展水平是超乎平常人的；凡是IQ低於100者，說明實際年齡大於心理年齡，其智力發展水平是低等的。

應該指出，智商是一個相對的概念，不是指一個人的絕對智力。

工作能力高者，應該分配任務較重的工作，能力中等者分配中等工作，能力低下者僅能從事一些較簡單的工作。任何一個公司，客觀上都存在這三種類型的人。管理人員必須使這三種人緊密配合，才能達到公司的目標。

一般來說，一個好的人才金字塔，塔的坡度不能太陡。否則，智力相差太大，會影響管理和溝通工作。因為智力差距太大，部屬難以理解主管的意圖和公司目標，妨礙效率的發揮，甚至容易產生誤會、曲解等現象。

儘量考慮培養員工的興趣以提高其專業技術能力

所謂興趣，就是人們力求認識某種事物或愛好某種活動的傾向。當人們認識到某種事物或某種活動與他們的需要有密切關係以後，就會注意認識它和熱情地對待它。這種注意認識和熱情對待的心理狀態，就是興趣的表現。例如，在飯店裡，一個服務員對餐廳服務工作有興趣之後，他就會注意一切有關餐飲知識方面的書籍，

熱情地去參加各種餐廳服務的學習和實習活動。他的服務操作能力也就在這些活動中發展起來。

興趣以需求爲基礎。需要有直接需求與間接需求，因此，興趣也有直接興趣和間接興趣。直接興趣是由於本身的需求而引起的興趣。間接興趣則是對於某種事物本身並沒有興趣，只是由於某種間接需求而引起了興趣。例如，學習外語，有些人對它並不一定感興趣，有時還會因學習困難而感到煩惱，但是當考慮到投入旅遊服務工作需要有第二外語能力時，也會表現出對外語的興趣，這就叫間接興趣。

興趣與認識和情感有關。沒有對某一事物的深刻認識，就不會對這一事物有濃厚的興趣；對某一事物沒有深厚的情感，也談不上對這一事物的興趣。認識越深刻，情感越強烈，興趣才會越深厚。

當然，在旅遊業管理或服務工作中，我們不能只從興趣出發。尤其在考慮到我國旅遊事業的需要下，雖然大家也許對旅遊業的某項工作沒有興趣，但可以逐步培養對它的興趣。

第二節　氣質差異與管理

一、氣質的類型與特徵

氣質是人的個性心理特徵之一，一般人講的「性情」、「脾氣」，是氣質的通俗說法。氣質是指某個人表現於心理過程的強度、速度和穩定性，以及心理活動的指向性特點等。所謂心理過程的強度，指情緒的強弱、意志力的程度等。所謂心理過程的速度和穩定性，指知覺的速度、思考的靈活程度、注意集中時間的長短等。所謂心理活動的指向性特點，指有的人傾向於外在事物，從外界獲得

表9-1　氣質類型與其特徵

氣質類型	特徵
膽汁質	精力充沛，情緒發生快而強，言語動作急速而難於自制，內心外露，率直，熱情，易怒，急躁，果斷
多血質	活潑好動，易怒，情緒發生快而多變，表情豐富，思維言語動作敏捷，樂觀，親切，浮躁，輕率
粘液質	沉著安靜，情緒發生慢而弱，思維言語動作遲緩，內心少外露，堅毅，固執，冷淡
抑鬱質	柔弱易倦，情緒發生慢而強，易感而富於自我體驗，言語動作細小無力，膽小，忸怩，孤僻

新印象；有的人傾向於內部，經常體驗自己的情緒，分析自己的思想和印象。每個人生來就具有一種氣質。有某種氣質類型的人，常常在內容很不相同的活動中，都會顯示出同樣性質的特點。例如，一個具有活潑、好動的氣質特徵的服務員，她會在飯店的各種活動中表現出來。一個人的氣質特點不依活動的內容移轉，彷彿使一個人的全部心理活動都塗上了個人獨特的色彩，表現出一個人生來就具有的特性。

　　氣質具有極大的穩定性。雖然在環境和教育的影響下，氣質會發生某些變化，只是跟其他的心理特徵相比，其變化要遲緩得多。

　　公元前 5 世紀，古希臘著名醫生希波克拉底首先提出了氣質學說，即把人的氣質分為多血質、粘液質、膽汁質和抑鬱質四種類型（見表9-1）。這四種氣質類型的名稱一直沿用到現在。

　　巴甫洛夫透過對高等動物的研究，根據神經活動的強度、平衡性和靈活性等三個基本特徵，把神經活動劃分為四種基本類型：不可遏制型、活潑型、安靜型和弱型。神經系統的基本類型是氣質的生理基礎，氣質是神經活動類型的外在表現。四種神經活動類型分別與膽汁質、多血質、粘液質和抑鬱質相對應。見表9-2。

　　我國古代學者也有過一些類似氣質的分類，如孔子就把人分為「狂」、「狷」、「中行」之類。這裡孔子所說的「狂」，指狂妄的

表9-2 高級神經活動類型與氣質類型

		高級神經活動類型		氣質類型
強	不平衡	不可遏制型（興奮型）		膽汁質
	平衡	靈活	活潑型	多血質
		不靈活	安靜型	粘液質
弱	不平衡	弱型（抑制型）		抑鬱型

人；「狷」，指拘謹的人；「中行」，則是指行為合乎中庸的人。孔子認為：「不得中行而與之，必也狂狷乎？狂者進取，狷者有所不為也。」也有人按陰陽的強弱把人分為喜靜的太陰型、少陰型；好動的太陽型、少陽型；及動靜適中的陰陽平型。還有的根據五行學說，把人分為金、木、水、火、土五種類型。實際上，陰陽、五行就是指不同身體狀況、氣質或個性。

不過，在現實生活中，只有少數人是純屬於某一氣質類型的，大多數人則是接近於某種氣質，而又具有其他氣質的某些特徵。

二、氣質差異與旅遊業管理

氣質是個性的重要組成部分，它不僅影響人的外在表現，而且作用到心理活動的所有方面。氣質類型對人的興趣、愛好等都有重要的影響，是人類能力發展的自然前提。

氣質類型無所謂好壞，一般不作道德評價。任何一種氣質類型在一種情況下可能具有積極意義，而在另一種情況下，可能具有消極意義。例如，多血質的人情緒豐富，活動能力較強，容易適應新的環境但注意力不穩定，興趣容易轉移，情緒變化也快。抑鬱質的人工作中忍受能力差、容易疲勞、孤僻羞怯；然而感情細微，做事小心審慎，具有敏銳的觀察力。同樣，膽汁質和粘液質的人也各有

表9-3　俄國四位著名作家的氣質類型

作家	氣質類型
普希金	膽汁質
赫爾岑	多血質
克雷洛夫	粘液質
果戈里	抑鬱質

積極的一面和消極的一面。

　　氣質不能決定一個人活動的社會價值和成就高低。據前蘇聯心理學家的研究，俄國四位著名作家是典型的四種氣質的代表，見表9-3。不同的氣質類型並不影響他們在文學上的傑出成就。

　　氣質雖然對人的活動不會有決定性的作用，但也有一定的影響，氣質影響著活動進行的性質和效率。對於旅遊業管理人員來說，除了認識自己的氣質特點，學會掌握和控制自己的氣質之外，還應該做到以下幾點。

根據員工的氣質類型安排適宜的工作

　　旅遊業管理人員要善於掌握和控制所屬員工的氣質類型和特點，安排他們適當的工作，以便使不同氣質的人能夠發揮自己氣質中積極的一面，而抑制消極的一面。

　　不同氣質的人工作效率是有顯著差異的。例如，《水滸傳》裡的黑旋風李逵脾氣暴躁，為人耿直，是典型的膽汁質類型的人。《紅樓夢》裡的林黛玉多愁善感，柔弱孤僻，她的氣質是典型的抑鬱型。如果讓李逵去賣肉，是輕而易舉的，叫林黛玉去賣肉則是強人所難。反之，讓林黛玉去繡花，恰如其份，讓李逵去繡花則是故意刁難。

　　在旅遊業的各部門人員選擇安排上，確定完成某項工作所必須的特殊能力和氣質的特點，然後選拔、鑑定適合完成這項工作要求

的人，是實現企業目標的一項重要工作。拿飯店的大廳服務工作來說，客人光臨時，要對來賓表示問候，幫助客人拿行李，客人離開時，為客人安排車輛和運送行李等。每天上午都有幾百名客人離開，下午又有同樣數量的客人光臨，還要負責回答客人提出的一些問題，答覆有關飯店的情況和當地的交通。這就必須要求大廳服務人員有迅速靈活反應的能力，對於多血質和膽汁質的人來說，大廳服務工作就較為適合。此外，多血質的人適合作公共關係、銷售、餐廳領台等工作。像財務、記賬等工作，要求認真，持久耐心，則粘液質和抑鬱質的人來做較適合，而膽汁質、多血質的人就較難適應。

在安排工作上，注意不同氣質類型人員的適當搭配

在選拔團隊成員上，應注意各種氣質類型人員的適當搭配，在工作中各種氣質可以得到互補。因為一個集體有各種不同性質的工作，即使是同一項工作，也有不同的情況發生。把各種不同氣質的人搭配在一起，就可以發揮各種氣質的積極因素，而彌補其中消極的成分。可以設想，如果一個團隊全部是由多血質和膽汁質類型的人組成，那麼這個團隊將活潑有餘，而嚴肅不足，而且也容易產生摩擦，不能處理好人際關係。同理，如果一個團隊全部由粘液質和抑鬱質的人組成，這個團隊就將毫無生氣。所以，如果一個團隊裡同時具備了這些不同氣質類型的人，比單一氣質類型的人在一起工作，人際關係較不會有問題，也較能發揮更高的效率。

從員工的氣質類型出發，使用不同的教育手段

氣質可以影響人的情感和行為，旅遊業管理人員要針對不同氣質類型的員工，採用不同的工作方法。膽汁質的人易於衝動，脾氣暴躁且難自制。與他們談話，應該冷靜理智，使他們心平氣和，如果一開始就形成劍拔弩張之勢就很難收場。多血質的人反應敏捷，

活潑多變，但有時較為輕浮，似乎什麼也無所謂。對他們不妨敲一個警鐘，如果隨便打個哈哈，他可能不會放在心上。粘液質的人外柔內剛，情緒內歛不外露，有話悶在心裡。對他們有時不妨稍微刺激一下，使他們傾吐內心話。抑鬱質的人敏感多疑，自尊心極強，你若稍有損害他的自尊或委屈了他，他就可能從此對你閉上心靈的窗扉。然而正因為他們羞怯內向，不善言談，所以當你能處處表現出對他們的諒解、同情和尊重時，他們就會把你當成難得的知已，你的話就可能具有極大的說服力。

第三節　性格差異與管理

一、性格與性格特徵

性格是個性中的重要心理特徵，人與人之間的個別差異首先表現在性格上。

性格是指一個人對客觀現實的態度所表現出來的心理特徵。人的性格會受特定思想、意識、信仰、世界觀的影響和約束。由於生活方式不同，每一個人的性格會有不同的特徵。性格是在一個人生理特質的基礎上，在社會活動中逐漸形成、發展和變化的。

人的性格個別差異很大。例如，有的人活潑、外向，有的人孤寂、內向；在待人方面，有的誠實、和善，有的虛偽、狡詐；在對待生活的態度上，有的樂觀進取，有的悲觀失望；在情緒上，有的穩定持久，有的變化莫測；在行動上，有的堅毅、果斷，有的謹慎、怯懦。

由於性格是一個極為複雜的問題，對它的研究雖然很多，但尚未形成一套為一般學者所共同接受的理論。如果將各種性格理論，

按其主要內容的不同，大體可分爲兩大類：一類是偏重於研究個人行爲的發展與改進的理論；一類是偏重於研究個人生理與行爲特性的理論。各種理論研究的側重面雖然不同，但有一個共同點，都認爲性格與行爲有密切的關係。要提高對行爲的預見性和控制力，掌握行爲的規律性，不能不對人的性格進行深入的研究。

由於性格是十分複雜的心理特徵，它包含著不同的側面，因而也具有各種不同的特徵。這些特徵在一個人身上，組成了獨具結構的模式。所以在研究一個人的某種或某方面的性格特徵時，必須把性格看成一個有機體，並與其他性格特徵聯繫起來加以考察。按照性格的結構，性格的特徵主要表現在以下四個方面。

對現實態度的性格特徵

主要表現在處理各種社會關係的性格特徵，如處理個人、社會、團體的關係，對待員工工作的態度，對待他人和自己的態度等方面。

對社會、對團體、對他人的態度構成的性格特徵，主要表現在是善於交際，或是行爲孤僻；是正直、誠實，還是狡詐、虛僞；是富於同情心，還是對人冷酷無情；是有團隊精神，還是假公濟私等等。對學習、工作、員工態度的性格特徵主要有：是勤奮還是懶惰；是認眞細心，還是馬虎粗心；是富創新精神，還是墨守成規。對自己的特徵主要有：是自信，還是自卑；是謙虛謹愼，還是驕傲自大。

性格的理智特徵

它是指人們表現在感知、記憶、想像和思維等認知方面的個體差異。

在感知方面表現出來的性格差異有：是主動觀察型，還是被動感知型；是概括型，還是詳細羅列型；是快速型，還是精確型；是

描述型，還是解釋型等等。在想像活動中表現出來的性格差異有：是具有現實感的幻想家，還是想像脫離實際生活的幻想家；是片面地選擇想像的客體，還是想像範圍很廣闊。在思維活動中表現出來的性格差異，表現在有的人喜歡獨立地提出問題、思考問題、解決問題，有的人則竭力迴避問題而借用現成的答案，不善於獨立思考和解決問題；有的人愛好分析，有的人愛好綜合等等。

性格的意志特徵

主要表現在當人為了達到既定的目的，自覺地調節自己的行為，千方百計地克服障礙。性格的意志特徵，是人對現實態度的另一種表現。

按照調節行為的依據、水準和客觀表現，個人性格的意志特徵可分為以下四個方面：(1)是否具有明確的行為目標，並使行為受社會規範約束的意志特徵，如獨立性、目的性、組織性、衝動性、紀律性、盲目性、散漫性等；(2)人對行為自覺控制的意志特徵，如主動性和自制力等；(3)在緊急或困難條件下表現出來的意志特徵，如鎮定、果斷、勇敢、頑強等；(4)人對待長期和經常性工作中表現出來的意志特徵，如恆心、耐性等。

性格的情緒特徵

當情緒對人的活動有所影響或人對情緒有所控制，會出現某種特點時，這些特點就構成性格的情緒特徵。

性格的情緒特徵按其活動的情況可分為以下四個方面：(1)強度特徵：表現在一個人受情緒的感染和支配的程度，以及情緒受意志控制的程度；(2)穩定性特徵：表現在一個人情緒的起伏和波動的程度；(3)持久性特徵：表現在情緒對人的身體和活動所停留的持久程度；(4)主導心境特徵：是指不同的主導心境在一個人身上表現的穩定程度。

二、性格的類型

性格的類型有不同的分類，下面介紹幾種常見的分類方法。

按心理活動的傾向性分類

按心理活動的傾向性，可將性格分為內向型和外向型：

1. 內向型。重視主觀世界，常沉浸在自我欣賞的幻想之中。只對自己感興趣，對他人則較冷漠。
2. 外向型。重視客觀世界，對客體事物和他人都感興趣。

依理智、情緒和意志因素分類

根據理智、情緒和意志三者之間哪種因素居多，將性格分為以下三種類型：

1. 理智型。以理智來衡量一切，並支配行動。
2. 情緒型。情緒體驗深刻，行為主要受情緒影響。
3. 意志型。有明確的目標，意志堅強，行為主動。

依個人行為是否易受暗示分類

依據個人行為是否易受暗示，可將性格分為獨立型和順從型：

1. 獨立型。獨立思考，不易受暗示，臨陣不亂。
2. 順從型。缺乏主見，易受暗示，緊急情況下顯得手足無措。

按人的情緒和社會適應性特徵分類

按人的情緒和社會適應性特徵，可將性格分成四種類型：

1. A型。情緒特徵不穩定，社會適應性較差；性格粗暴，脾氣急躁，爭強好勝，急功好利；容易和他人發生摩擦，如果修養較差，不注意改進，這種傾向更為強烈。

2. B 型：情緒特徵和社會適應性都較一般，但缺乏主導性；交際能力不強，智能也不太發展；其精力、體力各方面也都平常；平時不好、也不壞；既不想上進，也不甘落後。

3. C 型：情緒特徵穩定，社會適應性強，人際關係良好；有工作能力、領導能力、組織能力；工作認真負責，積極主動，肯動腦筋，能獨當一面。

4. D 型：情緒不穩定，社會適應性差；喜歡獨立思考問題，不大與人交往，平時很少出門，有自己的偏好與興趣；在專業研究和業餘愛好方面，有鑽研精神，具有一定的修養和專長；孤僻、清高，常感「懷才不遇」；對現實的某些問題看不慣，又不想去改變。

依心理活動的傾向和情緒特徵分類

依據心理活動的傾向和情緒特徵，可將性格分為四種類型，見表9-4。

以上的分類方法僅有相對的意義。在現實生活中，純屬某一性格類型的人不多，大多數人處於中間狀態，或偏重於某一類型，而又有其他類型的某些特徵。

三、性格的形成與發展

一個人性格的形成是指性格循序漸進的發展過程，包括生理狀

表9-4　四種性格類型

	高憂慮	低憂慮
外向	緊張、激動、情緒不穩定、愛社交、依賴	鎮靜、有信心、信任人、適應、熱情、愛社交、依賴
內向	緊張、激動、情緒不穩定、冷淡、羞怯	鎮靜、有信心、信任人、適應、溫和、冷淡、羞怯

況的改變與心理狀況的改變，使個人的生活和工作能適應新的環境及其變化。

影響個體性格的因素雖然很多，但就其形成和發展來說，不外乎生理因素和環境因素兩方面。其中，生理因素是性格的前提，在此基礎上，環境對性格有決定性的影響。性格是在人的生活中，在人跟環境積極地相互作用的過程中形成和發展起來的。

生理因素

生理因素主要包括下列二種：

1. 遺傳。個人遺傳一半來自父親，一半來自母親，而遺傳基因完全相同的機會極少。因此，它構成各人之間行為特徵的差異。
2. 性別。男女個人除生理上有各種差異外，性格方面也有很多不同。如男性比較具有好強心、進取心、創造力，對政治活動及群體活動較有興趣，對藝術及美的欣賞則不如女性。男性對抽象理論及空間關係的領悟，對推理及邏輯的運用較優，女性則在語言及文字記憶上較強。

環境因素

環境包括自然環境和社會環境。對人的性格影響最大的是社會環境因素。

家庭

家庭是個人最早接觸到的學習環境，凡語言、知識、行動、生活習慣，多從父母、兄姐學起。因此，可以說家庭是培育個人性格的搖籃。心理學家認為，兒童成長期間是性格形成的主要階段。孩子在4歲時的視覺、聽力與學習能力，大致已具備了性格成熟發展的基本智力，正是從本我向自我過渡的時期。因此，學齡前兒童的教育，是非常重要的。

表9-5　父母的態度與兒童的性格

父母態度	兒童性格
1.支配的	服從、被動、消極、依賴、溫和
2.管教過嚴的	幼稚、依賴、神經質、被動、膽怯
3.保護的	缺乏社會性、深思、親切、非神經質、情緒穩定
4.溺愛的	任性、反抗、幼稚、神經質
5.縱容的	無責任心、不服從、攻擊、粗暴
6.忽視的	冷酷、攻擊、情緒不安定、創造力強、社會的
7.拒絕的	神經質、反抗、粗暴、企圖引人注意、冷淡
8.殘酷的	執拗、冷酷、神經質、逃避、獨立
9.民主的	獨立、爽直、協作、親切、社交的
10.專制的	依賴、反抗、情緒不安、自我中心、大膽

大多數心理學家都認為，父母在訓練中所持的教養態度，對兒童性格的形成和發展特別重要。日本心理學家吒摩武俊研究了父母的教養態度與兒童性格的關係，見表9-5。

從表中可以看出，父母如果採取保護的、非干涉性的、合理的、民主的、寬大的態度，兒童就具有領導能力、積極性、態度友善、情緒穩定等性格特徵。父母如果採取拒絕的、干涉的、溺愛的、支配的、專制的、壓迫的態度，兒童就顯示出適應力差、神經質、反抗性、依賴性、情緒不穩定等性格特徵。

此外，孩子出生的順序以及家庭氣氛，也影響兒童性格的形成。

學校

兒童一旦入學，即面臨著新的環境，承受著新的壓力。他不但要學習許多新的知識技能，而且還要學習如何與同學相處，並服從老師的指導。因此，過去在家庭中的學習環境，必須加以調整來適應學校的學習條件。學校教育對兒童與青少年的身體、智力、知識以及態度和性格的發展具有十分重要的影響。因此，學校的任務不僅是傳授知識與技能，以補家庭教育的不足，而且需要幫助兒童及

表 9-6 老師態度和學生性格

老師態度	學生性格
放任的	無團體目標，無組織、無紀律、放任狀態
民主的	情緒穩定、積極、態度友善、有領導能力
專制的	情緒緊張，不是冷淡就是帶有攻擊性，老師在場時畢恭畢敬，不在場時秩序混亂，不能自制

青少年走向社會，懂得正確的自我成長和超自我標準。研究顯示，老師對學生的態度會影響學生性格的形成，見表9-6。

師生關係也影響著學生性格的形成。例如，師生關係融洽，喜歡老師的學生較少說謊；師生關係緊張，不喜歡老師的學生則常說謊。

社會文化

社會文化對人的激勵與抑制作用十分強烈。如某些行為受到當地文化的激勵，而會加強個人在這方面行為的表現。如某些行為受到當地文化的抑制，則會削弱或消除個人該方面行為的表現。隨著人年齡的增長，活動地區逐漸擴大，接觸的人和社會現象越來越多，因而受社會文化的影響也越來越大，對個人性格的影響力也增加。

職業

從事一種職業，除需要具備該種職業的知識和技能外，還要具備該種職業所應有的興趣、道德、工作習慣和紀律。因而長期從事某種職業的人，就會逐漸養成該種職業的性格，如醫師、老師、律師、工程師、科學家、藝術家、企業家、政治家等，他們對同一件事所表示的意見、價值觀常有所不同。如律師重視公平合理，科學家喜歡研究，老師喜愛青少年，政治家不怕挫折，企業家事業心強等。

四、性格差異與旅遊業管理

旅遊業管理人員要做好人力資源開發與管理，必須注意到部屬員工的行為傾向，而性格正是決定這種行為傾向的最重要的心理特徵之一。瞭解一個人性格，不僅有助於解釋和掌握他現在的行為，而且還可以預見他未來的行為。由此可見，掌握員工的性格與管理工作相互關係的意義主要表現在兩個方面：一方面，有助於控制員工的行為；另一方面，有助於創造適合的工作環境，使之與員工的性格傾向儘量吻合，以充份發揮人力資源，儘量避免在管理工作中出現「不和諧」而引起「抗阻」事件發生。

掌握員工的性格特點可以從以下兩個方面著手：

一方面，做深入的調查瞭解工作，瞭解一個人是在什麼樣的環境中長大的，如他的家庭狀況、幼年和學校教育情況、他的社會交往等。掌握他現在為什麼會有這樣的表現，以預測未來發展的方向。然後注意糾正某些員工中的不良傾向，使之有正面發展。

另一方面，借助於心理測驗，概略地掌握員工的性格特點，合理分配人力資源，避免由於性格搭配不和諧而引起摩擦，降低工作效率。性格鑑定的方法很多，如觀察法、面談法、作品分析法、個案法、實驗法等。由於性格複雜，至今還沒有一種有效的性格鑑定的方法。為了使被鑑定的性格比較符合實際情況，多採用綜合研究法。所謂綜合研究法就是把觀察、面談、作品分析、個案調查等綜合起來加以運用，有計畫地觀察一個人的各種外在表現。如利用面談直接或間接地瞭解被鑑定者在各種情況下的態度和行為表現；透過對相關人員的訪問，瞭解他過去的情況等。再把獲得的各種資料有系統地加以分析整理，找出貫穿其言行與外貌中的性格特徵和類型。由於環境因素和人的行為表現十分複雜，要善於從多樣的行為方式中選擇典型的行為方式。同時，還要善於區分突發性的行為和

表9-7　性格的發展過程

不成熟	成熟
1.被動	主動
2.依賴	獨立
3.少量的行為	能產生多種行為
4.錯誤而淺薄的興趣	較深與較強的興趣
5.時間知覺短	時間知覺性較長
6.附屬的地位	同等或優越的地位
7.不明白自我	明白自我、控制自我

一貫性的行為方式。

　　旅遊業管理人員還應該創造優良的環境條件，使員工的性格朝著健康的方向發展。

　　美國心理學家阿吉里斯（C. Argyris）長期從事工業組織的研究，以確定管理方式對個人行為及其在工作環境中成長的影響力。他的研究結果顯示，一個人在由不成熟轉變為成熟的過程中，性格會發生七種變化。如表9-7所示。

　　阿吉里斯認為這些改變是持續的，而健全的性格便因此由不成熟趨於成熟。這些改變只是一般的傾向，但是這使人們對成熟有了較多的瞭解。一個人的教育程度和個性可能使這些改變受到限制，而隨著年齡的增長，人的性格有日趨成熟的傾向。

　　阿吉里斯的研究著重管理方式及其工作環境對性格成熟的影響。他觀察分析了工業界經常見到的工人對工作不努力和對某些事物漠不關心的情況。這種情況的產生是否單是個人性格的問題呢？他認為事實並非如此。在許多情況下，它是因為受管理方式的束縛而使性格不成熟。在這些企業裡，他們被鼓勵做一個被動、依賴及附屬的人，因此，他們的行為便不成熟。

　　阿吉里斯認為，傳統的管理企業具有先天性抑制人們成熟的「功能」。因為企業的成立是為了使公司達到某個既定目標，這些企

業的主管通常就是這些建立組織的人。個人是被動地被安插在一個工作職位的。先有工作設計，後有個人工作的安排。工作設計的依據，是科學化管理的四個概念：專業化、命令、領導以及一定的管理制度。管理者爲使工人成爲「可互相替換的零件」而不斷提高並強化組織與管理的效率。

這些公司的權力和權威掌握在少數高階層的主管手中。因此，位居基層的人必須受主管或系統本身嚴密的控制。專業化通常使工作過於簡單、重複、固定、不具有挑戰性，這就是專制型的管理方式。在這種情況下，主管是決策者，部屬只是執行這些決策而已，因而缺乏主動性。

根據以上的情況，阿吉里斯要求管理者提供給員工一種可以成長與成熟的環境，使其在致力於公司成功的過程中也可以獲得滿足。相信如果有受到適當的激勵，人們可以主動自覺地工作，且具有創造力。

阿吉里斯關於性格的「不成熟——成熟」理論，對今天的企業管理來說，也不無意義。

複習與思考

1. 解釋性格、能力及氣質的概念。

2. 員工的個人差異主要表現在哪些方面？

3. 論述員工能力差異與飯店管理的關係。

4. 什麼是氣質？不同氣質的人有何主要表現？以導遊活動為例說明氣質與導遊行為的關係。

5. 什麼是性格？在旅遊業管理中，如何掌握員工的性格特點？

第十章　激勵與管理

學習目的

　　透過這一章的學習，瞭解何謂激勵及激勵因素的概念，清楚各
種激勵理論及其優缺點，瞭解激勵員工的八種技巧和方法，以及強
調工作生活品質和工作豐富化的方法。

基本內容

1. 激勵
 激勵因素　滿意　激勵的功能
2. 激勵的理論與應用
 激勵的心理原則　激勵理論的應用

第一節　激勵

一、激勵與激勵因素

激勵

　　激勵是管理心理學的核心問題。作爲現代旅遊業的管理者，爲了實現既定目標，就更加需要激勵企業全體成員，以充分激發他們的積極性和創造性。

　　激勵是激發鼓勵的意思。所謂激發就是透過某些刺激使人發奮起來。在管理心理學中激勵的含義，主要是指激發人的動機，使人有一股內在的動力，朝向所期望的目標前進。激勵也可說是啓發人類積極性的過程。

　　動機是一種內隱變量，看不見、摸不著，也無法直接測量，但它可以引起行爲，可在行爲中表現出來。動機是推動人完成某種行爲的力量，是一種內部的心理過程，所以有時也稱爲「激勵」。在心理學中，動機或激勵又可稱爲「中介變量」(intervening variable)，或譯爲「干涉變量」。也就是說，首先是由於某種需求而引起心理上的激勵狀態，人在這種激勵狀態的影響下而採取某種行爲，而這種行動的目標則是滿足他的需求。如果行動的結果達到了目標，那麼由這種需求所引起的激勵狀態也就解除了。隨後，又會有新的需求激勵人們去達到新目標的行動。圖10-1說明了激發動機或被激勵狀態的心理過程。

　　要解釋這個連鎖過程是很複雜的。首先，除了如飢餓等生理需

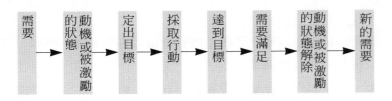

圖 10-1　激發動機（被激勵狀態）的心理過程

求之外，人的需求不是獨立的，還受到環境的影響。聞到食物的香味可以使我們感到飢餓；看到溫度計上的高度數，可使我們突然覺得發熱；或者看到一杯清涼飲料，可能引起口渴。環境對我們次位需要的知覺有著重要的影響。一位同事的升遷可以激發我們有提高地位的慾望；一個有挑戰性的問題，可能會激發起我們要去解決問題，取得成就的慾望；一個融洽的政黨團體，可能增強我們去參加的慾望。當然，習慣孤獨生存的人，則需有更加強烈的激勵才會加入團體人群中。

其次，這個連鎖過程並不像前面所說的那樣簡單。需求會引起行為，但需求也可能是由行為引起的結果。滿足了一種需求，可能會引起滿足更多需求的慾望。例如，一個人對成就的需求，可能從所追求的目標中得到滿足後，變得更加強烈，或者可能因得不到滿足而減弱。這種連鎖過程的單向性，也已受到了一些生物科學家研究成果的挑戰。他們發現，需求並不都是人們行為的原因，而可能是行為的結果，換句話說行為常是我們做什麼，而不是我們為什麼要做。

激勵因素

激勵因素是指誘導一個人去做出各種成果的東西。各種激勵反應了各種要求，而這些激勵因素又是明確的報酬或鼓勵，這又加強了滿足這些要求的動力。它們也是一種手段，可用來協調各種需求之間的矛盾，或者強調某一種需求而使它比另一種需求得到優先的

滿足。

　　管理人員還可以建立某些動機的環境來強化動機。例如，在一個素以優秀和高品質而享有盛名的企業裡工作的人們，往往受到一種激勵，促使他們為企業的聲譽做出貢獻。同樣，在一個管理上效率高而又有積效的企業環境裡，也會使大多數或所有的管理人員與員工產生高品質管理的慾望。

　　在任何一個有組織的企業裡，管理人員必須關心激勵因素並靈活地運用它們。人們常常可以透過各種途徑來滿足他們的慾望。例如，一個人可以透過積極參加俱樂部的活動，而不是在企業裡來滿足他的歸屬慾望；可以用勉強過得去的工作方式來滿足經濟上的需求，或者花費時間參與政黨工作來滿足地位上的需求。當然，管理人員所必須做到的是利用那些激勵因素，以引導人們為企業有效率地完成工作。管理人員不能期望去支配雇員的全部活動，因為人們總有與企業無關的慾望和動機。但是如果要使公司或其他任何類型的企業成功，必須充分激發並滿足每個員工的動機，以保證有好的業績。

激勵與滿意之間的差異

　　激勵是指為滿足一種慾望或目標的動力和努力。滿意是指當一種慾望得到滿足時所體驗到的滿意感。激勵是為取得某種結果的動力，而滿意則是已經體驗到的結果。如圖 10-2 所示。

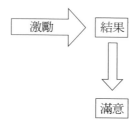

圖 10-2　激勵和滿意間的差異

二、激勵的功能

激勵對於啓發人潛在的積極性，努力地去實現既定的目標，不斷提高工作效率，都具有十分重要的作用。

激勵的管理職責

在企業中，有效地組織並充分利用人力、物力和財力資源是管理的重要職責，其中又以人力資源的管理最爲重要。在人力資源中，又以如何引發人的積極性爲最關鍵和最困難。管理學家們早就能夠精確地預測、計畫和控制財力與物力，而對於人力資源，特別是對於人的內在潛力，至今無法精確地預測和控制。

激勵之所以越來越受到旅遊業及其他企業的重視，是由競爭激烈、激勵對象的差異性和其要求的多樣化所決定的。如下所述。

首先，在國內外旅遊業競爭激烈的情況下，企業爲了生存和發展，就要不斷地提高自己的競爭力。爲此，就必須最大限度地激勵全體員工，充分挖掘出內在的潛力。

其次，組織中人員的表現有好、中、差之分。我們透過各種激勵辦法，就是要不斷地使表現好的人，繼續保持其積極行爲；使表現一般的和差的人，逐步地轉變成爲主動積極的人。

第三，激勵對象的要求是多方面的，要滿足這些要求就必須採取多種激勵辦法。包括業績獎金、建立友誼，和關心尊重他們、創造好的工作條件、安排有趣和有意義的工作等等。滿足每個人的要求就能達到激勵員工的目的。

管理者的任務在於對不同的人採取合適的激勵因素及措施。

激勵與實現組織目標

很多的企業實例證明，透過激勵可以把企業所需的人才吸引過

來，並長期爲該公司工作，美國就特別重視這一點。它從世界各國吸引了很多有才能的專家和學者，這也是美國之所以在許多科學技術領域保持領先地位的重要原因之一。爲了吸引人才，美國不惜支付高薪、創造好的工作條件等很多激勵辦法。

透過激勵可以使員工充分地發揮其技術和才能，轉消極爲積極，從而保持工作的有效性以及高效率。美國哈佛大學的心理學家威廉·詹姆士（William James）在《行爲管理學》一書中，在對員工的激勵研究中闡述，按時計酬的員工僅能發揮其能力的 20% 至 30%，而受到充分激勵的員工，其能力可發揮到 80% 至 90%。由此可知，被激勵後同一個人所發揮的作用相當於激勵前的三、四倍。

激勵對員工提高工作效率的功能

透過激勵還可以進一步激發員工的創造性和革新精神，從而大大提高工作的效率。例如，日本豐田汽車公司，採取合理化建議獎（包括物質獎和榮譽獎）的辦法鼓勵員工提建議。不管這些建議是否被採納，均會受到獎勵和尊重。結果該公司的員工在一年內就提出 165 萬條建設性建議，平均每人提 31 條，它所帶來的利潤爲 900 億日圓，相當於該公司全年利潤的 18%。再如，哈爾濱軸承廠，該廠開辦的合理化建議大賽的效果也不錯，僅縮小切斷刀口這項建議，每年就可節省鋼材 130 多噸，節約資金達七十多萬元。隨著科學技術的不斷進步和生產過程的日趨複雜，單靠機器設備並不能增加生產，而對員工的科學技術素質的要求越來越高。因此，進一步激發員工的創造性和革新精神就顯得日益重要。

第二節　激勵的理論

自 1920 年以來，管理學家、心理學家和社會學家們就從不同角

度研究了應該如何激勵人的問題，並提出了激勵理論。早期的激勵理論，即五○年代以前提出的理論，主要有馬斯洛的「需求層次論」、麥葛瑞哥的「X理論」與「Y理論」、赫茲柏格的「雙因素論」等。這些理論的有效性雖然在今天受到質疑，但它們的內容相當豐富，是現代理論的基礎，其中的許多概念仍很有價值，在管理學上常常被用來解釋動機激勵。近年來的研究在早期理論基礎上，又有了很大的發展，雖然它們並不是已臻完善，但它們都有效度的實證，對於瞭解員工的工作動機有很大幫助。

一、麥葛瑞哥的X理論和Y理論

麥葛瑞哥（D. McGregor）提出，管理必須從管理人員如何看待他們自己與別人的關係這個根本問題開始。這個觀點需要對人性這個概念作某些考慮。「X理論」和「Y理論」是兩組關於人性的假設。麥葛瑞哥選用這兩個術語的理由是，他用的是中性名詞，而沒有任何「好」或「壞」的含義。

X理論假設

依照麥葛瑞哥的意思，關於人類本性的一些假設都包括在X理論內：

1. 一般人天性就是好逸惡勞，且只要他們能做的到，就設法逃避工作。
2. 因為人類這種厭惡工作的特性，所以對絕大多數的人，都必須用強迫、控制、指揮，並用懲罰加威脅等手法，使他們做出適當的努力去實現公司的目標。
3. 一般的人，情願受人指導，希望避免擔負責任，相對地缺乏進取心，而把個人的安全看得最重。

Y 理論假設

麥葛瑞哥在 Y 理論假設中的見解如下：

1. 工作消耗體力和腦力，正如遊戲或休息一樣自然。

2. 外力的控制和處罰的威脅，都不是促使人們為公司目標做出努力的唯一手段，人們在工作時，也會實行自我指導和自我控制。

3. 承擔目標的程度，與他們的績效相關的薪資多少成比例。

4. 在適當的條件下，一般人不僅學會接受任務，而且也學會尋求承擔任務。

5. 在解決各種公司問題時，大多數人具有運用高度想像力、機智和創造的能力。

6. 在現代工業生活的條件下，一般人只是發揮出他們部分的智慧潛力。

兩組假設根本上是不同的，X 理論是悲觀、靜態和僵化的。控制主要來自外部，也就是由主管強制部屬工作。相反，Y 理論是樂觀、動態和靈活的，它強調自我指導，並把個人需要與公司要求結合在一起。可想而知，每一組假設都會影響到管理人員履行他們的管理職責和管理的做法。

麥葛瑞哥擔心 X 理論和 Y 理論可能被人誤解。以下面各論點來澄清某些誤解，使這兩種假設保持其正確性：第一，X 理論和 Y 理論假設恰如下面所說，它們僅僅是假設而已。它們不是在管理策略方面的規定或建議。說得更正確一點，這些假設必須受實際的檢驗。還有，這些假設只是直覺演繹出來的，並不是根據研究得出的結論；第二，X 理論和 Y 理論不含有硬的或軟的管理方法。「硬的」方法可能引起反抗和敵對，「軟的」方法則可能引起在管理上的放任，就不符合 Y 理論了。相反的，成功的管理人員，不僅承認人的侷限性，且承認人的尊嚴和才能，並且根據情況所要求的那樣，來

調整他們的行為；第三，X 理論和 Y 理論並不把 X 和 Y 看成是一個連續階梯上兩個相反的極端。它們不是程度問題，而是對人的看法完全不同；第四，Y 理論的討論不是一個協商一致管理的實例，更不是反對使用權力的辨論。反之，根據 Y 理論，權力是被看成是管理人員行使領導力的許多方法之一；第五，不同任務和情況，要求採取多樣的管理方法。有時，權力和組織就某些任務來說可能是有效的。

二、雙因素論

雙因素論是由美國心理學家赫茲柏格（F. Herzberg）提出來的。他提出一個重要的觀點是，使員工不滿意與滿意的因素是兩種不同性質的事物。傳統的觀點認為，同一事物既可以引起滿意，又可以引起不滿意。而赫茲伯特認為是兩種事物，一種事物當它存在時，可以引起滿意，當它缺乏時，不是引起不滿意而是「沒有滿意」；另一類事物，當它存在時，人們並不覺得滿意，而是「沒有不滿意」，當它缺乏時，引起不滿意。這兩種事物，第一種稱之為激勵因素；第二種稱為保健因素。因此，赫茲柏格的這一理論稱為「激勵因素、保健因素理論」，簡稱「雙因素論」。

赫茲柏格的這一理論是經過大量調查而得出的。五○年代後期，在匹茲堡地區的 11 個工商企業中，他設計了許多問題讓 200 多名工程師和會計師回答。例如，「什麼時候你對工作特別滿意？」「滿意或不滿意的原因是什麼？」等等。根據調查結果分析發現，有些因素如果處理得不好，就會造成員工的不滿；但如果處理得當，就能消除不滿，但不能成為激勵人的因素。他稱這一種為「保健因素」或「維持因素」，就像講衛生本身不會增進健康，但不講衛生就可能生病。保健因素雖然沒有激勵人的作用，但它帶有預防性，有保持人的積極性、維持現狀的作用。沒有保健因素，就會導致不

滿。這些因素主要是：

1.公司的政策與行政管理。

2.技術監督系統。

3.與監督者個人之間的關係。

4.與主管之間的關係。

5.與部屬之間的關係。

6.薪資。

7.工作安全性。

8.個人生活。

9.工作環境。

10.地位。

另一種，他稱之為激勵因素。它能激發人的積極性和創造性。就像人們鍛練身體一樣，可以改變身體體質，增進人的健康。這些因素主要是以下幾點：

1.工作上的成就感。

2.工作績效能夠得到肯定。

3.工作本身富有挑戰性。

4.職務上的責任感。

5.個人發展的可能性。

雖然不具備這些因素不會造成員工很大的不滿，但是具備了這些因素就可以啓發員工的積極性。這兩種因素與員工態度的關係，如圖10-3所示。

赫茲柏格認為，傳統的滿意——不滿意，即認為滿意的對立是不滿意的觀點是錯誤的。他認為滿意的對立面應該是沒有滿意；不滿意的對立應該是沒有不滿意。這種觀點可用圖10-4來說明。

從圖10-3可以看出，赫茲柏格的雙因素論主要包含兩方面的內容：一方面，缺乏保健因素會使人產生很大的不滿足感，但有了它們也不會對人產生激勵作用；另一方面，當具有激勵因素時，它們

圖10-3　保健因素與激勵因素的比較

滿意·　　　傳統的觀點　　　·不滿意

滿意·　　　赫茨伯格的觀點　　　·沒有滿意

沒有不滿意·　（以上為激勵因素）　·不滿意
　　　　　　　（以上為保健因素）

圖10-4　雙因素論與傳統觀點的比較

可以產生激勵作用與滿足感，而在缺乏時，它們也不會使人產生多大的不滿足感。

　　赫茲柏格所提出的兩種因素與馬斯洛所提出的理論有點類似（見圖10-5）。

　　赫茲柏格的研究成果並不是沒有受到挑戰。有些人對赫茲柏格所用的方法提出疑問，認為他的研究方法容易使人得出不利於他的結論。例如，人們都有歸功於己、諉過於人的傾向，這種思想不利

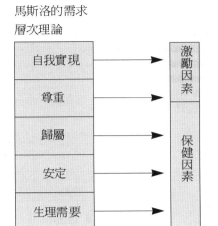
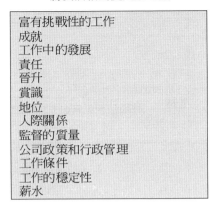

馬斯洛的需求
層次理論

赫茨伯格的雙因素理論

自我實現	
尊重	激勵因素
歸屬	
安定	保健因素
生理需要	

富有挑戰性的工作
成就
工作中的發展
責任
晉升
賞識
地位
人際關係
監督的質量
公司政策和行政管理
工作條件
工作的穩定性
薪水

圖 10-5　馬斯洛與赫茲柏格的激勵論對比

於赫茲柏格的發現。另外一些人的研究，他們沒有採用赫茲柏格的方法，所得到的結果，並不能支持雙因素理論。

三、期望理論

　　另一種用來闡明如何激勵員工的方法，被稱為期望理論。提出和闡明這一理論的領導人之一是心理學家維克托・佛洛姆（Victor H. Vroom）。他認為，員工要是相信目標的價值，並且可以看到做什麼才有助於實現這樣的目標時，他們就會受到激勵去工作以達到企業的目標。在某種意義上，這是馬丁・路德（Martin Luther）在幾個世紀以前所觀察到的，他說「在這個世界上所做的每一件事都是抱著希望而做的」。

　　佛洛姆的理論是：人們從事任何工作的激勵，將取決於經其努力後取得的成果之價值（不管是正面的或負面的），乘以經其努力後在實質上有助於達成目標的信念。佛洛姆提出的這點是指，激勵是個人寄託在一個目標的預期價值與他實現目標的可能性的乘積。用

他自己的術語來說，佛洛姆的理論可以下列公式表示：

$$激勵力 = 效價 \times 期望率$$

公式中的激勵力是指一個人受到激勵的強度，效價是指這個人對某種成果的偏好程度，而期望率則是指透過特定的活動導致預期成果的比率。當一個對實現某個目標認為是無足輕重時，效價為零；而當他認為目標實現反而對自己不利時，效價是負的。這兩種結果當然都不會有激勵力。同樣，如果期望率為零或負時，就不會激勵一個人去實現目標。促使去做某件事的激勵力將依賴於效價和期望率。此外，完成某項活動的動機，也有可能是由另外某件事的慾望所決定的。例如，一個人樂意努力工作以取得成果，是為了薪水的效價，或者一個管理人員願意為實現公司的銷售目標，或生產目標而努力工作，可能是為了升遷或加薪方面的效價。

佛洛姆理論的吸引力，在於他認識到人的各種個人需求和激勵的重要性。因此，去除了馬斯洛和赫茲柏格研究方法中的一些簡單化的特徵。它似乎更加現實。它符合目標的協調比率，即個人有個人的目標，不同於公司目標，但它們是可以協調的。此外，佛洛姆的理論與目標管理體系是完全一致的。

佛洛姆因人、因時、因地而異的價值觀之假設，顯得更加符合實際生活。它也和這樣的觀點是一致的，即管理人員的任務是必須考慮到各種不同情況的差異，為工作設計一種有利於實現目標的環境。佛洛姆的理論很難在實際中應用，但佛洛姆理論在邏輯上的正確性顯示，激勵遠比馬斯洛和赫茲柏格所認為的要複雜得多。

四、波特和勞勒模式

萊曼·波特（L. W. Portor）和愛特華·勞勒（Edward E. Lawler）以期望理論為基礎，導出了一種本質上更完善的激勵模式。他們把

圖10-6　波特和勞勒的激勵模式

研究所得的模式應用於管理人員。這種模式如圖10-6。

　　如模式所示，努力的程度（激勵的強度和發揮出來的能力）取決於報酬的價值，加上他個人認為需做出的努力和獲得報酬的比率。但所需做出的努力和實際取得報酬的比率，則反過來又受到實際工作業績的影響。顯然，如果人們知道他們能做或者曾經做過這樣的工作，則他們便可更準確地判斷所需的努力且知道報酬的比率。

　　一項工作中的實際業績（任務的執行或目標的實現）主要取決於所做出的努力，但也在很大程度上受個人去做這項工作的能力（知識和技能）、他對工作的理解（對目標、所需進行的活動和有關任務內容的理解程度）的影響。而工作業績又可以帶來內在的報酬（諸如成就感或自我實現感）和外在的報酬（諸如工作條件和地位）。以個人的觀點來講，如果他認為這些報酬是公平的話就導致滿意。但是業績的好壞，又會影響他想要取得的公平報酬。報酬的實際價值，也會受到滿意程度的影響。

波特和勞勒的激勵模式，雖比其他一些激勵理論更複雜，但它更適當地描述了激勵的系統。對從事實際工作的管理人員來說，這個模式意味著激勵不是簡單的因果問題。它還意味著管理人員應謹慎地評估報酬結構，透過周密的規劃、目標管理，以及公司清楚規定職務和責任，可將努力——業績——報酬——滿意的體系，融入整個管理工作系統。

五、公平理論

　　激勵中一個重要的因素，是覺得對個人的報酬結構是否公平。一個人對所得到的報酬是否滿意，是透過公平理論來說明的，那就是個人主觀地將他的投入（包括諸如努力、經濟、教育等許多因素）跟別人相比來評價是否得到公平或公正的報酬。亞當斯（Adams）因對公平（或不公平）理論用公式來表示而聞名。公平理論的本質方面可以表示如下：

$$\frac{\text{個人所得的報酬}}{\text{個人的投入}} = \frac{\text{（作爲比較的）另一個人所得的報酬}}{\text{（作爲比較的）另一個人的投入}}$$

　　一個人和用來跟他比較的另一個人的報酬和投入之比應該是平衡的。如果人們覺得他們所獲得的報酬不適當時，他們可能產生不滿，降低產出的數量或品質，或者離開這個公司。如果人們覺得報酬是公平的，他們可能繼續以同樣的產出水準工作。如果人們認爲個人的報酬要比認爲是公平的報酬要大，他們可能工作得更加努力。這三種情況如圖 10-7 所示。

　　問題之一是人們可能對自己的貢獻和別人取得的報酬估計過高。

　　員工的某些不平衡可能忍受一段時間。但是，這種不平衡感時

圖 10-7　公平理論

間長了，可能會對一件小事，也會引起強烈的反應。例如，一個工人因遲到幾分鐘受到了批評就很生氣，並且決定辭去這個工作，其中真正的原因並不是他受了批評，而是由於他長期以來認為就他個人所作貢獻的報酬，跟別人相比是不公平的。還有一個例子說明，一個人對他每週1,000元的工資很滿足，一直到後來他發現有人跟他從事類似的工作而得到比他多10元的工資，他就產生了不平衡。

六、目標設置理論

許多觀察和研究顯示了這樣一個現象：當一個工作具有明確的目標時，它具有較大的激勵作用。20世紀六〇年代末期，愛德溫·洛克（Edwin Locke）提出了著名的「目標設置理論」（goalsetting theory）。他指出，目標使人們知道他們要完成什麼工作，以及必須付出多大努力才能完成。這種目標的明確性能提高績效，尤其是當目標相對較困難但又可以實現時，比簡單的目標更能導致較高的績效。

明確的目標本身就具有激勵作用，這是因為人有希望瞭解自己行為的結果和目的的認知傾向，這種瞭解能減少行為的盲動，提高行為的自我控制。同樣的道理，如果在工作中及時給予回饋，使人瞭解進展，瞭解行為的效率，也具有激勵作用，而提高工作績效。

目標設置理論建議在企業管理中目標要明確，而不是簡單地告訴員工「請盡你最大的努力去做」。同時，在工作中應及時給予回饋，說明與目標的距離。對於某些工作，如果能讓員工參與目標的設定而不是僅由管理人員規定，可增強目標的合理性、可接受性，增加員工對目標的認同。因而會產生更大的激勵作用，提高工作績效。對於那些難度較大的工作任務，尤其如此。當然，並不是任何工作都適合讓員工參與和設定。此外，沒有研究證明目標明確化可提高員工的工作滿足感。

七、強化理論

　　哈佛的心理學家史金納（B. F. Skinner）提出一種有趣、但有爭議的激勵方法。這種方法叫作正強化或行為修正理論，認為個人可以透過對他們工作環境的專門設計，並對他們的業績加以讚揚，而對績效差的加以懲罰，來產生相反的結果，使人們受到激勵。

　　史金納及其追隨者做的工作，遠不止對績效好的加以讚揚而已。他們分析工作情況以確定工人按照他們的方式行動的原因，而後他們著手去改變這種情況，以消除工作中困難的地方和障礙。於是，在工人的參與和幫助下制定具體的目標，對工作成果迅速而又經常地進行回饋，對工作的改進用讚許和表揚來給予報酬。甚至當成績還沒有達到目標時，要設法幫助他們，並對他們所做的好事加以讚揚。他們還發現，讓員工充分瞭解公司的問題，特別是那些涉及到他們的問題，是十分有益且富激勵性。

　　這種理論聽起來似乎過於簡單，因而許多行為科學家和管理人員對於它的有效性表示懷疑。然而許多著名的公司都已發現這種方法是有益的。例如，埃默里航空運輸公司已經看到這種方法的好處，他們誘導工人盡力確實做到在裝運前，先將小包裹填滿裝箱的辦法，使公司節省大量的運費。

也許史金納方法的優點跟做好管理工作的要求非常類似。它強調消除實現目標的障礙，仔細地計畫工作和組織工作，透過回饋的控制，以及擴大訊息的溝通等。

八、激勵需求理論

麥克里蘭（David Mclelland）闡明了三種基本的激勵需求，對瞭解激勵有很大的貢獻。他把這些需求分成：(1)權力的需求（n／PWR）；(2)歸屬的需求（n／AFF）和(3)成就的需求（n／ACH）。對檢驗人們關於這三種需求的方法，作了大量的研究，特別在成就的需求方面，麥克里蘭和他的同事們已經作了實質性研究。

所有這三種動力——權力需求、歸屬需求和成就需求——都與管理緊密相關，因為人們必須認識這三種需求後，才能使一個企業運作良好。因為企業的任一部門，都是為實現某些目標所組成的團體，所以成就的需求就有首要的意義。

權力的需求

麥克里蘭和其他一些研究者發現，具有高度權力需求的人特別重視發揮影響力和控制力。這種人一般都追求得到領導的職位，他們往往是健談者或是好議論的人。他們性格堅強，敢於發表意見，頭腦冷靜和敢於提出要求，而且他們愛教訓別人和公開講話。

歸屬的需求

有高度歸屬需求的人通常從受到別人喜愛中得到樂趣，並往往避免被社會群體所排斥而帶來的痛苦。他們既能關心並維護融洽的社會關係，欣賞親密友善和理解的樂趣，也能隨時撫慰和幫助處境困難的人，並且樂意跟別人交際。

成就的需求

有高度成就需求的人，既有強烈求得成功的慾望，也有同樣強烈地恐懼失敗，他們希望受到挑戰，喜歡爲自己設定一些困難（但不是無法達到）的目標，並對風險採取現實態度。他們不可能是投機商人，但喜歡分析和評價問題，能爲完成任務承擔個人責任，喜歡對他們如何進行工作的情況得到明確而迅速的回饋，他們不愛休息，喜歡長時間地工作，假使失敗也不會過分沮喪，並且喜歡獨當一面。

在麥克里蘭和其他人的研究報告中，企業家—— 指開創並培養一個企業或其他企業的人—— 顯現出有很高的成就需求和相當大的權力需求，但歸屬需求則十分低。管理人員，一般表現出有高度的成就需求和權力需求，而歸屬需求低，但在程度上都沒有企業家那樣顯著。

麥克里蘭發現，成就需求這種激勵方式，在小型公司的員工身上最爲明顯，那裡的總裁普遍具有非常高的成就需求。十分有趣的是，他發現大公司的總經理，他們只有一般的成就需求，而對權力和歸屬需求的追求往往較爲強烈。大公司的中上階層主管，在成就需求上卻要高於他們的總裁。如麥克里蘭所指出的，這種情況可以理解，因爲總經理已經到達頂峰，而那些下面的人物還正在拼命地向上爬。

一家公司，除了要有成就的動力以外，還需要有許多其他特徵的動力，所以每個公司應該具有強烈成就需求的管理人員，也有高度歸屬需求的管理人員。後一種需求對於在與人共事和在團體中協調工作的個人活動方面是很重要的。

九、ERG 理論

耶魯大學阿爾德弗（Clyaton Alderfer）教授修訂了馬斯洛的需求層次理論，使之與實證研究的結果一致，提出 ERG 理論。所謂 ERG 是指阿爾德弗提出的三種核心需要：

1. 生存（existence）需要。指維持生存的物質條件，相當於馬斯洛的生理與安全需求。

2. 關係（relatedness）需要。指人維持人際關係的慾望，相當於馬斯洛的愛和尊重的需求。

3. 成長（growth）需要。指追求自我發展的慾望，相當於馬斯洛的自尊與自我實現需求。

阿爾德弗的理論並不只是把馬斯洛的需求層次簡化為三大類。ERG 理論的特點還在於各種需求可以同時具有激勵作用。如果較高層次的需求不能得到滿足，對滿足較低層次需求的慾望就會加強。比較起來，ERG 理論要靈活變通得多，而不是像馬斯洛那樣僵化地對待各種層次的需求。人們可以同時去追求各種層次的需求，或者在某些限制下，在各種需求之間進行轉換。例如，一份工作對某人很具挑戰性及吸引力，他能從工作本身中得到快感，就不太去在乎薪水高低。如果他從工作中得不到任何快樂，沒有任何新鮮感、挑戰性，他可能就會更在乎物質報酬，以此得到平衡，而不是被馬斯洛僵化的層次階段束縛住手腳。ERG 理論蘊含了一個「挫折——退化」維度：在高層需求得不到滿足時，轉入低層需求，而不是停頓於原來的層次。

ERG 理論的變通性尤其有助於說明文化、個人、環境、背景方面的差異。並不是對所有的文化、所有的人像馬斯洛那樣安排需求的層次。如日本人、西班牙人就把社交需求排在生理需求前面。而馬斯洛固定的層次模式則與這種文化變體無法相容。

第三節　激勵的心理原則

一、激勵的效果

在旅遊業管理中運用激勵的目的，就是要達到一定的效果，否則就失去了激勵的意義。一個人的能力，在一般情況下，並未完全發揮出來。能力發揮的程度越高，其工作效能越大，而能力發揮的程度主要決定於激勵因素，而能力的發揮也有一個限度。如果激勵太高，或者已經滿足了預定的需求，隨著需求的滿足，激勵便不會有作用了。

激勵效果的大小，還與激發的力量有密切的關係：

$$激發力量 = \sum 目標價值 \times 期望比率$$

這是一個期望值模式，它說明積極性變動的程度與各種目標價值和期望比率有關。激發對象對目標的價值看得越大，估計能實現的比率越高，激發的力量也越大。

目標價值表示這種需求對某個人來說有多大強度，或者說這一目標在他看來需要到什麼程度。不同的目標對不同的人有不同的價值。期望比率是指達到這一目標的可能性。目標價值再大，如果期望比率很小，使人感到沒有希望，就不可能激起人的積極性。

目標價值和期望比率，多由個人自己判定。目標價值的確定與一個人的思想境界有關，也與他當時所處的環境、地點、時間等條件有關。前者是內因，後者是外因。期望比率則多由個人根據自己的經驗來做出判定。

在達到期望之前，期望值只是一種估計，它所具有的激發力量最後究竟怎樣，要看實際結果。實際結果與期望值比較，有以下三種可能：

1. 實際結果＞期望值，使人高興，信心增加，大大增加激發力量。
2. 實際結果＝期望值，屬預料之中，如無進一步激勵，積極性只維持在期望值。
3. 實際結果＜期望值，產生挫折感，會使激發力量失去作用。

透過以上的分析可知，在運用激勵方法時，要注意不同的目標價值，或同一目標對不同人的不同價值。在管理工作中，透過積極引導，使員工對目標價值有正確的認識。對實際結果小於期望的情況，應採取預防性措施。如果因本人估計不當，應把工作重點放在實際結果出現前改變本人對期望的估計，或者改變他的目標，指出他對期望比率的估計與實際可能性的差距，以減少消極因素的增加。

二、激勵的原則與方式

人的工作績效取決於他的能力和激勵水準，即積極性的高低。根據這一點，管理者的重要任務之一，就是要研究激勵的心理活動過程是如何進行的。想辦法激發動機、強化動機，運用動機的機能，影響員工的行為。把公司目標變成每個員工自己的需求，並把企業的利益與滿足員工個人的需求巧妙地結合起來，使人們積極地、自動自發地努力工作。這就是激勵所要解決的問題。

激勵是指引起行為的一種刺激，是促進行為的一種重要手段。在某一特定情況下，受激勵的行為將產生一定的結果。激勵所研究的問題，就是認識和掌握這種因果關係的規律。

人類生產活動的根本動機是從慾望出發的。形成慾望要具備兩

個條件：一是缺乏，有不足之感；二是期望，有求足之慾望。兩者結合成一種心理現象，就是慾望。人類慾望具有無限性、關聯性、反覆性和競爭性等特點。

如果能正確運用人類慾望的特性，在滿足員工慾望的同時，又能實現公司目標，就可以使企業與員工雙方受益。

首先，為了實現公司目標，對員工的行為提出一定的要求，規定一些準則，儘量使員工的目標與企業的目標保持一致。為此，對員工的行為必須進行引導。瞭解員工目標與公司目標的差異及原因，用適當的誘因滿足員工的需要，從而激勵起員工的積極性。

激勵原則

對員工的激勵一般應遵循下列幾項原則：

1. 公司目標的設定與滿足員工的需求要儘量一致。目標本身就是一種刺激，要激勵員工，首先要明確目標，使員工瞭解他們要作的是什麼，有什麼意義，與個人的目前利益及長遠利益有什麼關係，同時規定一定的工作標準及獎賞方式，使每個員工均能依公司目標而努力工作。

2. 企業的行政管理政策、規章制度要有利於發揮員工的積極性和創造力，要使它們成為激勵因素，避免成為遏止的力量。

3. 要有良好的管理方式和管理行為，多實行參與制、民主管理及授權管理。學會運用影響和以身作則去推動工作，避免濫用權力。

4. 建立良好的人際關係。主管與部屬要互相信任、互相關心和尊重。

5. 形成良好的風氣。使每個員工熱愛公司，形成一種和諧的氣氛。

6. 創造良好的工作環境，保障員工的身體健康和精神愉快。

激勵方式

根據綜合激勵模式，激勵的方式主要有：

1. **外在激勵方式**。包括福利、晉升、授銜、表揚、嘉獎、認可等。
2. **內在的激勵方式**。包括學習新知識和新技能、有責任感、光榮感、勝任感、成就感等。

外在激勵方式雖然能顯著提高效果，但不易持久，處理不好，有時會降低工作情緒。內在激勵方式，雖然激勵過程時效長，但一經激勵，不僅可提高效果，且能持久。

第四節　激勵理論的應用

在第二節裡，我們介紹了許多動機激勵的理論，它們從不同方面、角度嘗試說明人的動機以及如何激勵動機。從實務角度而言，如何在具體管理中應用相關的理論，達到更佳的管理效果，即如何在公司中激勵員工的動機以提高績效，無疑是一個重要的問題。在這一節裡，我們介紹八種在現代管理中普遍使用的技巧和方法，並探討這些方法的理論根源。

一、目標管理

第二節介紹了目標設定理論，並提到這一理論得到不少研究者的支持。但問題是如何在管理中運用這一理論，具體的做法就是實施「目標管理」。

目標管理的含義

目標管理（management by objective，簡稱MBO）的基本核心是強調組織群體共同參與，制定具體可行且能夠客觀衡量積效的目標。

目標設定並非現代管理界的發明。早在三十年前，彼得‧德拉克爾（Peter Drucker）就提議採用目標設定來激勵員工而不是控制員工。今天當談及管理的基本觀念時，必然要涉及到目標管理。

目標管理的重點在於將公司的目標層層具體化、明確化，轉換為各個部門的目標，轉換為各個員工的目標。這是由上而下的目標設定過程。目標管理同時也可以是由下而上的目標設定過程。這兩個過程的結合形成一個環環相扣的目標層級體系。在這個體系中，每一個員工都有確定的績效目標，每個人的努力成果都在績效中反應出來。由於設定明確可行的目標，當每個員工完成自己的目標時，各部門的目標也就完成了，整個公司的目標自然也實現了。

在目標管理中有四個要素，即：(1)目標具體化；(2)決策參與；(3)限期完成；(4)績效回饋。

目標具體化是指明確具體地描述預期的成果。例如，不應籠統地說要降低成本，提高產品品質，而應具體地指出「使成本減低5%」，「劣品率控制在1%以下」。

決策參與是指目標並不是由主管單方面指定而由部門執行。目標設定要求由涉及目標的所有群體來共同制定，並共同規定如何衡量目標的實現程度。

目標設定要規定目標完成的期限，比如半年、一年等。沒有期限的目標等於毫無意義的目標，也就無所謂「目標」了。

績效回饋是指要不斷向員工指出目標的實現程度或接近目標的程度。使他們能夠瞭解工作的進展，掌握工作的進度，及時進行自我督促和行為矯正，以便能如期完成目標。這種回饋不僅是針對基

層的員工，也要針對各級主管人員，以便他們能隨時瞭解部門工作的近況，成績若發現不足，及時採取適當的措施，確保順利完成部門目標。例如，基層員工要知道自己的日產出、劣品率，或是銷售額、投訴率。部門經理要統計每天、每週或每月產量或銷售額，做出進度報表，瞭解不同時期的工作業績，跟最終目標進行比較。部門或公司可定期舉行工作會報，共同探討實現目標的新策略。

目標管理與目標設置理論

目標設置理論認為：

1.困難的目標比簡單的目標更容易導致優良的績效。

2.有一定難度但具體明確的目標，比沒有目標或目標模糊更能導致優良的績效。

3.提供績效回饋有利於產生較優良的績效。

在實踐的公司管理中，目標管理主張設定具體的目標和提供績效回饋。目標管理實際上是使員工認定他的目標是可以達到的。如果設定的目標稍微難一點的話，從理論上講，目標管理應能有更好的收效。

目標管理與目標設置理論唯一有分歧的地方在於，目標管理主張參與決策，而目標設置則認為應由主管指派任務。但從實際操作角度來看，如果採用參與決策，可以有效地誘導員工認定難度較大的目標。

各種資料顯示，目標管理是相當流行的管理技術。在西方的大型企業組織中，包括民間和官方企業，有半數採用正式的目標管理制度或曾經採用一段時期。

當然，並不能從目標管理的普及性推斷它的有效性。也有不少研究個案顯示，目標管理的實施並不符合管理者的期望。不過，仔細分析後發現之所以會出現這種情況，問題往往並不在於目標管理本身而是在於其他因素。如對這種管理有不實際的期望，缺乏高級

主管的支持，無法或不願意以目標達成率作爲獎勵的依據等。

二、行爲矯正

行爲矯正的概念

　　行爲矯正（behavior modification）常被稱爲企業行爲矯正（OB Mod），是強化理論在管理上的應用。具體地說，它分爲五個步驟：

1. 確認與績效有關的行爲。員工所做的不同工作對績效的貢獻或意義不同。因此，行爲矯正法首先要確認哪些關鍵行爲對工作績效有顯著的影響。往往這些關鍵行爲雖然只占所有行爲的5%~10%，但對績效的貢獻可能高達70%~80%。
2. 測量有關行爲。管理者要衡量績效，要找到行爲的基礎效率水準。
3. 確認工作行爲的情境因素。採用功能分析（functional analysis）法鑑定工作行爲的各種情境因素，以便管理者瞭解出現各種行爲的原因。
4. 擬訂並執行一項策略性干預措施。制訂並實施策略，使期望有利於績效的行爲增加，不良行爲減少。往往改造績效——獎金關係，使它們有高度正相關，優良績效得到很好的獎勵。
5. 評估績效改進的情況。

組織行爲矯正的應用

　　在許多著名企業中，都採用了組織行爲矯正方法以提高員工生產力，減少錯誤率、曠職率、怠惰及意外事故發生率。例如，上海華亭賓館在會計部門裡採用行爲矯正法，改善會計人員的登錄準確率。方法是首先由管理人員和會計人員開一次檢查會，指出目前的錯誤率，設定改進目標，並把改進結果定期畫成直方圖。當錯誤率

低於標準時，主管給予稱讚，並給予實質獎勵。結果錯誤率明顯下降。又如，戴頓－哈德遜（Dayton-Hudon）公司在各百貨公司男裝門市部實施行為矯正，目標是從平均日售額由 19 元提高到 25 元。管理人員不僅教導員工如何促銷，而且每當員工的銷售額超過 19 元時就給予表揚和獎勵。結果，僅兩個月其平均營業額上升到 23 元。

實施組織行為矯正的方法也影響了管理者對待員工的態度和方式—— 提供績效回饋的次數明顯增多，不再吝嗇讚美之詞，同時重視實質獎勵。

當然，對這種管理激勵方法也有微詞。有人認為組織行為矯正術有意操縱人的行為，減少人的自由意志，屬不道德之舉。然而，此法提供的讚美、績效回饋所促成的認同在達到目標之後，是否能夠繼續發生作用，員工是否覺得各種物質刺激並不只是公司提高績效的手段，而是對他們的肯定與鼓勵。

三、參與管理

參與管理的概念

東方航空公司曾提出允許作業人員對直接影響他們工作有更多發言權的計畫。在實施這項決定之後，僅機械技工生產力的提高，價值就達 5,000 萬美元。

東方航空公司實行的計畫就是採用了參與管理（participative management）的理論。參與管理就是讓部屬實際分享主管的決策權。參與管理有多種形式，如共同設定目標、集體解決問題、直接參與工作決策、參與諮詢委員會、參與政策制定小組、參與新員工的甄選等。

參與管理曾一度被認為是提高士氣與生產效率的靈丹妙藥。有人甚至認為，出於道德的理由，必須實行參與管理。不過，參與管

理也不是放之任何組織、工作團體而皆準的法則。若採用這種管理，必須有足夠的參與時間，員工參與的事物必須和他們自身的利益有關，員工本身也還必須具有參與的能力（智力、知識、技術、修養和溝通能力）。

管理者把權力與員工分享的理由何在？(1)當工作變得十分複雜時，管理人員無法瞭解員工所有的情況和各個工作細節，若允許員工們參與決策，可以讓瞭解情況的人有所貢獻；(2)現代的工作任務相互依賴程度很高，有必要傾聽其他部門的意見，而且彼此協調之後產生的決定，各方都能致力推行；(3)參與決策可以使參與者對作出的決定有認同感，有利於決策的執行；(4)參與決策可以提供工作的內在獎賞，使工作顯得更有趣、更有意義。由於這些特點，參與管理尤其受到年輕一代和高學歷員工的重視。

許多研究探討了參與管理和績效之間的關係，結論是參與管理對提高員工生產力、士氣與工作滿足感，只有中等程度的影響力。

品質監督小組

品質監督小組（quality circle）是最廣泛談論的一種參與管理形式。這種形式最初起源於美國，五○年代傳到日本，被日本企業發揚光大，成了解釋日本如何能提高品質、降低成本並擊敗美國公司的原因。在日本，每9個員工就有一個人是品質監督小組的成員，可見這種形式在日本是普遍流行的。

所謂品質監督小組，是指810名員工及1名督導員組成一個小組，定期集會——通常每週一次，占用工作時間——討論品質方面的難題，分析問題的原因，提出解決方案，監督並實施修正計畫。對於小組提出的各種提議，管理層有最後決定權。作為小組成員的前提條件是必須具備分析和解決品質問題的能力，而且還要懂得如何與他人溝通，宣傳各種策略。

參與管理的具體應用

參與管理跟許多激勵理論有背景關係。例如，參與管理符合Y理論關於人的觀點。參與管理也合乎激勵保健理論的主張，即提高工作本身的激勵作用，給予員工成長、承擔責任和參與決策的機會。同樣，從ERG理論來看，參與管理有助於滿足員工對責任、成就感、認同感、成長以及自尊的需要。

實際上，原西德、法國、荷蘭及北歐等長期實施工業化民主（industrial democray）的國家，以及日本、以色列、南斯拉夫等實施傳統參與決策制的國家，參與管理都有很深的基礎。在美國，卻不時興參與管理，原因是遭到了各級管理人員的抵抗——與經理人分享權力，在觀念上與許多美國人的權威性格和階級意識相衝突。不難理解，越是居於高階的經理，越不容易接受參與管理的理論。

四、績效獎金制

績效獎金制的概念

所謂績效獎金制（performance-base compensation）就是我們通常所採用的計件工資、工作獎金、利潤成分、利潤分紅（lump sum bonus），也就是把報酬跟績效相結合。這裡指的績效，可以是個人績效、部門績效、組織績效。在各種制度中，計件工資和分紅制使用最廣。

計件工資是一種極簡單明瞭的獎勵辦法。每生產一件產品，就抽取一部分報酬，生產愈多，報酬愈多。另一種變通方法是每天有固定的薪水，另外再根據產量追加報酬。

按利分紅是把薪酬跟企業效益（利潤）結合。這種辦法促使各級管理人員努力工作，力求提高組織績效，故而有相當的激勵作

用。

　　從理論上看，績效獎金制跟期望理論關係最爲密切。在期望理論看來，如果要使激勵作用達到最大程度，就應讓員工相信，績效與報酬之間是緊密關聯的。否則，如果只是論年資排輩，勢必大大削弱積極性。

績效獎金制的應用

　　績效獎金制在現實中相當流行。例如，考爾特（Colt）實業公司的總裁大衛‧馬格里斯（David Margolis）的基本年薪爲44萬美元。此外，根據績效他可以拿到55萬美元的年底分紅。當然這是在經營較好的情況下。比較起來，努柯爾（Nucor）鋼鐵公司的總裁肯‧伊弗爾森（Ken Iverson）就沒那麼幸運。1986年由於業績不佳，他的年薪被削減了41%，減薪多達25萬美元。

　　對於普通員工，同樣也可採用紅利獎金。AP茶葉公司的門市店員分布在費城60家百貨公司裡從事銷售，他們獎金的一部分是根據銷售績效發放的，結果不但提高了營業額，也增加了個人收入。

　　和以往那種每年按物價水準指數加薪的方法相比，績效獎金制合理得多。一項研究調查了1,600家公司（雇用了900萬員工），其中75%的公司採用紅利制。從八〇年代以來，這種薪酬已成爲一種趨勢。

五、彈性福利制

　　彈性福利（flexible benefits）是指允許員工在各種可能的福利方案中，按自己的實際生活需求進行選擇。例如，有的員工可能更需要住宅、有的擔心孩子的就學、有的擔心醫療負擔、有的顧慮失業問題。公司可以根據不同情況安排各種補貼及保險，讓員工自行挑選。這樣的福利方案是一種創舉，大有取代已流行五十多年的「單

一福利計畫實行於所有人」的傳統做法。

在美國，平均而言，企業提供的福利大約相當於員工薪水的40%左右。但如何使用這筆資金卻完全帶來不同的效果。以前的福利政策適用於雙子女或更多子女的家庭。而現在單身、單親有子女、夫婦無子女，或有獨生子女家庭的比率越來越高，人們對福利的需求有了改變，傳統的方法已不再適用了。彈性福利制是由公司根據每個員工的薪水層級，設立對應金額的福利帳戶，每一個時期撥入一定金額，列出各種可能的福利選項供員工選擇，直至福利金額用完爲止。

從理論上講，彈性福利的方法符合期望理論，也就是公司提供的報償應與員工的個人目標相結合。因爲每個員工的需求並不相同，那麼，實施固定單一薪酬就毫無道理。彈性福利既能滿足個人需求，又給個人自由選擇的機會，其激勵作用自然顯著。

調查顯示，1987年美國有22%的大公司採用彈性福利制。一家大型顧問諮詢公司估計，從1986年1988年，採用彈性福利制的大公司數目增加爲原來的二倍。似乎表明彈性福利制時代已經到來。實施彈性福利制可能會因具體管理增加行政費用，但由此獲得的效果、利益卻更大。

六、雙軌薪酬制

雙軌薪酬制（two-tier pay system）的實質是，對同樣內容的工作，新員工的薪水遠低於資深員工。對年資不同的員工，實施不同的付酬方式。例如，波音公司的新機械技工起薪是67美元／小時，而在實施雙軌薪酬制之前，最低工資是11.38美元／小時。

雙軌薪酬制有兩種形式：一種是把薪水暫時定在較低的工資水平，然後一點一點提升，直至最高薪水。一般來說，這需要三百一十年的時間。另一種是讓年資短的員工薪水永遠低於年資久的員

工。例如，美國航空公司駕駛員和空中小姐工會簽有雙軌薪酬制合約；資深的駕駛員在雙軌制合約前雇用的，可以領到年薪127,900美元；新進的駕駛員年薪只能領到資深駕駛員的一半，而且不管他以後服務多少年，都維持這個比例。之所以採用這樣的薪酬制，是工會與資方交涉的結果，這使得在資方大量裁員的情況下，能保證既有員工的利益，同時公司也節省了很大費用。

從理論上說，雙軌薪酬制對公司是有利的，但它跟公平理論背道而馳。公平理論認爲，做同樣的工作應領同樣的薪水；否則，對員工的士氣必然造成打擊而引起不公平感，減弱他們對公司的忠誠度，減低他們的生產力，增加離職率。

雙軌薪酬制在八〇年代初期，被許多公司視爲削減人事費用的法寶，但管理者們很快就發現它並不是萬能的靈丹妙藥。這種方法除非加以改進，否則很難指望它能維持員工士氣和生產力。

七、彈性工作制

彈性工作制（alternative work schedule）是指在固定工作時間長度的前提下，靈活地選擇工作時間。有以下幾種形式。

縮短每週工作天數（compressed workweek）

例如，在美國有的人每星期工作4天，每天工作10小時，而不是工作5天，每天工作8小時。這被稱爲4-40方案。這種做法可使員工有更多集中的休閒、娛樂時間。此方案的支持者認爲，這樣可以提高員工的熱忱和士氣，提高對組織的認同感、增加生產力、增加設備運轉率、減少加班和曠職率等等。

對於一些工作，設備的啓動和停機需要相當的時間。這段時間是非生產時間，但在計算成本時卻必須予以考慮。如果工作天數由5天改爲4天，每天多工作2小時，這樣在一個工作週內，因開、停機造成的時間浪費就減少爲原來的4/5。

調查研究發現，4-40方案有積極的效果，員工大多喜歡這種工作制，有78%的員工說他們不願回到原來的5天工作制。

彈性工作時間（flextime）

壓縮工作天數並不能增加員工支配時間的自由度，而彈性工作時間則實現了這一點。雖然每天工作的總時間固定，但員工可以自由選擇什麼時間工作和下班，只要總工時到達目標即可。通常，一些公司規定一段必須在公司的共同時間，一般是早上9點到下午3點。員工可以選擇從早上6點到下午3點，或早上9點到下午6點作為自己的工作時間。

彈性工作時間可以減少曠職率、提高生產力、減少加班費、減少交通擁擠、調劑員工的生活步調、減少工作怠惰、增強員工自主權、責任感和滿足感。

這種方法的缺點在於不適用於任何性質的工作，它只適用於那些不需要和其他部門打交道的工作。

理論上來說，每個人的生活需要和風格不盡相同，而傳統的工作時間制是讓人去適應僵化的制度，而不是讓制度符合人的需要。彈性工作制較好的激勵效果。比較起來，彈性工作時間比壓縮工作天數效果更好，因為它更能給予員工自主權和責任感。換言之，它順應了員工的成長需要，符合 ERG 理論。

現在，彈性工時制已形成一股潮流。美國的統計顯示，1973年到1985年，實施壓縮工作天數的增長速度，是就業人口增長速度的45倍。不過在實施這種方案的組織中，有28%因失敗而作罷。彈性工作時間的實施較為廣泛、成功率也較高。但統計也顯示，這種方案的實施者主要是一些小規模的公司。

八、工作設計

三百六十行，每種工作都有自己的特點。有的工作較為簡單、

枯燥，有的則較有趣味、富於挑戰性。這勢必導致不同工作在人們眼裡具有不同的價值。因此，如何改造工作方式成了激勵人們工作動機的重要途徑之一。

工作設計的概念和形式

工作設計

工作設計（job design）是指將任務組合構成一套完整的工作方案，確定工作的內容和流程安排。幾個世紀來，這個課題一直是工程師和經濟學家感興趣的內容。最初，工作設計幾乎是工作專門化（job specification）或工作簡單化（job simplification）的同義詞。1776 年，亞當‧斯密在《國富論》（*Wealth of Nations*）一書中指出，把工作劃分為各小部分，讓每個人重複執行其中的一小部分，可以減少轉換工作浪費的時間，並提高熟練性和技能，從而提高生產率。這就是所謂的分工效益。

科學管理

20 世紀初，泰勒提出了科學管理（scientific management）原則，主張用科學方法確定工作中的每一個要素，減少動作和時間上的浪費，提高生產率。這實際上就是一種工作設計。從經濟角度來說，這種方法的確效益很高。但這種設計把工作更加機械化，忽視人在工作中的地位，結果使人更加厭倦枯燥的工作，導致怠工、曠職、離職，甚至罷工等惡性事件。人不是機器，不是生產線上的機器，而是有血有肉、有需求的。工作設計必須考慮人性的因素。

工作輪換

工種輪換（job rotation）是讓員工在能力要求相似的工作之間不斷調換，以減少枯燥單調感。這是早期為減少工作重複性最先使

用的方法。這種方法的優點不僅在於能減少厭惡的情緒，而且使員工能學到更多的工作技能，進而也使管理人員在安排工作與人事調動上更具彈性。工作輪換的缺點是使訓練員工的成本增加，而且一個員工在轉換工作的最初時期效率較低，使組織有所損失。

工作擴大化

工作擴大化（job enlargement）是指水平式擴張工作任務的數目或變化性，使工作多樣化。這種方法從五〇年代起開始流行。例如，郵政部門的員工可以從原來只專門分撿郵件，增加到也負責分送到各個郵政部門。然而工作擴大化的成效並不十分理想。它只是增加了工作的種類，並沒有改善工作的特性。正如一位員工所說：「我本來只有一件令人討厭的工作，工作擴大化後，變成有三項無聊的任務。」這促使人們開始考慮如何將工作本身豐富化。

工作豐富化

工作豐富化（job enrichment）意指垂直方向上，擴張工作範圍，賦予員工更複雜、更系列化的工作，使員工有較大的控制權，參與制定、執行和評估工作的規則，使員工有更大的自由度及自主權。這一方法在1960年興起，而今已成為組織管理中相當重要的一種概念和方法。

社會技術系統

社會技術系統（sociotechnical systems）是六〇年代創建的另一項工作設計，和工作豐富化一樣，這一技術也是針對科學管理把工作設計過細而提出的。

社會技術系統與其說是一種工作設計技術，不如說是一種哲學觀念。其核心思想是，如果工作設計要使員工更具生產力而又能滿足他們的成就需要，就必須兼顧技術性與社會性。技術性任務的實

施要受到組織文化、員工價值觀及其他社會因素的影響。因此，如果只是針對技術性因素設計工作，難於達到提高績效的預期，甚至可能適得其反。

工作生活品質

工作生活品質（quality of work life，簡稱QWL）旨在改善工作環境，從員工需求面考慮建立各種制度，使員工分享工作內容的決策權。具體而言，改善工作品質的形式有：增加工作的多樣性和自主權，使員工有更多成長與創新的機會；允許參與決策；改善工作團體之間的互動關係；減少監督程度，增加員工自我管理的程度；擴大勞資雙方的合作等等。不難看出，這些工作設計的方法符合多種激勵理論的主張，包括Y理論、激勵保健理論、ERG理論和期望理論。

工作特徵模式

每種工作都有其特性，這些特性可從五個方面予以說明，而這五個特性就構成此種工作特徵模式（job characteristics model，簡稱JCM）。這一模式可作為評估該工作、預測員工士氣、績效、滿足感的重要參考。

這五個核心是：(1)技能多樣性程度（skill variety）；(2)任務的完整性（task identity）；(3)任務的重要性（task significance）；(4)自主性（autonomy）；(5)回饋程度（feedback）。

技能多樣性程度

為完成工作任務而要求員工具備的才能程度。例如，汽車維修的技師要能修理引擎、檢查電路、車體整形，並懂得如何跟顧客打交道，因而技能多樣性程度高。汽車生產線上的技工通常只會單一的技能，如上螺絲、噴漆。

任務的完整性

工作是否包括任務的完成過程，並明確看到工作結果。例如，一個木匠從一件家具的設計、裁料、製作、上漆及最後修飾，進行的是完整的工作，並最終看到自己的成果。家具廠的工人則通常只是做一道工，像製作桌腿。

任務的重要性

工作對其他人的生活或他人的工作有多大的影響意義。例如，醫院裡的護士對病人有直接的意義，較為重要，而清潔工的工作相對影響較小。

自主性

工作給員工多大程度的自由、獨立性、決策權和支配權。如電話安裝技工需要外出作業，可以自行安排一天的工作如何進行，決定怎樣安裝更方便省事，工作時不必受人監督。而電話接線員則需恪守規矩，電話一來就必須立刻處理，工作受外在支配較大。

回饋程度

工作是否能使員工直接、明確地瞭解工作績效。例如，電子設備總裝線上的員工馬上就能知道自己套裝的收音機是否成功，而線路板焊裝車間的員工則是「睜眼瞎」，只能等測試部門鑑定。

這五個維度決定了工作的特性模式。其中前三者使員工瞭解工作的意義，而賦予員工責任感，回饋則使員工瞭解工作成果。員工在這五方面感受越深，工作本身對他提供的內在獎勵就越大，其士氣、績效、滿足感就越大。因此，可以從這五個方面評估工作的激勵程度，方法為：

對這個公式的準確性有一些爭議，但它的確從一定程度上反應了工作特性與激勵的關係。

$$激勵的強度 = \frac{（技能多樣性 + 任務完整性 + 任務重要性）}{3} \times 自主性 \times 回饋度$$

工作設計的應用

工作設計的具體方法主要使工作豐富化和建立自主性工作團隊。

工作豐富化

工作豐富化可以利用以下的方法實施：

1. 結合不同的任務。把現有零碎的任務結合起來，形成範圍較大的工作，增加技能多樣性和任務完整性。

2. 構成自然性的工作單元，使員工能從事完整的工作，從而看到工作的成果，看到工作的意義和重要性。

3. 與客戶建立聯繫，從而增加工作的技能多樣性、自主性和回饋度。

4. 垂直方向擴充工作內容，賦予員工一些原本屬於上級管理者的職責和控制權，以此縮短工作的「執行層」與「控制層」之間的距離，增加自主性。

5. 開啓回饋管道，使員工不但可知道自己的績效，也可知道是否是進步、退步或沒有變化。最理想的是讓員工在工作中直接受到回饋，而不是由主管間接轉達。這可以增加自主性，減少被監督的意識。

自主性工作團隊

自主性工作團隊（autonomous work teams）是工作豐富化在團體上的應用。自主性工作團隊對例行工作有很高的自主管理權，包括集體控制工作速度、任務分派、休息時間、工作效果的檢查方式等，甚至可以有人事挑選權，團隊中成員之間互相評估績效。自主性工作團隊有三個特性：

1. 成員之間工作相互關聯，整個團隊最終對產品負責。

2.成員們擁有各種技能，而能執行所有或絕大部分的任務。

3.績效的回饋與評估是以整個團隊為對象。

從應用方面看，瑞士富豪（Volvo）汽車公司在1960年起就採用自主性工作團隊，美國通用食品（General Food）公司在1970年起開始採用。如今，採用這一做法的企業越來越多，如通用汽車公司和豐田汽車公司的合資企業，就是用自主性工作團隊的方式製造雪佛蘭（Chevrolet Novas）和豐田可樂那（Toyota Corolla）轎車的。他們的具體做法是，把汽車廠的員工分為一些小團隊，規定各個團隊的工作，並監督各個團隊的生產成效。這些團隊有很大的自主權，自己執行每天的品質檢查（而這過去是由另一組員工進行的）。通用汽車公司打算把這種制度也推廣到它的32家汽車裝配廠。

複 習 與 思 考

1.何謂激勵？什麼是激勵因素？激勵與
　滿意之間有什麼差異？
2.激勵有哪些功能？
3.闡述有關激勵的理論。
4.對員工的激勵一般應遵循哪些原則。
5.試比較在組織中激勵員工動機的八種技巧和方法。

第十一章　員工挫折與管理

學習目的

透過本章的學習，瞭解挫折與挫折容忍力的概念，瞭解員工產生挫折的原因，在旅遊業管理中，應如何對待受挫員工。

基本內容

1. 挫折

挫折　挫折容忍力　產生挫折的原因

2. 挫折的行為反應與旅遊業管理

挫折的行為反應　員工挫折與旅遊業管理

第一節　挫折與挫折容忍力

一、挫折

　　心理學上將挫折解釋為當個人從事有目的的活動時，在環境中遇到障礙或干擾致使其動機不能獲得滿足時的情緒狀態。人們的需求產生動機，動機一旦產生便引導人們的行為指向目標。但指向目標的行為，由於受到社會文化、政治、經濟的約束，並不是任何時候都能達到目標的。行為的結果受到阻礙，達不到目標的情況是常有的，這就是挫折。研究挫折理論對改變人的行為、啟發人的積極性有重大意義的。

　　動機的強度隨著需求的滿足或受阻而減低。當一個需求獲得滿足後，它就不再是行為的動機，而其他某一需求的強度就會顯露出來。需求的滿足，可以被看作是一種「成功」。需求並非任何時候都可以得到滿足。動機產生後，一般可能遇到的結果有以下四種：

1. 動機能輕易獲得滿足，無須特別的努力即可達到目標。

2. 動機可能受到阻礙或延遲，但此過程給予個人許多解決問題的機會，而最終能夠達到目標。

3. 當一種動機行為正在進行時，忽然有一個更為重要的動機出現，個人可能先滿足後一動機而暫時放棄前一動機。

4. 動機的結局完全受到干擾和阻礙，個人無法達到目標而受到挫折，感到沮喪、失意。一個人的需求在受到阻礙時，其強度也會減低，但這種情況並不是一開始就發生的。相反地，他會有「對抗行為」的傾向——企圖透過各種嘗試來克服這種

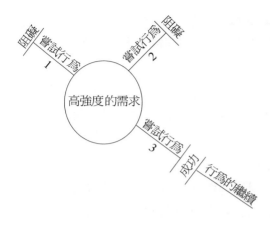

阻礙。他可能會嘗試多種的行為，以尋求某一種行為可以達到他的需求，或減輕因阻礙而產生的緊張。如**圖**11-1所示。

第一、二兩種嘗試都未成功，直至第三種嘗試才獲得成功，滿足了需求，達到了目標。如果經過各種嘗試，阻礙無法克服，其需求最終未得到滿

圖11-1 嘗試行為滿足需要或受阻礙

足，就會受到「挫折」。受到挫折以後，可能會產生對抗行為。理智的對抗行為會導致目標的變化或降低需求強度。非理智的對抗行為可能會導致侵害性的行為或破壞性的行為。挫折還可能使人們的情緒遭受痛苦的騷擾，甚至會引起種種疾病。

人們隨時都可能遇到挫折，古人說：「人生逆境，十之八九。」挫折的結果也並非完全無益，它可以引導人們以更好的方法滿足慾望。正如英國心理學家布朗（J. Brown）所說：「一個人如果沒有任何阻礙，將永遠保持其滿足和平庸狀態，既愚蠢又糊塗，像母牛一樣的怡然自得。」

二、人對挫折的容忍力

人隨時都有可能受到挫折，有的挫折是短暫的，有的挫折是長時間的；有的比較嚴重，有的則較輕微。人們遇到挫折時所表現的反應各不相同，有的人能忍受個人生活上的嚴重挫折，卻不能忍受事業上的嚴重挫折；有人能向挫折挑戰，百折不撓，克服挫折，有人卻一蹶不振，精神崩潰。這種對挫折的適應能力，即受到挫折時

避免行為失常的能力，叫做挫折容忍力。

一個人對挫折容忍力的高低，受下面四種因素的影響：

1. **生理條件**。一個身體健康、發育正常的人，對生理需要的挫折容忍力比一個體弱多病、生理上有缺陷的人要高。例如，他不怕偶爾的飢寒交迫，他可以熬夜，也可以在陽光下長時間工作而不太感到疲勞。

2. **早期的生活經歷**。由於人們早期的生活經歷不同，對同樣出現的挫折情景會有不同的判斷。一個人可能認為是嚴重的挫折，而另一個人則可能認為是無所謂的事情。生活中歷盡艱辛萬苦的人，比終日養尊處優的人更能容忍挫折。

3. **過去的經驗與學習**。挫折容忍力與個人的習慣或態度一樣，是可以經由學習而獲得的。如果一個人很少遇到挫折或遇到挫折就逃避，他就沒有機會學習如何處理挫折，這種人的挫折容忍力必然很低。

4. **對挫折的認知**。由於個人對世界認識的不相同，即使客觀的挫折情況相同，個人對此感到的威脅也不同。因此，挫折對每個人所構成的打擊或壓力也不同。例如，甲、乙兩人同時向迎面走過來的主管打招呼，而主管卻沒有反應。甲會覺得這是主管瞧不起自己，或是故意跟自己過不去，大大地傷害了自尊心。而乙則可能不把事情看得那麼嚴重，他想也許主管正在思考某一個問題而沒有注意到自己。

在現實生活中每一個人對同一挫折的容忍力是不同的，這就形成了人對容忍挫折的差異性。

第二節　挫折產生的原因

妨礙達到目標而產生挫折的原因，一般可分為客觀環境因素、

個人主觀因素和組織因素三類。

一、客觀環境因素

客觀環境因素又可分為自然環境與社會環境兩種因素。

自然環境

如高噪音、低照明的工作環境，以及個人能力無法克服的自然因素，嚴重的如無法預料和抗拒的水災、地震、人的衰老、疾病、死亡；輕微的如下雨無法去郊遊等。

社會環境

包括所有個人在社會生活中所遭受到的政治、經濟、法律、道德、宗教、風俗習慣等人為因素的限制。例如，學非所用，使才能不能充分發揮；因種族、宗教或法律，使一對相愛的男女無法結婚等。在現代的文明社會裡，社會環境對個人動機所產生的阻礙，往往比自然環境所引起的阻礙要多，且其影響也更深遠。

二、個人主觀因素

個人主觀因素包括個人的生理條件與動機衝突兩種因素。

個人的生理條件

指個人具有的智力、能力、容貌、身材，以及生理上的缺陷、疾病所帶來的限制。這種限制導致某人不能擔任某種工作，或在某種工作中遭到失敗。例如，一個身材矮小的人，很難成為一個優秀的籃球選手。一個色盲無法進醫學院念書，或擔任某些特殊工作。

動機的衝突

指個人在日常生活和工作中，經常同時產生兩個或兩個以上的動機。假如這些並存的動機無法同時獲得滿足，而是互相對立或排斥，其中某個動機獲得滿足，另一個動機就會受到阻礙，則產生難以抉擇的心理狀態，稱爲動機的衝突。例如，一名服務員極想接受提拔擔任領班工作，但又擔心新的職位無法勝任，而形成「進退兩難」的心境，就屬於動機的衝突。

在現代社會中，動機的衝突是構成挫折的主要原因之一。儘管個人的慾望及生活環境不同，所遇到的衝突內容也各有差異，但由於現代社會環境的共同特徵，人們所面臨的心理衝突也有共同的特徵，具體表現在以下幾個方面：

1. 競爭與合作的衝突。現代社會裡，無論是求學、就職、婚姻、事業或其他社會活動，人人都必須進行激烈的競爭才能取得成功。然而，人們從小所受的教育又要求大家同心協力、謙讓、犧牲。因此，構成內心競爭與合作相互間的衝突。

2. 理想與現實的衝突。一般現代社會的人都有一定的理想和抱負，尤其是青年人，如升學、就職、配偶的選擇等。一方面，由於自我估計不足，理想和抱負超出了個人的能力，致使理想和抱負不能實現，而產生挫折感；另一方面，一個人的理想和抱負往往受到現實的限制，個人往往無能爲力，同樣也會產生挫折感。

3. 滿足慾望與抑制慾望的衝突。由於社會的發達，社會上刺激慾望的物質愈來愈多，人們對物質生活和精神生活的慾望也不斷增強，但另一方面由於經濟上或由於傳統道德上的理由，必須抑制這些無窮的慾望。

三、組織因素

在旅遊業管理中，造成員工挫折的原因除了上述一般性的因素外，還有下列幾種屬於組織特有的重要原因。

組織的管理方式

傳統的組織理論多採用 X 理論，即主張用權威控制和懲罰的方法來管理員工，形成組織目標（要求員工服從）與個人動機（要求自我實現）之間的嚴重衝突。正如霍桑研究指出，以生產績效為中心的個人獎勵制度，即論件計酬的生產方式，迫使員工在金錢的需要與社會需要之間作一抉擇，而產生內心的衝突。

目前國外有些連鎖飯店管理集團一般在管理中仍採用這種方法，所以在國內那些聘請國際管理集團管理的飯店，員工受挫現象較為普遍。行為科學家阿吉里斯在《人格與組織》一書中，甚至認為現代人經神病的主要根源是組織與管理的環境不良，因而阻礙了個人需求與人格的發展。

組織內的人際關係

組織內主管與部屬之間的溝通關係，若屬單軌方式，也就是部屬沒有機會向主管反應自己的意見，則影響組織內的人際關係。部屬對主管缺乏信賴，產生不滿情緒，甚至仇視的態度。例如，在中外合資或合作的飯店內，人際關係更難處理。主管與部屬之間國籍不同、語言不同、文化背景不同、思考方式不同，從而容易造成溝通速度受阻。因此，人際關係容易形成緊張的狀況。

工作性質

工作對於個人的心理具有兩種重要的意義：(1)能夠表現出個人

的才能與價值，獲得自我實現的滿足；(2)能使個人在群體中表現自己，以提高個人在群體中的聲望。但如果工作性質不適合個人的興趣及能力，則反而成為心理上的負擔。分權不當、大才小用、或小才大用，都會構成員工的挫折。

現代化的飯店，過分強調分工精細，以致工作對員工顯得單調、枯燥與重複，這是導致員工產生挫折的原因。又如，在與國外管理集團合作管理的飯店內，各級中層管理人員往往都扮演起一種配角的角色，這對一步步從服務崗位提拔上來的管理人員問題還不大，對那些從其他內部飯店調來的、原來就是管理人員的人來說就極容易產生挫折。因為從「凡事說了算」變成「凡事要商量」，這個過程很難習慣。

工作環境

員工工作環境設計諸如通風、照明、噪音、安全措施、休息、衛生設施等不理想，不但直接影響員工的健康，也會引起情緒上的不滿。如果工作性質本來就很單調、枯燥，再加上工作環境不良，員工則會面臨類似感覺被剝奪時的心理狀態。人們在極端缺乏刺激變化的環境裡，也容易引起挫折。

其他組織因素還有工作與休息時間安排不適當，強迫加班或惡性延長工作時間，以及工資偏低、獎金與不公平的升遷制度等，都會影響員工的情緒，引起員工的挫折感。

第三節 挫折的行為反應

一、情緒上的反應

一個人受到挫折後，不論其原因是屬於客觀環境因素，還是個人主觀因素，在情緒上可能產生下列幾種反應。

憤怒的攻擊

耶魯大學人際關係研究所的德蘭（J. Dollard）提出了「挫折攻擊假說」，認為攻擊是挫折的結果，攻擊行為的產生可以預測挫折的存在；反之，挫折的存在，必定引起某種形式的攻擊行為。

直接攻擊

個人受到挫折後，引起憤怒的情緒，對構成挫折的人或物直接攻擊。一個人如果受到同事無故的指責，他可能會怒目而視、反唇相譏或還以拳頭，這就是直接攻擊。對自己的容貌、才能、權力及其他方面較有自信者，容易將憤怒的情緒向外發洩，而採取直接攻擊的行為。

直接攻擊的形式常常不被社會群體或組織所允許，因而在個人受挫後，往往會有變相的攻擊行為方式出現，即轉向攻擊。

轉向攻擊

轉向攻擊在下列三種情況下表現出來：

1.對自己缺乏信心，有悲觀情緒，易把攻擊對象轉向自己，責

備自己。

2. 當個人察覺到引起挫折的眞正對象不能直接攻擊時（如對象爲自己的上級主管、重要顧客等），就把憤怒的情緒發洩到其他的人或物上。

3. 挫折來源不明，可能是日常生活中許多小挫折的累積，也可能是個人主觀的因素，如內分泌失常或疾病。在此情形下，個人找不到明顯的對象可以攻擊，於是將此悶悶不樂的情緒發洩到與眞正引起挫折不相干的人或物上面。此時遭受攻擊的對象便是代罪羔羊。

不安

即使一個充滿自信的人，如果一而再再而三地受到挫折和失敗，也會慢慢失去信心，對某些情況產生茫然，在情緒上出現不穩定、憂慮焦急的現象；同時，在生理上也會出現頭昏、冒冷汗、心悸、胸部鬱悶、臉色蒼白等反應。

冷漠

個人無法攻擊引起挫折的對象，又沒有代罪羔羊可以攻擊時，便將其憤怒的情緒壓抑下去，在表面上表現一種冷淡、無動於衷的態度，失去了喜怒哀樂的表情。如第二次世界大戰期間被納粹送入集中營的俘虜們，最初多表現憤怒、反抗並企圖逃亡，但等到發覺一切變成絕望時，他們之中的大多數人的情緒反而不再激動，而以冷漠的態度應付鞭打、飢寒、疾病、奴役、甚至死亡的威脅。

退化

個人行爲隨著發展的過程有一定模式。當個人受到挫折時，他的行爲表現往往比其年齡應有的表現顯得幼稚，此種成熟的倒退現象，稱爲退化。尤其是在情緒方面的表達上。人們受到社會生活的

影響，由孩童時期的任意發洩慢慢學會如何控制，如何在適當的時候做適當的情緒反應。但一個人遇到挫折時便失去了這種控制，而像小孩一樣哭鬧，爲一點事而暴跳如雷，甚至揮動拳頭。

二、防衛的方式

個人受到挫折後，所表現的憤怒、壓抑或焦慮的情緒反應，都將同時引起生理上的變化。如血壓升高、脈搏加速、呼吸急促、汗腺分泌增加、胃液分泌減少等。長久下去便導致身心性疾病，如高血壓、胃潰瘍、偏頭痛、結腸炎等。

因此，個人爲了減輕或避免挫折可能帶來的不愉快與痛苦，在生活經驗中學會某些適應挫折情況的方式。因爲這些適應方式在性質上是防衛的（防衛自我不受焦慮的侵害），故精神分析學家將此稱爲防衛方式。防衛方式的目的在於防止或減輕挫折可能引起的焦慮，並非眞正解決挫折問題。因此它有時反而使問題更加嚴重。不過至少在問題發生時，不但可以減少焦慮，且能保持或提高個人的自尊，故一般人都喜歡採用防衛方式。各人從生活經驗中尋找慣用的一套，成爲其個性的一部分。常見的防衛方式有下列幾種。

合理化

個人無法達到追求的目標或其表現的行爲不符合社會的價值標準時，會給自己找出適當的理由來解釋。這個理由未必是眞的理由，而且第三者看來往往是不合邏輯的，但本人卻能以此說服自己，感到心安理得。如所謂的酸葡萄作用，即是這種防衛方式。雖然它具有自欺欺人的味道，但能使個人的個性保持穩定。

逃避

個人不敢面對自己的挫折情境而逃避到較安全的地方：

1. 逃向另一現實。例如，迴避自己沒有把握的工作，而埋頭於與此無關的嗜好或娛樂，以排除心理上的焦慮。

2. 逃向幻想世界。從現實的困難情境撤退，而逃到幻想的自由境界，即所謂作「白日夢」，如此不但能避免痛苦，還可以使許多慾望獲得滿足。幻想偶爾為之，確能減輕緊張與不安，也能帶來某些希望，但超過一定程度，以致幻想與現實無法分辨，徒增適應現實的困難。

3. 逃向生理疾病。例如，學生害怕考試失敗竟在考試當天發燒，或士兵在戰爭時所患的戰爭神經症，以及神經性盲、神經性失聲等。個人借生理上某種機能障礙以避免面對困難，這種疾病的產生往往是無意識的，跟裝病不同。

壓抑

抑制可能引起挫折的慾望以及與此有關的感情和思想等，而不承認其存在，將其排除於意識之外。所以壓抑可說是迴避自我內部的危險，不敢面對自我的某一部分。壓抑的結果雖可減輕焦慮而獲得暫時的安全感，但被壓抑的慾望並不因此消失，反而深入個人的潛意識裡，影響性格健全的發展。

代替

個人對某一對象所持的動機、感情與態度，若不被社會所接受或自忖遇到困難時，將此種感情與態度轉向其他對象以取而代之，稱為替代作用。例如，昇華作用就是將攻擊等不被社會所接受的動機，轉移到較高境界的藝術或運動的表現上。

當個人某種有目的的活動受到阻礙或因個人本身的缺陷以致無法達到目的時，以另一種可能成功的活動代替之，稱為補償作用。

認同

個人為了迎合需要滿足的保護者，如父母、師長、主管，在思想及行動上模仿他們，將自己與他們視為一體，照著他們的希望行動，如此可減少挫折，是為認同作用。

認同作用的另一種表現是一個人在現實生活中，無法獲得成功或滿足時，將自己比擬為某一成功者（現有的或歷史上的），模擬他的穿著、言行等，藉此在心理上分享他的成功果實。例如，一個殷切盼望成為電影明星卻因容貌平平而無法如願以償的人，模仿某一成功明星的髮型、姿態，宛如自己也當上了眾所稱羨的明星。

投射

存在於個人內部的許多動機當中，有些是自己不願意承認的，或者因為承認了之後會引起內心的不安及厭惡感，因而無意識中把這些動機及與此有關的態度、習性等排除於本身之外，而加到別人或物體上面，即投射作用。例如，一個對別人抱有成見的人卻說別人對自己有成見；自己內心深處有貪污動機的人，卻常常宣揚某人常常收紅包。有的心理學家認為，被害妄想是存在於自己內心的攻擊動機的一種投射。

反向

個人為了防止某些自認為不好的動機引起外表行為，乃採取與動機相反方向的行動，即想藉相反的態度與行為，抑止內心的某些動機。例如，過分的親切及順從，背後可能隱藏有憎惡與反抗的動機。攻擊動機反向的結果可能採取自我犧牲的形式。

防衛方式具有調和自己與環境間矛盾的功能，在某些情況下非但無礙於適應，而且由於產生緩衝作用，使個人有機會「退一步想」或「從另一個角度看」來解決問題。在多數情形下，因為防衛方式

只是消極地維護個人免於遭受打擊，並非真正解決困難，因此挫折不但仍然存在，而且可能愈來愈脫離現實，以致無法以正常的行為適應環境，而造成適應不良的現象。

三、環境的適應不良

所謂良好的適應是指個人與環境之間保持一種協調的關係。個人的思想、性格、行為習慣與其生活環境中所要求的社會規範、道德標準、價值觀念等相符合時，即為良好的適應；不相符合時就叫適應不良。根據工業心理學家布朗的說法，員工在工作環境中所表現的適應不良有下列四種。

攻擊

攻擊即對主管惡意地批評及製造謠言、發牢騷、出怨言、對同事不友善的態度，以致破壞設備、無故缺席、神經質等。當發現這些問題時應追究其原因，而採取建設性的對策。只靠懲罰及加強控制不能解決問題。

退化

對某一人、物及組織的盲目性效忠，情緒缺乏控制，易受謠言影響，不能明辨是非。

固執

盲目排斥創新，不接受別人的建議、故步自封，明知方法無效而一再重複。

冷漠

當員工提出要求得不到管理人員適當的反應，或長時間無升遷

的機會時，即表現因循苟且、得過且過、對任何事皆消極不感興趣、自暴自棄等現象。

適應不良不但對個人來說是一種不幸，對組織整體也是極大的損失。其可能的結果是：

1.生產降低。

2.災害頻生（易發生意外事故）。

3.缺席頻繁。

4.紀律紊亂。

5.士氣低落。

6.傾向轉業。

7.引起罷工。

組織環境中的適應，具有環境「要求」個人適應，個人必須適應環境的意味，也就是個人必須調整自己來遵守組織的規範。因此，當組織能充分滿足個人的動機時，如加薪、升遷、發揮才能等，即組織足以形成個人的參照群體時，個人便心甘情願改變自己以適應環境。否則，會造成適應不良或不肯適應。

第四節　員工挫折與旅遊業管理

在現實社會中，一個人不可能總是一帆風順，隨時有受到挫折的可能。在旅遊業管理工作中，應儘量消除引起員工挫折的環境，避免使員工受到挫折。當員工受到挫折時，應儘量減低挫折所引起的不良影響，提高員工對挫折的容忍力。

對待員工的挫折，一般採取以下的具體措施。

一、對受挫員工採取寬容的態度

身為管理者，對受挫者的攻擊行為採取寬容的態度是很重要的。幫助受挫者也是管理者的責任之一，應耐心地幫助，要以理服人，不應採取針鋒相對的反擊措施來對付攻擊行為。這樣做並不表示管理者軟弱，而是說明管理者有比反擊更好的方法來對待攻擊，因為以反擊對付攻擊不僅收不到良好的效果，嚴重的話還可能使矛盾激化。管理者應該把受挫折的員工看成像心理上的病人，他們也非常需要得到像醫生一樣的管理者的幫助。

二、提高認知，分辨是非

寬容的態度並不等於不講原則、不分是非。在採取寬容的態度之後，管理者應當在受挫者冷靜下來的時候，以理服人地熱情幫助他們提高認知，分辨是非。如果確屬管理人員工作失誤而引起的員工挫折，要勇於承認錯誤，積極更正引起員工挫折的行為。只有這樣才能促使受挫者將消極行為轉為積極行為。

三、改變環境

對待挫折的有效方法之一就是改變挫折的環境。改變環境的辦法有兩種：一是調離原工作和生活的環境，到新的環境裡去；二是改變環境氣氛，給受挫者同情和溫暖。為了更有效地把受挫者的消極行為轉化為積極行為，管理者必須儘量地少採取懲罰性措施，因為這樣會加深挫折。

四、精神發洩法

精神發洩法（catharsis）是一種心理治療方法，就是要創造一種環境，使受挫折的人可以自由表達他受壓抑的情感。人們在受到挫折後心理失去了平衡，常常是以緊張情緒代替了理智行為，只有使這種緊張情緒發洩出來，才能恢復理智狀態，達到心理平衡。

精神發洩可以採取各種形式。可以讓受挫折人用寫申訴信的辦法發洩不滿，當他把不滿情緒都寫出來時，就會心平氣和了。也可以採取個別談心的辦法，傾聽員工的抱怨，並讓他們在會議上發表意見，管理者和同事們應耐心地聽取，對其正確的方面給以充分的肯定。

複　習　與　思　考

1. 什麼是挫折？什麼是挫折容忍力？一個人的挫折容忍力受哪些因素影響？

2. 在旅遊業，員工產生挫折的原因有哪些？

3. 員工受挫後有哪些行為反應？

4. 在旅遊業管理中，如何對待受挫員工？

第十二章　員工勞動心理

學習目的

透過這一章的學習，瞭解勞動心理學的概念，理解生理疲勞、心理疲勞以及疲勞的心理學表現，掌握心理疲勞產生的原因和清除疲勞的常用措施。

基本內容

1. 員工疲勞

　　疲勞　生理疲勞　心理疲勞　疲勞的消除

2. 工作環境

　　照明　噪音　色彩　溫度

第一節　員工疲勞

一、人與職業環境

　　勞動心理學是研究人在勞動過程中，伴隨活動與人際協作而產生的生理心理變化的規律，它的根本任務就是使勞動人道主義化和提高勞動效率。勞動的人道主義化是指過度疲勞和職業病的預防、生產性傷殘和個性隨職業扭曲變形的預防等豐富勞動內容，為勞動者的全面發展創造條件，充分發揮勞動者的才智。

　　心理學用自己的方法，解決勞動人道主義化的任務。如職業的心理學選擇，改進職業培訓與考核。根據勞動者的心理特點，使社會環境和身體環境合理化等實際措施，可以實現對不同的個性特徵的人合理地安排和使用，使勞動者在工作中維持最佳狀態。

　　勞動心理學的一個主要的研究課題就是人與職業之間的協調關係，也就是研究「勞動主體——職業環境」系統中動態平衡問題。而人和勞動對象及工作（職業環境）之間的協調問題，又是激發個性潛力和個體發展的最主要條件。

　　在「人——職業環境」系統中，職業環境是指勞動對象、勞動工具、職業任務、自然環境和社會環境等。

　　人、物、環境是現代企業管理的三要素，人與物、人與環境、人與人構成這三要素的三種關係。人是居於主導地位。研究人的勞動心理，對激勵人的積極性，提高工作效率和經濟效益，有重大的意義。本章主要探討如何根據員工的疲勞心理行為，合理管理勞動和休息，分析員工的工作環境對工作效率的影響，以維護員工的心

理健康，提高員工的工作效率。

二、疲勞

所謂疲勞，是指人在勞動和活動過程中，由於能量消耗而引起的機體的生理變化。也就是在連續勞動一段時間以後，勞動者自感不適和勞累，從而使勞動機能減退的現象。疲勞也是人的機體爲了免遭損壞而產生的一種自然的保護反應。

一般來說，可以將疲勞分爲生理疲勞和心理疲勞兩種。

生理疲勞

工作疲勞表現在生理方面叫做生理疲勞。由於人們從事工作的性質不同，生理疲勞又可以分爲體力疲勞和腦力疲勞。

體力疲勞是指由於肌肉持久重複地收縮，能量減弱，因而工作能力降低以致消失的現象。體力疲勞產生的原因是肌肉關節過度活動，體內新陳代謝的廢物——二氧化碳和乳酸——在血液中積聚並造成人的體力衰竭的結果。人的肌肉不可能在這些化學物質積聚的情況下，繼續有效地活動。

腦力疲勞是指用腦過度、大腦神經活動處於抑制狀態的現象。人的大腦是一個複雜而精密的組織，它既有巨大的工作潛力，也容易受到損傷。大腦重量約1,400g，只占全身重量的2%，卻整個浸沐在血液之中，擁有心臟流出血液的20%。在人從事緊張腦力工作時，耗血量更大。如果供血情況中止15秒鐘以上，人會立即神智昏迷；中止4分鐘以上，大部分腦細胞受到破壞而無法恢復。人們在進行腦力勞動時，肌肉同樣有所反應，那些細微的變化與體力勞動是屬於一個類型。例如，看書時眼肌收縮；默想時語肌微微顫動，頭和頸以及身體其他部位也有相應的反應；竭力集中思考時，往往緊握鋼筆騷頭皮或皺眉頭，這些毫不相干的動作也會引起肌肉緊

張。實驗證明，人們在進行心算時，語肌的活動量將隨著題目難度的提高而增加。這說明肌肉的緊張程度與持續注意有關。注意力越集中，肌肉越緊張，消耗的能量也越大。在腦力疲勞的情況下，許多在不疲勞時能夠解決的問題，這時卻解決。

因而，體力疲勞和腦力疲勞是相互影響、緊密相關的。極度體力疲勞不但降低直接參與工作的運動器官的效率，而且首先影響到大腦活動的工作效率。例如，大量的手工操作，不但使人手臂痙攣，而且使人昏昏欲睡。這說明極度體力疲勞使腦力活動的能力減弱或消失。同樣，極度的腦力疲勞也會造成精神不集中，神志混亂，全身疲倦無力，從而影響一個人的感知速度和動作的準確性。

心理疲勞

工作疲勞表現在心理方面，叫做心理疲勞。心理疲勞一般指注意力不集中、思想緊張、思維遲緩、情緒低落和行動吃力等現象，但更主要的是指情緒浮躁、厭煩、憂慮、倦怠、感到工作無聊等現象。心理疲勞的反應是倦於工作，也就是說，工作效率降低的原因是所謂「非不能也，是不為也」。

引起心理疲勞的原因頗多，諸如不能解決問題、優柔寡斷、思慮過度、各種各樣的動機爭鬥、情緒不良、內心矛盾衝突、心煩意亂，以及隨著生理疲勞而產生的緊張感、倦怠感與厭煩感，尤其是對工作引不起興趣，或因挫折而引起的精神抑鬱與憂慮等等。心理疲勞由於消極情緒的不良作用影響神經活動的協調性，使反應遲鈍、記憶衰退、動作準確性下降、感知靈敏度減弱、創造思維喪失，其他心理機能也發生多種變化。由於大腦的工作能力急劇下降，人們的工作效率自然無法保證。

三、疲勞時的狀態

疲勞問題早就引起研究人員，其中包括生理學家和勞動心理學家的注意。研究疲勞問題具有重要的實際意義，因為疲勞是對勞動效率發生重要影響的最為普遍的因素之一。

隨疲勞而出現的是作業量的減低。疲勞是一系列複雜紛繁現象的綜合體。疲勞的完整內涵不僅僅由生理的、而且還由心理的、勞動環境的以及社會的因素所決定。

心理學家注意研究疲勞，正是把疲勞看成特殊的、獨特感受的心理狀態，認為疲勞是多種感受的體驗。其中包括：

1. **無力感。**當勞動效率還沒有下降的時候，員工已經感到勞動能力有所下降，這就是疲勞反應。勞動能力下降表現為特殊的、難忍的緊張造成的難受感覺和缺乏信心，員工感覺到無法按照規定的要求繼續工作下去。

2. **注意力的失調。**注意力是最容易疲勞的心理機能之一。在疲勞情況下，注意力容易分散，少動或者相反，產生雜亂好動，游移不定的現象。

3. **感覺方面的失調。**在疲勞的影響下，參與活動的感覺器官功能就會發生功能紊亂。如果一個人不間歇地長時間讀書，那麼他會說眼前的字行「開始變得模糊不清」；聽音樂時間過長，高度緊張，會喪失對曲調的感知能力；手工操作時間過長，會導致觸覺和動覺敏感性的減弱。

4. **動覺方面的紊亂。**疲勞見於動作節律失調、動作滯緩或者忙亂，動作不準確、不協調，動作控制程度減低。

5. **記憶和思維故障。**與工作相關的領域都會直接出現這些故障。在過度疲勞的情況下，員工可能會忘記技術規程，把自己的工作環境弄得雜亂無章；同時，對於與工作無關的東西

反而熟記不忘。腦力勞動造成的疲勞，尤其有損於思維過程。然而在體力勞動造成疲勞的情況下，員工也經常抱怨自己理解能力降低和頭腦不夠清醒。

6. **意志衰退。**疲勞狀況下，人的決心、耐性和自我控制能力減退，缺乏堅持不懈的精神。

7. **睡意。**過度疲勞容易引起睡意，這種情況下睡意是保護性抑制的反應。人工作得疲憊不堪，睡眠的要求強烈，以致任何姿勢下（如坐著）也能入睡。

上面歷數了疲勞的心理學表現，它們隨疲勞的強度而改變。輕度疲勞狀態下，人的心理無明顯變化，只是警告人們必須採取措施，預防勞動能力的降低。人過度疲勞，勞動能力急劇減低，勞動效率也就隨之下降，因而過度疲勞是有害的。

疲勞可以分成不同階段。疲勞的第一階段，倦怠感相對輕微，勞動效率並沒有因此而降低。但是也不能認為，如果產生疲勞感對主觀感受尚未造成勞動效率的下降，那麼它顯得毫無意義的。儘管一個人進行著繁重的工作，主觀上覺得自己精力還很充沛的時候，疲勞感往往已經產生。濃厚的工作興趣、工作的特殊刺激、意志的衝動構成了自我感覺精力充沛的原因。人處於這種抗疲勞狀態，在某一些情況下他確實戰勝了疲勞，同時亦沒有減低勞動效率。而在另一些情況下，這種抗疲勞狀態能夠造成過度疲勞的獨特形式的併發，這種併發對人的勞動能力有著強烈的破壞作用。

疲勞的第二階段，勞動效率的下降已經為人所察覺，並且下降趨勢愈演愈烈。不過這一下降只涉及工作的質量，而不是工作的數量。

倦怠感強烈並以過度疲勞的形式出現是第三階段的特點。工作曲線或是急劇下跌，或是「忽高忽低」，後者表示人正在試圖維持作業的規定進度。在第三階段中，工作進度可能加快，但無法呈現穩定狀況。最終動作可能發生紊亂，使人感受到病態而無法繼續工

作。

　　個體的易倦性也是一個相當有意義的問題。許多研究人員都認
爲，個體的易倦性確實存在。疲勞的發展過程和極限量，主要取決
於勞動者個人的特點，如身體發育和健康狀況、年齡、興趣和動
機、性格的意志特徵等。這些個體特點還決定著一個人對疲勞的感
覺程度，以及在疲勞的不同階段上如何克服疲勞。

四、疲勞的生物學意義及產生疲勞的因素

　　生理疲勞是一種保護性反應，是由於刺激量超過大腦所能承受
的程度時而引起的超限抑制。人們在持續的強烈刺激下，由於工作
能量消耗太多，使大腦細胞受到破壞。因此而產生的保護性抑制，
使大腦神經細胞的活動和肌肉收縮被迫減慢直到停止工作，以便減
少人體的能量消耗、保證營養物質的儲存和氧代謝的正常狀況，而
有利於調節心、肺和神經系統的功能，爲新的工作儲備能量。生理
疲勞是贏得充沛精力、保證未來工作效率的必然階段。誠然，服務
員在餐廳裡緊張地工作了一天，會覺得肌肉緊張，四肢軟弱無力，
腰酸背痛。但是只要睡一覺或好好休息一下，便會使身體有機會把
堆積的二氧化碳和乳酸等廢物排泄出去，積蓄起一定的營養物質和
氧以供應血液，肌肉便會重新獲得正常的工作能力，並且感到呼吸
通暢、舒適、精神振作。

產生疲勞因素的主要理論

　　關於產生疲勞的因素，心理學家們有著不同的見解。但歸納起
來，主要有如下四種理論：

　1.疲勞物質積累論。認爲疲勞是由於勞動人體中存在的過多老
　　廢物質所引起。如正常人血液中的葡萄糖占0.1%，而體力勞
　　動後下降到0.07%左右，大部分氧化而成爲乳酸，乳酸積多就

會產生疲勞。

2. 能量消耗論。認為人們在勞動中消耗過多的能量就產生疲勞。

3. 物理化學變化協調論。認為疲勞是人體內物質的分解與合成過程產生不協調所致。

4. 中樞神經論。認為疲勞是中樞神經失調引起的。

最後一種理論比較受到重視。

產生生理疲勞主要因素的分析

勞動心理學的研究顯示，產生生理疲勞的主要因素是緊張而持續的作業。具體可以從下面幾點來分析：

1. 作業強度和持續時間。作業強度越大，越容易疲勞。從事較耗體力的勞動，只能持續較短時間，從事輕鬆的工作就能持續較長時間。

2. 作業速度。過於快的作業速度，很容易產生疲勞。只有採取「經濟速度」，才能減少疲勞和提高工作效率。

3. 作業環境。惡劣的環境會使作業者加速疲勞。溫度、濕度、照明、噪音、灰塵、震動等處理不好都會引起疲勞。此外，肌肉的不合理活動也會產生疲勞。像單調的肌肉勞動，局部肌肉的長時間勞動，以及靜態的肌肉勞動等，也容易產生疲勞。

4. 作業時間。研究顯示，人的工作效率在一天的 24 小時中，有一定的周期性。圖 12-1 是一張有關周期性的參考圖。從圖上看到，一個人在夜裡的工作效率不如白天，所以夜班作業比白天作業較快產生疲勞的現象，大約作業時間為白天的 80% 就會疲勞。

從工作曲線還可以看出，白天班工作過程的效率大體上可以劃分成三個不同階段。

圖12-1 一天工作時間周期與工作效率的關係

第一階段，開工漸進階段

　　員工開始工作，一般需要10分鐘左右的時間來適應工作條件。這是因為員工由其他活動轉入工作活動時，需要意志的努力，使自己的心理（如注意、記憶、思維等）集中於工作。因而員工通常應提前10分鐘到班熟悉工作情況，做好心理適應。

　　在適應了工作條件之後，由於工作開始時，情緒飽滿，精力充沛，所以動作越來越熟練，效率越來越高。工作效率上升的狀態，可以持續到11：00左右。這個達到最高產量前的時期，稱為開工漸進階段。

第二階段，疲勞發作時出現的工作能力下降

　　隨著疲勞的增加，工作能力從最高點開始下降，意志緊張的強度發生波動。在意志減弱的時候，工作效率下降；在意志增強的時候，工作效率上升。同時，隨著疲勞的發展，注意分散的次數增多。操作者在工作中頻出狀況，往往是由於注意力分散的結果。因

此，培養興趣、增強意志、減少疲勞是加強注意、防止事故、保持最佳工作效率的先決條件。

第三階段，預知工作時間行將結束時的完工突進

　　堅強的意志和良好的情緒，在一定的範圍內能克服疲勞的不利影響，從而在最後階段使工作效率再度提高。這就像精疲力竭的長跑運動員，看到終點在即的時候，就會動員全身的力量，奮力衝向終點。

　　每個階段的時間長短由許多因素來決定，由於這包含有個體因素的影響，也有作業難易程度和作業特點的影響等，因此甚難定出一個一般適用的數值。

　　有關疲勞的研究還顯示，一個人的工作能力在一個星期之內，以及在一年之內也不是恆定不變的。一般來說，一個人在一個星期之內的工作能力以星期三為最高，星期一、星期二、星期四、星期五、星期六從高到低依次排列。而在一年之內，工作能力的最大值是在冬季，最小值則在夏季。

　　上面已經有意識地在忽略掉個體因素的情況下，介紹了人的身體固有的工作能力的自然變化。現在必須把這個很重要的問題予以補充說明。假設一個人以最大的工作能力工作了一段時間，這時他的疲勞逐漸累積，而致使他的工作能力正在降低。換句話說，身體要求減少產量，但人被工作所吸引，盡量不去這樣做。在不長的一段時間疲勞之後，他可以在一些時間裡相當輕易地保持先前的水準。這就是所謂「充分補償階段」。工作在持續進行著，人同先前一樣，保持著最大的能力。但是往下越來越難，因為疲勞情況越來越嚴重。此時，身體真正要求減低效率，勞動者已經不能以自己的意志力來補償自己的疲勞，因而不管他是否願意，效率仍在不斷下降。不過在這種情況下，效率的降低是根據身體的自然狀態，還沒有降低到可能達到的極限。這就是「不穩定補償階段」。對這種現象

有種種的解釋，但不管怎樣，產生主導作用的是各種個人因素。

或許還可能出現以下情況，此份工作並非是這員工所喜歡的，所以在工作時，並沒有將心思投入其中。因此，其工作效率會極低，甚至在身體允許他取得最大成績時亦是如此。

此外，在一項針對飯店員工所進行的，工作是否符合員工的精神需求和員工的體力可能的研究中發現，在認為這項工作是有趣的人中，大約80%的人都認為他們體力上能夠勝任；但在認為此項工作完全不符合自己興趣的人中，大約占70%的人認為，這項工作是他們力不從心的。

心理疲勞產生的主要因素

心理疲勞的產生，主要與消極情緒、單調感及厭煩感等因素有關。

消極情緒

在飯店各部門裡有時難免會碰到這類的員工，他們總感到全身疲乏，精神萎靡不振，休息後也難以恢復，或稍一活動就出虛汗，感到疲憊不堪，這種現象稱為病態疲勞。

它是一種既有生理因素也有心理疲勞的表現。如果不是病後虛弱的話，它說明體內潛伏著某種失調，或即將暴發某種疾病。

然而有些人什麼病也查不出來，卻仍是無精打采，注意力不集中，情緒消沉，或狂躁，或抑鬱。這可能是由於工作、學習、生活不順心，也可能是受到他人打擊和遭遇某種不幸，因而心煩意亂；也可能是由於一種需求得到了滿足，失去了對行為的激勵力；或者是合理的需求得不到滿足，產生了鬱悶消極的情緒。消極情緒對人的行動有減力的作用。有消極情緒的人，工作缺乏動力，對工作表現冷漠甚至厭煩，遇到困難也不能自覺地以堅強的意志來克服。憂慮鬱悶的情緒，使人的能力和技能無法很好地發揮。人的悲傷、恐

懼、委屈、痛苦、不滿、嫉妒等消極情緒使人失去心理上的平衡，因而動作軟弱無力，姿態反常，面色蒼白，心率改變，呼吸頻率加快，甚至肌肉顫抖。在這種狀態下工作，工作效率必然低落，甚至出現彆彆扭扭、摔摔打打、拿東西出氣、甩手不幹等抵制工作的現象。生理疲勞經過睡眠休息易於消除，恢復工作能力，而要消除心理疲勞就不是那麼容易了。可見心理疲勞對工作效率的影響遠比生理疲勞來得更大。要消除員工的心理疲勞，就需要加強思想工作，增加員工的工作興趣，滿足員工的合理需求，使員工從消極的思想情緒轉變為積極的思想情緒。

單調感和厭煩感

在現代旅遊業裡由於分工過細，因而使員工感到單調、乏味、厭倦。隨著工作時間的增加，這種感覺會越來越嚴重。從事持續單調操作的員工，大多數在上午上班後一小時和下午上班後半小時就開始進入心理疲勞狀態，工作效率逐步下降。而這兩個時間正是員工一天工作中體力最佳的時段。這說明了，持續單調的操作所為員工心理上造成的疲勞及其對整體工作績效的影響，遠遠先於和大於生理疲勞所帶來的影響。一般說來，員工從事單調的工作遠比從事變化性的工作多，而有興趣的工作能量消耗多。

五、疲勞的消除

儘管生理性疲勞具有防護性作用，但人在疲勞過程中會出現注意力渙散、工作速度變慢、動作的協調性和靈活度降低、誤差及損耗增多、事故頻率升高等現象。這些現象無疑會降低員工的工作效率。因此，有必要對消除疲勞的措施進行探討。

一般來說，消除疲勞常用的措施有以下幾項：(1)合理安排休息；(2)改變工作條件和工作環境；(3)工作內容豐富化；(4)自我心理

訓練。

合理安排休息

不管從事有無消耗體力的不同生產活動，它們都是人體機能的消耗，而每種機能不管其內容和形式如何，實質上都是人的腦部、神經、肌肉和感官等等的耗費。員工在作業過程中產生疲勞，最先反應出來的是中樞神經系統的疲勞現象。爲此，要消除人的疲勞，就需要適當地休息。從以上分析產生疲勞的因素，是可以採取措施減少疲勞的。

休息是消除疲勞的重要措施。首先，休息的效果是隨時間的增加而不斷下降的。其次，初期疲勞透過休息則恢復很快，過度疲勞則恢復很慢。有人做過一個試驗，第一次肌肉收縮後，大約 10 秒鐘可以恢復；連續刺激 15 次，第 15 次收縮後，需要半個小時才能恢復；如果連續刺激 30 次，第 30 次收縮後，需要兩個小時才能恢復。

因此，對休息應做恰當的安排，一般應該在開始感到疲勞時就安排休息。那種把休息時間集中使用，而讓作業者較長時間連續工作，打疲勞戰的辦法是不可取的。

從上可見，不論是體力疲勞還是腦力疲勞，都會影響人的身心健康，影響工作效率。因此，在勞動過程中適當安排休息，並且要輔以睡眠和其他積極性的休息，可使工作能力保持在某種穩定的、最優的水準。而極度疲勞時仍繼續工作，將導致各種不良的後果。

改變工作條件和工作環境

改變工作條件和工作環境，也能減輕單調感和厭煩感。在工作期間，適當安排工作間體操或休息，有利於減低單調感，消除疲勞。至於要求持續注意力的工作，應當設法消除精神渙散狀態，減少思唯上的矛盾衝突，解除緊張情緒。自動化程度高或無需十分注意的工作，運用功能音樂或允許員工聊天，往往會收到良好的效

果。

工作內容豐富化

使工作豐富化可應用於減少單調感、厭煩感，激勵員工積極性的重要方法。它可以使工作成為員工本身的一種享受和需要，進而具有內在的激勵作用。

工作豐富化就是儘可能地使員工的工作豐富多彩，其主要之點是在工作中能提供或增加更有興趣和更有挑戰性的內容。在計畫和控制工作中，給予員工更多的自主權，透過工作發展個人的成就感和創造力。實行工作豐富化之後，能消除工作設計上的錯誤，員工能夠馬上瞭解到自己的工作成果，感到工作是一種學習的機會。這樣，工作中的單調感和厭煩便自會減少。

飯店接受員工參加管理和制訂規劃，使員工的本職工作與企業聯繫在一起，讓員工有更多機會發揮自己的聰明才智。這樣做的一個重要作用就是可以增強員工對工作的責任感和進取心，發揮員工的自覺性、積極性。企業領導著坦率地與員工研討改進工作的辦法，允許員工參與決策，有益於激勵員工不斷取得新的成就。

自我心理訓練

自我心理訓練，也叫自我心理調節。這是運用思維、情緒等心理因素的作用，對自己進行良好的心理暗示，使大腦產生美好的想像，抑制大腦的緊張狀況，有利於消除疲勞、強身健體、提高工作效率。

自我心理訓練的主要方法是：閉目養神，腦子裡思想意識集中，想像自己認為最美好的事物，想著想著就會面帶笑容，產生美好愉快的體驗；或者以意領氣，採用自我調節呼吸的方法，吸氣時默念「靜」，呼氣時默念「鬆」，以這種「靜」、「鬆」的意念來緩慢地調節呼吸。經過幾次練習之後，可使頭腦冷靜，全身放鬆，全身

的血液循環和呼吸系統的功能得到改善。運用自我心理訓練入靜之後，大腦的興奮自然地轉入抑制，常可入睡，而使人得到休息。

　　自我心理訓練與氣功有相似之處，其實氣功也是自我心理訓練之一種。有慢性疲勞的員工，可以學習和採用氣功的方式，更好地達到自我心理訓練的目的。

第二節　飯店員工工作環境研究

　　飯店員工的活動始終離不開特定的環境。員工在有利於身心健康和勞動工作的環境中，工作效率和服務品質就可能提高。在不適宜的環境中工作或學習，不僅不能提高工作效率，有時甚至會影響健康和安全。因此，創造一個良好的工作環境將有助於保障員工的身心健康，提高工作效率和服務品質。

　　在員工的作業活動中，人是活動的主體，而環境就是作業的條件。工作環境的好壞直接影響到員工心理狀況。在飯店各部門中，影響工作環境的因素很多，但主要是指光、聲、電、磁、力等物質運動時所產生的一些現象。如照明、溫度、噪音、振動、壓力、缺氧等。對環境設計不僅要考慮工作上的需要，而且還要考慮到對人的身心健康的影響。工作環境按其適應的程度可分為以下四種：(1)不能容忍的工作環境；(2)不舒適的工作環境；(3)舒適的工作環境；(4)最舒適的工作環境。研究工作環境的目的在於創造良好的工作條件，對人體採取工作保護。飯店各部門中，員工必須有一個良好的工作環境，這是保護員工身體健康，提高工作效率，進而獲得良好經濟效益的重要條件之一。

一、照明

人反應外界刺激的五種感覺（視、聽、嗅、味、膚）中，尤以視覺最為敏感。人的眼睛無論看什麼東西，看遠或看近，都需要適宜的光線。

光有兩種，即天然光與人工光。天然光就是陽光。建築學上利用天然光的技術叫做「採光」，是透過門窗解決白天室內利用陽光的問題。人工光主要是指由電光源發出的光，用在夜間或白天彌補天然光之不足。利用人工光的技術叫「照明」。在飯店，採光和照明往往同時使用，光線太強或太弱都不利於眼睛看清標的物。照明強度過高不僅會降低可見度，而且會加劇眼肌的緊張和疲勞，進而影響員工的工作效率和服務品質。

人的眼睛對光照具有很強的適應能力。例如，人既能在陽光下看東西，也能在月光下看東西。太陽光相當於100,000勒克斯。勒克斯（1x）是照度的單位，照度是射到一個表面的光通量密度，光通量是光源的輻射能量。月亮光相當於0.21x。月光、陽光兩者的照度是1：500,000。有這樣的適應能力，使得人們在得不到充分光照的

圖12-2　光源與疲勞關係

地方也竭力想看到東西。這樣眼睛就會很快地疲勞，甚至造成錯誤動作。根據試驗，疲勞現象是隨著照度的增加而減少的，圖11-2反應了這種關係。當照度為100lx時，有80%的試驗者在接受試驗後出現明顯的疲勞現象。而照度約2,000lx時，出現的疲勞就極少。因此，要給工作場所規定合適的照度。

在飯店環境設計中，還應該避免光的不良分布。飯店的照明過分均勻也會引起厭煩和困倦，容易影響員工情緒。飯店各部門的環境照明的原則是：明亮舒適，光的擴散性良好，物體之間互相散射光良好，沒有太強的陰影和反光點。為了達到這些要求，除了考慮照明的質和量外，還得考慮天花板、牆壁、桌椅等室內陳設以及地面的反光率和色調的配合等。

二、噪音

在我們的周圍既有和諧的音樂，也有機器的轟鳴、吱吱嘎嘎的摩擦聲。前者音樂使人心曠神怡，精神振奮；後者噪音令人心煩意亂，忐忑不安。而絕對無聲的環境又使人孤寂難熬，甚至失去理智。這說明聲音過強或過弱都影響著人的聽覺，使肌體產生不良反應。

一般把人們感到不舒服的聲音視為噪音。當你與一個人在談話時，對於外在其他聲音的干擾，即可以稱之為噪音。噪音已被公認為是一種看不見的公害。它是一種使人感到煩躁、不舒服或者有害於聽覺的聲音。它對人具有各種程度的危害，輕則干擾聽覺，降低語言的清晰度；重則損害聽覺。包括：立即受損——大於150分貝（dB）的噪音，聽力損失——永遠不能恢復，聽力疲勞——暫時的聽力衰退。此外，還可能影響睡眠，造成失眠與神經衰弱，影響人的新陳代謝，使消化器官退化與血管硬化等。在工作中，噪音易使人感到煩惱與疲勞，降低工作效率，對於訊號易產生干擾，及容易引

表 12-1　某些聲源和聲響水平表

聲源	聲響水平（dB）
輕聲翻書聲	10~18
安靜的家庭花園、樹葉簌簌聲	20~25
低聲廣播	40
具有很少交通噪音的街道	50
交談、房間內大強度的廣播	50~60
大聲交談、電視、打字機	70~75
鬧鐘、狗吠	80
街道上的交通活動	80~90
尖聲的刹車、機械的旋轉	95
紡織車間、沖壓車間	105
混凝土振搗器、柴油車、鍋爐廠	115
汽笛、飛機噴嘴	150

起事故等。因此，勞動心理學要研究工作環境的噪音問題。

為了對聲響有一定認識，下面列出某些聲源和聲響水平表，如表 12-1 所示。

噪音允許值範圍

中國著名聲學家馬大猷教授總結了海內外現有各類噪音的危害和標準，提出了以下建議：

1.為了保護人們的聽力和身體健康，噪音的允許值在75-90dB。

2.為保障交談和通訊聯絡，環境噪音的允許值在45-60dB。

3.在睡眠時間，環境噪音建議在35-60dB。

控制噪音的措施

要達到上述標準，必須對噪音進行控制，一般可以從下列三個方面來採取措施：

1.**降低聲源的噪音輻射**。防護噪音對員工危害最根本的方法是

使噪音來源減弱。如對噪音大的設備進行維修和改造,甚至停止使用,或者限制使用時間;或者加用消聲器,使機器所輻射的噪音在一定範圍內很快地衰減;或者將機器封閉或予以遮蔽,限制噪音大量向外輻射;或者替機器加上防震措施減少由震動發出的噪音。

2. **控制噪音的傳遞途徑**。如在機器的佈置上使得噪音不直接向工作人員輻射;或者讓聲源儘可能遠離員工,使噪音衰減;亦可用吸聲材料吸收輻射而來的噪音。

3. **對噪音接受者採取防護措施**。如適當調換工作時間或輪流工作,或者使用耳塞等。

　　根據研究顯示,音樂對於動物大腦皮層的興奮和抑制有著良好的調節作用。而且音樂在開發智力、消除緊張情緒、治療疾病、消除身體的緊張和疲勞、及激發人的心理潛力等方面有其特殊的功能。根據音樂對人的心理功能作用和影響,可在飯店的某些工作場所播放歡愉活潑、輕盈流暢、優雅柔和的輕音樂,使員工感到輕鬆愉快、舒適安逸。但播放時間不宜太長,時間過長也是產生噪音的一個因素。一般而言,每首曲子播完之後應有一段間歇時間為宜。

三、色彩

　　不同的色彩對人的心理和生理有著不同的刺激作用。

　　一些亮度高且鮮艷的暖色系,如紅、橙、黃等顏色,給予人以熱烈、輝煌、興奮的感覺,同時也容易引起視覺上的疲勞。如紅色系列會增加人們眼睛方面的壓力;在紅色的長期作用下,人的聽力幾乎成倍數下降;鮮紅色的牆壁,也會使人心跳加速。

　　一些亮度低且柔和的冷色系,如青、綠、藍等顏色,給人清爽嫻靜的感覺,使人感到輕鬆愉快。綠色系會降低人列們眼睛的壓力,提高人的聽力,還能增強人的肌肉活動能力。這些由一種感覺

引起另一種感覺的心理現象稱爲聯覺。一般而言，人對不同的顏色會產生不同的聯覺現象。

紅色──興奮、溫暖、富麗

橙色──溫暖、華美、動人

黃色──愉快、幻想、誘惑

綠色──安靜、寒冷、快樂、安慰

藍色──寒冷、高尚、尊嚴、體面

紫色──鎮定、哀悼、神秘

淡調──快活、年輕、活潑、柔弱

暗調──沉著、端莊、安息

對於員工的工作環境，如果能巧妙地發揮色彩的積極作用，使周圍環境的牆壁、走道、地板、設備、工作台，甚至工作服裝等，都配以恰當的、受人歡迎的色彩，就可以創造一個符合心理要求的色彩環境，提高工作效率。一些重要設備應該用鮮明的色彩加以突出，以便於識別。還可以把相同的設備塗同一種顏色，以區別於另外的設備。表 12-2 是各種設備的標誌色彩。

表 12-2　設備的標誌顏色

類別	主要標誌顏色	文字顏色	中文代字
消防設備	紅色	白	消防
危險物料	黃色	黑	危險
安全物料	綠色	黑	安全
防護物料	淺藍色	白	防護

在飯店安全方面，顏色也有其特殊的作用。訊號裝置、危險部位都可以應用專門的色彩，以引起人們的注意。

四、溫度

　　人體總是要保持一個穩定的溫度，一般而言大約在37℃。這個溫度稍有變化就會使人感到不舒服，降低工作效率，甚至產生病理變化。人體透過食物的消化，持續地產生熱量，又將多餘熱量不斷地向周圍散發，以保持體內的穩定溫度。人體是靠對流、輻射、傳導、蒸發四種方式散發熱量的。根據一些研究資料所說，一個坐著從事輕度工作的人，每小時散發的熱量約為418,000J。熱量的散發與周圍的溫度、濕度有關係。溫度過高會使人體的熱量無法向外散發，於是體溫上升，心臟活動增大，使人的作業行動減退，錯誤增加，在工作方面使得效率和品質下降。溫度太低，則人體的熱量大量向四周散發，使關節變硬，活動不靈活，注意力減退，工作效率下降。當溫度高、濕度過大時，人體的汗蒸發太多，又很難散發，便會感覺悶熱，口乾舌燥，很不舒服。可見工作環境的氣溫對工作效率有直接的影響。至於什麼樣的溫度和濕度才能使人在工作時感到適宜，使其效率提高呢？考慮到人的工作性質不同，對冷熱的感覺有差異，以及人們的衣著不同等，對於最適溫度和濕度只能歸納出一個範圍，如表12-3所示。

表12-3　工作場地適宜的溫度和濕度範圍

工作性質	溫度℃		濕度%
	夏天	冬天	
腦力勞動或輕體力勞動	20~26	18~23	40~70
站著輕工作或坐著重工作	19~24	17~21	40~70
站著重工作或輕負荷運輸	17~23	15~20	30~70
重體力勞動或重負荷運輸	16~22	14~19	30~60

表 12-3 中的溫度為有效溫度。所謂有效溫度，就是指濕度為 10%，空氣完全處於靜止狀態的溫度。

　　為了保證飯店員工有良好的環境溫度條件，須在飯店建築設計時充分考慮這個問題。在建築設計中處理好門、窗、天窗的設置，房間的日照，陽光的輻射，以設備、空氣調節設備來創造合適的溫度和濕度條件。

複 習 與 思 考

1.什麼是勞動心理學？

2.什麼是生理疲勞？什麼是心理疲勞？

3.疲勞的心理學表現在哪些方面？

4.心理疲勞的產生主要與哪些因素有關？試具體説明這些因素。

5.舉例説明消除疲勞常用的措施。

第十三章 群體心理與管理

學習目的

　　透過這一章的學習，瞭解群體的功能、群體的規範與壓力，理解群體成員關係分析的方法，瞭解旅遊業內部對正式群體與非正式群體的關係進行協調的方式。

基本內容

1.群體活動的內在機制
　　群體的功能　群體的內聚力
2.群體的規範與壓力
　　從眾行為　順從　激勵與助長
3.群體與協調
　　各類群體　認知協調　人際協調　組織協調

第一節　群體活動的內在機制

　　管理心理學主要是研究個體心理、群體心理、領導心理和組織心理四個部分，而群體心理是這四部分產生關聯的中間環節。群體既是組織實現其功能的媒介，又是領導發揮作用的基礎，且對個體行為有巨大的影響力。

一、群體的功能

　　在現行的教科書中，群體、團體、集體等概念之間的界限十分模糊。就目前的用法來看，團體和群體這兩個概念在內涵上基本一致，兩者通常不加以明確區別。而集體則是群體發展的一種高級形式，其範圍比群體稍窄一些，內涵則比群體層次更高一些。在管理心理學中，群體是個體與組織之間發生聯繫的媒介，對一個企業來說，群體則是組織實現其職能的執行單位。

　　群體是由個體組成的，但個體在群體中會產生出不同於處在單獨環境中的行為方式。一般而言，個體獨立性強，群體則依附性強；個體獨創性強，群體則偏重一般知識；個體好冒險，群體則喜安定；個體適應性弱，群體則適應性強等。管理心理學分析和比較群體行為與個體行為的差別，目的是有效地發揮個體與群體的不同作用。

　　群體行為是與社會化的生產聯繫在一起的。在現代管理中，群體是處理好人際關係，使之達到群體成員的心理平衡，激起每個成員的積極性和創造性，有效地發揮組織力量，提高企業經濟效益的關鍵。

完成組織任務

群體對組織的最主要功能是完成組織安排的任務。一個龐大的企業要想有效地達到組織目標，必須分工合作，把總目標分成若干個子目標，分配給不同的群體來完成。

進行有效的訊息溝通

在群體裡，人們可以利用各種正式和非正式管道交換意見訊息，溝通與各方面的聯繫，使各種社會訊息都可以在群體內迅速而又廣泛地傳播。尤其是在一個成功的群體裡，訊息的傳播數量愈多、速度愈快，愈能夠滿足成員對訊息的需要。

融洽人際關係

群體能促進個人與個人之間的情感交流，促進成員之間的相互瞭解，協調彼此的關係。

促進成員間的相互激勵

群體是成員相互激勵、相互競爭的有利環境。一方面，透過成員之間的思想交流，可以鞏固自己原先不確定的看法和意見，增強個人的自信心，完善自我認知。另一方面，透過相互交流，看清別人的優點和長處，認識自己的短處和不足，進而激勵群體成員奮發向上的精神。

滿足成員的心理需要

群體對個人的主要作用是滿足其心理的需要。組織的成員有許多需要，有的是透過工作可以滿足的，有的是經由群體的組成可以滿足的。群體可以滿足成員的需求有下列各種：

1.獲得安全感。人是社會化的動物，群體是一種社會化的形

式。個人只有取得群體成員資格時，才能免於孤獨感和恐懼感，獲得心理上的安全感。

2. 滿足社交的需要。在群體中，個人可以與別人保持聯繫，獲得友誼、愛和支持等。

3. 滿足歸屬需要。透過獲得群體成員資格，一個人不但可以體會到自己是該群體的一份子，而且可以與其他成員進行交往，獲得友情與支持。

4. 滿足自尊的需要。在群體中，成員之間團結合作可以取得個人難以取得的成就，同時也得到他人的尊敬和歡迎，滿足其對自尊的需要。

5. 增加自信。在群體中透過大家的交換意見得出一致的結論，可以使個人對社會情景中某些不明確、無把握的看法，獲得支持，增加信心。

6. 增加力量。群體可以促使成員相互關心、相互依存，用集體的力量面對共同面臨的困難或威脅，增加個體的安全感與力量。

實際上，群體的主要功能是執行組織任務和滿足成員的需要。任何一個群體如果能同時達到這兩項目標，便是高效率、成功的群體。因此，一個群體的有效性可以從兩方面加以測定：一是從該群體的生產或創造的成果加以衡量；二是從該群體對其成員慾望滿足的多少加以評估。如果只完成第一項任務而沒有完成第二項任務，只能算是成功的群體而不能算是有效率的群體。

二、群體的內聚力

所謂內聚力是指群體對每一個成員的吸引力，以及群體成員之間的相互依存和協調。換句話說，內聚力主要是指群體內部的團結，是一個群體的內部向心力。

群體的內聚力可以透過群體中成員對群體的忠誠、責任感、榮譽感，對外來攻擊的抵禦，以及群體成員之間的感情和志趣等態度來說明。

內聚力對於群體行為和群體效能的發揮有重要的作用。根據研究顯示：內聚力強、人際關係融洽的群體能順利完成組織任務；內聚力弱、人際關係緊張的群體不利於群體任務的完成。可見群體內聚力是衡量一個群體成功與否的重要指標。

群體內聚力的強弱程度主要受以下幾種因素的影響。

群體領導成員的構成與領導方式

群體內聚力在極大程度上取決於領導者對成員的挑選。領導者是群體的核心，一個受群體成員歡迎的領導者對增強群體的內聚力有重要的作用。如果群體領導成員的構成符合大多數群體成員的願望，管理階層中又接納了非正式群體的核心人物，那麼群體的內聚力會大大增強。反之，內聚力就會減弱。

群體領導者的作風也是影響內聚力的一個重要因素。一般來說，領導者的作風越民主，成員越有充分表達自己意見的機會，領導者也就越容易瞭解每一個成員的需要。領導者就可以把關心任務和關心的人結合起來，設法滿足成員的不同需要，使群體內每一個成員人盡其才，各得其所。因此，領導者的作風越民主，就越能使群體成員團結在他的周圍，其影響力也就越大。

群體的成就和聲譽

群體內聚力的強弱，還取決於該群體所取得的成就及其在社會上的地位和影響。在組織中，一個群體的實際地位和它的活動績效、所從事工作的挑戰性以及經濟報酬等因素有關。

在旅遊業管理實踐中可以發現，如果一家旅遊業社會聲譽良好，而且員工的福利待遇都很高，那麼該企業員工的心理認同就非

常強烈，誰都不願離開這個企業。一般人的心理都具有自尊和成就需要，因此，都以加入先進群體為榮。而且每個群體成員都有維護這種聲譽的強烈慾望，群體的內聚力也因此而增強。反之，如果一個群體在社會上不受歡迎，那麼群體的內聚力就顯得很弱。

員工參與管理

群體內聚力的形成，除了與群體成員之間的感情吸引力有關外，還與成員參與共同活動情況有關。管理心理學的研究顯示，工作條件與薪資只能使員工得到暫時的滿足，最重要的是如何讓員工自我滿足，使他們能夠有機會提出自己的意見，瞭解企業的情況，分擔企業的責任，發揮個人的才能，使成員感到企業的成敗與自己休戚與共。

群體外部力量的威脅

在群體外部競爭十分激烈的情況下，或者在群體生死存亡的緊要關頭，群體的內聚力也會增強。因為在這種情況下，群體面臨的威脅是從外部產生的，它的對象是群體內的每一成員，唯有群體成員團結一致才能有效地抵禦來自外部的威脅。因此，群體的內聚力會明顯增強。

群體的規模和群體成員的穩定性

群體的內聚力與群體的規模、群體成員的相對穩定性有密切關係。一般來說，規模小的群體比規模大的群體更容易產生內聚力；如果群體成員經常調動，彼此之間交往不多，相互之間不易瞭解，難以產生心理共鳴，便會影響內聚力的形成。

第二節　群體的規範與壓力

所謂群體規範，是指一種爲群體成員共同接受並共同遵守的行爲準則。

群體規範告訴群體成員應當做什麼，不應當做什麼。從個體方面來說，規範則顯示群體期待每個成員做出符合角色的行爲。當規範得到群體的認可並爲每個成員共同接受時，就會產生出一種約束力，它對群體成員的行爲會有影響和制約作用。群體規範的形成除了群體本身的特殊要求之外，主要來自於模仿、暗示等心理一致性。

群體規範可以分爲一般規範和特殊規範。一般規範是指非正式、不成文的規範，它來自於社會的文化習俗，對包括群體成員在內的全體社會成員有著約束作用，因此，又稱爲社會規範。社會規範因不同的民族、文化背景而不同。特殊規範適用於某些特殊的範圍。如不同的群體根據不同範圍的特點而人爲地加以規定，通常都在組織的章程上加以註明。特殊規範只對特定的群體成員發生效力。一般說來，社會規範是社會學和社會心理學研究的對象，只有在群體中發揮作用的特殊規範才屬於管理心理學研究的範圍。

群體規範會形成群體壓力，並對成員的心理和行爲產生巨大影響。這種影響具體表現在以下兩方面。

一、從眾與順從

個體在群體中常常會感受到群體的某種直接或間接的壓力。在群體的壓力下，特別是在個體行爲與群體中其他成員的行爲不一致

時，會迫使其放棄並改變原來的意見，進而採取與大多數人一致的行為。個體為適應群體要求往往會在意見、判斷和行動上表現出與群體相一致的傾向。

美國心理學家阿希（Solomon E. Asch）1951年設計了一個典型的實驗，證明了這種傾向性。他以大學生為測驗對象，組成若干個試驗組，每組成員為79人，其中只有第9個人是真正的受試者。試驗開始，他讓他們坐在教室裡看兩張卡片，見圖13-1。一張卡片上畫著1條直線，另一張卡片上畫著3條直線。讓大家比較3條直線卡片上，哪條直線與前一張卡片上的直線長短相等。在正常情況下，接受測試者都能判斷出X=A，錯誤的概率小於1%。但阿希對實驗預先作了佈置，在9人的實驗組中對8個人都要求他們故意做出一致的錯誤判斷。例如，X=C，第9個人並不知道事先有了佈置，實驗中讓第9個人最後作判斷。阿希曾組織了許多實驗組進行這樣的實驗。統計分析顯示，這第9個人有37%放棄了自己的正確判斷而服從群體的錯誤判斷。

圖13-1　阿希實驗的圖片

個體在群體壓力下所表現出來的與群體相一致的行為傾向，大致可以分為以下兩種情況：

1. 從眾。從眾（conformity）也稱服從或遵從，即通常人們所說的「隨波逐流」。個體在群體的壓力下，不僅在行為上與群體或群體中的大多數成員保持一致，而且在信仰上也改變原來的觀點，放棄原有的意見。

2. 順從。順從（compliance）雖然也是在群體壓力下面表現出的符合群體要求的行為，但行為者內心仍然堅持個人意見，只是在表面上表示順從而已。

從眾與順從的區別在於是否出於內心自願。放棄原來的意見以符合群體的要求，屬於從眾；保留自己的觀點而又不在行動上違背群體的意志，則是順從。

在群體壓力下產生的從眾和順從行為，還與群體、個體因素有關。就群體而言，相互認知程度高的群體、一致性意見占絕對優勢的群體，以及內聚力很強的群體，都容易產生從眾和順從行為。就個體而言，智能較低、自信心差、情緒不穩定者，容易產生從眾和順從行為。

二、激勵與助長

群體壓力有的是有形的，有的是無形的。激勵與助長便是在無形的壓力下產生的一種普遍心理現象。一個人單獨工作時，往往感到枯燥乏味。但一旦進入群體之中，由於有其他成員在場，無形中便消除了單調感，產生了競爭的心理，成員之間相互激勵，提高了工作效率。相關研究顯示，從事簡單的體力勞動時各自獨立操作的效果往往不佳，眾多的人一起工作則會提高工作效率。對於腦力勞動來說，如果群體成員討論的是同一論題，大家相互啓發，有助於開闊思路，提高工作效率。

群體的無形壓力還會導致社會標準化傾向。在單獨情況下，每個成員對事物的感知、判斷都有一定差異。然而在群體中，個體差異明顯變小，逐步趨向同一標準。這種趨同傾向是群體成員在相互交往、相互激勵的過程中逐步形成的。霍桑試驗顯示，工人在其所屬的班組中除了受組織正式規範的制約外，還受班組各自形成的非正式規範的制約。他們對事物有一致的看法，而且在相互激勵中會

更爲牢固。他們對一天的工作量有一定的標準。因此，無論透過什麼方式改善工作條件，其工作量都會維持在一定的限度。這類由群體成員共同遵守的無形規範，支配每個成員的行動。

第三節　正式群體與非正式群體

一、正式群體與非正式群體

在組織中，根據群體構成的原則和方式，可以把群體分爲正式群體和非正式群體兩種形式。

正式群體是爲了達成組織給予的任務所產生的。正式群體按其延續時間的長短，可以分爲永久性正式群體與暫時性正式群體。前者如最高階層的經理群體，組織中各部門的工作單位，提供意見的參謀，以及永久性的委員會等；後者也是爲了某種特殊工作的需要而產生的，但在該項工作完成之後即行解散。

非正式群體一般由於某種相同的利益、觀點、社會背景及習慣、準則等原因而產生的，具有強烈的感情色彩。非正式群體的形成，一般會受到下列幾種因素的影響：

1. 個體因素。成員之間的社會背景、地位，或有共同的興趣與價值觀，在心理上有認同感，容易形成一個非正式群體。此外，成員中有人具有領導能力，或其人格對別人具有吸引力時，也容易以他爲中心，形成一個非正式群體。

2. 工作位置的因素。成員間工作位置靠近，彼此接觸機會多，容易形成一個非正式群體，根據許多研究指出交友關係及非正式的人際關係，可以從觀察誰與誰每天見面接觸來推斷。霍桑研究中有關配電盤捲線工作的報告指出，由14個工人組

成的正式工作群體,事實上分成兩個非正式的群體:一是
「前排的群體」,在屋內前方工作的一群;一是「後排的群
體」,是屋內後方工作的一群。

3. **工作性質的因素**。成員所從事的工作性質相同者容易組成一
個非正式群體。配電盤捲線工作的「前排群體」與「後排群
體」,除了因工作位置的關係外,「前排群體」因其工作難度
較高,使成員都有自己比「後排群體」優越的感覺,而更增
高其群體的意識。

應該指出的是,即使工作性質相同、工作位置也靠近,但如果
組織沒有安排適當的作息時間,如休息時間太短,或休息時間強迫
大家做團體操,或強迫睡午覺,而不讓成員間有自由交往的機會,
則難以形成一個非正式群體。

此外,組織若頻繁調動個人,尤其是中心人物的工作崗位,或
採用一種流動性作業方式,使成員間不需要有交互作用,則非正式
群體也難以產生。

二、非正式群體的類型

根據非正式群體的作用及其與正式群體之間的不同關係,可以
將它劃分為以下四種類型。

積極型非正式群體

這類小群體與正式群體目標完全一致,其成員服從集體領導,
在工作上有進取精神。例如,員工們自發組織起來的課外學習小
組、讀書會就屬於這種情況。這類非正式群體有益無害,它可以使
正式群體的工作更為生動活潑、更有成效。

中間型非正式群體

這類群體的活動有時與正式群體目標一致，有時不一致；在一些問題上一致，在另一些問題上又不一致。這類群體對正式群體的目標時而關心、時而發難、時而合作、時而挑剔，其態度有不穩定性。這類群體既有積極作用，又有消極作用。

消極型非正式群體

這類群體的目標與正式群體的目標在總體上是不一致的，它所產生的作用也往往是消極的。由於它的活動並未超出法律許可的範圍，因而仍然是正式群體加以引導和爭取的對象。

破壞型非正式群體

也可稱之為犯罪集團。這是由一些具有犯罪動機的人自發形成的群體。例如，流氓集團、盜竊集團、賭博集團等均屬於這種類型。這類非正式群體是害群之馬，需要透過法律手段加以解決。

在非正式群體中消極型或破壞型的非正式群體為數不多，大多數非正式群體都屬於中間型，即群體內形成了一定的內聚力，而對集體的態度處於游離狀態。因此，旅遊業管理者必須正視它的存在，不應加以嚴厲禁止，而應儘可能地創造條件，發揮它的積極作用。

三、正式群體與非正式群體的協調

正確對待非正式群體是旅遊業管理者的一項重要職責。旅遊業管理者應該體認到，正式群體中的非正式群體既可能有助於管理，也可能成為管理的障礙。因此，對於管理者來說，一方面要正確認識非正式群體存在的條件及其作用；另一方面也要利用組織力量促

進正式群體與非正式群體間的協調，激發所有的積極因素，以實現組織目標。

對待企業群體中的非正式群體，主要應該採取因勢利導的態度，對正式群體與非正式群體的關係加以協調。協調方式主要有以下幾種。

認知協調

認知協調指的是用辯證的觀點來調整對非正式群體的認識：

1. 旅遊業管理者應該正視非正式群體的存在，並對其積極作用與消極作用有個全面性且清楚地認識。大多數非正式群體與正式群體之間並沒有根本的利害衝突。根據現代管理理論，非正式群體的存在是對正式群體的有機補充，是組織活力的泉源。

2. 旅遊業管理者應該對非正式群體的具體情況做細緻的調查研究。要弄清楚非正式群體的形成原因、社會背景、思想傾向、成員構成、核心人物以及活動方式和目標等具體情況，以便對症下藥，及時加以引導。例如，現在社會上興起了一股學習文化、學習科技的熱潮，於是有些員工自發性地組織起來，成立業餘自學小組、業餘科研小組，這就是有益的非正式群體。又如，一些員工有共同的愛好和興趣，在工餘休息時常常聚在一起切磋球藝、研討棋術、談論文學等等，於是又會有人引導，成立圍棋協會、集郵協會、書法協會以及文學愛好者協會等。這類非正式群體增長了員工的知識，豐富了員工的業餘文化生活。因此，對於員工的這類有益的活動，管理者應給予支持，儘可能使他們的活動方向與正式群體的目標保持一致。

3. 旅遊業管理者還應注意到，如果正式群體的領導者能力不足、作風不正、辦事不公、不得人心，就容易在群體內滋生

一些小型非正式群體。有時非正式群體的出現是對正式群體不滿和對抗的一種表現。在這種情況下,管理者不能片面苛求非正式群體,而應注意並深入瞭解、進行協調、切實改進工作作風,勇於認錯改善現況,用自身的行動來教育、感化非正式群體的成員,給予正視和適當回應。唯有如此,才能將小團體主義心理轉化為大團體合作精神。

人際協調

非正式群體的產生與人際因素有很大的關係。因此,旅遊企業管理者須特別注意與非正式群體的核心人物以及其他成員之間的人際協調:

1. 要聯絡感情,積極支持他們有益的活動。非正式群體出現以後,管理者要與其成員多進行正面接觸,及時瞭解他們的想法與發展狀況,以聯絡感情、建立友誼來融洽人際關係。對他們展開有益的活動,領導者要借助組織力量,充分發揮他們的工作熱情。在非正式群體中可以十分明顯地表現出人們的興趣、能力、要求、情感的一致,在成員的相互感染中,還會形成意志和目標的一致。因此,非正式群體成員的積極性一旦被激發,便會大大有益於組織目標的實現。例如,有些員工想要技術革新,他們自發地組織起來出主意、想辦法,但又害怕失敗而遭人譏笑,因此不願公開。領導者如果瞭解這一情況,就應該積極鼓勵並全力支持。

2. 要做好正式群體與非正式群體的領導人物之間的人際協調。正式群體的領導者是組織指定的,他的權威靠組織保證。在非正式群體中,核心人員往往具有比組織任命的領導人更高的地位,這主要是由於他自身具有一些特殊的優越條件,如技術優越、體貼同事、辦事公正等,因而在非正式群體中具有巨大的影響力,是非正式群體得以維持的精神支柱。因

此，正式群體與非正式群體間的協調的關鍵在於雙方領導人的人際協調。如果非正式群體的核心人物支持和贊同組織目標，他便會帶動其他成員一起努力推進組織任務，這就會使群體的組織管理工作容易得多。反之，如果他對組織目標不熱心，甚至持反對態度，就會影響其他成員的積極性，妨礙組織目標的實現。實驗證明，組織目標難以實現的一個重要原因，在於正式群體與非正式群體的核心人物之間有矛盾。要麼就是正式群體的領導人物違背了大多數非正式群體成員的利益；不然就是非正式群體的核心人物有意挑起事端，製造矛盾，與正式群體相對抗。無論是哪一種情況，都會使正式群體的領導人物失去影響力和號召力，使正式群體有令難行、有禁難止，也使管理者與被管理者之間產生疏離，員工之間矛盾重重。如此一來，便會影響大多數員工的工作積極性，妨礙組織的正常運作。因此，明智的管理者都會關心和信任非正式群體的核心人物，並根據其專長讓他擔負某些實際部門的負責工作和輔助工作。激發他的積極性也就激發了他所代表的群體的積極性，這有助於組織目標的實現。

組織協調

組織協調主要是指組織目標的集體認同，以及利用必要的行政手段來激發非正式群體的積極因素，限制和消除消極因素：

1. 制訂一個全面性且合理的組織目標。這是協調正式群體與非正式群體的重要保證。現代管理理論認為，非正式群體的存在是融洽人際關係、保持群體士氣的一個重要因素。它能夠補充、豐富和加強正式群體的功能，用靈活多變的方式解決正式群體所面臨的問題。只有使正式群體與非正式群體相互結合、相互依存，才能確保順利地完成組織任務。因此，正式群體要重視非正式群體存在的價值和作用，設計出一個能

夠得到非正式群體認可的組織目標，進而使正式群體和非正式群體之間的工作關係同個人關係結合成一個整體，激發所有的一切積極因素，促進事業的發展。

2. 合理地運用非正式群體的積極因素為組織目標努力。非正式群體有一定的積極作用，管理者應該根據具體情況合理地利用行政手腕，引導和發揮其積極作用為企業目標服務。在制訂組織目標、組織技術革新、展開工作競賽、完備公共福利等方面，非正式群體都可發揮積極作用。例如，在非正式群體中，成員之間思想交流廣泛，訊息管道暢通，旅遊業管理者可以利用它作為一個「窗口」。一方面透過它來貫徹領導意圖，使「上情下達」，讓員工瞭解群體內的各種情況；另一方面，又可以透過它瞭解員工的思想狀況，使「下情上達」，鼓勵員工提出合理化建議，使員工與管理階層的交流更為順暢。再者，非正式群體成員之間相互接觸頻繁、感情融洽、內聚力強，管理者可加以運用這一有利條件，引導員工相互學習，共同提高業務成效和豐富知識，形成各種勞動競賽來鼓舞群體士氣。

3. 利用行政手段，限制和消除非正式群體的消極作用和破壞作用。實際上，非正式群體難免產生不同程度的消極影響，因此，旅遊業管理者須根據不同情況，採取必要手段加以預防和限制。首先，旅遊業管理者自身的素養要提昇，作風要武斷，辦事公正，廣納諫言，溝通協調，樹立起一定的組織權威；其次，要團結、教育非正式群體的領導人物，動之以情，曉之以理，協調配合正式群體的工作。同時，在行政安排上，可考慮對消極作用十分明顯的非正式群體作適當的調整以分散其內聚力。對於那些在社會上有很大破壞作用的非正式群體，如賭博團體、盜竊團體、流氓團體等，經說服仍不改者得視情節輕重，做出行政上的嚴肅處理或訴諸法律途

徑。

正式群體與非正式群體之間的協調工作是管理工程的一個重要環節，直接關係到管理品質，影響到經濟效益。因此，每個旅遊業管理者必須給予充分注意。

第四節　群體成員關係分析

心理學家勒溫在1940年展開了「群體動力學」的研究。他認為人們組成的群體，不是靜止不動的，而是一種相互作用、相互適應的過程，像河流一樣，表面上似乎平靜，實際上不斷流動。

正確分析群體中成員之間的關係，是群體動力學的一項具體運用，迄今還沒有創造出分析這種關係的簡便方法。下面應用的兩種方法已沿用有三十多年的歷史，目前行為科學家的論著中仍經常介紹。

一、群體成員關係分析法

這一方法係社會心理學家莫雷諾（J. L. Moreno）所創造，又稱社會關係測量法。莫雷諾認為，成員在群體中相互作用的關鍵在於彼此好惡的感情。他制訂了一種由群體成員自行填寫的調查表。填寫的內容分為「吸引」、「排斥」和「不關心」三類，然後繪製成「群體成員關係圖」。如圖13-2所示。

圖13-2表示一個8人小組的成員關係，A、B、C可能是這個小組內部的一個小集團，B可能是這個小組的自然領袖，因為A、C、D、E、G都被B吸引。E、F互相接近，但群眾不喜歡他們，H可能是孤立的，E、D和F、D彼此不關心。

從群體成員關係分析圖中可以得到有益的啟示。即群體中的人

圖 13-2　群體成員關係分析圖

際關係是可以分析的，不管是正式群體還是非正式群體，都可以從
中找出誰是眾望所歸的人物，誰是孤立者，以及其他的關係組合。
這對於選定領袖人物，改變領袖人物和其他成員的人際關係狀況，
創造一個新的人際關係局面，促進組織目標的完成而言，都具有相
當重要的實施意義。

二、相互影響分析法

　　這是貝爾斯（R. F. Bales）於1950年創造的一種方法。他首先
對一個群體的決策過程，進行實驗性的研究。在沒有管理階層參加
的群體活動中發現，群體相互作用的行為可以分為兩類：一種是群
體成員對工作任務的行為；另一種是群體成員間相互關係的行為。

表13-1　相互影響分析圖

相互關係的行為	1.人際關係（積極的）	團結、幫助、鼓勵 輕鬆、幽默、發笑 諒解、贊成、依從
	2.人際關係（消極的）	不贊成，表示消極抵抗 表示緊張，要求幫助 顯示對抗，維護自己
工作任務的行為	1.工作任務（積極的）	提供建議，指示 提供意見，發表感受 指示方向，重複說明，澄清觀點
	2.工作任務（消極的）	要求明確方向，核對方向 徵求意見和評價 徵求建議和指示

這些行為有時產生積極的作用，有時產生消極、阻礙的作用。如表13-1所示。

　　貝爾斯認為，每種可觀察到的群體相互作用，都能歸入這12種類型之中。

　　貝爾斯還制定一種「誰對誰」的表達方式，用來記錄群體討論的次數，以及誰發動這次討論，誰對全群體成員講話。經過以上的調查分析，他發現群體內存在著兩種領袖人物：一是對工作的意見和建議最多，被稱之為「任務專家」；一是與大家關係很好，為大家所喜愛，被稱之為「人際關係專家」。他認為應該讓這兩種人分別發揮作用，前者集中精力，專管業務，完成任務；後者關心成員的需要，提高他們的滿足感，協調成員之間的關係，使群體的工作融洽地進行。

1. 群體有哪些功能？
2. 什麼是群體的內聚力？群體的內聚力的強度受哪些因素影響？
3. 舉例說明從眾與順從的區別。
4. 非正式群體有哪些類型？非正式群體的形成受到哪些因素的影響？
5. 在旅遊業內部，如何對正式群體與非正式群體的關係進行協調？舉例說明分析群體成員關係的方法。

第十四章　群體管理的人際關係

學習目的

　　人際關係是影響群體心理的一個重要因素，也是決定企業成敗的重要因素之一，對旅遊業管理有著重要的作用。透過本章的學習，瞭解人際關係的概念，理解社會知覺偏差對人際關係形成和發展的影響，掌握人際關係在旅遊業管理中的作用，以及如何建立良好的人際關係。

基本內容

　1.社會知覺偏差
　　最初印象　暈輪效應　刻板印象
　2.人際關係
　　影響人際關係的因素　人際反應　如何建立良好的人際關係

第一節　人際關係與社會知覺

一、人際關係

　　人們在一定的群體中學習、工作、生活，必定會組成各式各樣的人際關係，就是人與人之間的相互交往和聯繫。人際關係的伸展十分廣泛，從個人之間的關係、家庭關係到集體關係與社會關係，都屬於人際關係的範疇。不過在管理心理學中，主要是探討在一個群體中成員與管理者之間、成員與群體之間以及成員與成員之間的相互交往關係。

　　人際關係是影響群體心理的一個重要因素，也是決定企業成敗的重要因素之一，對於旅遊業管理有重大的作用。因此，現代管理學者都特別重視人際關係的研究，努力尋求合理正確的方針、政策及方法，以激勵全體人員的積極性，達到企業的組織目標。

　　對於一個群體來說，人際關係良好、成員之間相互關心、感情融洽，則精神文明程度高；反之，則精神文明程度低。一個群體精神文明的程度也直接影響到群體的士氣和工作效率的高低，以及群體成員的自我發展和自我完善的程度。

二、社會知覺

　　對於研究旅遊業管理來說，社會知覺是非常重要的內容。所謂社會知覺，是指在社會關係中，以人與群體為對象的知覺，有時又稱作人際知覺。人與人之間的相互關係，常常是以社會知覺的結果

為基礎的。因此，要想建立良好的人際關係，首先必須具有正確的社會知覺。

但對人的知覺不同於對物的知覺。對於物的知覺直接訴諸對象的具體特徵。對人的知覺不僅涉及人的各種外在特徵，還涉及以人的行為，而要認識人的行為，其根本的一點就是要瞭解行為的原因。因此，說明行為與人的內在心態的關係、說明行為的原因，便是研究社會知覺的核心。

社會知覺包括以下幾個方面的具體內容：第一，對他人的知覺，即對他人的動機、情感、意向與性格等的認識；第二，人際知覺，即對人與人之間相互關係的認知；第三，角色知覺，指對人們在社會上所扮演的角色的認知和判斷，以及對有關角色的社會標準的知覺，此外，還包括自我認知。

在社會知覺中，對人際關係產生重要影響的是人際知覺。

三、社會知覺偏差

社會知覺受個體主觀因素的制約，由於有情感因素參與知覺過程，就極易產生知覺偏差，這些知覺上的偏差，直接影響到良好人際關係的形成和發展。

最初印象

所謂最初印象就是人們初次對人知覺時所產生的印象，或稱第一印象。最初印象往往最為深刻，而且對以後的人際知覺有著引導性的作用。管理心理學認為，最初印象尤為重要，人與人之間的交往關係，總是以最初印象為媒介進行，它在很大程度上決定人們的態度和行為。

最初印象的作用本質上呈現出一種優先效應。當不同的訊息結合在一起時，人們總是傾向前面的訊息，即使人們也注意到後面的

訊息，但也會認為後面的訊息是「非本質的」、「偶然的」。所以當人們接受了前面的訊息後，就會按照這種訊息來解釋後面的訊息，即使後面的訊息與前面的訊息不一致，也會順從前面的訊息，進而形成整體一致的印象。

最初印象的形成與人的知覺恆常性有關。當人的知覺條件在一定範圍內改變了的時候，知覺的印象仍然保持相對不變，這就是知覺的恆常性。人們總是在已有的知識經驗的基礎上，並按照既有的印象解釋當前變化的客體，所以知覺對象能保持不變。人們初次相見，往往沒有任何有關的訊息可以參考，但日後的交往人們就會自覺地按照過去得到的有關訊息，尤其是初次印象來解釋當前的知覺訊息。如果沒有初次印象的話，那就等於人們總是在與陌生人打交道了。因此，儘管最初印象難免對以後的知覺帶來偏差，然而又是人們相互之間認識所不可或缺的基本訊息來源，這就是最初印象得以存在的理由。

在旅遊業管理中，最初印象具有實質意義。例如，在提拔幹部時，有的領導者無視群眾的呼聲，一錘定音，憑藉的就是最初印象。有些員工對領導察顏觀色，投其所好，目的就是希望在領導者的眼中建立良好的印象。在這種情況下，有的人可能因為給別人的最初印象不佳而被埋沒，一蹶不振。這些情況應當引起管理者的注意。一方面，它要求管理者上任開始，應該給員工留下一個好印象，以便利用這種心理效應展開日後工作；另一方面，又要求管理者在接觸和瞭解員工時，做深入細緻的調查研究，全面客觀地探討問題，避免受最初印象的干擾。

暈輪效應

暈輪效應又稱月暈效應。它是指在人際知覺時，人們常常從對方所具有的某個特徵進而泛化到其他有關的特徵，也就是從所知覺到的特徵泛化推及到未知覺到的特徵，從局部的訊息進而形成一個

完整的印象。

暈輪效應的極端化就是推人及物。從喜愛一個人的某個特徵推及到喜愛他整個人，又進而從喜愛他這個人，泛化到喜愛一切與之有關的事物，即所謂「愛屋及烏」。

暈輪效應的成因，首先與人的知覺整體性有關。人們在知覺客觀事物時，並不是對知覺對象的個別屬性或部分孤立地進行感知的，而是傾向於把具有不同屬性、不同部分的對象知覺為一個統一的整體，這是因為知覺對象的各種屬性和部分是有機地聯繫成一個複合刺激物。其次，對人知覺的暈輪效應，還在於內隱人格理論的作用。人們普遍認為，人的各項品質之間是有其內在關聯的。例如，熱情的人往往對人比較親切友好，富於幽默感，肯幫助別人，容易相處；而冷淡的人較為孤僻、古板、自我中心、不願求人，也不願幫助別人。對某人只要有了「熱情」或「冷淡」的一個核心特徵印象，人們就會自然而然去補足其他關聯的特徵，產生暈輪效應。再次，人們往往把一個人的性格特徵與他的外部表現聯繫在一起。例如，人們一般認為具有勇敢正直、不畏強權的性格特徵的人，往往還表現在處世待人上襟懷坦白，不弄虛作假，敢作敢為，不欺上瞞下，且端莊大方，懇切自然。一個具有自私自利、欺善怕惡性格特徵的人，則還會在其他方面表現出虛偽陰險，表裡不一，對人只知利用、不願幫助，或阿諛奉承，或驕橫跋扈。於是人們既可從外表知覺內心，又可從內在性格特徵泛化到外表的評價上。

在旅遊業管理中，暈輪效應現象的存在，往往使管理者難以真正地瞭解人和公正地評價人，進而傷了員工的自尊心和工作積極性，造成管理者與員工之間的對立情緒，妨礙集體團結，影響人際關係。例如，一家飯店在評定前輩、樹立典型時，總是千方百計地給「前輩人物」身上加上優點，有的甚至將別人的優點移植過來，將他們打扮成一個個「完美的人」。又如，有的人有些小毛病或者犯了點小錯誤，管理者認為他一無是處，甚至把別人的缺點都加諸在

他身上，使他難有「出頭之日」。由於暈輪效應的影響，有的人做錯了一件事，可能被認為無心過錯，而另外的人做錯了一件事，則會被認為是動機不純或思想有問題。此外，有些管理者找員工談心，瞭解情況，往往憑自己對對方的印象，或者憑別人反應的情況，主觀臆斷，有先入為主的成見，為對方的思想狀況和心理活動下定論。這些現象常對人際關係造成了相當程度的不良影響。

刻板印象

所謂刻板印象，是指在人們頭腦中存在的關於某一類人的比較固定、概括而籠統的印象。刻板印象的形成過程就是按照預想的類型把人分成若干類別，然後按照這些類別貼上固定特徵的標籤。於是，在人際知覺中，往往按照某個人的一些容易辨別的類別特徵，如年齡、性別、民族、職業、文化等特徵，把他歸屬為某類成員，然後又把屬於這類成員所共有的典型特徵歸屬到他身上，並以此為根據去判斷他。實際上這是對社會上各式各樣人物的一種「角色期待」。如以往人們一提及教授，腦海裡便立即浮現出一種印象：文質彬彬、白髮蒼蒼、思想深邃、風雅清高。這個印象符合相應的角色期待。而這種職業印象就是刻板印象，也就是一種人際知覺偏差的情形。

刻板印象普遍存在於人們的意識之中。人們不僅對曾經接觸過的人具有刻板印象，即使對從未見過面的人，也會根據間接的資料與訊息產生刻板印象。於是，人們總是帶著一定模式有選擇地知覺人的各個特徵，發現與期待的模式相吻合的特徵，而捨棄不符合的特徵。

在某些條件下，刻板印象有助於對他人作概括性的瞭解。但是，它又是一種簡單的認識，尤其是當這種刻板印象不符合客觀事實時，或認知對象具有特殊性時，就會對他人造成錯誤的判斷，影響良好人際關係的建立。因此，在旅遊業管理中，管理者既要把握

人們所屬群體的一般特徵，又要注意每個人的特殊性，進行具體分析。

刻板印象的產生與知覺的選擇性有密切的關係。我們周圍的客觀事物是複雜的，它們無時無刻都在作用於我們的感覺器官。但是，在一定時間內人們並不感知所有的對象，而僅僅感受能夠引起注意的少數刺激。人總是有選擇地以少數事物作爲知覺的對象，對它們知覺得格外清晰，而對其餘的事物則反應得較爲模糊，知覺的這種特性就是知覺的選擇性。

第二節　影響人際關係的因素

一、人際關係的重要作用

我們研究人際關係，其目的在於使管理者關心員工的需要、動機、行爲、情感和思想，注意人與人之間的相互關係，利用人的心理和感情激發員工的工作積極性。

人際關係在旅遊業管理中有重要的作用。

人際關係影響群體內聚力和工作效率

內聚力是團體工作得以發揮效率的前提，而良好的人際關係則是團體內聚力的基礎。在旅遊業中，一家飯店、一個部門，乃至一個班組的人際關係的好壞，直接影響其員工的生產積極性和經濟效益。如果群體人際關係良好，員工之間感情融洽，工作上共同合作，那麼員工就能煥發工作積極性和工作熱情，群體士氣就能因此提高，內聚力就能增強。反之，如果一個群體人際關係差，關係緊張，則會削弱群體內聚力，影響經濟效益。

人際關係影響員工的自我發展和自我完善

　　人是社會化的動物，個體在自我發展的過程中，既受外部客觀的環境影響，又受人與人之間相互交往的關係的影響。管理心理學的研究顯示，良好的人際關係常常會導致一種社會助長作用。一個人單獨工作，往往不如一群人聚在一起工作效率高。因此，如果團體內建立了良好的人際關係，就可能鼓勵員工互助互學、相互促進，增進員工之間的行為模仿和相互競爭的動機，加速員工的自我發展與自我完善。

人際關係還影響到社會精神文明的建設

　　建立團結一致、友愛互助、共同奮鬥、共同成長的新型的社會關係，是社會精神文明的重要內容之一。人際關係也是一種社會關係。一個群體的人際關係好，成員之間相互關心，感情融洽，則精神文明程度高。反之，則精神文明程度低。
　　良善的廣義社會人際關係其特徵為：
　　1.人與人之間完全平等，無高低貴賤之分。
　　2.人與人之間互相合作、互相幫助、團結一致。
　　3.拋棄己利己見共同為社會、國家未來努力、團結合作。促進經濟繁榮、社會和諧，達到世界大同的理想。

二、影響人際關係的因素

個性心理特徵

　　人的性格、氣質和能力往往影響人際交往的多寡和品質。在群體中，一個態度和善、性情寬厚、富有同情心，能體諒他人的人，易受其他成員的歡迎，也易於與他人建立良好的人際關係。反之，

一個性格孤僻、固執，既不願瞭解他人也不願被他人理解，而與其他人相處顯得格格不入，難以形成融洽的人際關係。一個謙和、虛心的人能夠獲得別人的好感，而一個高傲自大、目中無人的人則令人厭惡。

就氣質而言，一個愛好社交、活潑好動、熱情奔放的人，往往容易建立起良好的人際關係。一個感情豐富的人，容易體諒他人的感情，與他人產生心理共鳴，就能結成良好的人際關係。反之，如果一個人感情貧乏、麻木不仁，則難以形成良好的人際關係。

就能力而言，一般人的正常心理都比較喜歡聰明能幹的人，覺得與能力強的人結交是一種幸福。一方面，人們往往因有能力強的朋友而感到自豪，得到心理上的滿足；另一方面，人們也相信能力強的人對自己更有幫助。所以，聰明能幹的人，也較容易建立起良好的人際關係。

心理學研究還顯示，人們一般並不喜歡結交能力太強、太完美的朋友。有的人越是要顯示自己一貫正確、能力特強，就越會使人減少對自己的吸引力，以致使人們「敬而遠之」。這必然影響其人際關係。

相似因素

能否建立良好的人際關係，還取決於相互交往中的相似因素。相似因素包括文化背景、年齡、學歷、修養、社會地位、職業、思想成熟度、興趣、態度、理想、信念、觀點、世界觀、價值觀等各個方面。

交往中的相似因素對人際關係的建立極為重要。人們往往傾向於喜歡在某一方面或更多方面與自己相似的人。俗話說的「物以類聚，人以群分」，這就是指相似因素的作用。例如，人與人之間有共同的理想、信念，有一致的世界觀和價值觀，那麼就容易產生感情上的心理共鳴，形成良好的人際關係。興趣相投、愛好一致的人聚

在一起有共同的語言，易於建立良好的人際關係。反之，興趣相異則會影響相互間交往的頻率。不過，相似態度的發現是在相互交往中逐步進行的，其中有一重新認識的過程。一旦雙方都意識到彼此的共同點，那麼人際關係就會日趨密切、穩定地發展起來。

互補因素

在人際交往中，雖然人們喜歡與各方面相似的人相處，但有時人們卻覺得過於相似會使人際關係顯得單調而缺少變化，因而在人際交往上又產生不一致的心理需要。如學工科的人有時希望與學文科的人交朋友；從事體育的人有時希望和從事文藝工作的人來往。因此，從心理需要上來看，人們還常常重視與自己不同的人成為互補的朋友，使自己的不足由別人的長處來補償，自己的長處又能彌補對方的缺陷，這就是需要的互補因素。

在心理學上，可按照人的性格傾向性把人際關係的適應模式分為主動型和被動型兩類，兩種類型各有三大特徵，可以形成表14-1中的六種人際適應模式。

主動型和被動型的人在三個特徵上分別形成三對互補關係，就比較容易協調。如果是同一種類型的，有時反而難以相處。

需要的互補也是形成良好人際關係的重要條件。在現實生活中，需要的互補可以發展成密切的友誼。脾氣暴躁的人和脾氣隨和的人往往能友好相處；獨斷專橫者與優柔寡斷者會成為好朋友；活潑好動的人與沉默寡言的人相得益彰。在相互交往中，成員之間透過互取其長、互補其短，可以結成親密友好的人際關係。

相悅因素

所謂相悅，主要是指人際之間情感上的相互接納和肯定。

在日常生活中不難發現，期待能得到說話者喜歡和讚賞的人，往往與對方靠得較近。如果是在一個群體之中，那些靠近說話者最

表14-1　人際關係適應模式

特徵 \ 類型	主動型	被動型
包容	主動與他人交往	期待別人來接納
控制	支配他人	感受他人支配
感情	對他人表示親善	希望得到他人親善

近的人，往往就是期望對方對自己最有好感的人。同樣，說話者也能夠覺察到，那些靠近自己最近的人正是喜歡自己的人。人們的相悅會在舉止言談中不知不覺地表現出來，彼此都感到對方能接納自己和喜歡自己時，就會產生最大的相互吸引力，極易建立良好的人際關係。

　　人們常常很敏感地從他人的評價和態度來體會自己是否被他人接納和肯定。希望得到他人的良好評價和稱讚，應該說是一種正常的心理現象。人們往往從別人良好的評價中，瞭解自己在群體中或在別人心目中的地位，樹立自己的自尊，產生一種被承認和被接納的滿足感。於是，人們能從對方的友好態度中感到愉快，這樣相互之間就產生了建立良好的人際關係的基礎。在許多情況下，人們也能心悅誠服地接受他人善意而合理的批評，這也同樣出於別人接納和喜歡自己的內心。

　　就一般心理活動而言，人們並非總是喜歡別人的稱讚。首先，人們需要的是適度的稱讚，從中可以瞭解到哪些是自己該保持的優點，也需要適度的批評，從中可以瞭解到自己應注意克服的缺點。其次，人們也並非受到別人的稱讚越多就越喜歡對方。這裡存在著一種「得失效應」，老生常談的稱讚話無法使其增值便顯得貶值了，即「禮多必詐」。當一個人處境不利，缺乏自信或不為他人所接納和稱讚時，他最需要的是得到肯定性的評價和支持。這時適當的鼓勵和稱讚，就如雪中送炭讓人感到溫馨和受到肯定。而當一個人得到眾口交譽時，多一個人的錦上添花未必能使他感到喜歡。如果他是

個明智的人，就會期望有中肯的批評。因此，人際交往的相悅因素不是基於相互間的虛言假語，而應該是基於相互間能互相幫助，共同提昇。

環境因素

人際關係除了受到交往主體各種相互作用因素影響之外，還受到客觀環境的制約。首先，人們在空間距離上愈接近，彼此接觸的機會愈多；相互依賴、相互幫助的機會愈多，就愈容易形成良好的人際關係。因此，在一個團隊工作的員工之間極易結成良好的人際關係。當然，空間距離對於人際關係沒有決定作用，但是在其他條件相同的情況下，空間上的優勢可成為人們相互交往的一個有利條件。國外管理者很重視這一外部因素的作用，他們對員工的工作場所進行設計和安排時，常常將人際交往的因素也考慮進去。如此，既便於員工之間相互交往，有利於形成協調一致的關係，又可防止因空間上的距離而產生的與整體利益不一致的小圈圈。其次，人與人之間的交往頻率也影響人際關係的建立。在群體中，成員之間接觸越多，瞭解時間越長，便越容易形成良好的人際關係。

此外，群體的社會地位與社會影響，也是建立良好的人際關係的一個客觀條件。一個群體的成就高，在社會上影響大，就容易使成員在相互交往時產生心理相容和感情共鳴，結成良好的人際關係。反之，一個失敗的群體在社會上聲名狼藉，常常不能使成員友好共事，容易導致摩擦，難以建立良好的人際關係。

第三節　建立和發展良好的人際關係

一、人際反應的基本類型

　　管理心理學中的人際反應，是指那種伴隨著人際知覺而產生相應的情感反應。人際反應是衡量群體士氣和工作效率的重要指標。在一個群體中，如果成員之間的人際反應表現為積極肯定傾向，那麼該群體的成員一般都是心情舒暢，關係融洽，彼此能協調一致，工作效率便會高。反之，如果群體中的人際反應表現為消極否定傾向，那麼其人員往往關係緊張，相互猜疑，影響群體士氣和工作效率。

　　人們在長期的社會交往過程中，形成了各有特色的人際反應方式。我們可以根據不同的標準，把各種人際反應方式劃分為不同類型。

根據個體人際反應的外部表現分類

1. **外露型**。這種人的面部表情是其人際反應的晴雨表。他對相容者十分親密，形影不離；對相斥者橫眉豎目，十分冷淡。因此，這種人在群體內不易建立良好的人際關係，但因其人際反應明顯外露，利於教育和引導。

2. **內涵型**。這種人對喜愛者內心愛慕嚮往，對討厭的人不露聲色。因此，這種人的人際反應外表似乎平淡，實則內蘊深沉。

3. **偽裝型**。這種人表裡不一，時好時壞，待人處世以利益和環

境爲轉移。其人際反應具有不穩定性，對群體有一定的破壞性。

根據交往雙方的相互關係對各種人際反應進行分類

1. 合作型。這類型的人在相互交往中以寬厚、忍讓、幫助、付出爲特徵，凡事爲他人著想，愼重考慮問題。
2. 競爭型。這類型的人在相互交往中表現爲敵對、封鎖、相互利用等，凡事只爲自己打算，慣設假想敵，在群體中常使成員之間的關係十分緊張。
3. 分離型。這類型的人在人際交往中以疏遠他人、獨善其身、與世無爭爲特徵，人際反應遲鈍，對群體不熱心，對同事冷淡。

對人際反應的認識，有助於我們預測群體成員在相互交往時可能採取的態度和行爲，使管理者能採取適當的方法來創造人際交往的有利環境。

二、如何建立良好的人際關係

在旅遊業中，建立良好的人際關係極爲重要。管理者必須創造各種有利條件以建立融洽的人際關係，以充分發揮群體的作用，提高工作效率，達成組織目標。

管理者作風正派，辦事公正

在群體中，管理者的個性特質和處世風格對群體人際關係有很大影響。一個管理者作風民主，辦事公正，與群眾關係融洽，能促成整個群體建立良好的人際關係。反之，如果一個管理者作風專橫獨斷，群體中就很難建立良好的人際關係。

創造有利的群體環境和交往氣氛

人際關係是在相互往來的過程中逐步建立和發展的，人們交往的數量與品質，對人際關係有重要的影響。因此，管理者要能有效地利用組織力量，創造合宜的群體氣氛，促進成員的相互交往。這些具體表現，一方面是要讓每個成員都瞭解組織目標，鼓勵大家分工合作，共同完成組織任務，創造出一種團結共事的氣氛；另一方面要加強成員之間的意見交流，加深相互瞭解，減少誤會。此外，還要發起必要的文康活動，增加成員相互瞭解的機會，爲建立良好的人際關係創造條件。

建立合理的組織結構

組織結構是否合理，同樣影響人際關係。如果組織機構重疊，人浮於事，相互扯皮，就會影響群體的人際關係。反之，如果組織結構合理，成員在各自的崗位上能發揮特長，便有助於建立良好的人際關係。

提高人際交往的技巧

在人際交往中，合理地運用相互作用分析，是一門高超的藝術。一般來說，在平行作用時（如「父母──父母」、「兒童──兒童」、「成人──成人」）兩個人之間的「對話」會無限制繼續下去。而在交叉作用時（如「父母──成人」、「父母──兒童」、「成人──兒童」），訊息溝通往往會出現中斷。理想的相互作用應該是「成人」刺激和「成人」反應。相互作用分析的重點之一，是不但使自己確定成人的心理狀態，並儘可能控制自己，用成人的思想、成人語調來對待別人。同時，也要鼓勵和引導對方確立成人的心理狀態，儘可能用「成人」態度來處理問題。這樣，人際關係就會建立在一種較穩固的基礎之上。採用相互作用分析的技術，可以使管理

者和群體成員理解人與人在相互交往時的心態，一個人只要明白自己和對方都有種種心理狀態，同時能配合這些狀態進行交流溝通，便能正確地分析對方的談話，並做出適當的反應。

複習與思考

1. 什麼是人際關係？
2. 舉例說明社會知覺偏差對人際關係的形成和發展的影響。
3. 人際關係在旅遊業管理中有哪些作用？影響人際關係的因素又有哪些？
4. 在旅遊業管理中，如何建立良好的人際關係？

第十五章 群體管理的訊息溝通

學習目的

　　訊息溝通是影響群體行為的一個重要因素，也是群體管理中一個極其重要的內容。透過本章的學習，瞭解訊息溝通的職能與目的，理解訊息溝通的形式、訊息溝通網絡以及訊息溝通的障礙，明白訊息溝通在旅遊業管理中的作用，識別訊息溝通中的障礙，提出改善溝通的方法。

基本內容

　1.訊息溝通
　　訊息溝通過程　訊息溝通的職能與目的
　2.訊息溝通的形式與管道
　　訊息溝通網絡　訊息溝通障礙

第一節　訊息溝通的功能

一、訊息溝通

　　訊息溝通是影響群體行為的一個重要因素，也是群體管理中的一個極其重要的內容。從某種意義上而言，企業本身既可以看作是一個訊息處理和決策系統。尤其是現代企業組織的規模日趨龐大，與外界環境的關係也日益複雜，對內必須瞭解並統一各方面的意見，對外則需引進各方面的資訊，這些都與訊息溝通有密切的關係。同時，良好人際關係的建立、維持與發展，或改變員工態度等，也都有賴於訊息的溝通。一個組織或群體的工作效率和發展，在極大程度上取決於對訊息的吸收和運用程度。現代管理理論非常重視訊息和訊息溝通。管理心理學研究訊息溝通，主要是探討訊息溝通中的心理因素，找出其中一般的心理通則。

　　所謂訊息溝通，指的是兩個或兩個以上的人或群體，透過一定的聯繫管道傳遞和交換各自的意見、觀點、思想與情感，從而達到相互瞭解、相互認知的過程。簡單地說，訊息溝通過程是指，一個訊息的發送者透過選定的管道，把訊息傳遞給接收者，如**圖 15-1** 所示。讓我們來仔細地分析這種過程的具體步驟。

訊息發送者

　　訊息溝通開始於有了某種「思想」或想法的發送者，然後透過發送者和接收者雙方都能理解的方式接收訊息編碼。我們通常以為只是把訊息編成文字語言，其實有許多編碼方法，例如可以把訊息

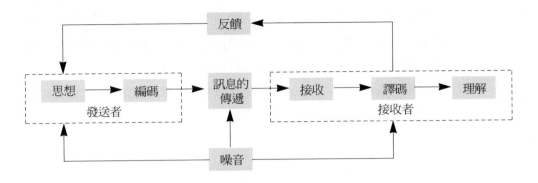

<p style="text-align:center">圖15-1　訊息溝通過程的模型</p>

的思想譯成計算機語言。

訊息傳遞管道的應用

　　訊息是透過聯繫發送者和接收者的管道進行傳遞的，訊息傳遞既可以是口頭或書面的，也可以透過電腦、電話、電報或電視來傳遞。當然，電視機也為手勢和直接提示式的訊息傳遞提供了方便。有時人們可以使用兩種或兩種以上的傳遞管道。例如，在使用電話對話時，雙方可以先達成一個基本協議，然後再用書信予以確認。由於有許多管道可供選擇，每種管道都各有其利弊，所以選擇適當的管道對實施有效的訊息溝通是極為重要的。

訊息接收者

　　訊息接收者已經準備接受訊息，以便把訊息編譯成思想。當一個人正沉溺於一場精彩的足球賽時，就不大可能會去注意別人正在談論的一份庫存報告的內容，從而提高了發生溝通障礙的機會。訊息溝通過程的下一步驟是譯碼，即接收者把訊息編譯成思想。只有當發送者和接收者對符號的意思抱有相同的或者至少是類似的理解時，才會有準確的訊息溝通。用法語編碼的訊息則需要懂法語的接

收者，這是顯而易見的。但有一個不怎麼突出且又經常被人忽略的問題，即使用能為接收者所理解的技術性術語或專業用語，除非術語是為人們所理解的，否則訊息溝通就不完整。「理解」是指發送者和接收者的心思相通。特別是在訊息內容與人們的價值觀體系相反時更是如此，頭腦閉塞的人一般不能完全理解傳來的訊息。

訊息溝通中的噪音

應該指出，訊息溝通經常受到噪音的干擾。無論是在發送者方面，還是在接收者方面，噪音就是指妨礙訊息溝通的因素。

1. 噪音或受到限制的環境，可能會妨礙思路的形成。
2. 由於使用模棱兩可的符號，可能造成編碼錯誤。
3. 傳送可能在傳送管道中受靜電干擾，如可能會遇到電話連接狀況很差。
4. 因漫不經心而可能造成錯誤的接收。
5. 因用詞不當和錯用符號而可能造成譯碼誤差。
6. 各種成見可能妨礙理解。
7. 因害怕變化可能產生的結果使得預期的變化可能無從實現。

訊息溝通的回饋

為了檢驗訊息溝通的效果，回饋是不可少的。在沒有證實訊息回饋之前，我們決不可能肯定訊息是否已經得到有效的編碼、傳遞、譯碼和理解。回饋作為訊息溝通的結果，同樣也顯示個人的變化和組織的變化是否已經發生。

訊息溝通中的情境和組織因素

有許多情境和組織因素左右著訊息溝通的過程。從外部環境看，可能有教育、社會學、法律、政治和經濟的因素。例如，壓制性的政治環境就會抑制訊息溝通的自由流動。另一種情境因素就是

地理上的距離。面對面的直接溝通，既不同於兩個人遠隔千里的電話交談，也不同於電報和信函的往來。時間也是訊息溝通中必須考慮的因素之一。一個事務繁忙的總經理，恐怕沒有足夠的時間準確無誤地接收和發送訊息。其他影響企業內部訊息溝通的情境因素，還有組織結構、管理和非管理過程以及技術等。

總之，訊息溝通模型就是對溝通過程提出一個總括的看法，證實其關鍵變數，並指出它們之間的相互關係。爾後，又反過來幫助企業管理人員查出訊息溝通中存在的問題，並採取解決問題的措施。

二、訊息溝通的職能與目的

訊息溝通職能就是把有組織的活動統一起來的方法。還可以解釋爲訊息溝通職能就是把社會各種輸入信號注入社會系統的方法，它也是一種改變行爲、實現革新、使訊息發揮積極作用和達到目標的手段。無論是家庭，還是工商企業，個人之間的訊息傳遞都是絕對必要的。

心理學家注重在訊息的發送、傳遞和接收的溝通過程中所發生的人的行爲問題。他們致力於識別影響訊息順利溝通的障礙，特別是那些人際關係方面的障礙。

廣義而言，一個企業中的訊息溝通的目的就是要實現革新，即對有助於企業利益的活動施加影響。由於訊息溝通把各項管理職能聯成一體，所以它對企業內部職能的行使是不可缺的。尤其需要訊息溝通來實現以下目的：

1.設置並傳播企業的目標。

2.制定實現目標的計畫。

3.以最有效果和效率的方式來組織人力資源及其他資源。

4.選拔、培養、評估組織中心成員。

圖15-2　訊息溝通的目地和性質

5.領導、指導和激勵人們，並營造一個人人想要做出貢獻的環境。

6.控制目標的實現。

　　圖15-2形象地說明了訊息溝通不僅促進了各項管理職能的作用，而且也把企業與其外部環境聯繫起來。企業主管透過訊息交流瞭解客戶的需要、供應商的可供能力、股東的要求、政府的法規條例以及社會群體關切的事項等。任何一個組織，只有透過訊息溝通才能成為一個與其外部環境發生相互作用的開放系統。

　　在旅遊業現代化管理中，訊息溝通有多種作用：

1.**訊息溝通有利於決策的科學化。**現代化管理的核心就是決策，而決策的過程，實際上就是對訊息的控制和管理的過程。企業決策所需要的訊息主要有兩類：(1)內部訊息，包括領導團隊的結構和水準，各部門之間的協調，企業的技術狀況，以及經營成果等方面的訊息；(2)外部訊息，主要是指國家的政策、方針、法規、計畫指標，科技發展狀況，同行業的經營活動以及市場訊息等。對於管理者來說，訊息掌握得

愈全面、愈及時、愈準確，決策的正確率就愈高。

2. 訊息溝通有利於管理的民主化。訊息溝通是員工參與民主管理的一個重要方法。在現代化管理中，光靠幾個人的智慧進行決策總有相當的侷限。因此，管理者應該利用各種管道廣納員工的意見。員工是企業管理活動的直接參與者，對企業經營管理的各個環節比較瞭解，最具發言權。如此做既有助於發揮群眾的集體智慧，形成員工參與民主管理的集體氣氛，又可以讓員工瞭解領導意圖，明確企業目標，激勵員工的積極性和創造性，充分發揮員工的責任感和成就感。

3. 訊息溝通有利於改善群體的人際關係。訊息溝通是群體成員的一種基本的心理需要，它是員工表達思想情感、尋求友誼和支持、達到心理相容的重要手段。如果訊息溝通管道暢通，就會增進領導與員工、員工與員工以及群體與群體之間的相互瞭解和信任，群體的人際關係也能得到改善。

4. 訊息溝通有利於改變員工的態度和行為。訊息可以改變人們的知識結構。人們接收不同的訊息，會形成不同的態度，產生不同的行為。在現代管理中，管理者要有目標地運用訊息溝通為媒介，發送適度適時的訊息，以改變員工的態度和行為模式

5. 訊息溝通有利於促進管理體制的革新。一個企業想要進行成功的革新，它就必須充分利用各種訊息管道，發送大量的訊息，創造出有利於革新的群體氣氛，促進員工形成對革新的積極態度，提高員工對革新的心理承受力，亦即提高員工對革新的適應、理解和支持程度。員工的心理承受力強，革新就較為順利；反之，面臨的困難就較大。

6. 訊息溝通有利於適應市場變化，有利於競爭。良好的訊息溝通可以使企業在有關投資項目、原材料供應、產品銷售等方面的決策適應市場的變化，進而避免時間和資金上的浪費，

提高工作效率。如果缺乏訊息溝通，企業便會難以適應市場變化的形勢，不能在競爭中取勝。

第二節　訊息溝通的形式

一、正式溝通與非正式溝通

正式溝通

正式溝通是指在組織系統內，依據一定的組織原則所進行的訊息傳遞與交流。例如，組織與組織之間的公函往來，洽商會談，組織內部的文件傳達，召開會議，主管部屬之間定期的情報交換等。另外，群體所形成的參觀訪問、技術交流、市場調查等也屬於正式溝通。

正式溝通的優點是比較嚴肅、約束力強、易於保密，可以使訊息溝通保持權威性。重要的消息文件的傳達和組織的決策等，一般都採取這種方式。其缺點是依靠層層傳遞，所以很刻板，溝通速度很慢。

非正式溝通

非正式溝通指的是正式溝通管道以外的訊息交流和傳遞，它不受組織監督，可自由選擇溝通管道。例如，群體成員私下交換看法、朋友聚會、散播謠言和小道消息等都屬於非正式溝通。

從廣義上而言，非正式溝通是正式溝通的補充。現代管理理論對此極為重視。美國著名管理學家賽門（H. Simon）指出：在許多組織中，決策時利用的情報大部分是由非正式訊息系統傳遞的。跟

正式溝通相比，非正式溝通往往能更靈活迅速地適應事態的變化，省略許多繁瑣的程序；並且常常能提供大量的透過正式管道難以獲得的訊息，真實地反應員工的思想、態度和動機。因此，這種訊息往往能對管理決策有重要的作用。

非正式溝通的缺點是難於控制，傳遞的訊息不夠正確，易於失真或曲解，而且可能影響群體的穩定和內聚力。

二、橫向溝通與縱向溝通

橫向溝通

橫向溝通是在組織系統中，同一層次的個人及群體之間所進行的訊息傳遞和交流。如飯店各部門之間及員工個人之間的溝通，就屬於橫向溝通。橫向溝通既可採取正式溝通的形式，也可以採取正式溝通的形式。通常以非正式溝通方式居多，尤其在正式的或事先擬訂的訊息溝通計畫難以實現時，非正式溝通往往是一種極為有效的補救方式。

橫向溝通可以使辦事程序手續簡化、節省時間、提高效率，增進旅遊業各部門之間及員工之間的互相瞭解。但橫向溝通頭緒過多、訊息量大，易造成混亂。

縱向溝通

縱向溝通又可再細分為下行溝通與上行溝通：

1. 下行溝通。即組織中的主管對部屬及員工所進行的訊息溝通。組織內最常見的是將主管所擬定的組織目標、計畫、方針、措施、工作程序傳達至下屬各基層單位，發布任免事項，員工教育培訓、技術指導等，均屬於下行溝通。

2. 上行溝通。主要指群體成員和基層管理人員與管理決策層級

所進行的訊息交換。例如，員工或基層管理人員向主管報告工作情況、提出建議，或在工會刊物以及士氣調查表上表達自己的意見、態度。現代的組織都鼓勵員工的上行溝通。例如，很多飯店領導者使用安排「接待日」或設立「建議箱」等方式，歡迎部屬隨時與他交談和提出意見。

三、書面溝通與口頭溝通

書面溝通

書面溝通是指用書面形式所進行的訊息傳遞與交流。在組織內書面溝通有備忘錄、簡報、文件、書面通知、刊物、調查報告等。對外則有市場調查問卷、廣告、員工招聘啟事及發布新聞等。

書面溝通的優點是：可以長期保存下來，具有相當的嚴肅性與規範性，不容易在傳遞過程中被曲解；在表達方式上，它往往比口頭表達更為詳細，接收者可以按照自己的速度詳細閱讀，以求理解。其缺點在於書面溝通的時效有限，適應情況的應變能力差，往往難以達到預期的效果。

口頭溝通

口頭溝通就是運用口頭表達來進行訊息的傳遞與交流。在組織內有面對面的談話，各種會議，教育培訓中的授課、演講，電話聯繫等。對外則有街頭宣傳、推銷訪問、口頭調查、與其他組織間的洽商會談、向外發表演說等。

口頭溝通的優點是：能夠充分、迅速地交換意見，並可馬上獲得對方的反應，具有雙向溝通的好處，且富有彈性，可以隨機應變；溝通雙方可以進行情感交流，增加親切感，提高溝通效果。口頭溝通的缺點主要表現在：溝通範圍有限，尤其是在群體溝通場合

使用起來有困難；由於溝通雙方缺乏深思熟慮而且口頭溝通的隨機性較強，使得發送者和接收者有時會提出一些不適當的問題，傳遞一些多餘而無效益性的訊息進而影響效率；此外，溝通雙方採取的是面對面的方式，無形中也會增加彼此的心理壓力，造成心理緊張，影響溝通的效果。

四、單向溝通與雙向溝通

單向溝通

單向溝通指的是訊息發送者背向或以命令方式面向接收者，一方只發送訊息，另一方只接收訊息，雙方無論在語言上還是情感上都不需要訊息回饋。發指示、下命令、作報告等都屬於單向溝通。

雙向溝通

雙向溝通指的是訊息的發送者以協商和討論的姿態面對接收者，訊息發出以後，還要及時聽取回饋意見。必要時，發送者和回饋者還得進行多次重複交流，直到雙方共同明確為止。與員工談心、開座談會、聽取情況簡報等都屬於雙向溝通。

單向溝通與雙向溝通的比較

單向溝通與雙向溝通各有利弊。管理心理學家利維特（H. Leavitt）曾就意見溝通的方向問題做過實驗研究，以比較哪一種方向溝通的效率高。實驗使用兩種不同的指示方法，要求受試者在紙上畫下一連串的長方形，長方形的連接法有一定的限制，其接觸點必須在角尖處或中點，其連接的角度分別為90度或45度，如圖15-3所示。受試者必須遵照主試者的指示一個接一個地把長方形畫下去，如同主管向部屬說明複雜的工作內容及指示工作程序。指示方

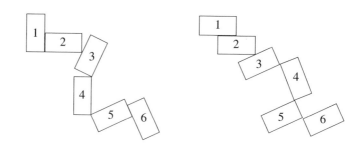

<div align="center">圖15-3　單向溝通與雙向溝通的實驗</div>

法如下：

單向溝通

　　1.主試者（發送者）背向被試者（接收者），避免視覺上的溝通。

　　2.不准提出疑問，或發出笑聲、嘆氣等任何表達收受狀態的反應。

　　3.發送者以盡快的速度說明長方形連接的模式。

雙向溝通

　　1.主試者面向被試者，可以看到他們的表情，瞭解他們接收訊息的狀態。

　　2.接收者可以隨時打斷發送者的描述，提出任何質詢，要求發送者解答。

　　根據實驗，利維特將單向溝通與雙向溝通進行比較，得出以下的結論：

　　1.從速度來看，單向溝通比雙向溝通快。

　　2.從內容的正確性來看，雙向溝通比單向溝通準確。

　　3.從表面的秩序來看，單向溝通顯得安靜規矩，而雙向溝通則較吵鬧、無秩序。

4.在雙向溝通中，接收訊息的人對自己所作的判斷比較有信
　心，對自己的行為有把握。

5.在雙向溝通中，發送訊息的人所承受的心理壓力較大，因為
　隨時可能受到接收者的批評或挑剔。

6.如果從訊息發送者在溝通過程中或溝通進行前所需準備的條
　件而，單向溝通需要較多的計畫，須事先準備好其理由及內
　容，選擇適當的詞句。如果事先缺少有系統的計畫，則無法
　順利進行。雙向溝通則因隨時可能遇到各種質詢，容易遇到
　干擾而無法預先做出一套定型的計畫，訊息發送者需要當場
　做出很多的判斷及決策。因此，發送者必須要有隨機應變的
　能力。

7.雙向溝通的最大優點是，能夠做到確實的溝通，可以從多方
　面的反應來重新評估事情的狀況，從不同的角度觀察問題的
　所在；同時，透過雙方的意見表達，可以增進彼此的瞭解，
　建立良好的人際關係。

　　單向溝通中的訊息發送者因得不到回饋，無法瞭解對方是否真
正收到訊息。接收者因無機會核對其所接受的資訊是否正確，又無
法表達接收時所遭受的困難，內心容易產生不安與挫折感，且容易
有抗拒心理與埋怨情緒。因此，單向溝通並非真正的意見溝通，而
是一方把話告訴另一方。意見溝通有如以箭射靶，不但要把箭頭資
訊射出，同時要擊中靶子。單向溝通只管把箭頭資訊射出去，而不
問中靶與否。雙向溝通則可以藉著接收者的反應做出回饋、瞭解射
程、位置等中靶的情形，作為修正溝通關係的依據。

　　根據上述情況，在管理中應該採取哪種溝通方式較為適宜，必
須因人因場合而定：

1.如果只重視訊息傳遞的速度與成員的秩序，採用單向溝通系
　統較為適宜。

2.大家熟悉的例行公事，向下級的命令傳達，可採用單向溝

通。

3.如果要求工作的準確性高，重視成員的人際關係則宜採用雙向溝通。

4.處理新問題和主管階層的決策，雙向溝通效果較好。

第三節　訊息溝通網絡

在訊息溝通的過程中，訊息傳遞者直接將訊息傳給接收者，或中間經過某些人才傳遞到接收者，這就產生了溝通管道的問題。由各溝通管道所組成的結構形式稱為溝通網絡。不同的網絡既可能影響群體工作效率，又可能影響群體成員的心理效應和群體心理氣氛。

訊息溝通的網絡一般可劃分為五種基本類型：鏈式訊息溝通網絡、環式訊息溝通網絡、Y式訊息溝通網絡、星式訊息溝通網絡和全通道式訊息溝通網絡。如圖15-4所示。

利維特曾對不同的溝通網絡與訊息溝通效率的關係做過實驗。他設計的每種網絡都由5人組成，發給每人一張上面畫有五種不同符號的卡片，然後讓每組成員猜出彼此卡片上所共有的相同符號。為解決此問題，同一小組中的成員必須彼此交換與自己卡片上的符號有關的訊息，但每人只限於跟網絡上所連接的人打交道。因此，星形網絡外圍的4個人，只能跟中間的C溝通訊息，而鏈式網絡居於兩端的人只能與其內側的人交涉。實驗結果整理如表15-1所示。

後來利維特又在研究的材料中加入干擾的因素，比較星形與環形溝通網絡的效果。例如，將卡片上的符號變得很複雜而不容易形容，結果發現，正確性及適應性方面，都以環形溝通網絡為佳。

任何一種訊息溝通網絡都有其優點，也有其不足之處。在管理中，採用哪一種溝通網絡要視需要而定。

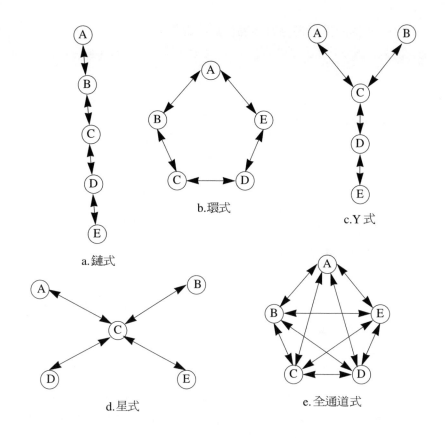

圖15-4　五種經典訊息溝通網絡

一、鏈式訊息溝通網絡

在一個組織系統中，該網絡相當於一個縱向溝通網絡。在這種網絡中，訊息經過層層傳遞，層層篩選，容易出現訊息漏失和失真的現象。各個訊息傳遞者所接受的訊息差異很大，平均滿意程度差距較大。這種網絡如果稍作變化，也可表示組織中主管人員和部屬間中間管理者的組織系統，屬控制型結構。如**圖15-5**所示。

表 15-1　不同的溝通網絡對群體行為的影響

溝通網絡	星式	鏈式	環式
解決問題的速度	快	次快	慢
正確性	高	高	低
群體作業的組織化	迅速產生組織化 且組織穩定	緩慢產生組織化 且組織相當穩定	不易產生組織化
領袖的產生	非常顯著	相當顯著	不發生
士氣	非常低	低	高

　　在管理中，如果因組織系統過於龐大，需要實行分層授權管理，則利用鏈式的訊息溝通網絡為佳。

主管

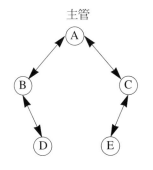

圖 15-5　組織中的鏈式溝通網路

二、環式訊息溝通網絡

　　該網絡可以看成是鏈式網絡的一個封閉式控制結構。這種模式既可視為五個人之間依次聯絡溝通，也可以被看成是一個具有三級層次的組織結構。環式訊息溝通網絡可採用的溝通管道不多，群體成員滿意程度較為一致。因此，群體士氣高昂。

　　如果需要在群體和組織中創造出一種高昂的士氣來實現群體目標，那麼採用環式溝通網絡是一種行之有效的措施。不過在一個龐大的組織系統中，要使所有人員都做到平等獲得各種情報訊息是不太可能的，也是不必要的。因此，可以考慮在企業決策層之類的小群體中採用這種環式溝通網絡。

三、Y式訊息溝通網絡

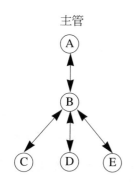

主管

圖15-6　組織中顛倒的Y式
　　　　溝通網絡

這是一個縱向溝通網絡。在企業組織中，這一網絡大體相當於從企業領導、秘書到基層主管部門或一般員工之間的縱向關係。在這種訊息溝通網絡中，只有C是溝通中心。因此，集中化程度高，解決問題速度也快，但群體成員的滿意程度，除C以外都比較低。

如果將這個網絡顛倒過來，並稍作變動，就成為圖15-6的模式。它表示一個組織中主管人員A透過第二級層次B（例如秘書），與三個下級發生溝通聯繫。這種現象在組織中十分常見。即秘書由於處於溝通核心，獲得最多的情報訊息，往往掌握著控制組織的真正權力，導致「秘書專政」，而主管人員則成為形同虛設的傀儡人物。

在組織中，如果管理者的工作任務十分繁重，需要有人幫助選擇訊息，提供必要的決策資料，減少時間的浪費，而且又要求對組織實行有效的控制，那麼採取這種管道是較好的辦法。但是這種網絡人為地設立了一些中間層次，訊息經過層層篩選，可能會導致曲解和失真，而且會拉開主管、部屬間的距離，使彼此難以理解對方的意圖和想法。此外，這種網絡還拉開了群體成員心理滿足的距離，影響群體士氣，因而會阻礙群體工作效率的提升。

四、星式訊息溝通網絡

這種網絡屬於控制網絡。在企業中，它的圖形大體類似於一個主管領導直接管理幾個部門的權威控制系統。它的集中化程度高，解決問題的速度快。

在管理中，如果需要加強組織控制、爭取時間、追求速度的話，那麼，星式溝通網絡是一個很不錯的辦法。但是在這種網絡中，只有處於核心地位的人才會瞭解全面情況，其他成員之間消息閉塞，平行溝通少，很難達到心理滿足，進而影響群體士氣，也影響群體工作效率。

五、全通道式訊息溝通網絡

這種網絡是一個開放式的系統。在此系統中，每個成員之間都有聯繫。在企業中，一個民主氣氛很濃厚或合作精神很強的組織結構一般都採取這種溝通網絡。

在這種訊息溝通網絡中，可能採取的溝通管道很多，群體的集中化程度很低。但每個溝通者之間全面開放，使得群體成員的平均滿足程度很高，各個成員之間滿足程度的差距很小，群體士氣高昂，合作氣氛濃厚。

全通道式訊息溝通網絡，既有助於增強群體合作的氣氛，解決複雜問題，又有助於提高群體士氣，達到個體高度的心理滿足。不過，這種網絡溝通管道太多，易於造成混亂，且浪費時間，影響工作效率。

群體中訊息的溝通不僅可以透過正式管道進行，有些消息往往又是透過非正式管道傳播的。

戴維斯（K. Davis）曾在一家皮革製品公司採取順藤摸瓜的方法

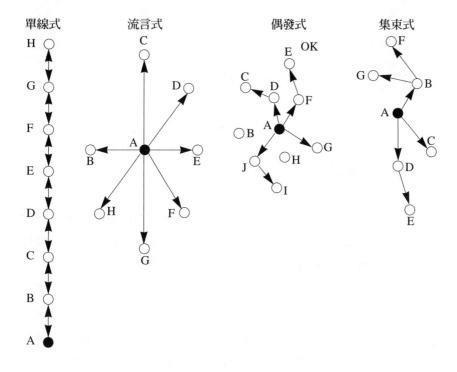

圖15-7　非正式訊息溝通網絡（A 是首先傳播者）

對小道消息的傳播進行研究，發現有四種傳播的方式，如圖15-7所示：

1. 單線式。單線式的傳播方式是透過一連串的人把消息傳播給最終的接收者。
2. 流言式。流言式是一個人主動地把小道消息傳播給其他人。
3. 偶發式。偶發式是按偶然的機會傳播小道消息。
4. 集束式。集束式是把小道消息選擇性地告訴自己的朋友或有關的人。

戴維斯的研究結果顯示，小道消息傳播的最普遍形式是集束式。戴維斯進一步研究了組織中傳播小道消息的人數比例，發現只有10%的人是小道消息的傳播者，而且小道消息的傳播者往往是固

定的一些人。

第四節　訊息溝通中的障礙

一、訊息溝通中的障礙

　　溝通障礙是管理人員最關注的問題之一，因為溝通障礙往往是那些深層次問題的徵兆。例如，計畫工作不當，也許就是企業發展方向模糊的原因；同理，一個設計糟糕的組織結構也不能處理好各種組織關係；模糊不清的業績衡量標準使得主管人員對其預測要求沒有標準，難以定奪。因此，有見識的管理人員首先應去尋找訊息溝通發生問題的原因，而不是處理表面現象。障礙可能存在於發送者方面，或存在於傳遞過程中，可能在接收者方面，也可能在於訊息回饋方面。

缺乏計畫

　　良好的訊息溝通極少是偶然發生的，人們對訊息傳送的目的，往往首先未經思考、計畫和說明，就開始議論和寫文章論述起來。不過，對一個下達的指令說明理由，選擇最合適的溝通管道和適宜的時間，就能大為增進對訊息的理解，並減輕阻力。

未經澄清的假設

　　為人們經常忽略而又非常重要的問題是，構成訊息基礎的假設沒有得到溝通。一個客戶送來一份通知，表明她要來參觀賣方的工廠。於是，他（客戶）可能假設賣方代表會到機場迎接他，為他在旅館預定房間，安排好交通工具，制定好參觀工廠的所有步驟。但

是，賣方可能假設該客戶此行目的主要是其他理由，到工廠只是例行性訪問。這些未經澄清的假設，對雙方而言不僅會引起混亂並會損失信譽。

語義曲解

有效溝通的另一個障礙可以歸之於語義曲解。這種現象有可能是故意的，也可能是無意的。一相同的言詞可能會引起不同的反應。所以對語義的表達須清楚明確，避免讓人產生模糊不清、模稜兩可、誤解等現象，才可達成無障礙的有效溝通。

表達不清的訊息

儘管訊息發送者頭腦中的某個想法是多麼清晰，但仍有可能受措辭不當、疏忽遺漏、缺乏條理、思想表達紊亂、陳詞濫調、亂用術語，以及未能闡明訊息的涵義等現象的影響，訊息表達不清楚和不正確可能會造成很大損失，但只要在訊息傳遞時極度小心，就能避免。

國際環境中的訊息溝通障礙

由於語言、文化和禮節的不同，國際環境中的訊息溝通則顯得更為棘手。廣告用語的翻譯就大有風險。例如，埃克森石油公司的廣告用語「把老虎放進你的油箱裡」（Put a Tiger in Your Tank），風行美國，而在泰國反而是一句侮辱別人的話。在不同的文化中，顏色也有不同的涵義。許多西方國家通常把黑色與死亡相聯繫，而在遠東國家則以白色表示哀悼。在美國商業性交易中，見面時，互報本人名字，是十分普遍的，但在大多數國家，特別是那些制度等級嚴謹的文化背景中，人們一般都互道姓氏。

傳遞中的損失和遺忘

訊息從一個人傳到另一個人的傳遞過程中，會越來越失真。另外，對訊息的遺忘性也是一個嚴重的問題。十分明顯，這就有必要運用各種管道反覆地溝通訊息。因此，許多公司往往運用不止一種管道來溝通同樣的訊息。

不善聆聽意見及過早的評價

能言善道的人很多，而具耐心的聽眾卻很少。有些人會用毫不相干的話題插進別人的討論而自發一通議論。究其原因就是這些人正在沉思自己的問題，為維護他們以「我」為中心的地位。聆聽時不全神貫注和自我約束，常常對他人的發言過早地批評。對他人所說的急於進行判斷，表示贊成或不贊成，而非試圖去理解談話者的基本內容。以上這些都不利於訊息溝通。聆聽意見而不予草率地批評，能使整個企業更有效率、效果更好。例如，以誠懇的態度聆聽意見，可能帶來較好的勞資關係，增進主管人員之間的相互瞭解。具體而言，銷售人員能夠適度地瞭解生產人員的問題，而會計部門主管會瞭解到，限制過嚴的賒銷政策可能會引起銷售額不必要的損失。簡言之，抱著設身處地的態度傾聽意見，能夠減輕組織生活中某些常見的挫折，並能形成較好的訊息溝通。

非公開坦誠和相互信任的訊息溝通

有效的訊息溝通不僅是把訊息傳遞給員工而已，也需要在一個公開坦誠和相互信任的環境中進行面對面的溝通。

猜疑、威脅和恐懼

猜疑、威脅和恐懼都不利於訊息溝通。在含有這些因素的氣氛中，任何訊息都會受到猜疑。其原因可能是主管行為前後矛盾的結

果，或者是在過去因如實反應過不利於上司的而又是真實的情況而受到懲罰的經歷所致。與此相似，當面對威脅，不管是真正存在的還是想像中的威脅，人們會表現出神情緊張，心理上處於防衛狀態，並且歪曲訊息。所以我們需要有一種信任的氣氛，以此促進公開而真誠的溝通。

缺乏適應變化的充裕時間

訊息溝通的目的就是要對同員工切身利益有關的變化施加影響。例如，工作時間、地點、類別，及順序的變換，或者是小組編排和使用的技術方面的變換。以不同的方式對人們產生影響，而這可能需要花費時間去深思一種訊息的全部涵義。在人們能夠適應變化所產生的作用之前，重要的是不要去強制變化，這才有效。

訊息超負荷

有人也許認為，比較多且不受限制的訊息流動，會有助於克服訊息溝通中產生的問題，但是不受限制的訊息流動會導致訊息過量。當人們以多種方式對付訊息超負荷問題。首先，他們可以無視某些訊息。當一個人收到的信息太多，乾脆就把應該答覆的信息也置之不顧了；其次，一旦人們被過多的訊息搞得暈頭轉向，在處理上就會容易出差錯。例如，人們可能會把訊息所傳送的「不」字（否定之意）忽略了，進而使原意顛倒；第三，人們既可能會無限期地拖延處理訊息，也可能置於日後迅速處理；第四，人們會對訊息進行過濾。首先處理那些最緊迫的也是最重要的訊息，再接著處理那些不太重要的訊息，那麼訊息過濾工作是很有用的；最後，人們乾脆從溝通工作中脫身，以此對待訊息超負荷的情況。換言之，由於訊息超負荷，人們會把訊息束之高閣或者根本不進行溝通。

可以採用適應性的策略，有時也可採用功能性策略來對待訊息超負荷問題。例如，在訊息量下降之前，延緩處理訊息，這可能是

有效的做法。另一方面，從訊息溝通工作中撤出是無濟於事的方式。另一種處理訊息超負荷問題的方法是減少訊息需求量。在一個企業內部，可堅持只處理關鍵性訊息，諸如處理嚴重偏離計畫的訊息，以此減少訊息需求量。減少來自企業外部的訊息需求量通常比較困難，因為對於這些訊息需求量主管是不太能夠控制住的。

訊息溝通的其他障礙

除上述障礙以外，還有其他影響有效溝通的障礙。在選擇性認知方面，人們往往以他們想要認知的為知覺。這在訊息溝通中意味著人們聽到了想要聽到的訊息，卻忽略了其他相關的訊息。

與知覺密切有關的是「態度」的影響，態度是行為的誘因，或者是在某種狀態下不採取行動。態度是一種有關事實或事態的心理定位。顯然，倘若人們已經有了先入為主的看法及見解，那麼就不可能客觀地聆聽別人的說話。

訊息溝通的另外一些障礙，是訊息的發送者和接收者雙方之間在地位和權力上的差異。還有，在訊息已經透過數道層次時，也往往會遭到扭曲。

二、有效的訊息溝通

在本章開始所介紹的訊息溝通過程模型（見圖 15-1），可以幫助我們認識溝通過程中的一些關鍵因素。在每個階段，如在發送者訊息編碼時，在訊息的傳遞過程中，或在接收者對訊息譯碼和理解時，都可能發生溝通中斷。在這個過程的每個階段，會有噪音來干擾有效的溝通。

有各種方法可用來改善訊息溝通。首先，是要進行訊息溝通的檢查，然後把檢查中發現的問題作為組織變革與制度變革的基礎。應用訊息溝通技術，其重點是改善人際關係和聆聽意見。

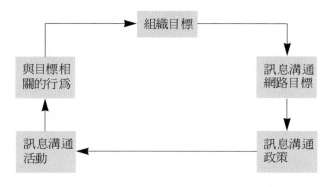

圖15-8　溝通因素與組織目標間的關係

訊息溝通檢查

　　改善組織中訊息溝通的方法之一，就是進行訊息溝通檢查。它是檢查溝通政策、溝通網絡以及溝通活動的一種方法。可以把組織中訊息溝通看成是與組織目的相關的一種溝通因素。如**圖15-8**所示。

　　這一模型令人感興趣的是，把訊息溝通看成是實現組織目標的一種方式，而不是爲了溝通而溝通。這個事實有時被那些只關心人際關係的人所遺忘。在這個模型中，溝通系統是與管理的計畫、組織、人事、領導和控制等職能結成一體的。除此之外，訊息溝通的另一個職能也很重要，即它把企業與其環境連結起來。需要加以檢查的四大訊息溝通網絡如下：

　　1.屬於政策、程序、規則和上下級關係的管理網絡，或與任務有關的網絡。

　　2.包括解決問題、會議和提出革新建議等方面的創新活動網絡。

　　3.包括表揚、獎賞、升遷，以及聯繫企業目標和個人所需事項在內的綜合性網絡。

4.包括公司出版物、佈告欄和小道新聞在內的新聞性和指導性
　網絡。

　　另外，訊息溝通檢查是一種工具，用來分析許多關鍵性管理活
動中的溝通。這種檢查方法不僅用於出現問題之際，也可用於事前
防範。檢查程序有很多種，可以採取觀察、問卷調查、會晤訪談以
及對書面文件的分析等等。即使對訊息溝通系統的初次檢查感到滿
意，但是仍需要繼續進行檢查，並定期提出報告。

改進訊息溝通的準則

　　由於不論是管理人員，還是非管理人員，都是為實現企業共同
目標的工作者。所以，進行有效溝通是組織中所有人的職責。訊息
溝通是否有效，可用預期的效果來評價。下列幾項準則可以幫助我
們克服溝通中的障礙：

1.訊息發送者必須對他想要傳遞的訊息有清晰的想法，這就意
　味著進行溝通的第一步必須闡明訊息的目的，並制定實現預
　期目的的計畫。

2.有效的溝通需要以訊息發送者和接收者都熟悉的編碼、解碼
　信號。因此，管理人員應當避免使用不必要的術語（這些術
　語可能只有專家才會懂）。

3.不能脫離實際制定訊息溝通的計畫。反之，應該與別人協商
　並鼓勵他們參與收集訊息，分析訊息，並選用最合適的媒
　體。訊息的內容應該與訊息接收者的知識水準和組織氣氛相
　適應。

4.要考慮訊息接收者的需要。無論何時，訊息都要適用且具有
　時效性。溝通的內容對於接收者而言都要有價值。有時短期
　內會影響員工的不受歡迎的措施，如果從長遠來看對他們有
　利的話，也比較容易被他們所接受。例如，只要公司明確顯
　示這一措施在長期內將增強公司的競爭地位和不致解雇員工

的話，縮短一週工時可能更容易為員工所接受。

5. 訊息溝通中的聲音語調、措辭，以及講話內容與講話方式之間的一致，都會影響訊息接收者所做出的反應。這和音調組成音樂的道理是一樣的。

6. 不能只傳遞而沒有溝通，這是因為訊息只有被接收者所理解，溝通才算是完整的。除非發送者得到回饋，否則就無法得知訊息是否被人所理解。因此可以透過提問、調查，以及鼓勵訊息接收者要對訊息有所回應等方式來取得回饋。

7. 有效的訊息溝通不只是傳遞訊息而已，它還涉及到感情問題。感情在組織內上下層級和同事之間的人際關係方面有非常重要的作用。

8. 從克服溝通障礙而言，有效的訊息溝通，不僅是發送者的職責，也是接收者的職責。

聆聽

一個非常忙碌從不聆聽意見的主管，很少掌握有關組織運行狀況的客觀看法。對於溝通者的訊息要付出時間、情感、亦須全神貫注，這些都是理解的先決條件。如果主管要求別人認真地傾聽，還要求被人所理解時，他就必須避免打斷下屬的談話，還要避免使他們處於防範心理狀態。既給予回饋也要求得到回饋，這是明智的做法，因為沒有訊息回饋，人們絕不會知道訊息是否被人理解。為能得到真實的訊息回饋，需要形成一種相互信任、充滿信心的氣氛，以及支持部屬工作的領導作風，同時不能自大、目中無人（比如高級主管自己站在特大的主管專用辦公桌後面與人們交談）。

聆聽是一種能夠加以開發的技能。改善聆聽效果的過程有：

1. 自己不再講話。

2. 讓談話者無拘束。

3. 耐心傾聽發言者的談話內容。

4.克服心不在焉的現象。

5.以設身處地的同理心對待談話者。

6.要有耐心。

7.不要發脾氣。

8.與人爭辯或批評他人時，要心平氣和。

9.提出問題。

10.自己不再講話。

第1條和第10條是最重要的。身為主管，在傾聽意見之前，必須自己不再講話。

羅杰斯（Carl R. Rogers）與伯格（Roethlibeger）提出了一個簡單的試驗，他們的試驗就是運用下述這一簡單規則：只有在準確地覆述原先發言者的思想和感覺，並感到滿意之後，你才可以發言。這條規則聽起來容易卻難以做到，它要求聆聽，理解，抱有設身處地的同理心。可是一些運用這一技能的管理人員聲稱，他們在很多情況下都不能夠有效地進行溝通。

改善書面溝通的一些建議

書面溝通中的普遍性問題是：書寫者在報告中省略結論，或把結論搞得含糊其詞；行文拖沓，語法不通，句子結構混亂以及字詞拼寫錯誤等。遵循以下幾條準則，也許可以改善書面訊息溝通。

1.使用簡明的詞句。

2.使用簡短且人們所熟悉的詞彙。

3.使用人稱代詞（如「你」）只要合適即可。

4.提供圖解和實例，使用圖表。

5.字句、文章段落不宜過長。

6.使用及物動詞。

7.避免不必要的詞句。

約翰·菲爾登（John Fielden）指出，書寫文體應該符合想要實

現的情景和作用。具體說來，他建議一個擁有權力的書寫者，其文風要有說服力，措辭應該彬彬有禮且堅決有力。當書寫者的地位比訊息接收者的地位低時，以採取平鋪直敘的文體書寫為宜。如果傳遞好消息和要求採取措施的說服請求，則可以採取私函文體，而傳遞反面消息通常則以非私函的文體為妥。撰寫好消息、廣告及推銷函件，適宜於採取生動活潑又花俏有趣味的文筆。另外，書寫常用的業務往來信函，可採取用平鋪直敘的公函格式，不須文采飛揚。

改善口頭溝通的幾點建議

對於一些人來說，包括一些行政管理人員，作個演講如同惡夢一般。然而演講實際上很有樂趣，而且這種藝術可以經由學習練習而累積。至於一個人如何學到和人交際的藝術，最典型的例子是希臘政治家達莫森（Demosthenes）在他的第一次演講失敗後，他透過實踐、再實踐而終於成為最偉大的演講家之一。

管理人員需要與群眾交流。對一個管理者來說，不但需要將觀點明確表達出來，而且應透過聯繫員工的價值，使這些觀點能夠激勵公司的員工，並充滿信心地把個人目標表達出來。

許多促進書面交流的方法同樣適用於口頭交際，但這還不夠，理性的陳述還應該具有感情色彩，這種訊息必須透過一種能夠使員工接受的方式傳遞。提出以下幾點對口頭交際的建議：

1. 將任務用一種平等的肯定價值和觀念的方式表達出來。
2. 將組織群體的利益與企業的目標結合起來，闡述這些目標的時候可以據理說明。
3. 說明這種任務的重要性及其原因和公司能夠順利完成任務的預想。
4. 用容易理解的語言講話。例如：比喻、類推、例子。
5. 結合口頭溝通及時得到回饋訊息。
6. 顯示你對公司的熱忱和感情。

複習與思考

1. 什麼是訊息溝通？

2. 概要說明訊息溝通過程的模型。

3. 闡述訊息溝通的職能與目的。

4. 在旅遊業管理中，訊息溝通有哪些作用？

5. 列舉訊息溝通的形式，論述各種形式的優點和缺點。

6. 訊息溝通網絡一般可以劃分為哪些類型？這些不同類型的網絡與訊息溝通效率的關係如何？

7. 舉例說明非正式訊息溝通網絡對旅遊業管理的影響。

8. 你如何傾聽？如何改善自己的聆聽技能？

第十六章　群體管理的衝突、合作與競爭

學習目的

　　群體管理還涉及群體之間在工作中形成的各種關係，如衝突關係、合作關係以及競爭關係。透過這一章的學習，瞭解衝突關係、合作關係以及競爭關係的概念，理解這些關係的內在發展機制以及這些關係對群體成員的影響。

基本內容

　　1.群體的衝突
　　　　衝突　群體衝突產生的原因　衝突的處理
　　2.群體的合作與競爭
　　　　合作的心理功能　影響合作的因素　競爭的作用

第一節　群體的衝突

一、衝突

有關衝突的定義有很多種，針對衝突的性質也有不同看法。心理學意義上的衝突，主要是指兩個人或兩個群體的目標互不相容或互相排斥，進而產生心理上的矛盾。

在群體活動中，由於個體差異與組織特性的存在，衝突是在所難免的。

群體衝突具有兩重性。一方面，衝突可以促使群體改進工作，使群體具有活力。例如，正確意見與錯誤意見之間的衝突、創新與守舊之間的衝突等，都可以對群體工作有相當積極的作用。另一方面，衝突也會產生消極作用，惡化群體中的人際關係，阻礙群體目標的順利實現。例如，計較一己私利、獎勵不公平以及訊息溝通不良所引起的衝突等，都要對群體工作產生消極作用。

依照衝突的性質可將之劃分為事業型衝突與人際型衝突兩種類型。

事業型衝突

事業型衝突是指目標一致，但因方法不同而產生的衝突。這類衝突的心理特點是：衝突雙方都關心群體目標的實現，都樂意尋找一種更好的途徑方法；在解決衝突時，雙方都有一定程度的心理相容，樂意瞭解彼此的觀點。因此，對這種衝突只要因勢利導，就會使它成為群體創造性與活力的泉源，成為推動群體發展的動力。

人際型衝突

人際型衝突是由心理隔閡和認知偏差造成，衝突雙方形同水火、勢不兩立。在這種情況下，衝突當事人並不關心群體目標能否實現，而只關心狹隘的一己私利或虛榮心的滿足。因此，這種衝突往往會渙散群體的內聚力，阻礙群體目標的實現。

在人類社會中，凡是有人存在的地方，衝突是不可避免的。管理心理學所要探討的是衝突中的心理因素與社會因素，掌握群體衝突發生、發展的一般規律，進而為解決群體衝突、提高工作效率，提供一條科學的途徑。

二、群體衝突產生的原因

群體衝突的形式是多樣的，產生的原因也各不相同。這裡主要探討群體中個人與個人的人際衝突，以及群體之間的衝突的原因。

群體中的人際衝突

群體中人際衝突產生的原因，主要有兩方面：(1)個體因素引起的衝突；(2)情境因素引起的衝突。

個體因素引起的衝突

個體因素包括心理因素與生理因素兩方面。

由個體的心理因素引起的衝突首先表現在成員的個性差異上。在一個群體中，如果成員在性格、氣質等方面差異極大，相互間心理相容程度低，如此就很容易產生心理對抗，出現衝突。

其次，表現在成員的認知差異上。在一個群體中，各個成員在認知、經驗、知識等方面都存在一定的差異，對於同一個問題、同一件事物往往有不同的看法，這在具體行動中就會以衝突的形式表現出來。

由生理因素引起的衝突，主要表現在成員的年齡差異所引起的衝突。一個群體的成員，往往含括不同的年齡層次。不同年齡的人往往由於社會經歷的不同而引起認知上的差異和形成偏見，致使不同年齡層次的人難以相互理解，因而釀成衝突。

情境因素引起的衝突

情境因素引起的衝突首先表現在崗位角色的差異上。在一個群體中，每個人都擔任一定的崗位角色，各個成員應當相互配合爲群體目標服務。如果在共同工作時，有的成員置整體利益於不顧，一味強調自身崗位的工作，過分注重一己私利，如此就會渙散群體士氣，導致衝突。其次，表現在由於待遇不公平而引起的衝突。群體內成員的待遇，包括晉升、加薪、獎勵、宿舍分配等，這些方面關係到員工的切身利益，在群體中十分敏感，如果群體中成員的待遇不公平，就會影響員工的積極性與人際關係，進而引起衝突。

群體與群體之間的衝突

群體與群體之間發生衝突的原因，主要表現在以下幾個方面：

1. 群體領導風格的差異所導致的衝突。不同群體領導者的個人學養、認知、個性等方面的差異，直接影響群體與群體之間的關係。如果一個群體的領導者對其他群體態度友好，其成員也會競相仿效，努力促進群體之間的關係。反之，如果某群體的領導者對其他群體有偏見，甚至敗壞其他群體的名聲，就會惡化群體之間的關係，產生群體衝突。

2. 不良的小團體意識所導致的衝突。有的群體無視組織的整體目標，一心只爲小團體打算，或者靠損害其他群體的利益來滿足自己狹隘的小團體利益，那就勢必會導致衝突。

3. 組織協調不當所導致的衝突。任何一個組織都有其協調上的問題。群體之間既有明確的分工，又有整體的協調。如果其中某一個群體不能按時完成自己的任務，就會影響其他群體

完成任務，進而影響組織總目標的達成，在這種情況下也會導致群體衝突。

4. 群體意見溝通的差異所導致的衝突。在組織系統中，往往存在著固定的意見溝通模式，用以協調各群體之間的關係，提高組織效率。但對於來自組織系統的意見，各個部門的看法都不盡相同，而且由於現代化生產的專業化程度高，分工細緻，使每一群體都有其特定的意見管道和模式。在這種狀況下極易產生衝突。

5. 組織資源分配不公所引起的衝突。在組織裡，每個群體都有其對經費、設備、所需人員等的需求，當組織領導者有偏祖心理而不能保持公允時，就必然會爆發群體間的衝突。

三、衝突的處理

由於群體衝突既有多種表現形式，又有不同的形成原因，因此，解決衝突的方法應該根據具體情況進行具體分析，找出解決衝突的具體途徑。

群體中人際衝突的解決方法

1. 對於因個體差異所引起的衝突，應著眼於互諒互讓，達到彼此的心理相容。要正視各人的個性和年齡上的差異，主動地進行適應和調節。如果確實因個性差異而影響工作，也可以採取適當的行政手段解決，如調換工作，減少雙方接觸等。

2. 對於因待遇不公平或利益差別所引起的衝突，領導者首先要檢查自己的工作是否失誤。如果確因領導者處理不當而產生衝突，領導者要做自我檢討，勇於承擔責任，並積極作好善後處理。如果是因為成員認知上的偏差而引起的衝突，領導者也應提出善意的批論和幫助。這樣對於克服雙方的對立情

緒，促成衝突的圓滿解決，有著相當積極的作用。

3. 對於在原則性問題上發生的衝突，可以透過評論和辯論來解決。在評論過程中，一方面，評論者要採取適當的態度，傳遞適度的訊息，使受評論者對評論者在態度上達到認同，而不至於從心理上產生抵觸和反感情緒。另一方面，要允許辯駁，透過比較正誤，判斷是非，逐步達到彼此在原則上的認同。

群體之間衝突的解決方法

1. 交涉與談判。兩個互相衝突的群體應透過交涉與談判的方法來分析彼此之間的異同點，加強對群體之間關係的瞭解，並強調群體之間的相互依賴關係，明確衝突升級的原因和造成的損失，培養共同的感覺，消除成見；在以上基礎上，各自提出自己的要求，共同研究解決。

2. 第三者仲裁。當兩個或兩個以上的群體經由交涉與談判無法解決問題時，可以邀請局外的第三者或者較高階層的主管調停處理。

3. 設立共同的競爭對手。一般說來，當外來威脅增強時會提高群體的向心力與內聚力。因此，如果發生衝突的群體面對著一個共同的敵人或共同的任務，且雙方都能體認到聯合的力量比單方面的力量要來得強大，那麼衝突雙方就會攜手合作，消除隔閡與成見。

4. 行政干預。群體衝突白熱化時，要實行行政干預。由上級主管部門做出行政決定，制定規章，明確關係，限制衝突，並強制衝突雙方執行，必要的時候要設置組織機構予以監控。

第二節　群體的合作與競爭

一、群體的合作

合作的心理功能

合作既是社會化活動的一種形式，也是一種基本的管理形式。廣義上而言，它指的是兩個或兩個以上的個人或群體，爲了完成某一項工作或實現某一目的，自覺或不自覺地相互配合的一種行爲方式。狹義上而言，它指的是在個人或群體合作的基礎上所形成的共同態度、共同情感以及整體的心理相容性。管理心理學主要研究狹義的合作。

群體合作的方式，依據不同的標準，大致可以劃分爲兩類：一類是以合作形式爲標準，可以分爲直接合作與間接合作；另一類是以合作的組織性和有序化爲標準，分爲結構性合作與非結構性合作：前者是有計畫、有組織、預先安排好的合作，也是較爲長期、穩定的合作；後者是臨時組織或偶然發生的，組織以外的各種合作形式都屬於這一類。

合作的形成必須具備一定的條件：首先，合作者必須有共同的目標、利益和興趣；其次，合作必須具備一定的物質基礎；第三，合作者還必須具有相當的知識和技術。

合作的主要心理功能是有助於協調群體的人際關係，增強群體的內聚力。在群體合作的過程中，成員因爲工作聯繫會產生大量的意見交流，促進彼此的相互瞭解，形成融洽的人際關係。在合作環

境下，大家的工作都圍繞一個共同的目標，每個成員既為群體工作奉獻心力，又為其他成員排憂解難，進而產生較強的心理相容性，造成整個群體協調一致的氣氛。

影響群體合作的因素

影響群體成員之間的合作行為的因素主要有：(1)個體的自然因素；(2)個性因素；(3)組織因素三方面。

個體的自然因素

在群體合作中，個體的年齡、性別、文化素養及文化背景等，都會對合作行為產生重要影響。國外一些心理學家和社會學家對這個問題曾進行過深入的研究，他們的結論具有一定啓發意義。一般說來，小孩和老年人比成年人較易產生合作行為；女性比男性的合作動機要強一些。文化素養與文化背景也對合作產生重要影響，不過這些因素能在多大程度上發揮作用，還有待於進一步探討和研究。

在管理實務上也發現，同一年齡層次的人所進行的合作與不同年齡層次的人之間進行的合作相比，會產生不同的心理效應和行為效率。同一年齡層次的人，相同點較多，認知偏差較小，因而合作動機來得強些。不同年齡層次的人在一起工作，只要搭配、協調得當，也會產生有效的合作行為。但如果在相互協調上差別太大，則不易產生合作行為。就性別而言，異性之間所展開的合作往往比同性之間的合作具有更大成效。因為成員在異性面前的自我表現更容易滿足他們的自尊心，這種心理會激發較為強烈的合作動機。

個性因素

在群體內，每個成員的氣質、性格、態度，以及群體領導人物的個體行為，都可能影響合作的順利進行。在一個群體內，一個具有外傾性氣質的人，由於善於交際、易於合群，因而容易和人建立關係，產生較強的合作行為。一個嚴重內傾性氣質的人，由於性情

孤僻不合群，因而難以產生合作行為。一個人如果性格開朗，心境豁達，處事寬容，樂於助人，那麼他在任何情況下都可能產生合作行為。反之，如果一個人心胸狹窄，嫉妒心強，則容易與他人關係緊張，難以產生合作行為。人們在工作中如果發現其他成員與自己性格相似，氣味相投，想法一致，則雙方會順利地進行合作。

在一個群體內，管理者的個性特徵與領導作風也對合作產生很大影響。管理心理學的研究表示，人們往往喜歡模仿地位、成就比自己高的人，樂意效法他的行為。一個寬容、豁達的主管人員能與其他管理人員建立良好的合作關係，也會鼓舞成員的合作行為。相反，如果成員發現管理者不願與他人合作，且常常採取敵視態度，那麼在一個群體內就會缺乏必要的合作氣氛，成員之間也難以產生合作行為。

組織因素

組織因素可以從三個方面來考慮：

1. **工作性質**。有的工作必須透過群體成員的相互依賴、相互支持才能完成，較易產生合作行為。而有的工作單槍匹馬執行反而效率更高，因而難以產生合作行為。管理者的職責就是根據工作的不同性質管理好成員之間的合作。

2. **訊息溝通**。溝通管道是否暢通對人們的合作行為有很大的影響。員工對某件工作的瞭解程度往往決定了他們的工作態度。在執行某項任務時，如果意見溝通困難，大家茫然不知所措，則難以產生合作行為。反之，如果意見溝通頻繁，成員瞭悉程序，則會產生合作行為。

3. **獎勵系統**。獎勵的目的是為了提高工作效率，提高員工的工作積極性。獎勵方式對員工的工作態度有很大影響。獎勵系統是針對整體群體，而每個成員都能分享到這種獎勵時，該獎勵系統會誘發成員的合作行為，因為在這種情況下，個人所得的獎勵與群體成就密切相關，這樣便會促進成員相互合

作，努力實行群體目標。反之，如果獎勵因人而異，而每個人所獲獎勵的高低都會影響其他人的所得，成員之間就很難採取合作行為。

二、群體的競爭

競爭

競爭也是群體管理的一種方式。所謂競爭，指的是兩個以上的人或群體為了達到一定的目標而競相爭勝。一般來說，競爭具有以下幾個基本特徵：

1.競爭所要爭奪的目標是一定的。

2.競爭必須有較量的對手。

3.競爭的結果往往有勝利者與失敗者的產生。

競爭是客觀存在的現象，只要有商品生產，就必然存在競爭。競爭與合作是相輔相成的。一方面，競爭可以促進更有效率的合作；另一方面，合作又可以推動競爭，提高群體的競爭能力。競爭的基本原則是相互學習，相互支持，取長補短，共同提高。競爭的根本目標是激勵廣大員工的積極性和工作熱忱與感激，激發員工的責任感，提高群體的管理效益，促進整個社會的共同進步。

競爭與競賽是完全不同的兩個概念，兩者具有不同的內容和心理特點。競賽是透過行政手段組織的，競爭則是完全自發的經濟過程。競賽的範圍通常只在局部的行業和地區，競爭的範圍則是整個國內市場乃至於國際市場。競賽不承擔經濟責任，競爭則有明顯的經濟目的。競賽只區分出先進和落後，競爭則是利害攸關。在競爭中，有的企業得到較大發展，有的企業則被淘汰或被迫轉向。競賽與競爭之所以存在這樣的差異，主要是兩者的動力不同。如果說競賽是為了共同利益而組織的協調活動，競爭則是在根本利益一致的

大前提下，為了各自的利益而進行的活動。

競爭的作用

古人云：「無敵國外患者，國恆亡。」這說明了競爭既是群體所面臨的巨大壓力，又是群體活力的泉源。它不僅有助於提高群體的管理效益，而且還對群體行為與個體心理產生重大的影響。

1. **競爭可以在一定程度上改善人際關係。** 群體內聚力的增強有一個重要的條件，即來自外部的威脅和壓力，群體的競爭可以發揮這種作用。在競爭中，群體成員由於感受到外部壓力對切身利益有威脅，會在一個共同的目標下團結起來，捐棄前嫌，一致對外，使群體在競爭中取勝。因此，在群體之間進行的競爭，會增強群體的內聚力，改善群體內部的人際關係。

2. **競爭可以充分發揮員工的主動性和創造性。** 在市場經濟的競爭中，任何群體、組織都面臨著來自外面的強大壓力，直接關係到員工的切身利益。在這種情況下，員工會把自己的前途與群體的命運聯繫起來，把自身的物質利益與群體的使命聯繫起來，群策群力，為群體排憂解難，進而達到高度的合作精神。

3. **競爭有利於科學技術的發展，人才的利用和開發。** 現代企業中的競爭已經不再只是現有產品與生產的競爭，而越來越多地表現為科學技術的競爭。誰擁有一批有能力的人才，誰就會在競爭中處於優勢地位。因此，競爭的壓力會迫使各個群體、組織從戰略高度出發，發展科學技術，培養人才，進而樹立起進步的知識觀念與人才觀念。

在競爭過程中，難免會出現一些新問題，具體表現在以下兩個方面：

1. **對個人。** 首先，競爭的結果必然是優勝劣敗，個人承受的心

理壓力較大，會因此產生一種不安全感；其次，由於競爭與物質利益掛鉤，容易使有些員工見利忘義且較為現實等現象。

2. **對群體**。首先，競爭會增強群體之間的敵意與攻擊性，滋生小團體意識；其次，群體之間的競爭還會導致群體認知偏差，影響正常的人際關係。在競爭中，群體成員往往會誇大自己所在群體的優點，忽略其缺點，而對競爭對方的缺點卻大肆議論，對其優點則視而不見，以致相互抱有成見和偏見。這些都會影響正常的群體關係和人際關係。

複習與思考

1. 什麼是衝突？
2. 敘述群體衝突產生的原因。
3. 闡述衝突的處理與預防。
4. 結合旅遊業管理實例，說明群體合作的功能和影響群體合作的因素。
5. 影響群體合作的因素有哪些？
6. 群體的競爭有什麼作用？你如何看待競爭？

第十七章　領導心理與管理

學習目的

　　透過這一章的學習，瞭解領導、領導者、領導功效以及領導者影響力的概念，能夠區分領導與管理、領導者與管理者之間的差異，理解領導理論的發展並認識各種理論的侷限性，明白領導理論在旅遊業管理中的應用。

基本內容

　　1.領導
　　　領導與領導者　領導的構成要素
　　2.領導理論
　　　特性理論　作風理論　行為理論　權變理論
　　3.領導者影響力與決策心理
　　　領導功效　領導者影響力　旅遊業領導者的基本特質
　　　領導者的決策心理

第一節　領導

一、領導與領導者

　　領導與領導者是兩個不同的概念，兩者之間存在著很大的差異。領導是指引和影響個體或組織在一定條件下實現目標的行動過程。在這個過程中，承擔指引任務或發揮影響作用的個人稱為領導者。

　　領導既是一門科學，又是一門藝術。首先，領導是一門科學，是探索領導者、被領導者、環境三要素如何相互作用的科學。其次，領導是一種藝術，是尋求如何達到領導者、被領導者、環境三要素和諧一致的藝術。

　　領導者是領導過程三個要素中的核心，是在正式組織或非正式組織履行職責時，必須產生的一種社會角色。領導者運用角色行為支配和強化被領導者的行為，而被領導者則在角色知覺和角色期望的基礎上，把領導者的行為作為群體行為的楷模。因而領導者是領導過程中，各種人際關係以及人與情境相互作用的核心，領導者的特質與領導水準是企業成敗的關鍵。

　　人們往往把領導與管理、領導者與管理者當作同義語，認為領導過程就是管理過程，領導者就是管理者，而實際上它們之間有著嚴格的區別。

　　如果比較領導與管理兩概念的含義，兩者的相同之處是都屬於一種動態的行為過程，兩者的差別是領導的概念要比管理的概念廣泛得多。管理是指一種特殊的領導，是指引和影響個人或組織在一

定條件下實現組織目標的過程。換句話說，管理的最高目標就是實現組織目標。領導雖然也與個人及群體共同來實現目標，但是這些目標不一定就是組織目標，它可能包括個人目標、小團體目標或者組織目標。

如果比較領導者與管理者的含義，兩者的共同之處是都屬於非直接生產人員，兩者的差別是管理者的範圍要大於領導者的範圍。如在現代企業中，凡是從事行政、生產、經營管理和群眾團體工作的幹部，均稱為管理者。凡具有領導地位，並指引群體達到既定目標的人都稱為領導者。因此，可以說領導者是一種特殊的管理者，管理者的範圍要大於領導者的範圍。

領導者可分為正式領導者與非正式領導者兩種。他們的基本功能既有共同的地方，但也有一些差異。

正式領導者擁有組織結構中的正式職位、權力與地位。其主要功能是建立和達成組織目標：

1. 制訂和執行組織的計畫、政策與方針。
2. 提供情報、知識、技巧與策略，促進和改善群體工作績效。
3. 授權部屬分擔任務。
4. 對員工實行獎懲。
5. 對外代表群體負責協調，處理群體與組織、群體與群體之間的種種矛盾。
6. 對內代表組織，溝通組織內上下的意見，協調與處理群體內的人際關係和各種其他問題，滿足群體成員的需要。
7. 代表群體的形象，協調群體的行為，為群體提供理想、價值等觀念。

正式領導者的功能是組織給予的，能實現到何種程度，要看領導者的能力，以及領導者本身是否為其部屬所接受而定。

非正式領導者雖然沒有組織給予他的職位與權力，但由於其個人的條件優於他人，如知識、經驗豐富，能力技術超人，善於關心

別人，或具有某種人格上的特點，使其他員工佩服，因而對員工具有實際的影響力，從這個意義上來看，也可稱為實際的領導者。其主要的功能是能滿足員工的個別需要：

1. 協助員工解決私人的問題（家庭或工作的）。
2. 傾聽員工的意見，安撫員工。
3. 協調與仲裁員工間的關係。
4. 提供各種資訊情報。
5. 替員工承擔某些責任。
6. 引導員工的思想、信仰及其對價值的判斷。

非正式領導者，如各種行業的工會理事，因他對工人具有實際的影響力。如果他贊成組織目標，則可以帶動工人執行組織的任務；反之，他亦可能引導工人阻撓組織任務的執行。

一個正式的領導者要制訂政策，提供知識與技術等，當然需要適當的智慧與智力。但領導行為主要是人際關係的行為，因此必須具有較高的被組織內的員工所信服，才能發揮其領導的效果。多年來，許多學者一直想為有作為的領導者下一定義，想找出具有哪些特徵的人擔當領導者才能發揮最大的效率，所得出的結論有如下幾點：

1. 敏感性。善於體貼別人，精於洞察問題。
2. 個人的安全感。有安全感的人，情緒穩定，做事莊重，讓人覺得可靠，可以依賴。
3. 適量的智慧。領導者需要某種程度的智慧，才能處理許多事物，但也不需要過於高超的智慧，因為智慧太高者往往容易恃才傲物，無法體諒別人。

由此可見，一個真正有作為的領導者，他同時應具有正式領導者與非正式領導者的功能，既能實現組織的目標，也能滿足員工的個別需要，也就是他必須同時將工作領袖與情緒領袖兩種角色集於一身。但這種標準或理想的領導者是不可多得的。通常的領導者皆

偏向於工作領袖的性質，因此他們容易忽略部屬的社會性需求及情緒。在這種情況下，員工中較善於體諒別人者，便逐漸變成大家的精神領袖，擔負起安撫、鼓勵、仲裁及協調等功能的作用。

二、領導者的構成要素

任何一個由全力以赴地工作的人們所組成的群體，都有一個善於運用領導藝術的人作爲群體的首領。這種藝術至少包括四方面才能，即：

1.有效地並以負責的態度運用權力的能力。
2.能夠瞭解人們在不同時間和不同情況下，有不同的激勵因素的能力。
3.鼓舞人們的能力。
4.有以某種活動方式來形成一種有利的氣氛，以此引起激勵並使人們響應激勵的能力。

構成領導者的第一個要素是權力。

領導者的第二個要素是對人要有基本的理解。正如實際工作中那樣，懂得激勵理論、各種激勵因素和激勵制度的性質，這是一件事。針對不同的人和情境動用這類知識的能力，卻是另一件事。

領導者的第三個要素，可以說是一種傑出的鼓舞能力，鼓舞追隨者爲了從事一個項目而能全力以赴地工作的能力。他們可能具有某種魅力，能激發追隨者的忠誠、奉獻精神和強烈的希望來推動實現領導者所需要的目標。

領導的第四個要素與領導者的作風和領導者所營造的組織氣氛有關。領導的基本原則是：由於人們往往追隨那些他們認爲有助於實現個人目標的人，所以領導者愈是瞭解什麼因素激勵其部屬和這些激勵因素又如何發揮作用，並把他們的理解表現在領導活動之中，他們就有可能成爲有成效的領導者。

由於領導者對所有各類群體行動都有重要作用，因此，關於領導問題便有數量相當可觀的理論和調查研究。在下述內容中，我們將闡明幾種主要的領導理論和研究成果。

第二節　領導理論

長期以來，國外心理學家、行為科學家和管理學家都非常重視對領導理論的研究，他們從不同的角度對領導問題進行了大量的調查研究，提出了許多領導理論。這些理論歸納起來主要有四類：特性理論、作風理論、行為理論、權變理論。

一、特性理論

特性理論是所有領導理論中最古老的一種理論。這種理論著重研究領導者的個人特性，研究理想的領導者之特性，並以此為標準來預測什麼樣的人當領導者最合適。

特性理論的研究看來似乎很簡單，因為研究者只要分別測量出成功的和不成功的領導者各自的特性，透過分析歸納，弄清兩者的個體差異及本質差別就可以找到答案了。例如，許多心理學家透過調查研究發現，優秀的領導者多數在質量表中取得外向性格的高分，他們就由此得出結論，優秀的領導者一定需要外向性格。

但是，透過幾十年來的研究和實務發現，各國心理學家並沒有取得較為一致的結論。他們提出的領導者特性模式各不相同，甚至互相矛盾。例如，有人認為領導者應當具有冷靜、理智的個性特徵，因而由粘液質的人來擔任領導最合適；有人卻認為領導者應當具有熱情、機敏的個性特徵，因而由多血質的人來擔任領導更合適等。面對無法用簡單的測定來區分成功的領導者的普遍特性與不成

功的領導者的普遍特性的困境傳統的特性理論受到了挑戰。從事特
性研究的心理學家開始意識到，領導是一個動態過程，領導的成效
取決於領導者、被領導者以及情境因素三者的相互作用。領導者的
個性是影響領導效率的重要因素，但不是唯一的決定因素。在某個
環境中十分稱職的優秀領導者，到另一個環境中有可能很不成功。
同時還意識到領導者的特性和品質是在實務中形成的，並可以透過
訓練和培養加以造就。因此，他們開始逐漸轉移領導研究的方向。

　　最近十幾年來，國外心理學家們再次掀起了特性研究的高潮。
現代特性理論的研究側重於探索不同層次、不同部門的領導者的工
作性質，以及任職者的具體條件，其目的是為了使各級領導者確立
一個明確的標準，使組織人事部門在選擇領導者時有理論依據，在
培養領導者時有具體方向，在考核領導者時有嚴格的指標。現在國
外許多機關、企業、學校都已透過職務分析，提出了適合各部門的
領導者特性。下面列舉兩個國家的例子加以說明。

例一　日本企業界要求企業領導者應當具有十項品德、十項能力

　　十項品德為：(1)使命感；(2)責任感；(3)依賴感；(4)積極性；(5)
忠誠老實；(6)進取心；(7)忍耐心；(8)公平；(9)熱情；(10)勇氣。

　　十項能力為：(1)思維決策能力；(2)規劃能力；(3)判斷能力；(4)
創造能力；(5)洞察能力；(6)說服能力；(7)對人理解能力；(8)解決問
題能力；(9)培養部屬能力；(10)激發積極性能力。

例二　美國普林斯頓大學包莫爾教授提出美國企業家的十大條件

　　十大條件為：(1)合作精神。能贏得人們的合作，願與其他人一
起工作；對人不是壓制，而是信服和說服；(2)決策才能。依據事實
而非依據想像進行決策，具有高瞻遠矚的能力；(3)組織能力。能發
揮部屬的才能，善於組織人力、物力和財力；(4)精於授權。能大權

獨攬，小權分散；抓住大事，把小事分給部屬；⑸善於應變。權宜通達，機動進取；不抱殘守缺，不墨守陳規；⑹勇於負責。對主管、部屬、產品用戶及整個社會抱有高度責任心；⑺敢於求新。對新事物、新環境、新觀念有敏銳的感受力；⑻敢擔風險。對企業發展中不景氣的風險敢於承擔，有改變企業面貌、創造新局面的雄心和信心；⑼尊重他人。重視和採納別人意見，不武斷狂妄；⑽品德超人。品德爲社會人士、企業員工所敬仰。

二、作風理論

許多從事領導者特性研究的學家，在靜態特性研究碰到種種困難後，開始轉向對領導方法的動態研究。其中以領導作風爲基礎而進行的研究稱爲作風研究，以領導行爲爲基礎而進行的研究稱爲行爲研究。

作風理論研究領導者作風的分類，分析各種不同類型的領導作風對部屬的心理影響和改變情境的力量差異。

心理學家勒溫早在 1939 年就開始從事群體的實驗研究。他以「權力定位」爲基礎，把領導者的作風分爲專制、民主和自由放任三種類型：

1. 專制作風。專制的領導者把權力高度集中到自己手中，他在管理中決定所有的政策和活動，使群體成員完全被動地進行工作。

2. 民主作風。民主的領導者把權力定位於整個群體，主要政策均是經由群體討論而決定，領導者採取鼓勵與協助態度。他在管理中時時刻刻注意發揮群體成員的積極性、主動性和創造性；顧及部屬的需求，組織群體的決策，使群體成員有機會自己決定自己的工作進度與方法。

3. 自由放任作風。自由放任的領導者把權力定位於每一個員

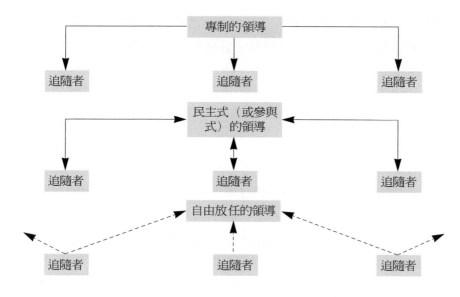

圖17-1　三種領導作風下所產生的影響流動

工,亦即工作者個人或群體有完全的決策權,領導者極少參與其事,僅負責提供其他人員所需的資訊與資料,而不主動干涉,偶爾表示意見,工作的進行幾乎依賴各人自行負責。

圖17-1,具體表明在三種領導作風下影響力的流動情況。

勒溫認為,這三種極端的領導作風並不常見,大量的領導者所採取的領導作風往往是處於兩種極端類型之間的混合型。

勒溫的研究中,還用群體績效為指標來分析三種領導風格的作用。結果顯示,民主的領導風格最佳。員工在這種領導風格的組織中工作,不僅達到了組織目標(產量高、質量好),而且員工滿意度高,人際關係融洽,同時還顯示出較高水準的創造性。專制領導風格效果其次。員工在這種領導風格下工作,雖然透過嚴格的管理,使群體達到了組織目標(產量和質量達到了預定的指標),但士氣低,部屬對領導者心懷敵意,或麻木不仁,工作滿意度較差。自由放任的領導風格效果最差。部屬在這種領導風格下工作,雖然達到

了社交目標，但因為每個人各行其事，都以自己的意志為主，偏離了工作目標，所以出現了產量低、質量差的被動局面。

勒溫的實驗研究最後指出，領導者的民主風格並非生來就有的。它需要經過學習和專門研究，需要在實務的磨練中逐步形成。如果期望專制的領導者一下子放棄專制作風，其結果只能使他們成為自由放任的領導者。

在領導作風中，還有不少變型，某些專斷獨裁的領導者被看成為「開明的獨裁者」。儘管他們在做出決策之前能很好地聽取其部屬的意見，但仍由他們自行決策。他們也許樂意聽取並考慮部屬的想法和疑慮，但當需要做出一個決定時，他們可能是獨裁作風大於開明作風。

民主式領導者的一種變型是支持型的人物。這一類的領導者認為，他們的任務不僅是要與部屬蹉商，仔細考慮他們的意見，而且還要盡其所能地幫助部屬來履行其職責。

採用任何一種領導風格，都要視情況而定。一名主管在緊急狀態下可能是十分專斷的，人們很難想像消防隊隊長會與隊員花費長時間開會商量滅火的最佳方式。主管人員在他們能對某些問題提供答案時，也可能是專斷的。

繼勒溫的研究之後，許多心理學家進行了關於領導風格與工作效率之間的研究，大多數人的研究支持了勒溫的觀點。例如，科奇（Coch）和富蘭奇（French）於1948年展開了對四個群體的研究，實驗結果證明了勒溫的觀點。即民主領導者的群體產量提高，向心力較強，而專制領導者的群體則產量降低，員工怨氣大。巴維拉斯（A. Bavelas）以領導者採取民主作風後，生產效率明顯提高的實驗，證明了民主作風的優越性，再次驗證了勒溫的觀點。

但也有人對把民主作風視為最佳領導作風的觀點提出異議。例如，桑弗萊爾（Sanforel）和海桑（Haythorn）等人的調查研究證明，獨裁型性格的人喜歡有指揮能力的專制領導者。斯科特（Scott）

透過對軍隊的調查，發現具有專制作風的人所領導的軍隊，戰鬥力最強。還有人認為幾種作風都可以對群體產生相同的影響。如邁爾（R. F. Maier）的研究顯示，三種領導作風都有可能取得最高效益，也都有可能導致低效益。

綜上所述，作風理論的研究雖然對領導作風的分類和影響力進行了具體分析，但該理論的研究並沒有找出究竟哪一種領導作風是最理想且最有效。

領導是一個動態的過程，領導工作的效率是受多種因素制約的。而作風理論的研究忽略了這一點，脫離了被領導者的特徵，脫離了環境的特性，單獨分析領導風格的影響，因而必然得不到全面性且符合實際的結論。

三、行為理論

行為理論是從領導者的領導行為而展開的研究。這一理論著重研究領導者在領導過程中所採取的領導行為，以及不同的領導行為對員工的影響，探討領導者應做什麼和如何做。

在行為理論研究中，美國密西根大學調查研究中心的研究和美國俄亥俄州立大學的研究有重大貢獻。其中，密西根大學的研究是透過觀察領導者的行為與測量領導效益，去尋找彼此相關並影響管理效率的領導特色。他們在大量調查研究的基礎上，把領導行為分析為「員工導向」（employee orientation）與「生產導向」（production orientation）兩個維度。他們提出，領導者若傾向於員工導向，就特別重視工作中的人際關係，並表現出關心人、體貼人、滿足人們需要的領導行為；而領導者若傾向於生產導向，則特別重視工作中的生產管理與技術，表現出組織、指揮、控制、協調、監督等領導行為。

俄亥俄州立大學的研究是運用「領導行為描述問卷」（該問卷共

有30個題目，用以描述領導者推行其目標的領導行為）的方法，請部屬員工描述自己的直接領導者的領導行為，以此來進行領導行為的研究。他們在大量調查研究的基礎上，透過逐步概括，最後把領導行為歸納為兩個維度──「定規」和「關懷」。其中，「定規」是指領導者為建立和達成組織目標所採取的與工作內容有關的訊息交流和指揮工作程序的行為。它類似於密西根大學研究中的生產導向。「關懷」是指領導者為促進與部屬的相互信任和友誼，協調主管與部屬之間的關係而採取的行為。它類似於密西根大學研究中的員工導向。他們認為，任何領導者的行為都是這兩個維度不同程度的組合。它可以用**圖17-2**的四個象限來表示。

高 ↑ 關 懷 ↓ 低	高　關懷	低　定規	高　關懷	高　定規
	低　關懷	低　定規	低　關懷	高　定規

低←定規→高

圖 17-2　俄亥俄州立大學領導行為四分圖

心理學家布萊克（R. Blake）和莫頓（S. Mouton）在上述兩個大學的研究的基礎上，於1964年構造了一個二維座標系，命名為管理方格圖，見**圖17-3**。這是一個衡量領導者行為傾向的態度模型，由於通俗、實用，促進了行為理論的流行。

圖中，橫座標表示管理者對生產的關心程度，縱座標表示管理者對人的關心程度。這樣圖中有81個方格，分別代表了81種不同的領導風格，每種領導風格就用它的橫座標和縱座標數值來表示。評價管理人員時，就按這兩方面的行為，在圖上找出交叉點，這個交叉點便是他的類型。

布萊克和莫頓在提出管理方格圖時，還列舉了下列五種典型的

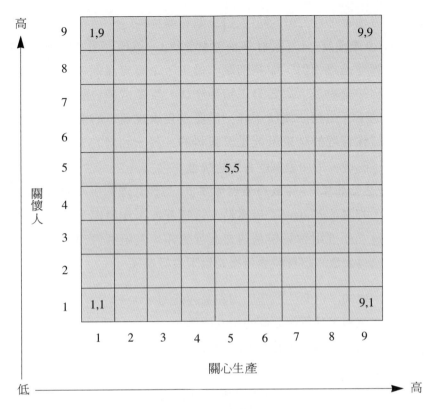

圖17-3　管理座標圖

管理方式：

1. 1,1 型管理——「貧乏管理」。這種管理對生產任務的關心和對員工的關心都做得最差。它是管理者和整個企業的失敗，但一般很少出現這種情況。

2. 9,1 型管理——「權威型管理」。這種管理只注重生產任務的完成，而不注重人的因素，員工都變成了機器。這種管理者是一種專制式的管理者，部屬只能奉命行事，一切都受到主管的監督和控制，使員工失去進取精神，不肯用創造性的方法去解決各種問題，並且不願施展他們所學到的本領。最後，

管理者同員工可能轉向「1,1 型管理」。

3.1,9 型管理──「鄉村俱樂部型管理」。這種管理同偏重任務的管理遙遙相對，即特別關心員工，企業充滿輕鬆友好氣氛。它的論點是，只要員工精神愉快，生產成績自然很高。它認為不管生產成績好不好，都要首先重視員工的態度和情緒。這種管理的結果可能是很脆弱的，萬一和諧的人際關係受到了影響，工作效率就會隨之降低。

4.9,9 型管理──「戰鬥集體管理」。這種管理對生產的關心和員工的關心都達到了最高點。這樣管理工作發揚了集體精神，員工都運用智慧和創造力進行工作，人際關係和諧，任務完成得出色。這種管理可獲得以下良好結果：

①增加了企業的競爭能力和盈利能力。
②改善了各單位之間的相互關係。
③充分發揮了集體精神的管理。
④減少了員工的摩擦，增進了員工間的相互瞭解和諒解。
⑤促進了員工的創造力和對工作的責任感。

總之，在「9,9 型管理」的情況下，員工在工作方面希望相互依賴，共同努力去實現企業的組織目標；領導者誠心誠意地關心員工，努力使員工在實現組織目標的同時，滿足個人的需要。

5.5,5 型管理──「中間式管理」。這種管理的各方面都平平淡淡，沒有什麼特色。其領導者既不過分偏重人的因素，也不過分偏重任務，努力保持和諧的妥協，以免顧此失彼。碰到真正的問題，總想敷衍了事。這種管理雖比「1,9 型管理」和「9,1 型管理」強些，但由於企業牢守傳統的習慣和產品的一般標準，從長遠的觀點看，會使企業逐漸落伍。

以上三種典型的關於領導行為的研究都暗示出高關係、高工作

的領導行為組合是一個理想的模式。布萊克和莫頓還按照這個模式，提出了一個訓練計畫，協助管理部門把領導者培養成為高工作、高關係的領導行為者。

繼這三種典型研究之後，許多人展開了關於理想領導行為模式的研究探索，其中多數人的研究支持了上述觀點。但也有人對上述最佳的領導行為提出異議。有人用戰爭實例、救火實例來證明高工作、低關係的領導行為最有效。總之，究竟哪一種領導行為最有效，行為理論研究也沒有得出一個一致且明確的結論。

實質上，行為研究與作風研究的基本方向是相同的，它們從不同的角度來研究領導者在不同的領導過程中所採用的各種領導方法，探索不同的領導方法對領導效益的影響。所以在實際情境中，專制作風與以工作為中心領導行為，和民主作風與以人際關係為中心的領導行為，往往會同時反應在同一領導者身上，並存在一定的相關性。

四、權變理論

與領導作風的研究相同，行為研究也同樣忽略了被領導者的特性和情境的作用，把領導過程看作是領導者的個人活動，因而必然無法獲得科學的結論。在這種情況下，權變理論迅速發展，各種模型、理論相繼出現，並已成為當前領導理論研究的主流。

權變理論強調領導的有效性取決於領導者的特性（個人品質、行為、作風）與被領導者的特性和兩者所處的特定環境這三個因素的相互作用。目前，國外的領導權變理論有兩大流派：一派認為領導者的個性特徵是穩定的。例如，傾向於關係導向的領導者在任何部門總是表現出關心人、體貼人的領導行為；傾向於工作導向的領導者不論在任何部門工作都會表現出埋頭苦幹、只關心生產而不顧及部屬需求的領導行為。因此，要提高領導工作的效率，就必須探

索領導者的人格特性與情景特性之間的關係。透過把領導者安排到適合他個性的環境中，來達到理想的領導效果。另一派則認為，領導者的領導作風與領導行為是可以改變的（一個優秀的領導者應該具有適應環境的領導藝術）。優秀的領導者懂得，必須善於分析部屬個性特點、情景因素、環境特點，並根據這些具體條件選擇與運用合宜的領導作風和領導行為，才能取得良好的領導效果。國外權變理論中兩派的爭論，好比服裝市場中，部分經營者主張根據需要量體裁衣效益最高；另一部分經營者則認為根據人體測量數據，為市場提供各種型號的衣服供顧客挑選效益更高。其實，兩種主張都有其合理性，也都有其不足之處，只有兩者結合才有最好的效果。下面我們對兩派意見分別舉一個例子加以說明，同時，介紹目前最受推崇的「途徑—目標」理論。

費德勒的隨機制宜理論

伊利諾斯大學的費德勒（F. E. Fiedler）和他的同事研究領導理論的方法，主要是一種分析領導作風的方法。他提出一種隨機制宜的領導理論（又稱費氏權變理論）。這個理論認為，人們之所以成為領導者不僅在於他們的個性，而且也在於各種不同的情境因素和領導者跟群體成員之間的相互作用。

領導情境的幾個關鍵性的方面

費德勒根據他的研究，闡明了領導情境的三個關鍵，有助於決定採取何種領導作風最為有效。

1.職權。這是指一個領導者所處職位的權力（不同於個性或專長所引起的權力來源）能使群體成員遵從他的指揮程度，而就主管人員而言，這就是來自組織的職權所賦予的權力。正如費德勒所指出的，有了明確和相當大職位權力的領導者，才能比沒有此種權力的領導者更易博得他人真誠的追隨。

2.工作結構。在這方面，費德勒的意思是指任務能夠清楚地得到闡明的深度和人員對之負責的程度。只要任務明確，工作業績的質量就能比較容易加以控制，而且更能確切地安排群體成員承擔實現業績的職責。

3.領導者與被領導者（部屬）的關係。對此，費德勒認爲從領導者的觀點看來是最重要的，因爲職位權力和任務結構主要是在一個企業的控制之下，而領導者與被領導者的關係必須解決的是，群體成員愛戴、信任領導者和情願樂於追隨領導者的程度問題。

領導作風

費德勒爲了展開他的研究，確定了兩大領導作風：一是任務導向的作風，即領導者從設法完成任務中得到滿足；另一種取向是實現良好的人際關係和個人達到有聲望的職位。

費德勒把「情境的有利性」界定爲，在既定情境下能使領導者對一個群體施加影響的程度。費德勒運用一種不同尋常的測試方法來測量領導作風和確定一名領導是否主要面向任務。他的研究結果是基於以下兩種來源：(1)是「最不喜歡的同事」（LPC）的得分，即按群體中領導者最不喜歡與之共事的人所定的等級；(2)「相反方面類似點」（ASO）的得分，即根據領導者認爲，群體成員與自己類似的多少來測定等級，這是基於人們最喜歡與自己最相似的人相處共事的假設。在調查研究工作中，應用最普遍的是LPC調查法。這一問卷調查一個可以與之勉強共事的人的品質，用16個項目逐項列出來描述這名領導者，如下：

令人愉快的：__：__：__：__|__：__：__：__：令人不愉快的
拒　　　絕：__：__：__：__|__：__：__：__：接　　　　受

費德勒使用這一方法進行研究的結果被其他人的研究所證實，

他發現，他們的同事評分高（即以肯定的詞句評分）的人，是從建立良好的人際關係來得到最大滿足的人，而對他們的「最不喜歡的同事」評分低（即以否定的詞句評分）的人，可看成是從完成任務取得業績而得到了最大滿足的人。

費德勒根據他的研究，得出了幾點有趣的結論。儘管他認識到人的知覺可能是不清晰的，甚至是十分不準確的，但他發現下述情況卻是真實的：「領導工作的業績取決於組織，在同樣程度上也取決於領導者本人的品質。也許除了特殊情況外，說什麼成功的領導者或不成功的領導者，完全是沒有意義的，我們只能說是有名領導者在某種情境中會是成功的，而在另外的情境中也許是不成功的。如果我們希望提高組織效能和群體效能的話，那麼不僅必須學會如何培訓領導者，使他們的工作更加有效，而且必須學會如何建設一個使領導者能夠在其中順利履行職能的組織環境。」

圖17-4對費德勒的隨機制宜領導模型作了概括，可供參閱。實際上，這張圖是費德勒調查研究成果的概括。在研究中，他發現關心任務的領導者在「不利的」或「有利的」情況下，將是最有成效的領導者。換句話說，當領導在職位權力不足，任務結構不明確，領導與其成員的關係惡劣，領導者的處境不利，則關心任務的領導者將是最有成效的（請注意，由圖17-4上的右下角的圓點表示，每個圓點都表示調查研究的結果）。同樣，在另一極端情況下，職位權力很高，任務結構明確，與其成員關係良好，領導者的處境有利，費德勒發現，關心任務的領導者也是最有成效的。但當情況僅是有些不利或是有利（這在圖17-4上的中部）時發現，注重人際關係的領導者是最有成效的。

在結構高度明確的情況中，例如，戰爭期間的軍隊，領導者擁有很高的職位權力，與其成員保持良好的關係，在這種有利的情況下注重任務則是最得當的。處在另一個極端的情況下，即關係惡劣、任務不明確以及職位權力不足的不利情況，領導者也主張注重

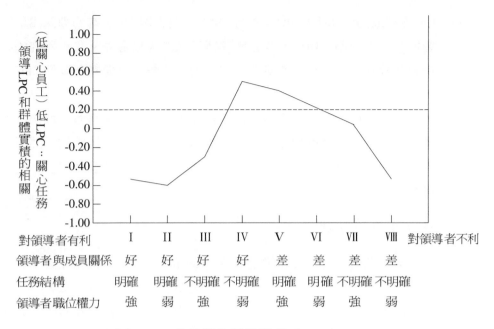

圖 17-4　費德勒的領導模型（1967）

任務，這可能會減輕因任務安排鬆鬆垮垮所造成的焦慮不安。在兩種極端情況之間（即圖 17-4 上的中部），建議採取的領導方法所強調的是，領導者跟同人們合作並保持良好的關係。

費德勒的研究與管理

　　人們在評論費德勒的研究結果時發現，注重任務的領導方式或注重人們滿足感的領導方式不存在自動奏效，或是屬於「良好」。領導工作的效果取決於群體環境中的各種因素。主管人員要造就成為合乎人意的領導者，在把知識應用於向他們彙報工作的實際群體時，會清楚地認識到他們是在運用一種藝術。但他們這麼做時，為了有利於實現企業目標，必須考慮使人們響應的激勵因素和他們滿足人們需要的能力。

　　有些學者把費德勒的理論置於各種情境中進行測試。有的對

「最不喜歡的同事」（LPC）評分法的作用提出質詢，有的則認為這個模型並不說明（LPC）評分跟業績高低的因果關係。有些研究的結論在統計上，沒有什麼意義，對情境的衡量不可能完全擺脫LPC的評分因素。

雖然對費德勒的論點有異議，但從確認有效的領導方式取決於情境而論，它是有重要意義的。儘管這種理論可能不是新的，然而費德勒和他的同事卻引起人們對這一事實的關注，還引發了很多的研究活動。

領導生命周期理論

俄亥俄州立大學心理學家卡曼（Karman）把俄亥俄州立大學的行為研究（領導行為四分法）與阿吉里斯的個性理論（「不成熟—成熟」理論）結合起來，提出了領導生命周期理論。該理論強調，有效的領導行為必須與部屬的成熟程度相對應，才能取得良好的效果。圖17-5用一個三維空間的模型概括了領導生命周期理論的基本內容。目前，人們對這個模型常常從兩種不同的角度進行解釋。

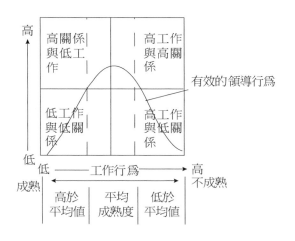

圖17-5　領導生命周期理論（1967）

1. 一個組織內部的員工是有個性差異的。他們由於先天的生理、心理條件的不同，由於後天的生活環境不同，所達到的成熟程度也不相同。領導者要率領眾多具有不同成熟程度的個體去達到共同的目標，就必須瞭解每個人，並根據每個人已達到的成熟度，採取相應的領導行為。例如，對於大多數處於中等成熟度的員工最好採用低工作、高關係，或高工作、高關係的領導行為；對於成熟度很高的員工最好採用低工作、低關係的領導行為；對於成熟度偏低的員工最好採用高工作、低關係的領導行為。

2. 隨著員工年齡的增長，員工的個性也逐步由不成熟向成熟發展。因而，領導行為應該按照下列順序逐漸轉移：高工作低關係──→高工作高關係──→高關係低工作──→低工作低關係。這就是說，年輕的新員工剛進企業階段，在思想上、技術上均不大成熟，這時採用高工作低關係的領導行為，明白指出做什麼，如何做，並提出種種嚴格的要求是有效的；當員工的成熟度處於中等水平時，可以採用高關係高工作，或高關係低工作的領導行為，透過參與管理與說服教育來激發部屬的生產積極性；當員工達到高度成熟時，領導者可以採取低工作低關係的領導行為，透過高度的信任和充分的授權等方式來取得良好的工作效果。

研究領導效果的「路徑──目標」理論

路徑──目標理論（path-goal theory）是目前最受推崇的理論。品徑──目標論提出，領導者的主要職能就是為部屬澄清和制定目標，幫助他們尋找實現目標的最佳途徑，並清除障礙。贊成這一理論的人研究了各種不同情境中的領導，如同羅伯特・豪斯（Robert House）所提出，這一理論建立在其他人提出的各種激勵理論和領導理論的基礎之上。

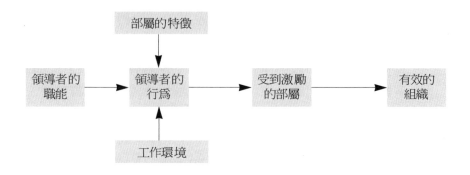

圖17-6　研究領導效果的「路徑──目標理論」方法（1967）

　　除了期望理論所指的變數之外，還應當考慮到有助於領導有效性的其他因素。這些情境因素包括：⑴部屬的特性，諸如他們的需要、自信心和能力；⑵工作環境，包括任務、獎勵制度以及與同事的關係等方面。見圖17-6。

　　這一理論提出領導行為可分為四種類型：

1. **支持型領導行為**。考慮到部屬的需要，對他們的幸福表示關切，同時，努力營造愉快的組織氣氛。當部屬處於受挫和不滿意時，這類領導行為對部屬的業績能產生最大的影響。
2. **參與型領導行為**。允許部屬對他們主管的決策施加影響，並能產生提高激勵的效果。
3. **指導型領導行為**。給予部屬以相當具體的指導，並使這種指導合乎部屬所要求的那樣明確，包括計畫、組織、協調和領導者的控制等方面。
4. **成就取向型領導行為**。指設置富有挑戰性的目標，尋求改進業績的方法，並深信部屬願意實現高要求的指標。

　　與其說這一理論提出了一種最佳領導方式，還不如說它主張得當的領導方式取決於情境。模棱兩可的和不確定的情境對部屬來說可能是令人沮喪的，而需要的是更為注重任務的領導方式。換句話

說，當部屬被弄得不知所措時，領導者可以告訴他們該做些什麼，並指出實現目標的明確途徑。在另一方面，我們可以發現，對像裝配線上一種常規任務增設組織（通常是由注重任務的領導者新添加），這可能被看成是多此一舉，部屬還認為這種做法是管過了頭，於是有可能引發員工的不滿意。因為實現目標的途徑既然已經極為明確，員工的態度就跟領導者大不一樣，只要求領導者保持原有的領導方式。

這一理論提出了領導者的行為是可被接受的論點，還提出了領導者能滿足部屬達到了他們認為領導是使他們滿足的根源這種程度。這一理論的另一論點是，領導者的行為提高了部屬的努力程度，即激勵的程度。這包括了兩方面：(1)領導行為滿足部屬的需要取決於有效業績；(2)領導行為透過輔導、指揮、支持和獎賞來改善部屬所處的環境。

這個理論的核心是：領導者影響著介乎行為與目標之間的途徑。領導者能夠這麼做，他是藉由規定職位與任務角色，清除實現業績的障礙，在制定目標方面謀取群體成員的支持，促進群體的內聚力和協調，增加滿足實現個人業績的機會，減輕壓力和外界的控制，使期望目標明確化，以及採取另外一些滿足人員期望的措施。

途徑──目標理論對於實幹的主管具有重大意義。同時，我們必須承認，這個方法在能夠當作管理工作的明確指南之前，還需要進一步測試這個模型。

第三節　領導功效與領導者影響力

一、領導功效

所謂領導功效就是指領導行為的成功性和有效性。

如果一個領導者試圖對他人或群體的行為產生某種影響以期達到預期的目標，即稱這種影響為「試圖的領導」。其結果可能是成功的，也可能是不成功的，或者是失敗的。但成功的領導不一定都是有效的。人們所需要的領導應是既成功而又有效的。

如果領導者甲試圖影響他人或群體乙去做某事，從表面上看，如果乙完成了這件事，可以說甲的領導行為是成功的；若乙沒有完成這件事，可以說甲的領導行為是不成功的。但是深入一步來看，卻未說明有效與無效是怎麼回事，即沒有說明乙是在什麼動機支配下去完成這件事的，如圖17-7所示。那麼如何來看甲的領導既是成功的而又是有效的呢？

從行為科學角度講，所謂有效或無效，主要表現在乙做這件事是心悅誠服的，還是迫於某種壓力的。如果乙去做這件事是由於甲的地位權力——如甲掌握的獎勵和懲罰的權力使乙不敢不去做，那

圖17-7　成功的與不成功的領導

圖17-8 成功而無效的領導

麼對於甲的領導來說，可以被認為是成功的但不是有效的，如圖17-8所示。

如果甲加強與乙的溝通，事先向乙說明這件事的必要性與可能性，並虛心聽取乙的意見，將做這件事變為乙的自覺行動，即甲的領導方式符合乙的心理願望，乙認為在這個活動中可以直接或間接地達到自己的目標，從而按要求完成了這件事。這時可以說甲的領導是成功的而且是有效的，如圖17-9所示。

成功是一項硬指標，它與一個人或一個群體的行為如何有關，是以工作績效來衡量的。而效率有效性則是一項軟指標，它描述了個人或群體的狀況或傾向，因而是一種態度上的觀念，是以個人或群體的態度來測量的。

如果一個領導者只以成功為念，則他傾向於強調地位和權力，

圖17-9 成功而有效的領導

並使用嚴密的監督和控制。如果他既想成功而又講效率，他不僅依靠地位權力，而且也會尊重別人，給人以自我實現的機會，他採用的監督和控制手段也是一般性的。

管理工作的實踐表明，一個成功而無效的領導者只能在短期內影響別人的行為，取得預期的成績。久而久之，部屬會與他產生對立情緒，甚至會團結起來反對他。因此，這種領導者如果不進行自我改造和自我更新，是無法繼續擔任領導工作的。成功而有效的領導者不僅能在短期內影響別人的行為，而且由於獲得了部屬的理解和信任，又為未來工作的順利展開奠定了堅實的基礎。因而這種領導者的領導行為是有長期效益的。

二、領導者的影響力

領導者要實現其領導功效，一個極其重要的因素就是領導者必須具有影響力。所謂影響力，就是指一個人在與他人交往中所表現出來的影響和改變他人心理狀態和行為的能力。

任何一個領導者都擁有兩種不同的影響力，即強制性影響力和自然性影響力。

強制性影響力來源於領導者的職位權力。只要一個人擔任了某一個職務，掌握了這個職務所提供的法定權力，他的一言一行就與普通人有差別，就會比普通人的言行具有更大的影響力。這種影響力具有強制性，部屬幾乎是完全被動地接受影響，其影響持續的時間以該領導者居於領導職位的時間為限。

自然影響力則是來源於領導者個人的特質。如領導者品德高尚，贏得部屬尊重，領導者的廣博知識、高超技術贏得部屬的敬佩等。這種影響力是非權力性的，是領導者依靠自己的以身作則和才能造成的。因而這種影響力的實現過程是一個極其自然的過程。在這個過程中，部屬是在心悅誠服的心理基礎上自覺地接受領導者的

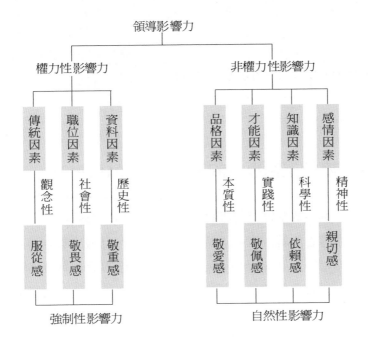

圖 17-10　領導者影響力構成圖

影響的，其持續的時間往往不是以領導者是否掌握法定權力爲界限的。

　　領導者影響力的構成，以及影響力發生影響作用的途徑，可以用**圖 17-10** 來描述。

　　一般來說，任何一個領導者都同時擁有兩種影響力，但對不同領導者來說，究竟哪種影響力占主導地位，卻各不相同。對於那些成功而有效的領導者來說，他不僅同時擁有兩種不同的影響力，而且非權力性影響力占主導地位。對於那些成功而無效的領導者來說，卻是權力性影響力占主導地位。而對於那種不成功的領導者而言，可能他所具備的兩種影響力都不足以構成對他人或群體的影響，或這兩種影響力發揮得不當。

第四節　旅遊業領導者的基本特質

一、旅遊業領導者的基本技能和條件

一個旅遊業經營管理的成敗，關鍵在於領導者。

領導者的範圍較為廣泛。縱向看，有高級主管領導者、中級主管領導者、基層領班等不同層次之分；橫向看，有業務經理、領隊經理、行政業務經理等不同部門、不同職能之分。這些不同層次、不同職能的領導崗位因工作對象與情景不同，對任職者的要求也有一定的差異。但是他們作為領導者，都肩負著組織、指導人們去實現組織目標的共同職責，因而存在一個普遍適用的衡量領導者的基本標準。

一般來講，一個旅遊業的領導者，必須具備技術、人際關係和觀念三種技能，才能實施有效的領導：

1. 技術技能。它是指領導者必須透過以往經驗的累積及新學到的知識、方法和新的專門技術，掌握必要的管理知識、方法、專業技術知識等。他能勝任特定任務的領導能力，善於把專業技術應用到管理中去。這是領導和管理現代化旅遊業所必須具備的技術能力。

2. 人際關係技能。它是指領導者必須善於與人共事，並對部屬實行有效領導的能力，善於把行為科學知識應用到管理中去。如對員工的需要和激勵方法的瞭解，能幫助別人，為他人做出榜樣，善於動員群眾的力量，為實現組織目標而努力工作。一般認為這種技能比聰明才智、決策能力、工作能力

等更爲重要。

3. **觀念技能**。它是指領導者必須瞭解整個組織及自己在該組織
中的地位和作用，瞭解部門之間的相互依賴和相互制約的關
係，瞭解社會群體及政治、經濟、文化等因素對企業的影
響；具有良好的個人品德和特質，有高度的事業心和進取精
神；善於把社會學、經濟學、市場學及財政金融等知識應用
到企業管理中去。有了這種認知，可使領導者能按整個組織
的目標行事。

由於領導職位高低的不同，對以上三種技能的學習和掌握的要
求也不同。當一個人從較低的領導層上升到較高的領導層時，他所
需要的技術技能相對地減少，而需要的觀念技能則相對地增加。較
低管理層的領導者因接觸生產和技術較多，他們需要相當的技術技
能，而高層的領導者則不必過多瞭解某些具體技術上的問題，而特
別需要能夠明瞭這三種技能的互相結合運用，發揮各方面的力量，
實現整個組織目標。如圖17-11所示。

技術技能和觀念技能可隨領導層的不同而有所變化，但人際關
係技能則對每個層次的領導者都具有重要的意義。

密西根大學的行爲學家利克特（R. Likert）對企業領導行爲進行
了長期的研究。他在《管理的新模式》一書中，提出了一個優秀的

圖17-11　企業不同的領導層所需的管理技能

領導者必須具備的條件：

1. 優秀的領導者雖然對組織負全部責任，但並不單獨做出所有的決策。他要善於引導群體內的意見交流，虛心聽取各種不同意見，由此獲得有助於決策的情報資料、技術性知識及各種事實和經驗。

2. 優秀的領導者在無法等待群體討論而必須臨時做出某種決策時，必須能預測到此種隨機的決策能夠獲得員工的支持，使群體迅速採取一致的行動。

3. 優秀的領導者首先要特別注意營造一種群體成員合作支持的氣氛，上下團結一致，爲實現一致的組織目標而努力。

4. 優秀的領導者必須能負起組織交給自己的職責，但對於部屬的影響應儘可能減少使用地位權力，即少利用其正式領導的地位與權力去指揮部屬，而多利用自己的爲人與指導去影響部屬。

5. 優秀的領導者應具有善於同組織中的其他群體聯繫的能力。他能將本群體的見解、目標、價值及決策反應給別的群體，以收到影響別的群體之效果；同時，也能將別的群體的各種見解、目標等告知本群體，促使雙方意見交流與相互影響。

6. 優秀的領導者必須善於處理群體所面臨的技術問題，並隨時將專門知識提供給群體，必要時可請技術專家或其他專家給予協助。

7. 優秀的領導者不僅是一位「以群體爲中心的管理者」，而且還要善於激發群體旺盛的士氣，努力促使群體成員對組織也產生責任感與連帶感。

8. 優秀的領導者應具有敏銳的感受性，能洞察問題的所在，瞭解成員的需要與感情，並隨時伸出支援之手。

9. 優秀的領導者必須能適應外部環境的變化，引導群體在環境中生存與發展。

10.優秀的領導者要善於規劃群體的目標，並引導各單位及個人
 依據群體的總目標設置次目標，並努力去實現各自的目標。

二、旅遊業領導者的心理品質

旅遊業領導者一般都應具備強烈的進取心、勇於創新的精神、
廣泛的興趣、樂觀和穩定的情緒、堅強的意志、正確的判斷能力、
較高的工作能力和較強的組織能力等心理品質。

強烈的進取心

旅遊業領導者事業心強，富有進取心，才能有所創造、有所前
進。有強烈的進取心使他具有責任感、榮譽感和成就感，才能使他
充分發揮自己的智力和體力，兢兢業業地工作。

創新精神

旅遊業領導者根據國內外旅遊業發展的動向和本企業的具體情
況，及時地提出新的構想，不斷革新管理方法，才能使企業不斷地
發展以適應旅遊業市場的變化。

廣泛的興趣

旅遊業領導者要有廣泛的興趣。不僅要有對旅遊和本企業各部
門工作的興趣，而且還要有對國內外旅遊業管理工作的興趣。這樣
才可能獲得有關旅遊業和旅遊科學的廣泛知識，掌握現代科學管理
的理論和方法，瞭解國內外旅遊業的發展動向與趨勢，才能預防或
克服專業知識退化、管理混亂等問題。

情緒樂觀而穩定

旅遊業經營管理過程中，往往會出現令人不愉快的事情，領導

者對此應保持樂觀而穩定的情緒。情緒急躁、忽高忽低，不僅影響領導者自身的工作效率，而且會對員工的積極帶來不利的影響。

堅強的意志

旅遊業經營管理工作是很複雜的，常常會產生不同的意見。因此，領導者要在調查研究的基礎上，下決心作抉擇，既不能優柔寡斷、猶豫不決，也不能草率決定，魯莽從事。

工作能力

旅遊業管理工作要有較強的工作能力。這是旅遊業領導人員不可或缺的特質。若只是人際關係好、老實厚道，對於旅遊業領導者來說則是遠遠不夠的。

組織能力

現代旅遊業經營靠全體從業人員的集體合作，因此領導者的組織能力是必備的心理品質。旅遊業領導者有較強的組織能力是企業內所有從業人員之間的相互配合、各項工作的互相支持、提高集體工作效率、促進組織內和睦氣氛的重要保證。領導者還要知人善任，適才適用，各盡所能，充分發揮全體從業人員各方面的積極性和創造性。

除此之外，旅遊業領導者還要具有高尚的道德品質和一定的知識水準與健康水準。道德品質包括公正無私、原則性、尊重人和善於團結人、以身作則、言行一致、謙虛謹慎和心胸寬廣等；知識水準指的是較豐富的知識、經驗和技能；健康水準指的是健康的體魄和旺盛的精力。

第五節　領導者的決策心理

一、決策

　　領導行為主要表現在進行決策和實施決策的活動中。對領導行為進行心理分析，最主要的也就是要分析決策和實施決策的活動對領導者的心理要求。

　　管理心理學中的決策一詞，可以有以下幾種意思：一是指用於決策分析的各種方法，即所謂「決策論」；二是指領導者處理重大事件所下的決心和行為；三是指決策的全過程。決策不應該被理解為僅僅是領導者「決定」的那一瞬間，而是應該包括一系列的準備工作和計畫執行的行為。

　　進行決策是領導者的基本職能，領導和目標是永遠不可分割的。確定目標以及達到目標的途徑和手段，就是決策。決策的中心意義為「選擇」，只要任何活動不涉及「選擇」這一要素，則不可能是決策，故一旦目標建立，做了「選擇」便是決策過程的開始。

　　關於決策過程的起承問題，目前國內外管理學界尚無一致的定論。一般認為設定目標應該是決策的起點。在設定目標之後，決策活動必須以發現和分析問題為主，然後再依據目標和存在問題的關係論證目標、擬制方案、評價方案，最後確定決策方案，付諸實施。這樣，某一具體的決策活動便告結束。在上述這些不同的決策階段，領導者面臨的情境和工作責任是不一樣的，心理活動也因承受著不同的衝擊而各相殊異。因此，討論決策過程所要求的領導者健全的心理品質是非常重要的。

二、科學決策的心理品質

現代決策科學理論認為，決策者的個人特質和行為方式對決策過程和結果有重大的影響。美國管理學界對管理決策者個人特質提出了以下一些要求：

1. **客觀性**。能客觀地去尋求正確的決策而不自炫聰明、自以為是或證明自己一定正確，力求避免個人偏見的影響。

2. **靈活性**。隨時準備修正自己的意見，而不要求對方一定要有壓倒性的根據才接受意見。

3. **魄力**。有魄力，敢冒一定且必要的風險，能承受錯誤和失敗的後果。

4. **不強辯**。願意承認錯誤。

5. **分析能力**。在情況含糊不明、訊息不足或有矛盾的條件下，能適當地做出判斷。

6. **耐心**。能仔細檢查有關決策的根據及各個細節，即使需要花費很多時間也願意去做。

7. **邏輯思考力**。能意識到矛盾，善於在各種錯綜複雜的意見中做出合乎邏輯的結論。

8. **想像力**。能提出各種不同的解決方案，不滿足於現成的答案和做法。

9. **耐力**。在緊張的工作和巨大的壓力下仍能保持清醒，不失清晰地觀察、思考和具透視能力。

10. **成熟**。具有廣泛的經驗和穩定的情緒。

他對決策者的行為方式，提出了以下一些要求：

1. 時間允許時，充分思考而不匆忙做決定。

2. 有機會時，在採取行動前與別人再討論決策內容。

3. 進行決策後總結，特別是決策失誤時要善於檢查、總結。

4.一旦決策做出，不再爲之苦惱或後悔。

5.檢查過去的決策以確定主要的假設是否成立。

6.向可能有所助益的人尋求建議，接受忠告。

7.有自知之明，在本人不很合適作決策時，能夠部分或全部委託他人去作決策。

8.從錯誤中吸取教訓而不是花費精力去辯解。

9.向那些可能不同意自己見解但有能力的人，公開自己的見解和設想。

10.在決策之前儘可能深思熟慮，反覆思考。

以上這些對決策者個人特質和行爲方式的要求，對我國旅遊業管理領導者來說，不無可借鑒之處。同時也不難發現，領導者決策過程科學化程度與領導者的心理狀態有密切的關係。因此，要求領導者具備健全的心理是科學決策的重要條件。

要求領導者具有健全的心理與決策本身的特點有關：首先，決策面臨著大量的不確定因素。例如，旅遊市場因素的不確定性、客源的不確定性等等；其次，決策是解決疑難問題，開拓新的目標，做出新的建議，充滿著思維的創造性；第三，決策具有失敗的風險性；第四，決策涉及組織內外的利害關係。因此，一個領導者如果沒有健全的心理品質，就不可能做出科學的決策。

領導者科學決策的心理品質表現在以下三個方面：

1.**決策是領導者高度發揮主觀能動性的心理過程**。領導者在決策中的思維、情緒、意志等心理狀況是否健全，直接影響著決策能否正常地、順利地進行。領導者的思維方式不正確，會使他不能正確地制定決策目標和到達目標的決策方案；領導者的情緒不佳，會使他在複雜問題面前難以保持清醒的頭腦；領導者缺乏堅定的意志，會使他無法找到解決問題、實現目標的有效途徑。因此，領導者在決策中維持正常的心理狀態是做出科學決策的必要條件。

2. 決策的過程又是領導者的能力、性格、氣質等個性心理特徵的綜合表現。領導者的個性心理特徵不同，能在很多方面使決策產生不同的風格，甚至形成不同的品質。例如，一個能力很強的領導者對決策中各個問題的認識和解決，一般而言要比能力弱的人較爲深刻、有全盤性考量，決策的有效性也自然高一些。一個性格剛毅的領導者制定的決策，往往要比一個性格懦弱的領導者的決策更勇敢、更有抱負、更有進取性。在其他心理因素相仿的情況下，一個氣質爲多血質型的領導者和一個氣質爲粘液質型的領導者相比，前者對決策方案的尋求可能更靈活，更能注意從到達目標的途徑的多樣性方面去思考問題。但他對某一方面的深思熟慮可能不及後者；後者可能更注意對某一方案進行反覆權衡，其思考問題的周密性可能優於前者。

3. 決策過程又受到領導者的需要、動機、興趣等個性傾向性所制約。人的個性傾向性不但在改造自己的心理品質中，而且在改造周圍環境中都有積極的作用。如果組織目標跟領導者的需要、動機相一致，那麼就會提高他的決策品質，而他的思維、情緒、意志和能力等心理品質也能夠得以充分發揮。反之，他將不能在決策中維持正常的心理狀態，從而直接影響決策的品質。同樣，領導者興趣的傾向性、廣闊性、持久性、效能性等特徵，也直接影響他的決策品質。

另外，領導者在決策中的心理過程，以及從中表現出來的個性心理特徵，往往是互相制約、互相影響的。心理過程正常，往往能彌補某些個性心理特徵的弱點給決策所造成的侷限，而使某些個性心理特徵的長處得到充分發揮。一個對決策目標有執著追求的領導者，儘管他的能力稍弱，但其會透過多方面的探索，透過發揮他人的作用，去彌補自己的不足來保證決策的品質。同樣，領導者的個性心理特徵也影響決策的心理過程。一個能力很強的人對形成決

策、解決問題、達到目標的信念，能在經驗、知識、才能方面有全面性的支持。所以，科學決策所要求的健全個性心理不是單因素、單方面的。它要求領導者的心理過程和個性心理特徵的各個方面，都能保持健全的狀態或得到良好的發揮。

複習與思考

1. 你認為領導的實質是什麼？

2. 比較領導與管理概念之間的異同。

3. 為什麼說領導者是一種特殊的管理者？

4. 闡述領導理論的發展過程。

5. 舉例說明領導生命周期理論在旅遊業管理中的應用。

6. 路徑──目標理論的優點和侷限性是什麼？

7. 結合實例，解釋領導功效的概念。

8. 舉例說明三種不同類型的領導者所具備的影響力。

9. 旅遊業的領導者應具備哪些基本特質？

10. 什麼是決策？旅遊業領導者科學決策的心理品質主要表現在哪些方面？

第十八章　組織心理與管理

學習目的

　　組織是企業管理中的重要功能之一。透過本章的學習，瞭解現代組織理論，掌握組織形式與組織管理的心理原則，理解組織革新與發展的觀念，熟悉組織發展的步驟及有關技術。

基本內容

1. 現代組織理論
 霍曼斯模型　利克特模型　卡恩模型
2. 組織形式
 直線式組織　職能式組織　直線職能式組織　矩陣式組織
3. 組織革新與發展
 組織革新　革新的進程　組織發展　組織發展技術

第一節　組織

一、組織

　　組織乃管理功能之一，其意義為將組織任務與職權予以適當分組與協調，以達組織目標。管理和組織是相互依存的，換句話說，管理中有組織問題，組織中也有管理問題。研究人在組織中的心理活動，是管理心理學的任務之一。

　　組織是企業管理中的重要功能之一。管理心理學關於組織的概念眾說紛紜，人們從不同的角度出發，給組織下了不同的定義。如：

　　1.組織是各部分職務的配置以表示相互關係，並使各個分子的努力是合理的，趨向一個共同的目標。

　　2.組織是人類共同努力於某種確定的目標時，所有相互間關係的適當調整。

　　3.組織就是要使所有員工從事工作時和個人單獨工作時一樣迅速而有效的媒介。

　　4.組織就是經由工作與責任的分配，為了要便利地達成共同的目的而組成的人事配合。

　　5.組織是將人們結合在相互關聯的工作之中，使人們能有效地共同工作而達成特定目標的手段。

　　綜合上述各種見解，可以把組織定義為：組織是人們根據社會生活的某種要求，在共同目標的基礎上，按照一定的職能及其責任、權力、利益形式編制起來，具有一定的層次、一定規程的活動

實體。具體說來，企業的組織包括以下三項內容：

1. 組織設計。設計和確定各部門及工作人員的職責範圍。根據組織設計確定企業的組織機構系統。

2. 組織聯繫。確定各部門和工作人員的相互關係，在合理分工與協作基礎上，充分發揮協調配合的功效，使全體員工齊心協力去達成組織目標。

3. 組織運用。執行組織所規定的各部門及工作人員的工作職責，根據組織原則制定具體的辦法，並開展正常的組織活動。

二、組織的分類

依據不同的標準可以把企業裡的組織分為不同種類，但一般說來可以把組織分為正式組織和非正式組織兩大類。

正式組織

正式組織的組織結構、成員的義務和權利，均由管理部門所規定，其活動要服從企業的規章制度和組織紀律。一個正式的組織通常具有以下一些特點：

1. 經過有計畫的設計而不是自然形成的，組織結構的特徵反映出設計者的管理信念。

2. 有明確的目標，或為追求利潤、或為提供服務、或包括多種目標。

3. 角色任務明確，分工專業化。

4. 講究效率，要求工作協調以最經濟有效的方式達成目標。

5. 權威體制與組織中的層次息息相關，主管的正式權力是由組織賦予的，部屬必須服從主管，以便貫徹執行命令和溝通目標。

6.制訂各種規章制度，用以約束個人的行動，達到組織的一致性。

7.正式組織內的個人職位可以互相替換被取代的，不重視組織成員的人格以及個體差異。

總之，正式組織只關心個人對於達成目標所表現的活動和扮演的角色。韋伯（M. Weber）稱此種正式組織為邏輯理性社會體系。在此體系中，個人只是聽從於組織的安排，力求適合組織與工作的規範，以達成組織的最終目標。

布勞（Blau）與司考特（Scott）將正式組織依其受益對象為標準分為四種：

1.**互益組織**。重視組織內各分子的利益，如工會、俱樂部、政黨、教會、職業團體等。

2.**商業組織**。以所有者及經營者的利益為主，如工廠、商店、銀行、保險公司等。

3.**服務組織**。以顧客的利益為主要目標，如醫院、學校、社會福利團體等。

4.**公益組織**。以公眾的利益為第一，如警察、消防隊、國防部及政府機關等。

非正式組織

指在正式組織裡，依個人的心理需要而自發組成的心理群體，一般規模不太大。非正式組織具有以下的特點：

1.人與人之間有共同的思想感情，彼此吸引與相互依賴，是自發形成的群體，沒有什麼條文規定。

2.最主要功能是滿足個人不同的需要，自動地互相進行幫助，從而獲得社會與心理的滿足。

3.非正式組織一經形成，即產生各種行為的規範，控制成員相互的行為。它可以促進也可以抵制正式組織目標的達成。

4.非正式組織中的人員也有其不同的地位和權力體系，也就是說，非正式組織有自己的領袖、活躍成員、邊緣成員和外圍成員。

5.非正式組織的領袖並不一定具有較高的地位與權力，他們或是能力較強、經驗較多，或是善於體諒別人。但他們具有實際的影響力。

管理心理學的研究顯示，非正式組織往往在下述情況下發生：

1.正式組織的規模和目標與成員的基本需求不甚一致。

2.正式組織不能有效地達成目標。

3.正式組織缺乏合理的領導機構，包括主要領導者不稱職。

第二節　現代組織理論

現代組織理論主張從系統的觀點和應變的觀點研究組織。

系統的觀點是從整體出發而不是從局部出發去研究事物的觀點。用系統的觀點研究組織，就要把組織看成是一個開放的社會技術系統。

所謂社會技術系統，是指一個組織是由各種子系統構成的完整系統。以企業為例，任何企業都有它的總目標，除總目標外，還有各部門、各科室的具體目標，後者就是一個子系統，即目標系統。企業還有不同層次的組織結構，也是一個子系統，即結構系統。各科室、部門都從事一定的技術工作則構成技術系統。人們在工作中會發生一定的關係，彼此之間在心理上也會相互影響，這樣就構成了企業中的社會心理系統等。在一定企業中，各子系統之間是相互影響、相互聯繫的，從而構成一個整合的系統。其中一個子系統的變化必然會影響其他的子系統。例如，企業目標的改變會引起組織機構、工程技術的相應改變，同時在人的心理上和人與人之間的關

係方面引起一系列的變化。這是社會技術系統的含義。

不僅企業內部各子系統會發生相互作用並相互影響，而且企業本身並不是一個閉合的系統，它要不斷與其他企業和單位發生聯繫，也會受到社會的影響，與社會發生相互作用。這就是說，企業本身作為一個系統要與環境中各系統發生相互作用。因此，企業是開放的社會技術系統。

系統的觀點要求從整體上考慮問題，而應變的觀點則是要求根據不同的具體情況來考慮組織中各子系統之間以及組織與環境之間的具體關係，並在此基礎上提出有關組織結構、管理方式等方面的具體措施。

國外工業心理學家從系統和應變的觀點，提出了各種組織模型，這裡擇要介紹其中幾種。

一、霍曼斯模型

社會學家霍曼斯（G. Homans）動用系統概念對社會群體進行了實際研究，提出一個社會系統的模型，見**圖18-1**。這個模型既適用

圖18-1　霍曼斯系統模型

於小群體，也適用於大的組織。

霍曼斯認為，任何一個社會系統都存在於下述三種環境之中：

1.物理環境——工作場所、氣候、設施的布局。

2.文化環境——社會的規範、目標、價值觀。

3.技術環境——系統為完成任務所具備的知識和手段。

這些環境決定著社會系統中人們的活動和相互作用，而人們進行活動並發生相互作用時，會在人們之間和環境之間引起一定的感情。霍曼斯把這些由環境所決定的活動、相互作用和感情稱為外部系統，即社會系統。

霍曼斯的模型有五個關鍵的成分：

1.活動。指人們的工作活動。

2.相互作用。指人們之間發生的溝通和交往。

3.情感。指人的價值觀、態度和信念，包括相互之間積極和消極的感情。這些是在活動與相互作用過程中表現出來的。

4.所要求的行為。指組織或群體中所正式規定的活動，相互作用和感情。

5.新的行為。指在所要求行為之外的一些行為。

霍曼斯認為，活動、相互作用和情感這三個方面是相互依賴的，其中之一發生變化，其他因素也相應地發生變化。例如，人們彼此之間交往越頻繁，感情就越親密；感情越親密，交往也就越頻繁。

二、利克特的「重疊群體」模型

利克特（R. Likert）對組織理論的貢獻主要是這樣兩種觀點：一是組織是由相互關聯、發生重疊關係的群體組織的系統；二是這些相互關聯、發生重疊關係的群體是由同處於幾個群體重疊處的個人來連結的。這個「個人」，利克特把它叫做「連結針」或「連結針角

圖18-2　利克特重疊群體模型

色」，見**圖18-2**。

　　這個模型重視的是以下兩點：

1.這種模型把與任何群體有關的環境看成是另一組織系統或群
　體，而環境由三部分組成：

　①較大的系統。這是與組織從事同樣活動的其他組織的總合
　　或整個社會。例如，飯店行業就是一個比某一個飯店更大
　　的系統，它構成這個飯店的環境的一部分。
　②同樣大的系統。這是組織處於同一階層的其他組織或集
　　體。例如，兄弟單位、協作單位、供應單位等。
　③較小的系統。指組織內的正式群體或非正式群體。

2.組織與環境的聯繫同樣要依靠在組織和環境之間占重要地位
　的關鍵人物，這種人物在組織與環境之間起著連結針角色的
　作用。例如，一家旅行社想推銷新的旅遊線，派員去宣傳這
　條旅遊線如何好，並不能得到旅遊者的信任，而若由一位在
　社會上有地位的旅遊專家出來講話，對旅遊者的影響就要大
　得多。這位專家實際上就起了組織與環境之間的聯結作用。
　利克特模式的主要貢獻在於打破了過去組織理論中提出的一
　人一職一位、各部門之間嚴格劃分界限的觀念。此外，強調

管理人員不能只完成本職的固定工作，還要在各部門之間、人與人之間起聯結作用。特別是企業的中層管理人員不但需要與同級單位保持聯繫，還需要在主管與部屬之間起聯絡作用，即要承擔連結針的角色。因此，可以說，群體的重疊和連結針角色是利克特模式的兩大特點。

三、卡恩的「重疊角色組」模型

卡恩（R. L. Kahn）用社會心理學中的「角色組」概念來解釋組織。

組織中的每個人在此正式組織中都占有一個「職位」。對於占有這個「職位」的人，人們都有期望。因此，人們對這個人所期望的行為，稱為「角色期望」。那麼正式組織中一種職位怎樣與他那些職位相聯繫呢？我們可以這樣觀察，「當一個人執行一個組織角色時，為了很好地完成這個任務，他同哪些人聯繫並在一塊兒協同工作的？」我們稱這個人為「中心人物」，而跟他協同工作的人（如主管、部屬、同事或組織之外的人）就組成了這個人的「角色組」。因此，整個組織可以看成是一個由許多這樣重疊相連的「角色組」構成的。

組織成員的行為可以從下面三點來研究。

1. **角色衝突**。角色組裡不同的人，對中心人物有不同期望。當角色組中，包括組織內部與外部的多種人時，其角色衝突較大。

2. **角色不明**。就是角色組裡的人沒有把中心人物完成角色任務所需要的情報資料傳達給他。因此，「中心人物」不知道是否要做出反應，以及如何反應。角色不明是新來的管理人員經常體會到的，他負有一定的責任，被給予一定權力，但沒有人告訴他怎樣恰當地完成他的任務。這種情況下，個人會

體驗到強烈的不安。

3. **角色負擔過重**。中心人物遇到了來自許多角色組成員的期望，而這在有限的時間內或在符合要求方面，他沒有能力或無法完成。

從心理學角度來說，角色衝突、角色不明與角色負擔過重，都會引起個體心理上的緊張和焦慮。因此，有時他會產生不顧整個組織效率的行為。例如，一位管理人員為了避免角色衝突引起的緊張，忽視或拒絕他的角色組中某一成員的合理要求，結果使某些任務無法完成。

卡恩引用了職位、角色期望、對角色期望的認識、對衝突的反應方式、執行角色任務的有效性等組織中多種因素的相互依賴以及組織與外部組織的相互影響等概念，這些都突破了傳統的組織定義。

第三節 組織形式與組織管理的心理原則

一、組織形式

組織形式不是一成不變的，它有一個不斷發展且完善的過程。

組織形式的不同，意味著人們在組織中的活動方式、責、權、利以及訊息傳遞和回饋的方式不同。每個組織成員的活動方式因組織形式而帶來的上述差異，必然引起不同的心理活動。

下面就企業的幾種組織形式做出分析。

直線式組織

直線式組織是最早被企業採用的組織形式，也是最簡單的一種

<p style="text-align:center">圖18-3　直線式組織</p>

組織形式，有如軍隊中的組織形式。工作人員根據作業進行的過程分成不同部類與等級，其主要特點是各級組織依層次由主管垂直統管，每一層次的平行單位各相分立而無橫向聯繫，管理人員具有全權處理本單位事情的權力。主管對部屬有直接權威，部屬只對頂頭上司負責，其結構如圖18-3。目前，我國和國際上一些小型飯店均有採用這一組織形式的。

　　直線式組織的缺點是缺乏分工和協作的優勢，組織呆板，缺少彈性，不利於調動部屬積極性，因而難以勝任複雜的職能。因此，直線式組織只適合於經營規模不大、業務關係比較簡單的中、小型企業。對於那些大型的、內外關係複雜的企業，則明顯地不適宜。

職能式組織

　　由於現代科學技術和經營活動的複雜化，採用直線式組織的形式管理企業，往往使領導者負荷太重、力不從心。於是，在領導者和執行者之間便產生了一些職能機構，幫助領導者承擔研究、設計和管理企業的各種活動。在這類組織中領導者將全部管理事物依其性質分成若幹專業部門，每一部門選用有業務專長的人來負責工作。如在總經理之下，分別設立由總會計師、總調度員、總工程師

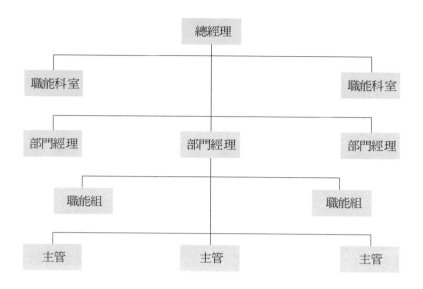

圖18-4　職能式組織

負責的職能科室，組織有關人員協助總經理開展工作。這些部門的
負責人不僅是他們所任工作的專才，並對某一部分工作負全責，而
且對他自己所管的每一項具體工作負全責，有權在其業務範圍內向
部屬管理單位或執行單位下達指令。部屬人員除了接受主管主管人
的領導外，還要接受主管各職能部門的管理。如圖18-4所示。

　　職能式組織的主要優點是分職、專責，有利於發揮管理人員的
專長；有利於將複雜的工作化簡，提高工作效能；有利於從各個方
面強化專業管理，提高工作的計畫性和預見性，並在一定程度內增
加橫向聯繫。因此，它在某種程度上適應了社會生產技術複雜、管
理分工細膩的要求。對那些規模較大的企業來說，採用這種組織方
式較為適宜。但它也有不足之處。例如，它是多頭領導，削弱了必
要的集中統一，容易由此產生相互矛盾的領導意見，使部屬無所適
從；不利於劃分各行政負責人和職能部門的職責權限，容易出現某
些事大家都管或大家都不管的局面；又由於層次的增加，延長了主
管與部屬之間的距離，使相互間的訊息溝通遇到某些障礙，而造成

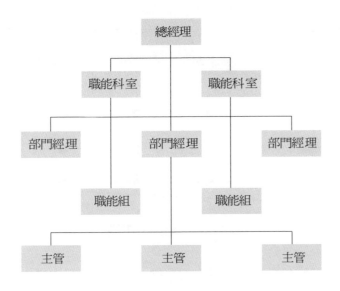

圖18-5　直線職能式組織

部分紊亂現象，且用人較多，使費用增加。因此，我國旅遊業很少採用這一組織形式。

直線職能式組織

　　直線職能式組織形式是將直線性組織和職能式組織的兩種建構綜合而成，兼有兩者的優點。如圖18-5所示。這種組織方式把企業管理人員分為兩類：一類是各級指揮人員，他們一方面有別於直線式組織的指揮人員，不負責專門的事務，另一方面又有別於職能式組織的指揮員，企業的所有指令、計畫都得由他們逐級垂直下達；第二類人員是職能管理人員，他們是自己所隸屬的各級負責人的參謀，在提供訊息、預測、決策方案、各種建議，以及監督決案實施等方面，輔佐負責人員的工作。他們的管理意見必須透過各級負責人才能向下貫徹。對於部屬機構，他們只能給以業務上的指導和幫助，並提供某些服務，而不能直接發號施令。

　　直線職能式組織的優點在於它的管理系統很完善，隸屬關係分

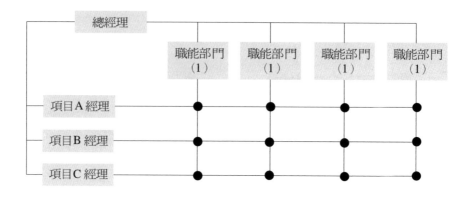

圖18-6　矩陣式組織

明，既能減輕各級主要負責人的負擔，使他們能集中精力應付和解決重大問題，又能使企業內部領導集中，政令統一。同時，它既能發揮各級職能機構專業管理的作用，利用分工優勢，又能防止多頭領導和無人負責的現象。這一組織形式直線式、職能式兩種組織形式之長，又避其短，是一種較好的組織形式，因而為我國大多數旅遊業所廣泛採用。

矩陣式組織

矩陣式組織是在直線職能式組織的基礎上進一步發展起來的。如圖18-6所示。它的建構形式像一個矩陣，其中既有縱向的職能部門結構，又有橫向的項目管理系統，從而把專業管理與項目管理統一起來了。

在矩陣式組織中，橫向系統一般是管理技術革新、改造項目或產品開發項目。這些項目在設計、研發階段，由各職能部門派員參加，成立專門的項目小組。到重複生產階段，則由各職能部門進行管理，專門小組人員則回原單位或參加另一新項目的工作。矩陣組織的職能部門是穩定性的機構，而專項小組則是不斷變動的，小組的負責人由企業主要領導人選定並授權，他們直接向領導人負責。

這種組織形式把上下左右、集權與分權較好地結合起來了，有利於提高員工的技術水準和責任心，有利於解決複雜的技術問題和一些需要突擊完成的重要任務，也有利於增強企業的適應力和競爭力。它也有不足之處：由於組織實行縱橫雙重領導，容易由於意見分歧造成工作上的矛盾；專項組織與職能組織的權力平衡和各項工作在時間、成本、效率等方面的平衡，頗難實現，而且變動較多。國外許多組織學家對它褒貶不一，說明它還有待進一步完善。

二、不同的組織對人的心理影響

組織結構不同就意味著人們在組織活動中處理彼此關係的條件和方式不同，責、權、利的分配和擁有方式不同，訊息傳遞、回饋的方式和享有的程度不同。每個組織成員的活動方式因組織結構而帶來的上述差異，必然引起不同的心理活動。對於這個問題可以從本章第三節所列舉的四種組織形式來進行具體的分析。

直線式組織對人的心理影響

直線式組織因其自身活動的特點，對組織成員的心理發生著以下一些特殊的作用。

1. 容易造成家長式的管理作風。直線式組織是高度集權的組織形式，組織領導和組織管理的大權，集中在某個領導者或某幾個領導者手中。它要求管理者精通業務，辦事幹練，熟悉各方面的人事，並能身先士卒，帶動部屬。然而由於組織中的一些重大事情都是領導者決定，無須職能部門的論證和監督，領導者很容易形成組織就是「我」、「我怎麼說就怎麼做」的管理意識。於是個人說了算、按「長官意志」辦事的現象便容易發生，獨斷專行的家長式管理作風就在所難免。

2. 容易使員工產生自主危機。由於組織的領導者集各種大權於

一身，一方面部屬只對主管負責，很難發揮主動性和創造性；另一方面員工的各種境遇和利益也多取決於領導者對他們的瞭解和印象。因此，容不得有更多的、超出領導者管轄之外的自主活動。人們常常會產生一種組織，只是領導者的組織，好壞與自己無關的雇傭思想和局外人心理。而在領導者面前，員工可能形成某種壓抑感，往往屈服於領導者的職務威信，甚至產生某種封建式的盲目崇拜，把為組織作貢獻消極地理解成為領導者的效力。在這種形勢下，組織成員的自主意識、創造意識和主人翁精神一般較差，會強化盲從心理。當人們面臨著個人要求自主和實際上不能實現自主的矛盾時，就會感到不自由、不民主，因而會形成一種與組織要求的服從意識相對立的不滿情緒。組織成員的這種精神上的覺醒，曾經是使直線式組織發生變化的重要力量。

3. **員工容易形成某種疏遠感。**直線式組織中的各個小單位，在組織的管理活動中基本上沒有橫向聯繫，亦缺少互助氣氛，組織內部和各群體之間的訊息溝通要經過主管主管者才能進行。這樣，在內外環境急劇變化時，往往會使組織成員的心理難以跟上事物的變化；在群體之間以及群體與組織的外界之間，會形成某種由封閉狀態帶來的疏遠感。而且由於每個組織成員只向他的直接上司負責，致使那種頗得主管信任的人脫離了工作上的伙伴，甚至受到他人的嫉妒而形成孤獨情緒；那些不被領導器重的人會產生一種被領導者疏遠的感受，形成懷才不遇的消極心理，因而更加疏遠領導者。

由上述可見，直線式的組織結構雖然便於統一意志、統一組織行為，但它給組織成員的心理帶來的消極因素較多。它非常不利於多方面地激發組織成員的內在積極性，不利於造成實現民主管理職能所需要的心理氣氛。

職能式組織形式對人的心理影響

　　職能式組織是直線式組織的對立或取代而出現的，它對人們的心理影響往往帶有和直線式組織明顯不同的特色：

1. 職能式組織造成了一種強調專業、強調分工、強調規程、強調計畫的新型管理作風。職能部門的出現，本身就是分工的結果。而在職能部門負責的又多是擁有某種專長的人，他們對自己所管理的工作負全責，並對部屬有指揮權力。這使直線式組織中較注重經驗、注重個人專斷、注重領導者威望的舊管理作風受到了猛烈的衝擊。職能部門的負責人強調按照專業要求及規章制度去協調和處理上下左右的關係，對行政管理人員違背專業知識的決定，他們常發不恭之詞，甚至加以抵制。對只憑個人關係而不憑才能受到領導者器重的人，他們難以容忍。在這種情況下，組織的主要負責人如果不實行橫向的分權，如果沒有一定的專業能力、程序觀念和民主作風，還想個人說了算，那就很難行得通了。可以說，職能式組織的出現推動家長制的管理作風發生了十分痛苦的歷史轉變，給組織活動帶來了以往不曾有過的民主精神。

2. 職能式組織能促使員工產生某種輕視權威的心理。這種心理的出現，除了領導者的民主管理作風在一定程度上改變了人們對權威的盲從心理之外，還由另外五個方面的原因造成：

①員工及其所屬的基層單位，常常要跟主管和職能部門的主要負責人從兩個不同的角度打交道，如此多頭的領導，使員工對領導者的權威感自然下降。

②多頭領導難免政出多門，意見分歧，使部屬和員工無所適從，造成對主管的抱怨。

③多頭領導的責任難以分明，容易造成管理的「死角」，致使

「死角」裡的員工會在一種沒有明確自主權的情況下自主，減輕領導權威對他們的心理壓力，削弱他們對權威的心理感受。

④身處職能部門的員工由於其活動的專業性強、獨立性大，對某些時候出現的來自行政主管人的外行干預，他們會以自己掌握的專業知識和專家權威去抗爭，削弱對領導權威的崇拜。

⑤由於權責不甚清楚，難免因功過不明造成賞罰不公的現象，使領導行為不能使部屬誠服。

以上的分析說明了，職能式組織雖然比直線式組織在管理階段上進了一步，但它對員工心理產生的影響也有積極方面和消極方面之分。

直線職能式組織對人的心理影響

這種組織形式及其特殊的活動方式，給人們的心理帶來以下的影響：

1. 直線職能式組織使管理者逐漸形成一種注重研究和論證、講究穩定的管理作風。在直線職能式組織中，職能部門是領導者的參謀機構，向領導者負責而不直接對部屬單位行使領導權。它們一方面能為領導者在諮詢、預測、決策、協調組織活動方面提供服務，防止許多片面性弊病的發生。同時，領導者自然會受到職能部門的影響，養成一種注重研究、追求穩健的管理風格。另一方面職能部門由於都希望自己能透過領導者的活動而對組織發生影響，實現自己的工作意圖，贏得自己的地位和權力，因此它們會從不同的方面向領導者提供最能體現自己意見的訊息。這對於領導者動用自己的知識、經驗、直覺和權威形成和貫徹自己的管理意見，無疑也

是一種限制。領導者在很多時候需要統一職能部門的思想，召開各種會議，需要照顧和協調各方面的關係。久而久之，領導者自己的果斷性和創造性難免在一定程度上受到壓抑。此外，由於這種組織實行一種很嚴格的程序化管理體制，以及規章、標準、表格等等，使領導者分散了大量精力去處理這些頗有文牘色彩的東西，從而損失了進行創造性思維所需要的許多時間。同時，由於會報、決策、解決各種問題都強調一種刻板的程序，使領導者個人很難獨立提出問題和解決問題，這樣一來，管理者的決策和行為就有跟不上形勢發展之虞。因此，領導者特別需要注意培養自己的主見和決斷能力，防止在職能部門的作用下，喪失自己獨立的領導意識。

2. **直線職能式組織能給員工造成某種安於現狀的心理定勢。** 在直線職能式組織中，領導作用相當穩健，管理規程比較嚴密，責任劃分非常明確，工作要求十分規範。組織對員工進行管理的重點是清楚地詳述事情應該如何去做，並用一套措施去督促員工按照模式化的規定辦事。員工只要適應了組織的要求，就能按部就班地做下去。他們較少遇到來自組織內部的挑戰和猛烈的刺激，個人不擔什麼風險。員工注意的中心問題是如何適應而不是如何創造。工作中這種較高的連貫性、穩定性和刻板性，很容易使員工在高度安全感的支持下，產生某種不求創新，害怕風險的保守心理，易於滿足現狀。

因此，在這種組織中要注意採取其他的輔助設施，從領導作風和員工心理這兩個方面入手，激發組織成員的創造性和競爭心，防止組織活動的過分程序化和穩定性磨滅或限制了人的進取意識。

矩陣式組織對人的心理影響

矩陣式組織的管理是一種雙向的管理方式，其組織活動比較複

雜，對組織成員的心理影響也是多方面的：

1. 矩陣式組織使管理者在工作作風上更加注重分權和部屬的參與。在矩陣式管理中，總負責人以下的每個管理者既是職能部門的成員，又是事業部門的成員。他們同時面向自己的領導者會報工作，由於兩個方面的意見難免有偏差，因此，某一工作方案的確定常常要在部門內部以及部門和主管主管之間進行多次協商。這一方面增強了員工和主管主管的參與機會，強化了他們的參與意識；另一方面由於分權，企業領導的職權受到了一定程度的削弱，管理工作中的真正權威來自管理者的職能專長和事業專長；再一方面由於職能部門和事業部門的人事變動頻繁，因而組織中從屬關係經常變換，人對人的支配與被支配關係不確定。由以上三個因素所決定，組織中很少出現絕對權威及由此產生的心理問題。管理者之間、管理者與被管理者之間的相互關係隨和，便於交往。

2. 矩陣式組織常使員工的角色知覺模糊，行為方式靈活。在矩陣式的管理中，其專門小組是根據任務隨機臨時組合起來的，其人員也是按照需要臨時指派的。一旦任務完成，組織便解散，人員歸隊。在這種情況下，組織成員在組織中擔任的責任角色和職能角色是很模糊的，今天做這樣的工作，明天工作又換了。這種組織活動使員工很難從各個方面對自己的責任角色形成一個穩定的看法。也正是在這種變來變去的工作環境中，鍛鍊了員工的素質，使大多數人的技術能力、人際交往能力、環境適應能力都較靈活且全面性。他們憑藉這樣的心理基礎去解決工作變動給心理帶來的壓力和衝突問題。

3. 矩陣組織的活動，還能使員工產生不穩定感和迷惑。員工在矩陣組織中工作的頻繁變動，其所屬的團體領導和所處的人際關係極不確定。這種狀況使員工難以形成穩定的歸屬感、

集體感和對某一固定群體的向心力，難以對組織造成清晰的本體意識，甚至會使他們形成一種「身歸何處」的擔心，產生某種感到沒有長期依託的憂慮心理。對於那些要求部門穩定、職責固定、行為方式比較刻板的人，尤其是適應能力較差的一些老年員工，矩陣式管理也容易使他們對未來的組織活動產生迷惑心理，或者形成某種緊張情緒。所以，在矩陣式組織中要加強對員工的關照。各種臨時性的專項組織應特別關心員工的情緒，給他們多方面的關心和必要的職業輔導，儘量使他們消除因工作變動、群體變動而帶來的不安。

幾點啟示

以上各種組織形式給組織成員造成的不同心理影響，為我們在組織管理中提出了幾個值得注意的問題：

1. 任何組織都不是十全十美的。在特定條件下，各種組織都可以從積極和消極兩個方面同時給人某種心理影響，只是影響力的比例不同而已。因此，我們要具體分析和解決不同組織活動中的心理問題。

2. 組織結構給人的心理影響，主要是透過責、權、利的分配、上下左右關係的處理、管理作風和管理方式實現的。我們在解決某一組織給人們的心理帶來的消極影響時，也應當從這些方面去努力；同時，還要注意到思想、心理活動方面的問題。就其直接意義來說，只能運用心理輔導的方式去解決。因此，要注意加強這方面的工作，不能只見組織不見人。

3. 組織對心理的影響是和整個社會制度聯繫在一起的。同樣的組織結構，由於社會制度不同、人際關係的本質意義不同，對人們的心理影響也會有巨大差異。例如員工實實在在的主人翁地位，個人、集體、國家利益的三者兼顧等。

三、組織管理的心理原則

　　為了增強組織的活力，協調好各方面的關係，充分發揮組織中每個部門、每個員工的積極性，在組織管理中要注意遵循以下幾個方面的心理原則。

目標認同原則

　　組織的建構是為了完成某種目標。在確立組織目標時要考慮以下因素：

1. 目標必須具體。管理者對於制定目標的根據，完成目標的意義、要求、可能性、階段、時限，以及有利與不利條件，應向員工闡述清楚，使他們把組織目標的支持建立在全面瞭解目標的堅實基礎上。

2. 目標的難度要適中，既要有一定的困難性以造成員工的心理壓力和挑戰意識，但又不能期望過高，要讓員工意識到組織的目標透過努力是可以實現的，以此提高他們的期望值。

3. 要注意目標的可接納性，既要使員工的個人利益、個人目標與組織目標儘量相一致，又要使各部門的群體目標與整個組織的目標儘量相一致。提高目標的效度，使目標引領著個人和群體，並把他們自己的努力與實現組織目標高度統一起來，以此造成強烈的目標意識和高昂的工作熱情。

4. 要讓群眾參與目標的制定，這樣更能加深他們對目標的理解，並造成一種努力完成目標的責任感。

5. 對目標執行情況及時進行回饋，要使員工不偏離目標軌道，並根據有關訊息校正方向，自發性地完成目標。

合理授權原則

授權是領導者在委託部屬代辦某項工作時授與他們某種權力。因此，這種權力的行使受領導者監督和干預，並隨時可以收回。授權對領導者來說，是發揮組織職能、進行管理的手段；對於接受權力的部屬來說，則是完成任務的條件。授權不僅能有力地激發部屬的工作熱情，喚起主人翁責任感，使他們努力工作，積極為組織和主管分憂，而且還能使部屬得到多方面的鍛鍊，更快地成熟起來。但授權要合理，否則就不能喚起良好的心理反應。領導者授權應注意以下幾個因素：

1. 要注意權責相稱。責大權小，任務難以完成；責小權大，會出現失控。

2. 要注意由上而下逐級授權，而且越到下面，授權應越小。這是因為越級授權往往會使部屬產生反感，以為管理者不信任自己；而處在低層的管理人員，也不可能由高級主管負責。因此，授權太多，既無必要，也會使部屬難以掌握。

3. 既要對部屬採取誠心信任的態度，又不要撒手不管。領導者若沒有完全信任部屬，就不可能有實質的授權。如果領導者干預太多，會使部屬不能順利地行使權力。如果撒手不管，也會使部屬在困難時得不到應有的支持。

4. 領導者在授權時不要忌才，如果害怕部屬利用授予的權力把工作做得很出色，甚至超過自己的形象，那麼必然會壓抑人才，埋沒部屬的創造精神和工作熱情。

訊息溝通原則

組織內良好的訊息溝通和訊息控制，是組織管理的一項重要任務。該讓部屬知道的事情而不及時傳達或封鎖起來，不僅會延誤工作，而且會使部屬人員產生不滿的情緒。如果不該讓部屬知道的事

情，透過不正當的途徑傳出去了，也會在部屬人員中造成不必要的情緒波動和思想混亂，甚至損害組織和領導者的威信。在傳遞訊息，尤其在傳達領導意見時，要特別注意政出一門。如果領導者各執己見，向下傳達相互矛盾的意見、指示，那就會使部屬無所適從，或者各行其事而造成混亂。

另外，領導者還要隨時注意蒐集來自部屬和基層的各種訊息。下情上達，十分重要。它是使領導者減少盲目性、避免官僚主義的條件，是幫助員工解決實際問題的前提，是縮短上下距離、密切相互關係的保證。領導者傾聽員工的呼聲，能更好地培養和發揮他們的主人翁精神，提高他們的自主責任感和榮譽感。

隱結構和顯結構相一致的原則

所謂隱結構是指人們在個性、能力、氣質、情感等方面的相互關係。所謂顯結構是指組織中的建構關係及個人在正式組織中的角色關係。

要實現隱結構和顯結構的一致，必須考慮到每個人所擔負的職務角色要與他的心理因素相協調。在這個基礎上，還要考慮到工作人員的編制、組織單位的劃分和相互聯繫的建立，要與集體成員的心理結構以及各集體之間的心理氣氛一致。在考慮隱結構因素的合理編制以及它與顯結構的一致性時，應當處理好以下幾個問題：

1. 注意氣質互補。一個集體如果盡是一種氣質的人，往往不容易處理好相互關係。如將氣質不同的人搭配在一起，剛柔並濟，反倒能產生相輔相成的作用。
2. 注意知識、經驗的互補。大家水平同，彼此的特點很接近，誰也不服誰，難以調和，並且不利於解決工作中各方面的複雜問題。相互之間各有高低長短，則能取長補短，相互吸引，發揮出更好的整體功能來。
3. 在分責授權、組建集體時，要注意每個人在非正式組織中實

際的地位、角色和作用。處理這個問題的最好辦法是直接由員工選出基層負責人，或者在廣泛徵求員工意見後再愼重任命。

4.要處理好每個基層部門相互之間的心理關係，尤其對那些工作聯繫緊密的部門。如果相互關係緊張，勢必不利於合作。在任命這些部門的負責人時，最好考慮他們互相配合的心理基礎。不要將對立情緒較大的兩個人分別放在兩個工作關係緊密的部門去負責，以免把不良情緒帶給員工而不利團隊之間的團結與協調。

第四節　組織變革與發展

一、組織革新

現代組織管理面臨許多課題，其中三個最具挑戰性的難題是：(1)高科技的接受與應用、不斷創新、組織萎縮；(2)各種組織越來越多地面臨動盪的環境；(3)科技的發展，競爭的白熱化和國際化，消費者的偏好及員工的期望在社會經濟作用下發生的變化，都促使組織必須隨時自我調整，順應環境。否則，就有在競爭中被淘汰、併吞的危險。逆水行舟，不進則退。迎接挑戰、擺脫危機的唯一出路，就是革新和發展。

所謂革新（change）是指使事物或情形變得有所不同。革新措施指有計畫地採取的行動，以促使事物或情形有所變化；而充當革新的催化劑並負責處理革新事務的人，稱之爲革新者、或革新代理人（change agent）或革新執行人。組織發展是指採取系統化的干預方法來促成革新。

革新執行人並不一定是經理級的，可以是組織內的職員或組織外聘來的顧問。對於重大的革新，管理當局常常聘請外界的專家顧問進行指導，原因是「旁觀者清」。旁觀者常常能指出組織中的弊端，看到新的出路。但是這種請「空降部隊」插手的做法也有麻煩，因爲外人不瞭解組織的歷史、文化、工作方式及人事情況，往往會造成一定程度的干擾。

組織發展的概念可能比人們想像的更爲廣義，涵蓋了更廣的範圍，既包括組織結構、制度上的革新，也涉及針對群體或個人的心理指導，目的在於適應環境的變遷、改善組織的績效和員工的福利。

革新對於組織生存與發展如此重要，人們是否都歡迎革新呢？不幸的是，答案是否定的。人們似乎對革新有抗拒的心理，原因是人們可能因此喪失熟悉感，或是個人利益有所損失。

抗拒革新的方式各式各樣。抗拒可以是外顯或含蓄的、即時或延遲的、言語或行動上的。從實際效果來看，明顯或即時的抗拒比較容易處理，組織可以立即看到問題所在，採取措施。棘手的是那些隱含不露的或延遲的抗拒，這種潛在的抗拒很難捉摸、難以把握，反而延誤採取對策以進行調整，結果使組織喪失士氣和效率。

當然，對革新的抗拒行爲並不一定就不好。抗拒的反應是員工發洩內心不滿與挫折的管道，可以排解心理壓力。同時，抗拒反應提供了回饋，使管理者及時瞭解革新的影響，採取措施，既消除員工的不滿，使他們接受革新，也彌補革新措施的不足。因此，抗拒可看成是革新的回饋。

二、革新的進程

一項革新通常遵循一定的程序，也就是推行革新的進度。一般來說，成功的革新要經過三個步驟：首先，對現狀進行解凍，這是

啓動革新的序曲；然後，推動一項新的行動方案，也就是革新的實質內容；最後，把革新加以再凍結，也就是使革新的效果固化下來。這就是革新三部曲。這種既有前奏，又有尾聲的革新過程，使革新成爲一個完整的「手術」，就好比開刀前要麻醉，手術後要縫合和適當止痛，否則人們很難接受手術（革新）。

解凍期主要的任務是要消除人們對革新的抗拒心理，使人們轉爲接受，從而爲順利進行革新，創造必要的前提條件。因此，這一階段是不可或缺的。爲了消除抗拒心理，有幾種措施可以採取。第一，增加擺脫現狀的驅動力。組織爲了使員工支持革新，可以提供正面誘因，如增加薪資，提高福利，讓人們看到革新的好處以平衡可能的損失，從而使人們接受革新；其二，減少阻礙，擺脫現狀的約束力。管理者可以聽取員工的意見，瞭解他們的要求和願望，給予解釋和安撫，消除人們的疑慮和誤解，並徵得人們的參與。還可以把上述前引後推的方法結合運用，脫離革新前的僵局。有幾種可以對付抗拒的策略：

1. **教育與溝通**。員工的抗拒可能來自溝通不足，也許他們充分瞭解革新的意義後，會放棄抗拒。基於這種假設，要進行充分溝通，使員工瞭解革新的必要性。可以採取一對一討論的方式，專門寫信的方式，宣傳簡報的形式。如果對革新的抵制確實來自溝通不足，那麼這些方法的確可以收到效果。

2. **參與**。讓一個人去反對他自己做出的決策是很難的。根據這種原則，在實施革新前，可以讓那些有可能成爲反對者的人參與制定決策。如果這些參與者提出有意義的建議，那麼他們對決策的參與不僅可以減少他們的抵制，還可以提高革新決策的品質。不過，這種做法比較浪費時間，而且有反對者的參與，同樣也有可能使決策的品質下降，偏離初衷。

3. **潤滑與支持**。透過各種支持性活動來減少員工的抗拒。可以實施心理治療、訓練新技能、給員工休假等消除他們的恐懼

或焦慮，適應新情況。當然，這樣做花時間、金錢，但並不能保證有效。

4. 協商。如果抗拒只是來自少數有威信的員工，可以提供特殊報酬來換取他們的支持，比如宿舍、升遷等。

5. 操縱與吸收。操縱是指透過扭曲事實，使革新更具魅力，掩蓋革新的不利影響，使人們接受革新。吸收是操縱與參與的綜合，授予反對派領袖重要角色，使他們參與制定決策，並扮演重要角色，重視他們的建議，從而取得他們對革新的支持。這種做法花費並不多，但若讓這些人覺得自己是在被操縱、利用，則代價會更大。

6. 高壓。這是直接同抗拒者對抗，針鋒相對，施加壓力。

一旦革新得以實施，最後的成果還必須固定下來，構成穩定的局面，也就是再凍結。要使既有的變化透過制度正式穩定下來，使新措施穩定在新的平衡點上。這時，組織的規範有相當大的作用。

三、組織發展的觀念

組織發展，正如前面所說，有其特殊的含義，並不等同於有計畫的革新。革新可大可小，可針對技術，可針對產品，可針對某種制度，可針對組織結構等，並不是所有的革新都可貼上組織發展的標籤。在西方國家的企業界，組織發展的概念注重的是人性與民主因素，至於權力、控制、衝突、壓力等觀念，被相對排斥。概括地說，組織發展所蘊涵的觀念和針對的目標，有以下幾個方面：

1. 對人的尊重。個體被知覺為肯負責、有良知、能關心他人。因此應該保持人的尊嚴，應以禮相待。

2. 信任與支持。主張建立有效能且健康的組織，它具有以下特徵：充滿信任、腳踏實地、開放、支持。

3. 權力平等。有效能的組織不強調層級分化的職權與控制。

4. 公開對質。有問題不應該藏在背後或是壓抑下去，而是應該公開出來，讓員工們發表意見。

5. 參與。革新使許多人都受到影響，因此實行革新應徵得他們的贊同。革新涉及的人越多，就越要爭取他們的參與，使革新成為全體員工的事，而不僅僅是少數革新代理人或管理者的事。

以這樣的精神為基礎，組織發展才能取得期望的積極效果。沃里克（D. D. Warrick）曾進行歸納，認為組織發展的效果應在於：改善組織的效能；促成良好的管理；使組織成員更能夠認同組織，更積極地參與組織的活動；改善工作群體內部及與其他團體之間的合作關係；使人更加瞭解組織本身的優勢與缺點；改善溝通、解決問題、提高處理衝突的技巧；創造出一種鼓勵創意與開放的工作氛圍，提供個人成長機會，獎勵正面與負責任的工作行為；顯著減少消極的工作行為；讓組織成員瞭解組織必須發展，才能適應不斷變化的環境；吸引並把握住優秀的人才。

四、組織發展步驟

前面提到，革新有三個步驟。這是從宏觀狀態來說的。從具體實務上說，有七個具體的步驟：(1)導入（entry）；(2)定約（contracting）；(3)診斷（diagnosis）；(4)回饋（feedback）；(5)設計革新（planning change）；(6)干預（intervention）；以及(7)評估（evaluation）。

導入

有些信號可以標誌組織中的某些地方或部門需要有組織發展專家展開工作。例如，某些同樣性質的問題一再出現，管理者的激勵手段、提高績效的措施一再失效；員工士氣低落，但卻找不到明顯的原因等。當然，如果管理者在某個問題上一籌莫展，但又必須解

決，以免影響員工，也可以請組織發展專家插手。在西方企業界的許多大公司裡，在政府的各種機構和公益機構中，都聘有組織發展專家提供專門服務，有的則成立獨立的組織發展部門。

定約

明確組織發展顧問應做並同意且能夠做什麼工作或服務，制定基本原則，說明互相合作的方式、責任以及檢查效果的方法。當然，這個約定並不是捆住人的手腳，也不可能過於細緻，因爲也許顧問還不清楚問題究竟出在什麼地方。

診斷

這時需要做兩件事：搜集各方面訊息；對訊息進行整理、分析，並制定出組織特性剖面圖（profile of organizational characteristics）。這是由李克特（Rensis Likert）創立的著名的診斷工具。他發明這種圖是爲了診斷參與管理的價值觀在領導、激勵、溝通、決策、目標、控制六個方面的滲透程度。據此，可將組織劃分爲四種類型：(1)獨裁；(2)剝削式管理；(3)仁慈的權威式管理；(4)協議式管理，參與式管理。

回饋

這時要把收集的訊息及分析的結果向組織主管會報，並共同討論、研究問題所在，彼此達成共識。

設計革新

根據已經診斷的問題，設計出可能的革新方案、對策。可能的干預措施有很多。在個體層次上，有工作再設計、訓練、改變態度及個體決策的技術等。在群體層次上，有群體建立、諮詢、各種改善群體決策、處理衝突的技術等。在組織系統層次上，有結構再設計、改善人力資源政策與制度、群體發展及改變管理文化的技術等。採取何種方法，決策權在經理。

干預

具體執行干預措施，這是務實的行動階段。組織發展顧問與管

理人員一道工作，促成計畫的成功。

評估

　　評估的任務在於瞭解組織發展的措施是否有效，是否成功地消除了診斷出的問題。沒有這個最後步驟的工作，組織發展的干預就不能算是完整。

五、組織發展技術

結構技術

　　結構技術（structural techniques）是指借以有計畫地革新組織的結構──改變其複雜性、規範性和集權度的技術，它是影響工作內容和員工關係的技術。例如，減少垂直分化制度，合併職能部門，使機構不那麼臃腫、簡化規章、擴大員工自主性等。也可以對工作進行再設計，使工作變得更具挑戰性、趣味性；採取新的有效的激勵方法鼓舞員工士氣，提高效率；開發人力資源，進行各種技能培訓，改善技術條件；更新組織文化，樹立新的典範，推行新的制度和獎勵方法等。

人文技術

　　人文技術（human process techniques）是指透過溝通、決策、問題解決手段，改變組織成員的態度和行為。其中，有幾種常用的方法：(1)敏感性訓練（sensitivity training）；(2)回饋調查（survey feedback）；(3)工作諮詢（process consultation）；(4)團隊建設（team building）；(5)團際發展（intergroup development）。

敏感性訓練

　　這一術語又稱為實驗室訓練、T群體、交友群體等。雖然名稱不同，但都是指透過非結構性的群體交互作用方式來改善行為。群

體成員集合在一個自由而開放的環境下，由一位專家作顧問，討論他們自己以及相互之間的交互作用。群體只注重相互作用的過程，而不是討論的結果，因爲目的在於使群體成員透過觀察和參與而有所領悟，瞭解自己，瞭解自己如何看待別人，以及別人如何看待自己，瞭解人與人之間如何相互作用，並藉此表達自己的思想、觀念、態度。在這個過程中，人們可以瞭解人的本性，學到人際關係的技巧，提高接受個體差異、應付人際衝突的能力。

回饋調查

這是一種專門的調查工具，用來評定員工的態度，瞭解員工們認識上的差異。通常是以問卷形式進行，可以針對個人，也可針對整個部門或組織。內容涉及決策方法，溝通的有效性，部門間的協調，對組織、工作、同事、上司的滿足程度等。當問卷彙總，統計分析後，再把結果回饋給員工，進行討論，鼓勵員工發表意見。這種調查對事不對人，只是爲了尋找出解決問題的辦法。

工作諮詢

沒有哪個組織的工作是十全十美的，管理者對此並不懷疑。但問題是，如何才能提高工作績效呢？對此他們常一籌莫展。工作諮詢就是透過顧問輔導，瞭解工作程序的各個步驟，有的採取措施。基本說來，工作諮詢跟敏感性訓練有相似之處，都認爲人際問題的解決是提高績效的關鍵之一，都強調參與。不過，工作諮詢更有導向的意圖。需要注意的是，顧問只是諮詢輔導的作用，使管理者提高洞察力，但並不直接負責解決問題。管理者最終負責，可以把握方向，同時也學到技能。

團隊建設

組織是一群人集合在一起爲了共同的目標而共同工作，它的績效取決於所有人的努力與合作。因此，團隊建設是很重要的。良好的團隊建設可以加強團體成員的交互作用，提高相互信任和接納的程度，提高成員士氣，提高向心力，增強成員對組織的認同，促進

團體績效。

　　團隊建設既可以針對工作，也可以針對員工的業餘生活，雙管齊下則效果更好。例如，針對工作的方法（通常包括目標設定、發展成員之間的人際關係、角色分析、團隊工作程序分析等步驟），先由大家確定團體的目標，列出各個子目標及其優先順序，在目標及優先順序上達成共識。接著，各個成員說明自己在目標達成中所扮演的角色，劃分各自責任，使每個人明確自己的個人努力與團隊績效之間的關係，加強對團體目標的認同。最後，大家在共同的目標下商討作業細節，確定工作程序。這種方法可以使全體員工對工作高度投入，增強責任感，從而提高績效。

團際發展

　　團際發展旨在化解和改變工作團體之間的態度、刻板印象、知覺，以改善相互關係。工作團體之間常常存在摩擦、衝突，這會破壞組織效能，因而這也是組織發展的重要課題。一種流行的方法是，由衝突的兩個團體分別討論，列出它們各自對自己的知覺，對對方的知覺和不滿提出要求，然後相互交換，找出分歧和導致分歧的原因與性質。接著，由雙方派出代表共同協商，找出解決問題、改善關係的方法。

六、組織發展的成效評估

　　對組織發展的成效的評估，實際上就是評定採用的各種方法或技術所取得的效果。

　　有關敏感性訓練法的研究指出，這種方法能有效地影響行為，但行為上的改變不一定促進績效，要視具體運用而定。而且這種方法可能會給成員在心理上帶來副作用，造成一定傷害。關鍵是能否在技術上有足夠的把握，確保訓練在輕鬆的氣氛中進行。

　　回饋調查法對參與者態度上的改變，得到了研究的證實。採用

這種技術後，員工對工作和上司的滿意程度都有所提升，對組織活動的參與意識也有所增加。不過，這種問卷調查加討論的方法，並不能保證長久的行為改變，除非採取後續的改進措施和行動。

工作諮詢法的效果得到研究的肯定。一項調查顯示，這種方法的有效率高於三分之二。

有人回顧了56項應用事例，發現團隊建設的成效很令人鼓舞，有90%的應用取得了積極的結果。這個數字對於組織管理技術方面的性能評定來說，幾乎是個「天文數字」了。不過，這方面的成效似乎主要反映在員工態度的改變上。有人認為，這一技術跟工作績效間的關係，還應進一步研究考證。

團際發展技術法的應用也有普遍性的收效。研究顯示，有83%的應用取得了積極的結果，但也有11%的應用有不良的副作用。同樣需要注意的是，應用的成效主要也是表現在態度改變上的。至於是否跟個體行為和組織績效有顯著關係，還需更多的實證。

綜合來看，並沒有哪個技術是完善無缺的。實際上，在組織管理方面，要想找到一種萬靈丹，可說是是空想。比較有效的做法，應當是綜合各種可能的技術，考察具體的現實情況，對症下藥，綜合治理。此外，需要注意的是，許多技術對人的態度和知覺的改變是有效的，這也是組織發展的主要特色。當你的目的在於改變員工的態度和認知時，這些技術是你可以利用的資源。但如果要追求行為的長久的改變和組織績效的提高，則還需綜合運用其他各種方法，如激勵、工作再設計、改善領導風格、改善溝通和決策等，切忌「孤注一擲」。

複 習 與 思 考

1.什麼是組織？組織是如何進行分類的？

2.非正式組織是在什麼情況下出現的？

3.闡述現代組織理論。

4.舉例說明企業四種組織形式對人的心理影響。

5.組織管理的心理原則是什麼？

6.什麼是組織革新？闡述組織革新的過程。

7.組織發展所蘊涵的觀念及針對的目標包括哪些方面？綜合我國旅遊業的現狀，談談組織發展的意義。

8.闡述組織發展的步驟及有關技術。

第四篇
旅遊業服務心理

第十九章　旅行社服務心理

學習目的

　　透過這一章的學習，瞭解旅客在旅行過程中的主要心理活動，掌握導遊的心理品質以及導遊服務的主要心理策略。

基本內容

　1.旅客的心理狀態
　　旅行社服務　審美心理　好奇心理
　2.導遊服務心理
　　導遊的心理品質　導遊的心理策略原則　超常服務

第一節　旅客在旅行中的心理狀態

一、旅遊活動與旅行社服務

　　旅遊活動的核心和關鍵環節就是「遊玩」。至於旅客如何才能好好地「遊玩」呢？像是到達陌生的旅遊目的地後，旅客如何選擇最佳的旅遊路線？如何從最佳的角度、在最佳的方位去欣賞美麗的景觀？如何更深入地瞭解當地的名勝古蹟、風俗民情、神話傳說等典故及當地的風味特產？如何解決「遊玩」中的交通、食宿、語言的溝通等等問題？此時，如果有為旅客設立的引導遊覽及服務的機構——旅行社及由旅行社提供的導遊服務，這些問題都將迎刃而解。引導遊覽參觀的服務，一來可以透過圖片、文字、影像資料（如不同文字的交通圖、導遊圖、旅遊指南、景點介紹、畫冊、錄影帶等）服務；二來可透過引導參觀遊覽的人，向旅客提供面對面的現場和旅途中的實地講解服務。

　　實際上，隨著現代旅遊業、飯店業的發展，旅遊人數增多，旅客外出旅遊已逐漸改變了從前那種食、衣、住、行，全部都自己安排的旅遊方式，而將旅遊視為一種時尚，以追求享樂、享受生活為旅遊目標。也就是說，旅客需要全方位的服務，只有能為其提供食宿、交通、購物、娛樂的綜合服務——旅行社的服務，才能真正滿足旅客追求方便、享樂的旅遊方式。旅行社服務的對象為各種不同性質的旅客，他們的經歷、經濟地位、生活水準、文化教養、興趣愛好、個性特徵等都各不相同，對於周圍的事物也產生不同的心理狀態。因此，為使旅行社取得良好的服務成效，充份地掌握旅行社

服務的主動權，就需要運用心理學的基本原理去研究旅客的心理活動的特點及基本規律，探索旅行社服務中的心理策略，掌握導遊服務的技巧，提高旅行社服務工作的水準和品質。提高旅行社服務的品質和水準涉及許多方面，本章僅對具有普遍意義的服務心理學上的相關問題進行論述。

二、旅客初入境時的心理

要掌握旅行社服務的主動權，首先必須瞭解旅客在旅遊活動過程各個不同階段中的心理與行為。

旅客初入境時，雖然反應不同、表情各異，但仔細觀察不難發現其共同的心理特徵。他們初到異國他鄉，覺得眼前的一切是那樣的陌生、奇特、有趣且富有吸引力。極想知道一切，但語言不通；想結交朋友，卻不懂當地的風俗習慣；既是興奮、好奇、驚訝、欲探索新事物的迫切心情，又有因人地生疏、語言不通而產生的茫然、苦惱和不安，甚至產生恐懼感。此時，旅客最急需解決的是如何消除陌生的心理狀態以適應新的環境。旅行社的服務人員若能提供誠摯、熱情、友好的接待和周到細緻的關心和服務，定能使旅客倍感親切、一見如故，收到賓至如歸的良好服務效果。例如，旅行社的導遊在旅客抵達時，向旅客表示熱烈歡迎，要把旅行社的服務目標和增進團員友誼的心情表現出來，為旅客提供旅遊目的地和旅行社服務人員最佳的第一印象和服務；在旅客出到一個旅遊（地）點途中，旅行社的全程陪同應向旅客概括性地介紹下一個旅遊地（點）的情況，激起旅客強烈的興趣，為當地導遊進一步的介紹和解說做好心理上的準備工作。

三、旅客在遊覽過程中的心理

好奇心理

　　旅客出發之前，透過媒介宣傳等途徑，已對旅遊目的地產生了種種美好的印象。當旅客抵達旅遊目的地進行參觀，實現早已夢寐以求的慾望時，一種好奇的心理和激動交織在一起，形成一種無比興奮的心情。旅客面對各種前所未見的新奇、古老、壯觀而引人入勝的自然景色、文物古蹟、現代建築與娛樂設施時，會因對該地不同的種族、語言、習俗、文化、民情等產生強烈的好奇心理，驅使自己盡情地觀賞。這時，旅客一般具有先睹為快的強烈興趣，而後才想知道由來。旅行社的服務人員應滿足旅客的心理需要，簡要介紹後使其盡情觀賞，適時解答一些問題。若導遊此時不瞭解旅客的共同心理，只是一昧地熱情講解，可能會吃力不討好，甚至引起旅客的厭煩心理。隨著旅遊活動的展開，旅客在情緒上逐漸地活躍且心情也輕鬆起來，個性的表露有擴大的趨勢。旅客求新、求知、求奇的心理，可能使他們向旅行社的服務人員提出各式各樣的問題以及一些合理與不合理的要求和希望，平時健忘的人易丟三落四， 平時活潑的人變得更為外向，提出的問題也就更為深廣。旅行社的服務人員此時應善於把握旅客心理上的變化，善於組織旅遊活動，努力將其引入正確的軌道，掌握服務工作的主動權，有效地進行服務，以滿足旅客的好奇心理。

　　旅客的好奇心理反應在遊覽過程中表現為求新、求奇及求知。到中國的旅客在遊覽過程中，對種種新奇的刺激物，如陝西黃土高原的窯洞、南國的竹樓、山區的尖底背簍、中國的茶館、西藏的雕房、少數民族特殊的服飾和風俗等，都會產生莫大的興趣。旅行社服務人員應針對這種興趣進行解說。就中國境內旅客而言，隨著人

們生活和文化水準的提高，抱有求知心理需求的旅客越來越多，他們希望旅行社的服務人員不僅提供生活上的幫助，而且希望在旅行中增長見聞；他們對旅遊景點的人物傳奇、神話故事、古今詩文、匾額、對聯、碑碣等也深感興趣，渴望詳盡地瞭解其典故。當然，在遊覽時除了應瞭解旅客的好奇的心理外，還要瞭解他們的審美心理。

審美心理

一般在旅行遊覽中，旅客的審美主要在於旅遊目的地的自然美和人文美。旅客的審美意識是旅客思想情感和心理狀態主動對審美對象形成的，所以旅客的不同審美要求也有差異。但旅行社的服務人員在為旅客服務中，應注意到其共同的審美情趣，瞭解在遊覽過程中的審美心理及其規律性，善用旅客的審美意識，提供完美的旅行社服務。旅客在遊覽中的審美心理涉及很廣，這裡僅從旅客的審美動機來討論旅客在遊覽過程中的審美心理。

自然審美

現代社會的激烈競爭使人們產生焦慮、受挫、苦悶、憂鬱、失望、冷漠等不良的情緒與心態，迫切需要防衛、逃避、自我調節的心理趨向，並試圖透過旅遊活動在自然中尋求一種情感的淨化和物質上、精神上、心理上的放鬆滿足感。人們崇尚自然、回歸自然的心理需求在不斷地增長。儘管人們外出旅遊的動機不可能相同，但無疑都是為了追求美好的事物。從某方面而這，旅客的旅行是一種尋覓美、發現美、欣賞美、享受美的綜合審美實踐，其主要對象為包羅萬象的大自然。旅客在遊覽過程中的自然審美心理，幾乎貫穿於旅遊活動的始終，是一種最普遍的現象。面對奇妙的自然萬物，人類能夠隨興所至，自由地構形繪影。其基本形狀，如天空、山岳、江河、瀑布、鳥獸……看了都讓人覺得歡愉讚賞、心情輕鬆，使人頓生超凡脫俗之感。自然風景資源的形、光、聲、色造就了自

然旅遊景觀的形態美、光澤美、色彩美、音韻美。瞬息萬變的佛光、雲、瀑布、海市蜃樓等變幻造景更為大自然增添了神秘美和變幻美。例如，蘇東坡《飲湖上初晴後雨》對西湖的描寫：「水光瀲灩晴方好，山色空濛雨亦奇。欲把西湖比西子，濃妝淡抹總相宜。」中國山水素有南秀北雄、陽剛陰柔的美學風貌，加上中國古文化的豐富內涵和旅行社服務人員出神入化的深入引導講解，可以引發旅客豐富的聯想，使旅客在遊覽過程中充分得到審美心理的滿足和心情的愉悅。正如范仲淹在《岳陽樓記》中所述：「登斯樓也，則有心曠神怡，寵辱皆忘，把酒臨風，其喜氣洋洋者矣。」由此可見，美是可以感知的對象，當人們觀賞美妙的景色時，心裡總是洋溢著一種難以形容的喜悅。人們常常以對象引起的心理愉悅感來表達其美感。

　　自然旅遊景觀是大自然賜予的，但審美的主體是人，人是有個性、有情緒變化的。所以，審美對象是透過人心靈的透鏡反射作用而形成美感。旅客也常常把自己的喜、怒、哀、樂寓於自然景觀之中，產生移情作用。心理學上的「移情說」是19世紀後半由心理學家立普斯首先提出的。其實，我國古代也有類似的論斷。如吳喬曾說：「情能移境，境也能移情。」明朝王夫之說：「景中生情，情中會景。故曰：景者情之景，情者景之情也。」在旅行社的導遊講解中常用的「寓情於景，借景抒情，情景交融」，其實就是「移情效應」的應用。

人文與社會審美

　　自然景觀突出其形式美，旅客能直接感受到。但人文和社會景觀則重視內在的美，若不瞭解其歷史背景與神話傳說等典故，則難窺其深層的美。如旅客遊覽一座寺廟，看到的僅是具有民族風格和濃厚宗教色彩的古建築，許多文物古蹟僅是一塊石頭、一段碑文，甚至是一處古代的遺址、殘骸。其形式簡單，直覺印象十分乏味，不知美在何處？導遊人員此時若能出神入化地講解，可令旅客產生

興趣，形成良好的旅遊氛圍。如武漢的「古琴台」是遊客必到之處，它只是一塊碑文，講述伯牙與鍾子期的故事。看來毫無美感，但若導遊人員把「知音」這個故事娓娓道出，就會引人遐想，回味無窮，又如，一美國旅遊團在中國境內遊覽時，正遇河水上漲，團中一位老人不敢涉水，當地一位過路的年輕農民主動上前將他揹過河，事後又謝絕老人給的錢。此舉使全團美國人大為感動，這位美國老人更是感激，緊緊握住這位農民的雙手感慨地說：「這種事也許只有中國才有……」。所以，旅客在遊覽過程中，除滿足自然的審美之外，還會鮮明地感受和評價旅遊地區的社會美。這包括社會的產品、社會的風尚（道德、倫理、人情及民風等綜合美）、社會生活（生活環境、節日習俗、服飾打扮的整體美）、社會制度，甚至人的相貌等方面，都可使旅客在遊覽中獲得社會的審美價值，以尋求一種心靈上的補償和感情的昇華。審美是社會發展的必然。先哲墨子說過：「食必常飽，然後求美；衣必常暖，然後求麗；居必常安，然後求樂。」現代社會人們的物質生活條件不斷改善，對上述的慾望更趨強烈。利用旅遊來滿足其求美、求樂的心理需求。

文化藝術審美

自然審美注重形式，社會人文審美注重內在，而文化藝術審美是內在與形式的完美。中國有著悠久的歷史和燦爛的文化。中國的傳統藝術美是許多國際旅客所渴望目睹的，也只有在中國社會與文化氛圍中才能親臨體驗其意境。藝術是情感的結晶，藝術的美透入人們的心中使旅客產生心靈的震憾。如陝西臨潼秦始皇兵馬俑被稱為20世紀最壯觀的考古發現，它向人們展示了中國古代雕塑藝術的輝煌成就。再如中國的繪畫、戲劇、書法、園林藝術及民間的工藝美術、剪紙、絲繡、蠟染、竹編等工藝品，都能激發起旅客藝術審美的激情。然而，對藝術的審美，特別是對中國藝術的審美，旅行社的服務人員在其中扮演重要的媒介。導遊在引導旅客特別是引導外國旅客瞭解中國藝術之美、瞭解中國傳統的審美觀，可謂功不可

沒。如中國畫講究「意境」，即「景愈藏、境愈大；景愈顯、境愈小」。畫秋竹，只在尺幅間寥寥數筆而盡收秋風蕭瑟之寒。中國畫呈現圖、詩、書法、金石的綜合美與西洋畫重色彩和逼眞不同。含蓄的意境是中國藝術品審美的重要尺度，也反應中華民族文化的背景特徵。如藝術大師齊白石的畫上只有幾隻蝦，便令人感到滿幅溢水，好像蝦在清溪中遊戲，表現了因「虛」得「實」、「虛實相生」和「超於象外」的藝術效果。不瞭解中國文化傳統的旅客，只有借助導遊的講解，才能得到藝術審美中的最高境界。

飲食生活審美

在長期的生活實踐中，人們追求美食的需求，最終使烹飪演化爲一種實用的生活藝術。這種藝術不僅是特定文明歷史的見證，也是特定審美意識的沉積。大陸的八大菜系雖風味各異，但都講究色、香、味、形、器、名、意、趣等綜合美的和諧，令南來北往的國內外旅客盡飽口福，留連忘返，形成中國飲食文化旅遊的魅力。使旅客從中不僅獲得生理上的滿足，而且得到精神上和心理上的審美愉悅。許多旅客旅遊動機僅在於「一飽口福」罷了。

實際上，人們外出旅遊往往帶有多重動機和目的，既想欣賞旅遊地的自然風光，又想體驗其文化藝術與社會生活，還想品嘗飲食。這裡我們將遊覽活動中旅客的審美動機劃分爲四類難免有些不妥。對審美主體的旅客來說，它們常是交融在一起的。因此，旅行社在安排旅遊活動時應注意多樣化，以最大限度地滿足旅客在遊覽活動中的多重審美慾求與動機爲目的。

第二節　導遊服務心理

導遊是旅行社的代表，由旅行社組團的旅遊消費活動主要透過導遊來溝通實現。導遊不僅代表旅行社引導旅客參觀，而且還擔任

食宿、交通、購物、娛樂各方面的綜合服務。導遊涉及旅遊活動的各個環節，是旅遊服務的中心。

導遊服務不僅僅是在引導參觀遊覽，而且以溝通爲主要工作方式。它肩負著傳播文化科學知識、促進民間交往、國際交流、增進友誼的重任；爲旅客提供生活、交通的方便；溝通語言的交流；滿足旅客在旅遊活動中的各種生理和心理需要。因此，導遊常被稱爲「非官方的友好大使」、「友誼的建築師」。的確，導遊是旅行社的支柱，旅遊業的靈魂。

基於導遊服務是旅行社服務的主體與支柱，在「旅行社服務心理」這一章，我們著重探討導遊服務的心理。

一、導遊的心理品質

世界各國旅遊業對導遊都有嚴格的要求。日本導遊專家大道寺正子認爲：「優秀的導遊最重要的是他的人品和人格。」他指出導遊的基本條件是健康、整潔、禮貌、感情、笑容、毅力、膽大、勤奮、開朗、謙虛；具體條件是要有豐富的知識、靈活地運用經驗、瞭解遊客的心理、掌握說話的技巧。導遊站在客人面前，要讓每位客人都感到心滿意足。

導遊除應具備高度的政治素質、健康的身體素質並精通導遊實務外，還必須努力發展和培養其良好的心理素質。導遊人員的心理狀態就像無聲的語言，時時刻刻影響著旅客的心理，其心理品質直接影響旅遊消費行爲。因此，導遊應具有與其工作相適應的心理品質，以調節支配自己的心理活動和行爲方式，來爲旅客提供更好的服務。

興趣

導遊的興趣應該是廣泛的。導遊應在精通導遊實務的基礎上，

發展自己多方面的興趣嗜好。豐富的知識是導遊所必備的，而廣泛的興趣又是其入門的前提。上至天文、下至地理，中外的史地、政經、文化藝術、建築、宗教、美學、民俗、法律、醫藥衛生等，凡是旅客想知道的，導遊都應略有涉略，最好有相當的深度，這樣才能滿足旅客獲得最大的精神享受。狹窄的興趣會使導遊服務工作受到限制，甚至不能適應工作的需要。

性格

國外在選擇導遊時特別重視的條件是個性品質，要求具有愛他人、愛與各種類型的人打交道的熱情性格。從事導遊工作的人最好是熱情活潑、外向型的人，永遠精力充沛、精神飽滿、性情溫和，既善於交際又能夠熱情助人。

情感

情感是人對客觀事物一種好惡的心理傾向。導遊面臨複雜多變的客觀事物，如不同需求和個性的旅客，進而引起導遊不同的態度，產生不同的情感體驗，導致不同的導遊行為。導遊強烈而積極的情感可推動導遊服務，有益於旅客的各種活動。健康積極而持久的情感品質，反應在導遊人員應具有高尚的道德、正確的美感和理智。

道德感

表現於導遊對自己國家的優越感和榮譽感；對導遊工作崇高的使命感與責任感，進而發展為對旅客的友誼感。以積極健康的動作、表情等情緒有效地感染旅客，激起他們強烈積極的心理體驗，引發旅客積極肯定的情緒以產生良好的導遊效果。

美感

導遊正確的美感應符合現階段人們的審美及綜合的審美標準，適應旅客對審美的一般心理需求與慾望。這不僅反應於外表上，而

且反應在對旅客審美的趨同性上。在導遊中，既要照顧全團的共同審美情趣，又要適當顧及個別的審美要求。導遊可透過審美引發旅客積極的情感體驗。

理智感

導遊正確的理智感反應在導遊具有鑽研導遊實務的求知慾和在導遊服務中努力保持積極的情感，並控制自己消極情感的產生。對遊客不合理的要求應以平靜、耐心的態度以期旅客的諒解，不應流露出不耐煩的情緒或失去理智地與旅客爭吵。導遊應努力把自己積極的情感穩固而持久地維持在為旅客服務的行動上，給旅客愉快、肯定、積極的情感體驗。

意志

導遊服務面臨複雜的社會環境，而導遊的個體因素與複雜的客觀因素間常引起導遊心理上的衝突。要正確解決各種心理衝突，服從導遊服務的目標，有賴於導遊堅強的意志品質。它表現在導遊意志活動中的自覺性、果斷性、堅韌性和自制性。

能力

導遊必須具備解決各種矛盾的能力。導遊服務要順利完成，除應有廣博的知識、熟練的業務技能外，還應具備觀察、注意、記憶、想像、思維、判斷力，語言表達能力，交際能力和應變能力等。其中觀察力、注意力、語言能力是導遊最基本的能力品質。

觀察力

導遊應具備敏銳的觀察力，透過觀察旅客的言談舉止、面部表情、神態的變化來掌握旅客的心理，準確地判斷旅客的需求與意圖，瞭解旅客的興趣指向和氣質特點，從中尋覓旅客心理變化的線索脈絡，採取相應的導遊服務措施。一方面，在旅客還沒有提出要求時，就給予幫助，滿足其心理；另一方面，可迅速觀察到某些旅

客的激情爆發的預兆，及時採取措施防患於未然。例如，導遊的講解方向對路，會吸引遊客的注意力，表現出目不轉睛、屏息傾聽；反之，遊客則表現出不耐煩、東張西望，這時導遊應隨機應變地及時轉換話題、景物，順著遊客的心思和意願去引導遊客。在參觀遊覽中，導遊需處處、時時用敏銳的眼光去捕捉旅客心態的外露痕跡，主動接受來自旅客的肢體語言所發出的訊息，掌握旅客需要幫助的各個方面，靈活且及時地滿足其心理需要。如旅客在遊覽中，若看到與本國或本地區不同的風俗習慣時，都會好奇而自然地將視線轉向導遊，其表情、神態、肢體在提示導遊，請告訴我是怎麼回事？期待導遊的解答。這時，導遊應主動地講解、說明。導遊若有機會閱讀美國學者朱麗葉·法斯特（Julius Fast）所著的《肢體語言》（*Body Language*）一書，將能更瞭解人體姿態的奧秘，並瞭解肢體語言的豐富內涵，有助於提高導遊的觀察力，根據旅客的需求給予以適當的導遊。

注意力

導遊在懷有強烈興趣時，能觀察到許多細節，但觀察時必須具有高度集中和穩定的注意力。導遊的注意力不僅要穩定，而且應儘量擴大注意的廣度，即具備注意分配和注意迅速轉移的能力。如當一位導遊在風景區解說時，不僅要集中注意力於所講解的景物上，而且要善於分配注意力於觀察旅客的情緒反應變化上。導遊若注意力的轉移不夠迅速、靈活，也不易很好地連接導遊活動的各個環節。當活動內容轉變時，將影響導遊服務的效率與品質。

表達能力

導遊的表達能力是指導遊與旅客接觸時，運用語言、表情、行為等傳遞訊息的能力。導遊良好的語言表達能力有助於創造和諧的旅遊氣氛，促進旅客的消費行為，滿足其心理需求。導遊服務的過程中，對旅客的語言服務占了很大比例，導遊的主要心理品質也可從導遊的言語中表現出來。因此，具備良好的語言表達能力是做好

導遊服務的關鍵。導遊的語言表達應力求文明、準確、完善、精煉、清晰、誠摯和善、生動幽默、靈活。禮貌、友善優美的語言，可引發旅客內心的好感；簡潔準確、誠摯中肯的語言，能增強旅客的信任感；富於感情色彩、生動活潑而幽默風趣的語言，能激發旅客的興趣，使其產生愉快的情緒體驗；適應對象、靈活多變的、有針對性的導遊服務語言給旅客很大的親切感，進而使其獲得心理上的滿足。另外，導遊的行為表達能力也是導遊服務中重要的一環。行為表達是無聲的，常常可以透過導遊的舉止、態度、表情等，在舉手示意、引領參觀中向旅客表達自己的友好、自信、樂觀、開朗和善於處理問題、瞭解旅客的能力。導遊在語言、行為等方面良好的表達能力，也是必備的心理品質。

二、導遊服務中的主要心理策略

導遊服務既是一種功能性服務，更是一種心理性服務。為滿足旅客在旅遊中的各種心理需求，導遊服務應注意把握旅客的心理規律，利用一些心理策略做好導遊服務。

因勢利導，靈活導遊

「因勢」就是要承認、尊重、順應和利用旅客追求的心理和諧。「利導」就是對旅客的行為施加影響，使旅客採取合乎規定的行為。即導遊中努力使旅客的生理和心理需求得到合理的滿足，為旅客的內心壓力尋找一條合理的釋放途徑，注意以理服人與以情感與人相結合，因勢利導地做好導遊服務工作。

樹立美好的最初印象與最後印象

迎客和送客是導遊工作的開始與結束，旅遊服務給遊客的第一印象與最後印象，對遊客在心理上的影響是很大的。

第一印象的好壞常常構成人們的心理定形，不知不覺成為判斷一個人的依據，特別是短期相遇。旅客到達旅遊目的地首次接觸導遊人員，導遊人員給旅客留下的第一印象常會左右旅客在日後旅遊活動中的判斷與認識。美好的第一印象，將會促進導遊人員日後工作順利地發展。因此，導遊人員從機場、車站第一次接觸旅客起，就必須注意自己的形象要美觀大方，態度要熱情友好、充滿自信，辦事要穩重精幹。不僅要注意外表的形象和態度對旅客心理的影響，而且要以周密的工作安排、良好的工作效率給旅客留下美好的第一印象。從機場到飯店的交通工具、行李運送、住房、飲食到書面的導遊資訊的提供，都要做好妥善的安排，迅速地滿足旅客的需求。消除旅客初到異地時的疑慮和茫然，增強其安全感和信任感。這是導遊服務工作成功的開始，也為日後接待服務工作中遇到問題時能容易成功地圓滿處理，奠定了一定的感情基礎。當然，導遊在迎客之前做好心理預測和接待服務的準備，將有利於樹立良好的第一印象。導遊的歡迎辭是服務的「序幕」，常是給遊客的第一印象。導遊在接待顧客前若能記住客人的特徵、姓名，迎接顧客時就能呼出其名，也有利於獲得遊客的好感。

　　與第一印象一樣，導遊留給旅客的最後印象也非常重要。若導遊給遊客的最後印象不好，就可能導致前功盡棄的不良後果。一個旅程下來，作為導遊雖感到很疲憊，但仍應保持精力充沛的外表。這一點常令旅客對整個旅程抱肯定和欣賞的看法，能產生很大的心理作用。同時導遊要針對旅客此時開始想家的心理特點，提供周到的服務，不厭其煩地幫助他們選購物品，真誠地請他們代為問候親人；對服務中的不盡人意之處要誠懇檢查，廣泛徵求意見和改進建議；代表旅行社祝他們一路平安。導遊此時以誠相待是博取旅客好感的最佳策略。在儀表方面要與迎接客人時一樣，送別時要行注目禮並揮手示意，一定要等飛機起飛、火車啟動、輪船駛離後才可離開。良好的最後印象能使旅客對即將離開的旅遊地和導遊，產生強

烈戀戀不捨的心情，進而激起再次旅遊的動機，回去後可產生良好的宣傳作用。

運用眼神的魅力，進行微笑服務

眼睛是心靈的窗戶，炯炯有神的眼睛能撥動人們的心弦，奏出令人身心愉快的樂章。導遊服務中應充分運用眼神的魅力。如導遊若將和藹的目光在接團時注視著每一位客人，當客人感到你的目光，就感到受到了尊重，便不禁地對導遊產生好感。如何正確地動用眼神的魅力？德國哈拉爾德‧巴特爾在其《合格導遊》一書中作了精彩的論述：「導遊應努力做到在自己的視野中雖有旅客的眼睛，但不僅僅是看著他的眼睛，更不能盯著對方的眼睛。導遊的目光應該是開誠佈公的、對人表示關切的，是一種從中可以看出諒解和誠意的目光。這種目光表明交談者願意理解對方的願望。在導遊的視野裡，如果不能看到旅客的全身，就不應只看對象的某一點，而要看對方的頭部及上身。這樣做之所以重要是因為不如此就無法看到對方的表情、姿勢和整個態度。從談話中，旅客的表情和姿態中，我們可以瞭解更多的東西，甚至比語言中瞭解的還要多。」

在眼神的運用中，微笑的眼神在導遊服務中應時時表現。微笑能使人感到真誠和坦然，是人際交往中友誼的象徵。心理學的研究告訴人們，真誠的笑、善意的笑、愉快的笑能產生感染力，刺激對方的感官，產生回饋效應，引起共鳴。所以，導遊的微笑最能博得旅客的好感而產生心理動力。導遊真誠愉快的微笑是歡迎詞，是伸出的友誼之手，是尊重對方的示意，是架起和諧情感交流的橋樑，是美的化身。笑是心理上情緒的反應。導遊的微笑服務能使旅客迅速消除生疏感，縮短與導遊之間的距離，猶如回到家裡受到親人的接待。有經驗的導遊，深知微笑服務對旅客的巨大魅力。儘管他們在生活工作中遇到困難，也難免產生怨氣而情緒低落，但在旅客面前，他們總是保持笑臉迎人、幽默風趣，令旅客心曠神怡、非常愉

快。因爲笑是「被人喜愛的秘訣」。導遊服務成功的心理秘訣之一就是「微笑服務」、「笑臉迎人」。

利用興趣特點和 AIDA 原則安排導遊活動

興趣是人們力求認識某種事物或活動的心理傾向，具有能動的特點。從興趣的程度來說，它可以增加也可以減弱。從內容來說，它可以隨時轉移，由某種興趣轉到另一種興趣，或因外界事物的刺激產生一種新的興趣。興趣的能動性特點爲導遊服務工作增加了能動性。導遊如何使旅客對活動的內容由不感興趣或興趣不高，轉爲有興趣並逐漸增加興趣的強度，如何保持興趣的穩定和持久，如何防止興趣的突然消失，導遊如何利用興趣的能動性特點處理一些問題，下面是 AIDA 原則的利用。

AIDA 是歐美商業界進行市場推銷的原則，它反應了從認識到行動這一行爲模式。AIDA 由 attraction（吸引力）、interest（興趣）、desire to act（行動的慾望）、action（行爲）四個英文字首的字母構成。歐美旅遊界吸取其合理內涵應用於旅遊接待工作，導遊服務中若運用得當也能取得較好的效果。如因某種原因，導遊不得不改變已確定的行程計畫，其中涉及換掉旅客感興趣的參觀項目，導遊在解釋改變行程的原因時，提出替換的參觀項目，並加以有聲有色的詳細介紹，使新項目對旅客產生吸引力（A），引導旅客興趣的轉移（I），產生參觀新項目的意願（D），進而同意導遊改變行程接受新安排（A）。這個例子說明導遊若有目的、有針對性地利用旅客興趣能動性的特點和其行爲模式，將容易達到自己預期的目標，安排好導遊活動。

一般情況，旅客是懷著濃厚的興趣、好奇的心理參加旅遊活動的。問題是如何進一步去激發，使原有的興趣得到發展，使旅客乘興而來，盡興而歸。這就要求導遊在服務中應用一些激勵因素去激發旅客的興趣。如利用直觀形象和語言這兩種激勵因素。新鮮、悅

目、奇特的直觀形象可以引起人們的直接興趣。有的科學家認為，直觀興趣與腦內以化學物質支配的「好感構造」有關。導遊可以利用自然景物、歷史古蹟等作為激發旅客直觀興趣的激勵因素。但作為激勵因素的直觀形象切忌重複，重複會產生單調感，甚至造成興趣索然。如中南部旅遊據點寺廟眾多，所到之處內容重複，直觀興趣就難以持久。此時，導遊若能借助於語言這一激勵因素，生動闡述其中的奇妙之處，便能重新激發起遊客的興趣，並使原有的興趣得到發展。此時，旅客會將興趣轉向探索之間的差異，保持遊興的持續性。

正確使用導遊語言，充分發揮其深入人心的感染力

導遊服務不僅在於充分依靠和發揮旅遊資源本身固有的作用以引發遊客的直觀興趣，更重要的是如何借助語言去激發遊客的自覺興趣。它可以引起人們豐富的聯想並伴隨思維活動，加深對事物的認識與理解，維持產生的自覺興趣。在前面我們提到旅客主要的審美動機是觀賞自然美和人文美。但多數旅客因人地生疏、語言不通，沒有導遊的講解很難得到審美心理的滿足。導遊服務就是要把景點的美散佈給旅客，由於導遊的語言讓旅客透過聯想、移情、欣賞等心理活動使外界美的景觀變成旅客美的享受，因而使旅客獲得生理和心理上滿足。

語言是導遊服務中的重要工具和手段，它對激發遊客的興趣有關鍵的作用。心理學的原理指出，語言能作為思想交流的手段或交際的方式。一切思想的交流，首先是施加影響於交談者，影響其意識、動機系統及情緒範圍和價值觀。交際活動的心理內容基於我們預計要改變的是哪一方面而有所不同：(1)傳授新知識；(2)改變動機系統或改變價值（信念）；(3)直接激發行動。根據以上原理，導遊應如何充分運用語言影響於旅客，進而激發其遊興，是值得探討的問題。導遊的語言受旅遊業性質與其特定任務、對象和條件的影響

制約而構成專業化的特色——導遊語言。導遊語言是科學性、知識性、藝術性三者的融合，它可以從多方面引發旅客的注意力。正確地使用導遊語言可以發揮其深入人心的感染力。導遊的語言應該是友好的語言、美的語言及生動活潑的語言。

友好的語言

1. **言之友好**。導遊是「友誼的建築師」，在語言的用詞、聲調和表情上，都應表現出友好。如「認識大家我很高興」。友好的語言發揮溫暖旅客身心的作用，尤其對遠離家鄉的旅客更是具有親切感，有縮短與導遊的心理距離而強化服務的效果。
2. **言之有禮**。友好感情的表現形式是禮貌。「禮」實際上是「自謙而尊人」，多用敬語、禮貌語可令人心情舒暢。在失禮時說聲「對不起」，表達了導遊謙虛而勇於糾正錯誤的美德，使旅客有通情達理之感。導遊中發生的許多糾紛就因為導遊的禮貌語言而得以順利解決。

美的語言

導遊的語言在用詞、聲調和表情等方面應講究語言藝術，給人美的享受，使旅客產生美的移情：

1. **言之悅人**。俄國哲學家、文學家車爾尼雪夫斯基說：「美感的主要特徵是一種賞心悅目的快感。」能使旅客「賞心悅目」產生心理快感的語言就是美的導遊語言。像是不提及旅客避諱的事；當旅客提出一些無法做到的要求時，也應用婉轉或幽默的語言加以扭轉和修飾，不應該表示出「No」，而應表示出「Let me try」的感覺。
2. **言之暢達**。流暢的導遊語言反應在用詞得當、語言正確、語法語調傳情三個方面的協調性。
3. **言之文雅**。禮貌是文雅的屬性之一，善良是文雅的內涵之

一。恭敬他人才能出言文雅，文雅是一種正規的語言，故有
「雅言」之說。導遊文雅的語言正是以上幾方面的表現。

科學的語言

科學的語言是實事求是的語言：

1. **言之有據**。導遊講解的內容要有根據，實事求是，即使是傳
說、神話等虛構的「事實」，也要有所出處。導遊的語言要經
得起旅客的推敲。

2. **言之有物**。導遊的語言必須具有豐富的內容並合乎科學，語
言應準確、嚴謹，具有嚴密的邏輯性，而不應僅僅使用漂亮
的詞藻，卻沒有什麼內容可言。

3. **言之有理**。導遊不僅要講出事實根據，而且要根據事實內容
善於分析，講出道理令人信服。若與旅客發生衝突，要堅持
和顏悅色以理服人的態度，一時無法達成溝通可求同存異。

生動活潑的語言

前面提及友好的、美的、誠實科學的語言，著重於語言的內容
兼表意形式，而生動活潑的語言則著重於語言的表意形式兼內容。
英國美學家奧斯本說，形式與內容不能相互排斥，因為缺少一方就
不完善，抽象化足以扼殺雙方。如果導遊的語言是平淡或背書式的
呆板、枯燥單調，甚至是生硬的，旅客聽起來便索然無味，必然在
心理上產生厭煩的情緒。因此，導遊的語言必須形象生動、富有趣
味、發人省思，這樣才能產生引人入勝的作用，發揮語言的感染
力。

言之通俗

在導遊語言中可多運用設問、比喻、排比等修辭手法，恰當地
使用旅客所熟悉的諺語、俗語、俚語、格言、典故等。因為濃厚的
地方色彩會給旅客真實感和親切感。它不僅增加語言的生動性，且

可發揮言簡意賅的作用。

言之生動

在古今中外的知識寶庫中，有許多成語、典故、神話、寓言、諺語、詩歌、故事及富有哲理性的語言等，這些都具有生動性的特點，導遊可以從中吸取豐富的精華使語言生動。導遊的語言與情景交融活躍了觀賞氣氛，激發起濃厚的興致。導遊從遊客中也可學習生動的語言。如一位美國客人說：「中國大陸如此廣大美麗，再好的相機、再多的底片也不夠用。我認為最好的照相機是自己一雙明亮的眼睛，用不完的底片是自己的頭腦，只有它們才能從這兒帶走真正完美的記憶。」一位導遊在遇到照相入迷的旅客拖延團隊的時間安排，引用了這段生動而富有詩意的語言，收到了良好的效果。導遊語言的生動性還表現在講解時的手勢、動作、表情等方面應配合和諧一致，以引起旅客的注意力。

言之幽默

在導遊服務中遇到不愉快的情況，幽默可以緩解窘境，甚至可以化干戈為玉帛；當情況危急、人心浮動時，幽默可以穩定情緒；當人際關係產生齟齬，幽默有相逢一笑泯恩仇之效；遇沮喪哀怨之事，幽默又有破涕為笑之功。幽默是生活中的智慧之光，是人際交往中的調味料與潤滑劑，能使交往關係和諧、自然、輕鬆有趣。幽默的語言大都含蓄、詼諧，引人發笑，意味深長。旅客旅遊的動機是尋求樂趣。導遊幽默的語言使遊客放鬆心情，身心愉快。如下大雨飛機不能按時起飛，導遊說：「人不留客天留客，天公捨不得遠方的來客走啊！」

英語導遊說：「Fail to plan, plan to fail.」英國心理學家麥獨孤（W. McDougall, 1871-1938）認為，「幽默是人的一種本能，這種本能使人以快樂的態度處理事情，即使在失意的時候也能安慰自己，一笑置之。」旅客愉快的笑是一種正面的情緒體驗，有益於身心健康，並從中得到心理滿足。

針對客人的背景及個性特點靈活地導遊

旅客來自世界各地，其背景必然造成不同的旅遊心態。導遊服務應針對性地因人、因時、因地制宜地靈活進行。

根據不同國家的民族習慣和風格導遊

每個國家和民族都有自己的傳統文化和風俗習慣，反應在旅客頭腦中就形成了不同的個性傾向和個性心理特徵，在不同的性格、興趣和愛好上表現出來。例如，美國人性格外向、開放、崇尚自由，富有幽默感，導遊可多使用幽默風趣的語言；英國人性格內向，尊崇紳士風度，為人矜持，導遊應注意自己的言談要莊重、嚴謹，不可舉止失當；日本人則較重禮貌，導遊服務應注重禮節。

針對不同背景的旅客導遊

講解要能滿足旅客的需要，必須聯繫他們熟悉的事物。如歐美遊客對中國文化較生疏，有經驗的導遊在給他們描述白娘子與許仙的愛情悲劇時，常與他們熟悉的羅密歐與朱麗葉的愛情悲劇相聯繫，旅客不僅易懂而且倍感親切。對傾向於旅遊度假休息型的旅客，應著重於詳盡地講解名勝古蹟，使其保持輕鬆愉快的情緒。對職業相同的專業旅遊團，在遊覽中要著重介紹一些與他們專業相關的內容。對年長者的旅遊團，可結合其容易懷舊的心理讓其觀賞古董文物，適當地介紹一些中國老年人的生活狀況、社會地位、家庭環境等。對婦女，尤其是中年已婚婦女，結合他們對購物、市場、物價、特產感興趣的特點，提供針對性的服務。對青年旅客應結合其好奇心強、對新事物感興趣、富有冒險精神而提供針對性的導遊，並可適當向其介紹一些當地青年的學習、就業、戀愛婚姻等問題。

根據個性類型導遊

導遊無時無刻都在為具有不同個性類型的旅客提供服務，導遊應該針對不同個性的旅客運用不同的語言表達方式，提供針對性的

服務。

尊重旅客的審美習慣

　　旅客的審美意識和審美活動帶有主觀性，導遊應尊重旅客的審美習慣。儘管自然美和人文美都有美的客觀屬性和形式，但審美意識和審美活動帶有明顯的社會性、時代性、民族性和個人選擇性。導遊認爲是美的，旅客未必認爲是美的；但有時導遊不感到是美的東西，旅客卻認爲是美的。如馬扎是中國北方用帆布爲面、鐵木作架的折疊式小坐具。導遊不認爲美，而旅客認爲它很美，認爲他是「中國古老文化和民族智慧」的表現，要買回去做紀念。因此，導遊應隨機應變靈活地做好導遊服務。導遊應幫助國外旅客瞭解中國人的審美觀，因爲外國遊客往往不太容易一下子就能瞭解中國旅遊景觀的審美標準，且也不一定欣賞。當然導遊不能把自己的審美觀強加於人，但若客人由於不瞭解而不能欣賞中國的美，導遊有責任引導遊客瞭解中國的審美習慣心理。

依東、西方人不同的思維方式針對性地服務

　　一位好的導遊應瞭解西方人的思維方式與東方人的思維方式的不同。東方人的思維方式，從抽象到具體，從大到小，由遠到近，而西方人則反之。如寫通訊地址，西方人是先寫姓名、次寫單位、再寫牌號、街道、區、市、州，最後才寫國家，中國字則相反。因此，導遊在爲歐美旅客講解時要多舉事例、數據等具體事實，結論讓旅客自己評論，如此效果較好。切忌談論空泛的理論、妄下斷語。

善於觀察遊客情緒，利用旅客的注意，主動導遊

　　旅客中，有的毫無隱藏地將自己的情緒反應出來；有的性格內向，不會顯露出來，往往不易覺察他眞實的情緒狀態。這就需要導遊透過正面的、側面的、多方位地去觀察，並從實務中不斷累積經驗去瞭解遊客的內心世界。導遊應努力成爲遊客情緒的安排者、調

節者。導遊除透過旅客的外在表現去觀察分析旅客的喜怒哀樂，儘可能滿足遊客的需要而激發遊客的積極情緒外，還可巧妙地引導遊客的留心注意，使遊客的情緒一直處於興奮活躍的狀態之中，激起遊客的想像和思維，以獲得美好的感受和滿足其心理。

運用超常服務贏得人心

雖然導遊的主要工作是在旅客參觀遊覽時提供導遊講解，但這並非為導遊的全部工作。導遊是旅客的服務員，只要是旅客所需要的，就是導遊所應該做的。一般旅客對導遊所提供的一般性和例行性的服務反應並不熱烈，他們覺得這些服務是應該提供的，每個人都認為此次旅行已繳納了所有費用。因此，在接受按費用的高低所提供的不同等級的服務時，覺得自己理應去享受。但是超常服務與一般服務不同，它是導遊向旅客提供的特殊服務，亦稱細微服務。超常服務的內容和項目是超出旅客期望的，要使他們看到自己和導遊之間的關係並不純粹是金錢買賣關係，而是充滿了人情味。如一旦遇有客人患急病，導遊就應千方百計地聯繫醫院就診，不分晝夜、不辭辛勞地照顧客人；客人生命垂危急需搶救，導遊挺身而出慷慨捐血；殘障人士行動不便，導遊在遊覽中多一份照顧，就使他能與正常人一樣地遊覽；客人不慎遺失金錢證件，導遊經努力幫其尋找，終於能物歸原主。再如經較長時間旅行到達旅遊點時，導遊主動指明男女廁所的位置，以便大家解除負擔，心情愉快而輕鬆地聽講解和觀賞美景。這些看來並不起眼的服務，表現出導遊基於旅客的立場考量問題，於細微之中見真情。在旅客急需幫助時，導遊要及時出現在他們面前，伸出援手，使他們倍感溫暖，深受感動。因此，在導遊提供「超常」服務之際，正是導遊服務最得人心之時。

複習與思考

1. 為什麼說旅遊審美是一個綜合的審美心理過程？
2. 導遊應具備哪些心理品質？
3. 簡述AIDA原則在安排導遊活動的應用。
4. 對導遊語言有什麼標準和要求？
5. 為何在導遊提供「超常」服務之際，正是導遊服務最得人心之時？

第二十章　旅遊交通服務心理

學習目的

　　現代旅遊業的發展，有賴於旅遊交通的發展。透過本章的學習，瞭解旅客對旅遊交通服務的心理需求，改進旅遊交通服務的對策。

基本內容

1. 旅遊交通

　　旅客在旅途中的心理　改進旅遊交通服務的對策

第一節　旅客對旅遊交通服務的心理需求

一、旅遊活動與旅遊交通服務

　　旅遊交通，是指一般交通中針對旅遊事業服務的部分。「行」
是旅遊活動的首要環節。旅客開始旅遊活動的第一步便進入交通服
務工作的範圍。旅遊交通服務包括人們離開家到達旅遊目的地的交
通服務，以及人們在旅遊地遊覽的交通服務。

　　現代旅遊業的發生、發展有賴於旅遊交通條件：合理的交通路
線，先進的交通設備，配套的交通服務設施（機場、車站）及服務
管理人員的優質服務等等。本章僅就旅客對旅遊交通服務的需求、
旅途中的心理和行為特徵與旅遊交通服務的對策，作一些探討。

　　旅遊交通服務是為旅客提供「行」的服務。首先，我們必須瞭
解旅客對旅遊交通服務的生理和心理的需求，如何才能滿足其需
求，以及人們在無法獲得滿足（遭受挫折）時的心理反應。由於時
代、旅客構成、經濟條件等眾多因素的差異，旅客對旅遊交通服務
的需求也有極大的差異。這裡我們僅針對大多數旅客對旅遊交通服
務最主要的需求來探討。

二、旅客對旅遊交通服務的心理需求

便捷的需求

　　旅客對旅遊時間的知覺非常敏感。許多旅客已習慣平時快節奏

的生活，當他們想要轉換生活步調來達到休息的目的時，往往會感受到一種與時間相競的緊張情緒。他們希望在旅途中所耗費的時間是短暫的，所得到的旅遊交通服務是方便快捷的。

另外，一天中每個人所支配的時間是固定的，只有 24 小時。這種侷限促使人們尋找一切途徑來節約時間，特別的是人們往往試圖減少用在枯燥乏味的雜務和其他活動上的時間，以便抽出更多的時間去從事他們極感興趣的活動。旅行途中通常是為達到旅遊目的地，並非旅遊的目的。故旅行時間常被旅客認為是無意義的、枯燥乏味的。尤其是長距離的旅行，容易引起身體和情緒的疲勞。因此，旅客對旅遊交通服務常有「方便快捷」的生理和心理的需求。當旅遊交通不便捷而又沒有其他的旅遊刺激因素時，旅客常常因此而產生厭煩的情緒體驗和疲勞的生理體驗。這就是許多旅遊學者提出「旅宜速」的原因所在。

在旅遊過程中，人們總是期望能盡快地從一地趕到另一地，儘量地縮短時空距離。很多旅客選擇飛機作為交通工具，因為它是到達旅遊目的地最迅速的方式。若搭乘火車旅行，也往往選擇搭乘快車或高速列車。現代旅遊交通工具的進步，正是為適應人們對「行」要求「便捷」的生理和心理需求而發展起來的。如 1970 年代歐洲等地就發展出高速列車、高性能汽車、高速公路等，現代航空工業的發展將進一步開發跨洲際的長途、高速的飛行工具。這些旅遊交通服務設施的高速化，正是為滿足旅客的時間知覺，滿足其節省時間及要求交通服務「便捷」的生理和心理的需求。

準點的需求

人們普遍認為時間是寶貴。所以每個人在利用這一寶貴而固定的資源時，總是按照他認為最滿意的方式分配其時間，如工作時間、生活時間、消費時間、文化時間、社交時間、空閒時間等。旅遊時間常常也是旅客有限時間裡的一部分，它被分別安排成旅行時

間、遊覽時間、用餐時間、休息時間等。又因為旅遊交通帶有嚴密的連貫性，前一站的誤點和滯留會影響下一站的遊覽活動，因此，會發生一些的經濟責任事件，如住宿費、交通費、餐費等的結算問題。對部分旅客還可能誘發一些涉外事件，如有些入境旅客不能按時出境返回本地等。所以，旅客對旅遊交通服務普遍具有「準時」的心理需求。這種需求，是人們計畫旅遊活動內容、保持正常的生活和工作步調的基本需要。如果旅遊交通服務不能按計畫準時運行，提前或延後都會打破旅客的心理平衡。他們感到一切都被打亂了，進而產生煩躁感，甚至發展成不安、不滿、反感、惱怒的情緒體驗，可能會達到無法容忍的地步。它有時會直接損害旅客的事業或健康，影響旅遊活動的展開。旅遊交通服務部門應充分認識到，「準點運行」是旅客對旅遊交通服務最基本的生理和心理需求，是維持旅行正常秩序的重要保證，也是旅遊交通服務最基本的工作規範。

安全的需求

在馬斯洛的「需求層次理論」中，曾提到人類具有安全的需求。認為安全需求是人們滿足生理需求後，最基本的一種心理需求。旅客對旅遊交通服務同樣也具有「安全」的心理需求，而且是最為關注的首要需求。旅客的安全需求在旅行途中表現特別突出，總是期望快快樂樂出門，平平安安回家，絕不希望有任何交通事故發生。

人們外出旅遊是為了滿足其生理需求和心理需求，然而只有在安全的保障下，才能樂在其中。所以安全是旅遊活動的前提。只有被認為是安全的旅遊交通服務，人們才能放心且快樂的旅遊，進而消除緊張不安的心理狀態。因此，旅遊交通只有在確保安全的前提下，才能構成有效的服務。某一地區如果海、陸、空交通事故不斷，旅客連起碼的安全都沒有保障，則必然破壞該地區旅遊的形象

和市場發展的前景。

舒適、快樂的需求

　　旅遊作為一種娛樂活動，投入的是時間和財力，產出的是精神上多層次、多方位的享受。它所產生的價值在絕大程度上取決於舒適和快樂的感受。這種快樂不僅限於旅遊目的地，而且貫穿於旅遊活動的整個過程，當然也包括旅遊交通舒適和快樂的需求。人們休閒外出旅遊是為了放鬆自己，進而得到物質和精神的快樂享受，旅途「舒適方便」的交通服務，正是迎合了這種生理和心理需求。旅遊交通服務不僅要為旅客提供「行」的方便，而且也要為旅客提供「行」的舒適和快樂。在旅行中旅客都希望交通設施衛生條件良好，因為它直接影響旅客各種感官的舒適程度。

多樣性需求

　　旅客對旅遊交通服務的需求帶有明顯的多樣性。根據抽樣調查，目前國外旅客參加中國大陸為期兩週的旅遊團，一般均要訪問56個城市，搭乘34次飛機和23次火車。旅客的這一需求特性，對於科學地計算交通運輸的需求量和發展旅遊交通建設極為重要。另外在旅客構成上的多元性狀況下，決定了旅客需求旅遊交通服務的多樣性。因此在旅遊活動中，多運用飛機、車、船等各類交通工具，即是用以滿足不同旅客對旅遊交通服務的心理需求。

第二節　旅途中旅客心理狀態及改進旅遊交通服務的對策

一、旅途中旅客的心理狀態

　　隨著航空事業的發展，飛機這種快速、方便、舒適的交通工具吸引力越來越大。特別是在其安全性能得到可靠的保障以後，飛機已成為旅客旅行，特別是長途旅行理想的交通工具。這裡僅就飛行途中旅客的一般心理作一簡單的描述，以此來說明旅途中人們心理的一般模式。

　　乘坐飛機旅行是旅客一種美好的享受。旅客離開家人在一片「一路順風」的送行聲和揮手告別之後，由服務人員引入機艙。在馬達轟鳴、一躍而起、直插雲霄的時刻，旅客會因為將脫離日常生活和緊張的心理及行為上的束縛，接受新的體驗而產生激動的感覺。

　　隨著飛機在空中平穩地遨遊，這種激動緊張感減弱，取而代之的是一種解放的自得感。人們心神舒展，行為自由。由於好奇心的驅使，旅客常常透過機窗俯看窗外翻滾的雲海，鳥瞰大地的寬廣、高山的渺小及城鎮、河流、田野等，飽覽一番與地面所見不同的景象。這時服務人員的熱情服務，美味的空中食品和機艙內優雅清潔、溫暖舒適的環境，都會增添旅途的情趣，使旅客產生愉快舒適的心情、消除生理上和心理上的疲勞，進而產生良好的情緒體驗。但由於在空中航行，旅客也可能產生不同程度的緊張和擔心，這是旅客基於安全要求的考量。同樣，搭乘火車、輪船、汽車的旅客對旅途也有要求安全、舒適良好的心理需求。旅途中人們對噪音、空

氣污染、溫度變化異常反感。所以現代化的交通工具都應提供消音
裝置和良好的空調設備。如果在旅途中能領略異地、異國的民俗風
情、地形風貌，又能聽到有關沿途風光的有趣介紹，或伴以適當的
文化活動，如民族音樂欣賞等，便會增加旅途樂趣，帶動旅遊氣
氛，解除長途旅行中使旅客產生的生理和心理上的煩悶和焦躁不安
的感覺，使旅客的心理得到調節。

　　到達旅遊目的地，旅客投身到一個陌生的世界，因人地生疏而
產生莫大的不安。旅客此時可能有多種行為反應，有的東張西望，
有的沉默寡言，或大聲喧嘩，這種現象對剛入境的旅客尤為明顯。
複雜的行為表情反映了複雜的心理狀態。旅客在經歷旅途到達目的
地後，一般都迫切希望趕快能到飯店休息。因此希望從機場（車
站、碼頭）到飯店的手續簡便、快捷便利、服務熱情。旅客希望認
識這個陌生的地方，並將有一個歡樂、舒適、愉快和安全的旅程。

　　我們瞭解旅途中旅客的一般心理，有助於我們在做旅遊交通服
務中，結合旅客的心理需求和對旅遊交通的知覺，採取一些改進旅
遊交通服務的對策，以滿足旅客的需要，減少遊客旅途中的挫折
感。

二、改進旅遊交通服務的對策

旅遊交通服務要確保安全

　　安全是旅遊交通服務最基本的工作。安全為人人所追求。旅遊
交通服務工作最重要的一環是確保遊客安全，要採取一切有效的措
施，防止交通事故的發生。因為一次「空難」在人們心理上留下的
陰影，少則幾月，多則三年、五年才逐漸消退。

交通服務設施的現代化——加強硬體建設

旅遊交通服務的設施是為旅客服務，並獲得最佳心理效果的必要條件。「工欲善其事，必先利其器。」所以，首先應加強硬體建設，機場、車站、碼頭、運輸工具及服務應逐漸實現現代化、網絡化。

交通服務的系列化

現代旅遊交通不僅僅是解決旅客「行」的問題，而且應該為旅客提供「行」的多方位服務。在充分認識旅客需要節省時間、獲得方便快樂的心理，應使旅遊交通服務逐步系列化。如我國中正、小港機場不僅有現代化的航空設備，而且在機場設有銀行、電話、畫廊、商店、出租汽車、餐廳，且在貴賓休息室內還有多幅壁畫，使旅客置身於美麗的畫廊中，得到快樂和美的享受。

交通服務的情感化——加強旅遊交通服務的軟體建設

旅遊交通服務是為旅客提供的一種服務，服務的態度常是旅客評定服務品質的指標之一。所以要提高旅遊交通服務的品質，獲得最佳的效果，就必須加強交通服務的軟體建設。要培養服務人員良好的心理品質。如高尚的情感，堅強的毅力、意志，敏銳的觀察應變能力等。他們應善於瞭解遊客的好惡、困難、需求和願望，善於捕捉遊客心理和情感的變化。在客觀條件許可的情況下，「動之以情，曉之以理」，儘量滿足遊客對旅遊交通的合理要求，做個遊客的知心人。

複 習 與 思 考

1.什麼是旅遊交通？

2.旅遊交通服務包括哪些內容？

3.旅客對旅遊交通服務的主要需求有哪
　些？

4.談談改進旅遊交通服務的對策。

第二十一章　觀光飯店服務心理

學習目的

　　觀光飯店是為旅客提供食宿、購物、娛樂等綜合服務的場所。透過本章的學習，瞭解旅客對觀光飯店的心理需求，瞭解旅客對觀光飯店服務品質的認知模式，做好飯店服務工作的心理因素。

基本內容

　　1.旅客的住宿心理
　　　觀光飯店服務品質　期望值　住宿顧客的需求
　　2.大廳服務心理
　　　第一印象　最後印象
　　3.客房服務心理
　　　超常服務　延伸服務
　　4.餐廳服務心理
　　　餐廳接待服務心理　宴會服務心理

第一節　旅客的住宿心理

一、旅客與觀光飯店服務

　　旅客經歷了一段時間的旅行到達旅遊目的地後，迫切需要解決食和宿的問題。觀光飯店要爲他們提供相應的服務。旅客對觀光飯店的住宿和餐飲服務有怎樣的生理和心理需求？飯店的經營、管理、服務等從業人員如何才能爲旅客提供最佳的服務？這些問題都是現代觀光飯店業需要研究和解決的。作爲觀光飯店經營策略和制定服務措施的重要依據，關係到飯店業經營的成敗。

　　現代觀光飯店要獲得成功，必須以服務品質求生存。而服務品質的高低常常以服務人員提供服務時的行爲、態度及顧客在享用服務時獲得的感受和滿意程度爲衡量標準。飯店員工的服務行爲與顧客的行爲是相互關聯且相互影響的（見**圖21-1**）。

　　觀光飯店的服務品質除了取決於飯店的設施（設備）的品質、有形產品的品質（餐飲、購物等）、提供服務的品質（員工提供的服務）、飯店的環境品質（自然環境、人際環境）等技術與功能品質外，還取決於旅客對飯店服務的期望品質和經驗品質相比較得出的感知服務品質。觀光飯店服務的最終品質是旅客將期望值與實際感受相比較後獲得的滿足程度，常產生如**圖21-2**所示的四種結果：

　　1.期望值高，實際感受良好。客人感到如願以償，感知服務品質高。

　　2.期望值低，實際感受良好。顧客的體驗會有出乎意料之感，感知服務品質高。

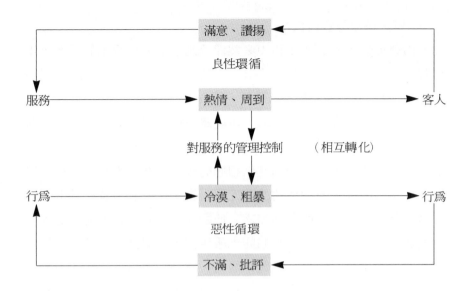

圖21-1　飯店員工服務行爲與客人行爲相互作用關係

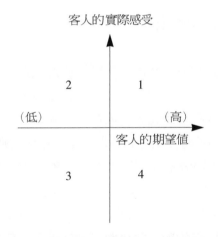

圖21-2　客人期望值、實際感受與滿意程度的關係

3.期望值低，實際感受普通。感知品質尚可接受。

4.期望值高、實際感受差。顧客感到名不符實，產生極大失

望，感知品質最低。

由此可見，在飯店服務中必然涉及到眾多心理學上的問題，值得我們去探討。國際著名的美國假日旅館公司（Holiday Inn）提出了「為旅客提供最經濟、最方便、最令人心情舒暢的住宿條件」為經營方針。這裡提出的之「最」也就是從最需要的方面去研究服務對象。它的創始人威爾遜曾透過一次旅行，親身體驗和考察作為一個旅客的心理需求，然後制定出相應的改革方案和措施而取得了現今的成功。所以，一個成功的觀光飯店企業家，必須廣泛涉取顧客經常變化和可能出現的潛在需求，使觀光飯店的服務不斷地適應旅客的新需求。它使現代意義的觀光飯店提供的服務已不僅侷限於住宿和膳食，而且在交通、遊覽、購物、會議、通訊、貿易、娛樂、健身等眾多方面也能提供多功能及全方位的服務。在這一章，我們僅就觀光飯店住宿及餐飲服務心理，作一簡單的闡述。

二、住宿顧客的需求

旅客的心理活動隨著時間、地點、旅遊活動的不同階段、環節及客觀事物等，發生著變化。心理活動就是活動者的心理狀態，是一個動態過程。當旅客到達觀光飯店，首先必須了解他們需要些什麼，這些需要的滿足將在旅客的心理上產生何種反應。

旅客住進飯店後，即成為飯店的「顧客」，他主要的需求是有個臨時的「家」，解決生活上基本的需求，這是旅客到飯店來的最主要的動機。飯店的顧客在這一動機支配下，具有哪些具體的生理和心理需求呢？飯店接待的顧客除少數是常客外，一般顧客逗留的時間都比較短。顧客年齡、性別、職業、國籍、種族、宗教等情況各不相同，需求複雜。我們這裡僅討論最普遍和最基本的需求。

方便

　　任何旅客都需要下榻的觀光飯店爲他們提供各種方便。如觀光飯店在交通上是否方便？在營業時間上是否方便？辦理住宿和退房手續是否方便？服務的項目能否滿足生活、娛樂、工作等方面的要求？是否有洗衣部、商場、電子通訊設施等配套服務？行李運送能否快捷？實際上，旅客不僅要求觀光飯店提供食宿的方便，而且希望觀光飯店能提供上述各種的服務。總之，「方便」是旅客在觀光飯店時最基本的需求。觀光飯店若滿足了旅客要求方便的心理需求，會使旅客在心理上產生安慰感，激發愉快、舒適的情緒體驗，消除旅途中的疲勞和對新「家」的種種不安心理。

安全

　　安全是旅客非常關切的問題，也是旅客要求滿足的最重要的需求之一。現代觀光飯店，加強防盜、防火的設備和措施，訓練服務人員在安全防衛方面的基本技能，重視對旅客財物的管理保護，加強火災警報裝置、電子門鎖等防衛措施等，都是爲了滿足旅客對安全的需求，以保障旅客在飯店中能愉快安全地渡過短暫的旅行生活，抒解旅客對新「家」的心理緊張感，產生平安保險的感覺。

整潔

　　旅客出外旅遊，尤其關心下榻的觀光飯店是否乾淨整潔。因爲它不僅對旅客的身體健康、情緒的好壞、心境的舒暢都具有生理和心理意義，而且也是旅客精神層面和審美的需要。因此，無論是高級的五星級飯店，還是一般的飯店，其內外環境的乾淨整潔都是旅客十分關心和重視的。美國康乃爾大學旅遊管理學院的學生曾花了一年的時間調查三萬名旅客，其中有60%的人把整潔、衛生列爲住宿飯店旅館的第一需求因素。如果飯店的住宿和飲食條件不夠清

潔、乾淨，將導致旅客產生心理上的反感，從懊喪、厭惡、憤怒，直到要求立即離開這一不乾淨整潔的場所，更換飯店爲止。

安靜舒適

旅客行經旅途的勞累而投宿觀光飯店，多數希望有一個安靜舒適的場所使其消除疲勞。人們休息時，普遍的心理現象是不願意有不安靜因素的干擾。爲此，現代觀光飯店不僅注意地理位置，而且門窗都採用隔音性能良好的材質。在服務中注意輕聲化，使安靜舒適的氣氛不僅在客房，而且在大廳、餐廳、商場等其他場所也取得協調，以滿足旅客心理上的舒適感。

平等合理

旅客外出旅遊是爲了得到一種心理滿足，其中包括希望得到別人的尊重，希望受到公平合理的接待服務，不會因爲外表、社會和經濟地位的差異受到冷落待遇或在價格上感到吃虧。旅遊接待服務的平等性、旅遊產品價格的合理性，也是旅客的心理需求之一。旅客在飯店中生活，理應享受公平的待遇，自尊心應得到滿足。旅客對此類需求不僅強烈而且格外敏感。只有旅客認爲在接待上、在價格上是公平合理的，才會在心理上產生平衡感，感到不受歧視和欺騙。服務工作的不平等、價格的不合理會造成旅客的挫折感，甚至進行投訴。

三、住宿顧客的個體差異

觀光飯店是提供旅客生活服務的基地，以上所述的各種需求是旅客在觀光飯店生活中一些共同的、一般的心理活動。但是，旅客的具體情況，如國籍、職業、家庭、性別、年齡、受教育程度、生活習慣、收入水平、文化背景、宗教信仰、經濟及社會地位等不

同，旅客的興趣、愛好、個性等也不同，對上述需求的表現形式和內容必然存在個體的差異。例如，有的需要價格低些的單人房，有的要住套房或豪華套房，價格要昂貴些來顯示其地位；有的喜歡中國茶，有的喜飲礦泉水，有的要喝咖啡或果汁等等；有的慣用西餐，有的喜歡品嚐中國菜、地方風味小吃。因此，觀光飯店服務應儘可能地瞭解旅客的個體差異和個性特徵，採用針對性的措施提供有效的飯店服務。這種有效的服務依照飯店針對的目標客源市場的不同需求，來設計飯店服務的不同標準和程序，努力使不同的顧客在觀光飯店都能夠滿意，進而使顧客能達到精神和心靈上的滿足。

第二節　大廳服務心理

　　大廳包括門衛、前檯接待處、行李服務、電話總機及飯店的樞紐──總服務台。大廳的預訂服務，辦理住房、退房登記手續服務，行李服務，接送服務，都是飯店為旅客提供最基本的服務，亦即是觀光飯店為了使旅客得到最基本的服務而提供的一些促進性服務，是日後旅客對飯店服務印象產生的基礎。當旅客步入飯店的大廳，他們有哪些心理活動呢？這是飯店大廳服務心理必須研究的問題之一。

一、旅客在大廳的一般心理需求

被尊重心理

　　當旅客踏入飯店，在大廳中被尊重的心理特別強烈和敏感。他們期望自己是受歡迎的人；期望面臨的是服務員熱情的接待服務、笑臉迎人、聽到的是禮貌友好的語言；期望尊重他們的人格、習俗

及信仰；期望尊重他們的朋友、顧客；期望服務人員能仔細回答所提的問題，耐心傾聽他們的意見、要求，並提供他們所需要的針對性的服務。總之，期望進入一個充滿友好、令人愉快的環境氣氛之中。

求快速心理

旅客經過長途旅行到達旅遊目的地，進入觀光飯店是為解決休息和飲食的問題。顧客這時對時間的知覺特別的敏感，不希望在大廳耽擱較長的時間。他們渴望行李搬運平穩而迅速、驗證技能熟練、住房手續辦理得準確、快速，要求高效率的服務。

求知心理

飯店顧客來自世界各地。初來乍到的旅客對旅遊目的地的物產、景觀、風土人情都不太瞭解。他們步入飯店大廳具有好奇的求知心理。他們需要瞭解客房的分類、等級和價格；需要知道飯店餐飲的服務項目、特點與價格；需要瞭解飯店的其他生活服務設施能提供什麼服務；需要瞭解當地的風景名勝、文物古蹟、參觀景點、購物中心、交通路線、地理位置等狀況。所以，大廳櫃檯應當要備有上述的一些資料供顧客使用，服務人員也要對這些資訊瞭如指掌，以備隨時有顧客詢問，滿足顧客的求知心理。

求方便心理

旅客在大廳期望能快速並方便地辦理住房、退房手續，能為他們提供諸如訂票、訂餐、交通、通訊等多方面的方便服務。

二、在大廳服務中的最初印象與最後印象

旅客進入觀光飯店，首先是用感覺器官去感知周圍的事物，然

後透過思維做出初步的評價。人們對任何事物的「第一印象」與「最後印象」將深刻地映在腦海中，影響日後對事物的評價。觀光飯店的大廳是一個綜合性的服務部門，服務項目多，服務時間長，住房的任何一位客人都需要大廳提供完善的服務。當客人進入飯店時，首先映入眼簾的是大廳的環境，和為其提供服務的大廳工作人員；當顧客離開飯店時，最後一個為他提供服務的也是大廳的服務人員，最終留下的飯店形象也是大廳的形象。大廳的優質服務是飯店服務品質的窗口，顧客對大廳服務工作的評價關係重大，因為客人會透過大廳的服務來串聯整個飯店。大廳的環境、服務人員的禮貌儀態、談吐舉止、大廳的整體形象等，都具有心理學意義上的「暈輪效應」，它決定著旅客對觀光飯店的「第一印象」與「最後印象」。旅客一般住宿的時間都不長，往往在大廳接待服務產生的深刻的「第一印象」尚未消失，還未來得及發現飯店服務中的問題時，旅客又帶著「最後印象」離開了。所以，各觀光飯店都十分重視在大廳服務中「第一印象」與「最後印象」的特殊意義和產生的心理效應，注意運用「暈輪效應」，樹立飯店在旅客心目中的良好形象。

三、大廳服務的心理因素

努力給旅客留下美好的最初印象與最後印象

注意大廳環境的佈置

大廳環境的佈置關係著顧客第一與最後印象的建立。它在時間上只是一瞬間，但作為記憶表象卻可保留很長的時間。大廳的環境是一種對旅客的「靜態服務」，從佈局到裝飾、陳設等因素，都構成一種對旅客產生心理影響的接待氣氛。

合理佈局

例如，停車場與飯店大廳間的距離不宜太遠，大廳容量應設計合理。

美化環境

當旅客來到大廳，首先給他們的印象應是美觀、整潔、清新而富有特色的和諧美。大廳的環境美可從以下三方面著眼：

1. 意境美。意境是中國特有的美學，是中國文學藝術構思極為重要的。如在中國黃河岸邊飯店大廳的意境透過兩架徐徐轉動的黃河水車、潺潺的流水，使人聯想到偉大的母親之河。一股強烈的地方和民族氣息給予旅客印象極為深刻，使大廳具有其特色。

2. 裝飾陳設美。大廳人流頻繁，來去匆匆，多不作過久的停留。因此，裝飾陳設宜採用觀賞性的大效果為宜，顧客只須透過瀏覽，即可產生良好的印象。室內的裝潢設計要著重於創造出適宜人際交流的接待氣氛。

3. 整體美。無論營造怎樣的大廳意境、裝飾陳設採用何種格調和具有何種風格的藝術特色，都應注意大廳整體美的和諧效果。如注意色彩的統一色調。大廳色彩的色調要明朗、熱烈，並具有強烈的吸引力，且應與飯店整體室內裝潢的色調保持一致，創造出整體環境之美感。另外，必須時時留意大廳的整潔美化。如中國著名的白天鵝賓館，門廳的大理石地面每15分鐘清掃一次，始終保持潔淨如鏡。

美國旅館協會會員湯姆·赫林認為，對於飯店的環境和一切設施都應考慮：當這座飯店出現在你面前時，腦子裡對它的感覺是什麼？要求是什麼？極嚮往和渴望的又是什麼？湯姆認為旅客需要的是現代化的生活方式，既要有時代感又要有特殊感（領略民族特色）；既要有文化又要有娛樂。他設計的旅館裡有熱帶花卉、熱帶灌木林、珍珠雲母石、庭院式游泳池及鋼琴酒吧、中美洲木琴樂隊

等。他充分利用環境對人的心理作用，使環境隨時處在優美整潔的接待氣氛中，使顧客留下美好的印象。

設置醒目的標誌牌

大廳是為旅客提供多種服務項目的場所。醒目的標誌牌，使顧客一進入大廳就對各服務部門和服務項目一目了然，以適應和滿足旅客求方便、快捷的心理需求。標誌設置應與整體佈局構成和諧的一致美。

重視員工的儀表美

大廳接待人員的儀表美與環境美應和諧輝映。儀表是人的精神面貌的外在呈現，是給予顧客良好印象的重要條件。大廳的所有工作人員，從門衛到大廳、櫃檯的員工都應極力扮演好其工作崗位上角色，以整潔大方、自然有禮貌的儀表去接待顧客，努力營造一種信賴和親近感的心理效果，使旅客在觀光飯店中倍感溫暖，留下良好的初始與最終印象。

培養員工優美的言語

語言是人們互相溝通、意見交流的媒介。服務人員的言語直接影響顧客的心理活動，可使人喜，也可招人厭，甚至會人怒。大廳從門衛到接待處、從櫃檯到行李運送、電梯、電話等服務人員，應主動熱情地說好第一句話，使服務工作在良好的氣氛中進行，讓顧客留下親切、愉快的感覺，贏得良好的印象，為以後的優質服務奠定良好的基礎。大廳員工的言語在內容上應簡潔、準確；在語氣上應誠懇有禮；在語調上應清晰悅耳。另外，儘可能地多運用幾種外語與方言。在接待中應杜絕「四語」，即蔑視語、煩躁語、鬥氣語、否定語。在服務工作中要有歡迎聲、問候聲、致謝聲、道歉聲、告別聲。這是大廳員工優美言語的表現。

系列化服務技能的培養

　　大廳的服務項目繁多，除了服務人員儀表、言語反映服務態度親切外，還必須有嫻熟的服務技能密切配合，才能給顧客留下良好的第一和最終印象。心理學上的技能是指透過練習而接近自動化、完美化的動作方式。服務人員應熟練崗位上的服務技能，才能使旅客感到服務是周到的、親切而舒適的。如行李運送不僅要及時、快速，而且要輕拿輕放，採取保護性措施避免碰撞等。再如，櫃檯員工需要具有嫻熟的驗證技能、住房分配與登記技能、客流統計和財務計算技能、解答和徵詢技能。因為唯有方便、快捷的服務才能抒解旅客心理上的焦慮感，使旅客在大廳留下美好的印象。

周到的服務

　　大廳周到的服務不僅要求服務人員有嫻熟的服務技能，營造和諧的氣氛，而且還要善於察言觀色，從旅客的表情、神態中瞭解其需要，尊重旅客的心理需求。同時，要充分運用現代技術，不斷改善飯店大廳的服務設施。如增加電腦、傳真機、網路、影印機、電子信箱等服務設施與項目，使旅客的各種需要都能得到滿足，充分表現出大廳服務的主動周到。另外，為表現出服務的周到，現代觀光飯店常在大廳裡，設有公關人員出面協調各類關係和事務，處理旅客的投訴等。如此的安排充份表現出飯店對旅客的尊重與關心，無形中提高了飯店的形象。

處理旅客詢問的心理策略

　　旅客初來造訪，人生地不熟，常在大廳服務檯向服務人員詢問各種問題。服務人員應如何處理旅客的各類提問？美國希爾頓飯店集團在服務規範中規定，絕不能說「No」（不知道）。這可以說是處理顧客詢問的最佳心理策略。這一策略在各飯店中也同樣適用。旅客一般詢問的問題總是與該飯店的服務或是他們在當地旅遊相關的

問題。如能否代辦車船票？去某某地方如何走？餐廳幾點供應早餐？作為飯店大廳的服務人員應該要知道。若由於分工不同，或超出自己工作範圍的情況可能不清楚、不知道，也應該透過瞭解、詢問，來幫助解決顧客的問題，給予顧客一個滿意的答覆。即使答覆不夠理想，旅客也會因此感受到尊重和關心，進而滿足其求知、被尊重的心理需要。

第三節　客房服務心理

　　客房是旅客在飯店生活中的主要場所。現代旅客心目中的飯店客房，已不再僅僅是滿足消除疲勞的棲身之地。他們除了利用客房住宿，進行靜態的休息外，有的會利用客房接待親友，進行社交活動；有的從事公務、商務等活動，舉行小型集會；有的還會在客房內用餐、就醫等。他們期望在飯店的一切基本需求能在客房生活期間得到滿足，並受到熱情周到的服務，獲得物質和精神上的享受。客房已不單單是臥室，客房的設計與陳設應該有利於旅客的使用。客房內的陳設若有缺陷和不足，顧客便會感受到不受愉快、產生不滿的情緒。客房服務範圍廣泛，如整理床上臥具、清掃客房、浴室；傳遞口信留言，提供 morning call 服務、衣物洗燙等等。不僅服務範圍廣、內容多，而且旅客的需求各異。所以要做好客房的優質服務，關鍵是在於瞭解顧客在客房活動的規律和心理特點，儘可能滿足其心理和生理需求。本著一切為顧客著想的服務宗旨，採取預見性、針對性的有效服務措施，提高飯店的聲譽。

一、旅客在客房的心理需求

整潔、乾淨

　　整潔乾淨的客房環境是旅客在客房中最重要的需求。它不僅是旅客在外旅遊期間生理上的需要，而且能使旅客在心理上產生舒適感、安全感。旅客希望客房的用具，特別是直接與身體接觸的漱口杯、被單、浴缸、衛生設備等都經嚴格消毒整理。所有旅客，對客房內外的任何角落、任何時間，都存在著清潔衛生的需求。

安全

　　旅客外出攜帶的錢財、行李等最擔心丟失。他們希望住宿期間，不發生任何物品的丟失，不希望財物被竊盜而使得自己的旅遊生活與回程帶來困難，當然也不希望有任何意外事故的發生。

寧靜、舒適

　　旅客在客房休息的時間往往不受生活節律的限制，白天也可能在客房內休息；晚上可能在工作。無論客人是在休息或工作，客房內外寧靜的環境也會使人有輕鬆舒適的感覺。客房的寧靜舒適是衡量客房服務品質的一個標準。

方便

　　旅客外出旅遊，飯店的客房就是他們臨時的「家」，他們希望客房能提供像「家」一樣的方便服務。如備有常用的生活用品，代客洗衣、機場接送等。

尊重

遊客住進客房不僅希望客房服務人員熱情的歡迎，而且希望服務人員要尊重自己的人格，要尊重自己對客房的使用權，尊重自己的生活習慣，尊重自己的客人等。

二、滿足旅客需要的心理策略

良好的服務態度

優質的客房服務首先表現於服務的態度上，可採取如下的心理策略。

主動

主動的服務態度意指服務於客人開口之前。主動為客人排憂解難；主動迎送、引路、讓路；主動電梯服務；主動介紹服務項目、代客服務；主動照顧老弱病殘、噓寒問暖等，使顧客在客房得到貴賓般的享受，獲得尊重、方便、舒適的心理感受，消除旅遊在外的不安定感。

親切熱情

客房服務員在態度上不僅要主動，而且要親切熱情。客房服務人員的良好態度應是誠懇，行為上的尊重和關心，及深刻理解顧客的需求。若能使用故鄉語言接待顧客，使能使遠離故鄉的旅客有他鄉遇故知的親切感，在心理上得到一種滿足和放鬆。親切熱情的服務可消除旅客的陌生感、疏遠感和不安定的情緒，增強依賴感進而縮短與顧客間的感情距離，以取得顧客對服務的支持與諒解。

禮貌

客房服務在服務方式上要注意禮節和禮貌。如客房的清潔工作不僅要主動，而且要注意工作時間、場合、環境。一般採用背後服

務的方式，以不打擾和影響旅客正常的客房活動為主。若顧客掛出「請速打掃」的標誌，應立即迅速清掃。若客人在場，經允許可當面清掃，但要注意禮節、禮貌。動作要注意技巧、輕盈嫻熟，避免一切可能引起旅客反感的因素。在清掃、送茶水進入客房之前，要養成先為顧客考慮的良好習慣。注意門房上有無「請勿打擾」的牌子，未經允許不得入內。未敲門而入，從門縫往裡看或發現客人用錯室內設備而嘲笑等，都是不禮貌的行為表現。另外，客房服務人員要通曉各國禮儀習俗，把注重禮儀作為服務工作的習慣。這是人類相互尊重的需要，是產生共同語言、互相理解、感情溝通的基礎。這是我們在客房服務中常用的重要心理策略。

耐心

客房服務不僅在旅客不太多的情況下，服務態度要好，而且在旅遊旺季、客流量大、工作繁忙時也應保持好的服務品質。這就得要求服務人員具有耐心以保持良好態度的持續性，有意識地控制和調節自己的情緒，耐心傾聽客人的意見，耐心處理在服務中出現的問題和可能出現的投訴。

細緻周到

細緻周到是客房服務優質化的保證，只有細緻才能提供主動周到的有效服務。要將服務工作做在顧客開口之前，必須對顧客的行為進行預測，這就需要服務人員細緻觀察的心理品質。如顧客中有無特殊民族習慣，是否有病號需要特殊照料，客房的家具、物品有無損壞、丟失？工作中的細緻源於強烈的責任感、敏銳的觀察力、記憶力和勤於思索的能力。如優秀的服務人員常因為工作細緻獲得客人的好評，他們細心觀察客人的需求及周圍的動態，瞭解客人的生活規律。當客人需要服藥時，他已將溫開水倒好；當客人要休息時，他已將窗簾拉上，拖鞋已放好。這樣細緻的服務常使客人大為讚嘆，使客人在客房得到比在家中還好的舒適感、安全感、親切感，帶來了主動周到的心理服務效果。

全面細緻的服務態度還反映在客房的清潔衛生工作中。通常工作中的差錯、客人的埋怨往往由於不細緻所造成。如有些器具或房間的角落沒有注意清掃或疏忽，往往會使得整個工作帶來否定的評價。如當夜間照明時，檯燈的燈泡和燈罩上面若有塵土，就會暴露無遺；浴缸上的水鏽痕跡令客人心理上感到很不衛生；蚊、蠅、蚤、鼠等若出現於客房中，對顧客在心理上的影響是可想而知的。這時，服務人員在被動的情況下應妥善處理，向客人表示歉意，儘可能減少客人的不滿情緒。

細緻的服務還反映在留意服務的尺度，留意如何使客人放心、增強客人的信任感。如顧客在房內放了很多物品和錢財，在清掃服務時，應儘量不隨意移動。一般衣物、書籍可適當加以整理，但應小心留意。如某服務員清理桌面在為客人合上其打開的書本時，可在書頁中夾上一小紙條提醒其所讀到之處，這一細小的動作帶來了客人的好評。可見細緻周到的服務對客人的心理影響之大，它是贏得客人積極評價的有效途徑和心理策略之一。

加強超常服務、提供延伸服務

旅客對房間一般功能性服務的提供往往不屑一顧，反應不熱烈，他們認為這是飯店客房應該提供最基本的服務。但是，他們對服務人員提供的超常服務及延伸服務卻十分地讚賞。因為超常、延伸服務是給旅客在核心服務（如清潔、寧靜、安全的客房）和支持核心服務的促進性服務，提供一種額外的超值服務。它超出了一般飯店客房功能性服務的範圍，提昇了核心服務的價值，使該飯店的服務產品區別於其他飯店，而且新穎獨特，為旅客帶來超值的心理享受。如客房提供用餐服務，客房小酒吧服務，洗衣、熨衣、擦皮鞋服務，小孩及寵物看顧服務，商務秘書服務，客房健身服務等。再如前面提到的服務人員主動、熱情親切、耐心的情感服務，細緻、周到的微小服務（如準確傳達留言、按時叫醒客人，除提供針

線包、信箋、墨水、筆、電話號碼、電視節目單等以外，注意寢前開燈、掩床角等細小服務，雨天設有愛心傘處、發鞋套等）。這些看似小事，卻在細微之中見眞情，眞正呈現出服務至上、顧客第一的原則。這使客房服務的範圍不斷擴大，從滿足客人的基本需求，發展到滿足客人的多種需求包括心理需求，給客人帶來意外的驚喜，充分的心理滿足。

另外，延伸服務（附加性服務）的另一方面來源於「靜態接待服務」，眾所皆知的所謂客房「接待產品」，如小塊肥皂，恰如其分地擺在床頭的小塊巧克力，以及礦泉水、沐浴乳、洗髮精、牙膏、擦鞋器（巾）、小盒火柴、茶包、淋浴帽等等日常用品。這些微小「接待產品」爲每位客人提供了日常生活所必需的用品，不僅爲顧客帶來便利性，更增添了客房的舒適度。使得顧客輕鬆高興，在客人心中甚至會因此沖淡和彌補客房服務某種項目的不足，樹立飯店良好的形象。

若飯店的經營管理者也能重視加強超值服務、提供延伸服務，則更能取得良好的成效。如飯店的總經理向客人贈送生日卡、節日賀卡、鮮花、禮品等超常服務。這方面已有實際成功的先例。世界最豪華的法國巴黎花園飯店，進住的每位客人都會收到一瓶香檳、一束鮮花、一封問候歡迎信，飯店的經理還親自來客房探訪。這一超常服務的方式滿足了客人的心理需要，進而使得這個房價不是以天計算而是以每小時 145 英磅收費的飯店卻天天客滿。

服務操作系列化

客房的優質服務是爲客人提供良好的，以來、住、離開爲活動主線的系列化規範服務。應做到主動、熱情、禮貌、耐心、細緻、周到。客房的超值延伸服務在客房服務的各個階段都應有所呈現。爲滿足顧客在客房階段的需求，客房服務應向服務操作系列化的方向努力。

第四節　餐廳服務心理

　　餐廳是觀光飯店的一個主要的服務部門。一般接待旅客的觀光飯店都設有餐廳以滿足住宿者進餐的方便。當然，顧客可以任意選擇他認為合適的餐廳用膳，也可不在住宿飯店的餐廳用餐而到其他地方去解決用餐的需要。至於如何才能吸引遊客高興地走進餐廳，而又非常滿意，甚至帶著留戀的心情離去？這當然涉及到多方面的綜合因素，但核心問題是在於對顧客心理的研究。例如，某飯店在接待國外旅行團時，中午在餐廳設宴。經理在宴會開始，特地去表示歡迎佳賓光臨，為了表示敬意奉送四盤冷盤，並說明第一道菜是燈籠菜，表示中國傳統中的張燈結彩、喜迎貴賓之意，博得了顧客的熱烈鼓掌和歡顏。住宿 5 天，顧客要求天天在飯店餐廳用膳，且餐廳內每餐供應的菜色都有變化，臨走最後一餐又送了一道鍋巴菜，經理到場解釋這是取鍋巴的嗶叭聲，表示熱烈歡送並歡迎下次再來。在場的客人表示有機會一定再來。這一例子中所採取的措施表示：餐廳服務中，有許多心理上的問題值得研究和探討，若能迎合顧客的心理定能取得良好的效果。顧客走進餐廳的主要動機是用餐，但他也透過眼、耳、鼻等感官對餐廳和其他刺激物做出積極的反應，並伴隨情緒迅速地做出分析，調節自己的意志行動。顧客這一系列的心理活動，需要餐廳的經營管理者及從業人員在服務方面，有針對性地採取一系列的心理策略來贏得源源不絕的客源。

一、餐廳接待服務心理

　　飲食反映了每個國家（或地區）人民傳遞的訊息特徵，飲食也

是一種社會文化行為。對旅客而言，這是旅遊活動的一部分。地方菜系是美食學的方言，各地的旅客都能夠明白。把為旅客提供具有當地特色的餐點，視為餐桌上表現的一種迎賓舉動。

一個地區的資源、特點、處世哲學首先是透過烹飪具體表現出來的。地方菜系的菜譜跟習俗、服飾、古蹟、方言、歷史的見證一樣，屬於文化遺產。旅客可在觀光飯店的餐廳中感受到當地的這一文化遺產，旅遊與美食常並駕齊驅。但是美食的主體是人，即人的狀況影響到美食的效果。即再好的菜點雖然使用相當考究的材料，餐廳裝潢也不錯，若沒有一種好客的氣氛，旅客在餐廳用餐也不會感到滿意。不論什麼樣的餐廳，只有營造熱情、接觸、交往的條件和氛圍，才能吸引旅客前來用餐。我們必須真正使旅客在餐廳中得到一種心理上的愜意感。餐廳中服務的價值是人所共認的，並日益受到重視。餐廳可在既有吸引力又有安全感的前提下，去發展服務接待的觀念。在法國某地區進行的一項調查中，有60%的顧客認為去餐廳本身的目的是尋求歡樂。

餐廳的服務人員不僅向旅客提供優質的飯菜，而且向旅客提供優質的服務，讓餐廳始終洋溢著一種歡快的好客氣氛，使旅客在餐廳不僅得到生理和心理的滿足，而且精神上也獲得快樂。當然，要使旅客在餐廳得到心理滿足，這還與餐廳的外觀、招牌、裝潢、鮮花、桌椅的擺設、員工的素質等很多因素有關。

二、旅客對餐廳的心理需求及餐廳服務心理

求美的心理

在物質生活相當豐富的現代社會，對旅客而言，在飯店的餐廳中充飢果腹已成為過去，品嚐美味佳餚已成為人們外出旅遊的一部分，追求美已成為一種時尚。旅客在餐廳用餐是一項綜合性的審美

活動。爲了迎合並滿足旅客的求美心理，我們可採取如下的心理策略。

樹立餐廳的形象美

餐廳的形象是人們視、聽、嗅覺各方面感覺組合的結果，常以視覺爲優先主導。餐廳的外表備受注目，首先映入眼簾，在視覺映象中存留。因此，餐廳與酒店常透過自然與人工裝潢等藝術手法，使餐廳的內外環境舒適美觀、優雅大方進而達到統一的和諧美，樹立起餐廳特有的形象美。餐廳的招牌和門面的藝術設計構想中呈現出餐廳的建築外觀美與名稱美；從餐廳內部環境的裝飾材質、牆面的書畫、天花板的造型、燈飾、窗簾上的圖案、地毯上的花紋、屏風的浮雕彩繪，到餐廳內形態優雅的陳設，以及光線、照明、色調，甚至一張別具風格的菜單，都給客人提供一種視覺形象的美的享受，呈現出餐廳的內部形象美，以營造一種舒適、悠閒且美不勝收的用餐環境，吸引遊客前來用餐。當然，餐廳是人們進食之處，整潔衛生的視覺形象也會引起人們對飲食安全可靠的聯想，當然它也是餐廳整體形象美的一部分。

餐廳的形象美在視覺的基礎上，應注意聽覺形象美的樹立。優美的聽覺形象不僅源於服務人員的語言，而且來源於宴樂的配置。音樂家李斯特曾這樣敘述音樂的奧妙：「感情藉著音樂中騰空直上的音浪，把我們帶到超凌塵世之外的高處……。」現代心理學的研究指出：音樂對於人們的情緒、身心具有特殊的調節機制，優美的聽覺形象可以促進食慾，調節遊客的心境，使人感到輕鬆愉快。例如，對大型宴會配合莊重熱烈的氣氛，在人們入席時播放《歡迎曲》、《迎賓曲》，增加宴會的氣氛；在上菜時伴隨《進行曲》給人動態的行進之美。如朋友相聚，配上《友誼地久天長》更能觸景生情，使客人在餐廳充分品味飲食文化之形象美。在視、聽覺形象美之外，也應該注意餐廳的空氣調節、溫度的控制，使客人可增強嗅覺的形象美，也是樹立餐廳整體形象美的一部分。

重視餐廳人員的形象美

鑒於旅遊服務工作的共通性，前面對服務人員儀表美、心靈美的論述，同樣適用於餐廳工作人員。但餐廳不同於一般的旅遊服務部門，由於飲食直接關係到人們的身體健康，餐廳人員形象美還應特別注意的整潔衛生之美。餐廳服務人員的形象美可從以下三方面著手：

1. 身體健康，容貌端莊，精神飽滿，自發性規範整潔，注意手部的衛生與美觀。
2. 服飾清爽、美觀、素雅衛生，給人以淡雅明快之感。傳統常以白色為主色調，反映潔淨之美。飾品應少。
3. 服務操作規範得體，熱情有禮，姿態優美，講究技巧。

創造飲食產品的形象美

中國的烹調技術堪稱世界一絕，中國飲食以色、香、味、形、器、名俱佳馳名中外。因此，在觀光飯店的餐廳中，創造中國飲食產品的形象美可謂輕而易舉。加上中國地廣人博，各地的地方特色，風味佳餚種類繁多，美不勝收，極富特色。中國飲食文化源遠流長，不僅可作為餐廳飲食產品形象美的基礎，而且可作為旅遊資源來加以開發，增加餐廳的吸引力。如許多外國旅客慕名前來「一飽口福」，以滿足其心理期望。

餐廳的飲食產品以菜餚為主體，中國菜不僅注重形式美，而且注重內容美。如中國菜常以名寓意，注重造型，利用烹飪中精湛的切、雕、擺、制、烹等技藝，在餐桌上展現造型優美的菜餚藝術美，宛如一盤立體的畫，一首無聲的詩，一支優美的樂曲，令人不忍下箸又垂涎欲滴，期盼品嚐。中國菜不僅講究色澤而且注意色彩的對比和協調進而形成強烈的「色彩美效應」。旅客在獲得了視覺美的良好感受下，再透過美食自然散發的香氣激發遊客的嗅覺，誘發人們的食慾以引發用餐者的審美動機，構成正式品嚐菜餚的重要的心理前奏。古人所云「聞香下馬，知味停車」，可謂言簡意賅。餐廳

中飲食產品創造形象美的最終目的是以食用為基本前題，故產品的形象美中應該注重味覺美。一道菜餚的好壞關鍵在於味道的好壞。出色的餐廳廚師不僅應創造出該餐廳的產品，而且還會烹調出使外賓能夠欣賞的中國風味菜。總之，旅遊餐廳，應從產品的形象美上得到視覺、味覺、嗅覺上的美感享受與心理的愜意和滿足感。

注重餐具的形象美

古人云：「美食不如美器。」餐具的形象會影響用餐心理。如一外賓在餐廳用餐時，看到兩盆菜端上來時就搖頭嘆息，服務人員在他用餐完畢徵求意見後得知，原來他一看到盛菜的盤子缺了個口，心理就很不舒服，菜的味道也覺得差了很多。美酒、美餚應當配上美觀的酒具、菜盤方能相映其趣。使用各種不同材質、形狀、色彩、花紋的精美餐具，可把美食襯托得更加美煥誘人，引人入餐，如同牡丹花再好也要綠葉相襯一樣。當然，精美的器皿應注意與食物的配合協調。如食物量小，器皿不宜過大。

被尊重的心理

旅客被尊重的心理在整個旅遊活動中都會有所呈現，在餐廳中表現尤為顯著。常言「寧喝順心湯，不吃受氣飯」。若旅客在餐廳中未得到尊重的滿足，再好的美味佳餚也會食之無味。如果服務上的不慎或怠慢，使得旅客用餐情緒大受影響，即使餐廳再做其他方面的努力都是惘然。所以為迎合客人在餐廳被尊重的強烈心理需求，可採用如下的心理策略。

微笑迎送顧客

到餐廳用餐的客人首先感受到的是服務員熱情的接待。微笑迎接常令空腹的用餐者心情平和，感到自己倍受重視。如果有較多的客人同時到達，服務人員無法一一接待，在展現親切的微笑時，眼睛最好成散光狀態面向所有的客人，使每個人都感覺受到尊重，不致於顧此失彼。如前面提到的那位經理很瞭解顧客的心理，他親自

出場迎送滿足了顧客期待被尊重的心理需求，收到良好的效果。

領座恰當

遊客到餐廳用餐，服務員上前引領入座要注意觀察顧客的特徵，因人而異。如有生理缺陷的人總有自卑感，特別是在公共場合怕被別人瞧不起，怕別人觸及他的缺陷。如一位右臂殘缺的客人應被引領到右側靠牆的位置用餐，使他的右臂不易被他人察覺到。所以當他在用餐時，他的自尊心得到滿足，他一定會非常感激服務人員的細心照顧和尊重他的心理需要，願再次光臨該餐廳。這類旅客的自卑感往往是人的尊重長期得不到滿足而形成的心理挫折感的表現。他們若再受到嘲弄，甚至會採取報復行為。另外，服務人員對進入餐廳的戀人、老人、兒童等，在領座時要尊重他們各自的需要進行服務。

尊重習俗

服務人員在介紹菜單、幫助上菜、倒酒和配菜等服務上，除應注意服務技巧外，還應尊重客人的風俗習慣、生活習慣。這就得要求服務人員熟悉有關的知識，精心準備各類傳統食品。即便是一雙筷子、一只手帕，只要符合客人習俗，都會使客人有賓至如歸之感，他們也會因自己受到尊重而滿意。

「請」字不離口

在餐廳服務中，若多用「請」字，往往使客人感到尊重的滿足。如顧客臨門，服務員主動招呼「請進，歡迎光臨」；進門後服務人員引領客人到位後說「請坐」、「請點菜」；上菜前可先「請用茶」；當一盤菜上桌時招呼「請用餐，菜馬上上齊」；若有顧客感到菜淡或要求辣味時，服務人員應立即取來調味料，並說「請自己適量添加」。客人進入飯店餐廳，若服務員「請」字不離口，顧客進餐一次便多食了若干個「請」字。這樣的飲食、精神雙飽食正是客人所渴望的。

求衛生的心理

旅客在餐廳用餐十分注意飲食衛生。基於旅客求衛生的心理需求，必須做好環境、食品、餐具及服務的衛生工作。

環境衛生

前面提到餐廳環境衛生整潔的視覺美，可使人聯想到餐廳產品的衛生，衛生感又可為顧客帶來舒適感和安全感。餐廳應隨時注意環境衛生；保持地面清潔無污垢、雜物，走廊、牆壁、門窗、服務台、桌椅應光潔，燈光明亮無塵土，物品井然有序，空氣清新，無蚊蠅等害蟲。客人用餐後應及時清桌、翻台，以保證客人用餐環境的衛生。

產品衛生

它是防止病從口入的重要環節。餐廳提供的產品不論生食、熟食應是衛生安全的。特別是涼拌菜要使用專用的消毒處理工具製作，防止生、熟、葷、素菜間的交叉污染。有條件的餐廳可設冷拼間、專用冰箱，並配有紫外線消毒設備，以確保客人進食產品衛生。

餐具衛生

餐廳是公共用餐的場所。客人來自四面八方，客人用過的公用餐具、酒具難免污染上某病毒或細菌。因此，餐廳必須有與營業相應的專門消毒設備和足夠周轉使用的餐具以保證件件消毒，或使用一次性餐具以滿足客人衛生的需求，放心用餐。

按衛生操作規範提供服務

餐廳人員在餐台佈置、餐桌準備和餐中的服務上菜、配菜、倒酒等方面，都應按衛生的操作規範提供服務。如上菜時手指切忌觸碰食物，不然容易引起客人心理上的不衛生感，甚至厭惡感，降低食慾。

求知、求新、追求新奇的心理

旅客常將品嚐美味佳餚及中國傳統的地方特色美食，作爲旅遊活動的一部分。求知、追求新奇也是旅客到觀光飯店餐廳進餐的心理需求之一。心理學的研究指出：凡是新奇的事物總是引人注目、激起人們的興趣，引發人們的求知慾。爲此餐廳可運用如下的心理策略來滿足旅客的心理需要。

創立餐廳的地方特色美食、名菜、名點

餐廳的經營應在特色上作努力，創建該地、該餐廳的特色美食和名菜、名點引導旅客慕名而來，食之獨特、有味，滿意而歸。如南京的板鴨，北京全聚德的烤鴨，新疆吐魯番賓館餐廳的維吾爾風味的抓飯、撥絲哈密瓜等。

主動介紹食譜、提供藝術菜餚的圖片

服務人員在出示食譜和介紹食譜時，應將食譜中最能刺激旅客用餐慾望的美食，言簡意明、繪聲繪色地表達出來，滿足旅客求知的慾望，促使旅客產生濃厚的興趣和對食物的選擇。食譜的設計上除有食品美妙的名稱和價格外，還可配上主要菜餚的圖案照片。中國菜可謂是世界烹飪藝術園地上的一支獨秀，那靈秀精巧的藝術拼盤，精雕細刻的造型工藝，色、香、味、形、器、名渾然一體的和諧美，充分展現了東方飲食文化藝術的魅力。菜餚擺上宴席常令海外顧客驚嘆不已，既供食用且又具有很高的觀賞價值，令人不忍心食入腹中，希望攝影留念。爲滿足客人的這種心理，對名菜、名點、特色菜的優美造型圖案，餐廳應備好有關圖片或代爲拍照留念，以滿足顧客求新、求奇的心理。

介紹所食菜餚的相關知識與典故

旅客來餐廳品嚐美味佳餚、風味特產，作爲美食的旅遊項目當然希望瞭解相關的典故。因此，服務員上菜時應報出名稱，然後根據客人的需要說明其寓意、來歷，甚至典故、傳說，介紹一些菜餚

的營養價值，特色用途，對感興趣的旅客，甚至可以介紹一些該菜餚的用料及烹飪方法，使旅客不僅食之有獲，而且滿足其求知的心理慾望。

求快的心理

旅客來到餐廳入坐點菜後，一般都希望餐廳能快速提供所需之菜餚而不願意等待。一則是因為某些旅客趕時間繼續旅遊或轉車、船而顯得情緒急躁；二則是因為在服務員上菜之前的這段時間，被人們感覺為無用時間，本來時間不長，但因人們感到無聊便覺得等了很久很久。為適應旅客在觀光飯店餐廳常常要求快速的這一心理需求，可採取如下心理策略：

1. 備有快餐食品。對急於用餐的客人，服務員應向其介紹一些現成的或快熟的菜餚和食品。如現在比較流行的快餐飯盒、快速麵、熟菜、滷雞鴨等，就可滿足這類旅客的需要。

2. 簡便手續，反應迅速。旅客一進餐廳，服務人員應及時安排好客人的座位並遞上菜單，服務反應要快。在客人用餐時，及時發現客人的需求，隨傳隨到，盡快滿足客人的新需求，以迎合客人求快的心理需求。

3. 先上茶。旅客坐定點菜後，若來不及上菜，可先獻上茶安頓客人。這樣客人邊喝茶邊等上菜就不會感到太無聊和服務太慢。當然喝茶的時間也不可過長。

4. 及時結帳。旅客用餐完畢，帳單應及時送到，如果因付帳而等待，也許剛才用餐很愉快的那種美好情緒因此而遭到破壞，甚至激怒客人。所以，為滿足食客求快的心理，既不應使客人餓著肚子等，也不能讓客人吃飽了等。

三、宴會服務心理

宴會是觀光飯店中餐廳銷售的主體。根據用餐對象的不同情況分政府部門、外交部門、商人、個體戶、專業戶宴客和特種服務宴幾種。如何才能使主、客雙方乘興而來，滿意而歸？在餐廳服務中如何把握不同層次、形式、規格及目的的宴會接待服務？這就需要餐廳的經營管理和服務人員針對不同層次客人的心理特點，採取一些有效的心理策略進行服務。

政府部門、外交部門宴會服務心理

這類宴會常常是規格層次較高，可稱為國宴級。一般是宴會氣氛正式隆重，以表達主人的熱情友好，宴會中不能出現有損國格之事。客人常是國家首腦或來自異國他鄉的國際友人，理應受到貴賓禮遇。主客對宴會的心理期望值都較高。針對這類重大的正式宴會，可採取如下策略滿足主賓的心理需要：

1. 充分準備。餐廳應清楚主辦單位的具體要求，對貴賓的背景（宗教信仰、飲食習慣、生活風俗及國家、地區等）應儘可能收集詳盡的資料，做出宴會接待計畫（包括場地、菜單、服務程序、衛生、安全等）。

2. 驗收準備工作。宴會準備就緒後，在宴前，邀請主辦單位前來餐廳檢查、驗收。發現問題及時糾正、補充，以求能盡善盡美、萬無一失。

3. 宴會過程。絕對保證安全，周到服務、彬彬有禮。充分表達主辦單位的友好之情，顯示中華飲食文化的魅力，使顧客有親切、高貴之感。

商務宴會服務心理

商務宴會不同於其他宴會，設宴者希望透過宴會來達到其商務目的，其心理需求隨商務的狀況而有不同的心理需求。

生意順利時

生意順利時，他們會不惜重金宴請對方。借宴會廳的佈置、規格、飯店的威望、菜餚的名貴及優質的服務來顯示自己的地位，抬高自己的身價。當接待這類宴會時，宴會廳的佈置應高雅、舒適、氣派。服務人員一定要記住宴請商人的姓，以便當他宴請的客人到來時，尊稱他「某某先生或某某老板」，讓客人感到他對宴會餐廳的環境和服務人員都很熟，像是經常光臨此處宴客似的。在上菜時有意暗示菜餚的名貴，使參加宴會的所有賓客都感到宴會的層次很高，以贏得主客雙方的心理滿足。

生意不順利時

生意不順利，甚至虧本時，常要勉強應酬。這類宴會既要講體面，又不願花太多錢，是這類宴會主人的心態。宴會通常不是很高級，但又不能讓對方看出。餐廳的服務人員應理解這種心態，一方面要為他們節約成本，另一方面要為他們留面子。如上菜時，對一些菜價作特別介紹，使被邀請赴宴的所有客人感到宴會還是相當豐富的。這樣宴會主人必對餐廳產生好印象，下次定會再次光顧。

個體、專業人士宴客心理

這類設宴者往往有錢，但社會地位不高。他們希望透過宴會提高自己的地位，具有攀龍附鳳、追新獵奇的心理。他們捨得花錢去享受，喜歡到名人去過的地方用餐，品嚐名人喜歡吃的菜，喝名人愛喝的酒，以便日後向別人炫耀。因此，當他們宴客時，餐廳應增加「透明度」以滿足其炫耀的心理需求。

特種宴會服務心理

　　近年來，去觀光飯店餐廳舉辦婚宴、生日宴、節日宴的日漸增多，他們的共同心理是圖吉利、求實惠。另外還有團聚心理和攀比心理的作用。因此，餐廳應氣氛、飯菜花色外形上多下功夫，爲他們提供錄影、音樂、卡拉OK、燈光等服務。服務中嚴防打破杯碗等「不吉利」現象，多說吉利、吉祥語，使全體盡興。

複習與思考

1.旅客對飯店服務品質的認知模式是怎樣的？

2.旅客對觀光飯店有哪些主要心理需求？

3.旅客對觀光飯店大廳服務有哪些心理需求？如何滿足其心理需求？

4.什麼是延伸服務？舉例說明延伸服務的重要意義。

5.試根據客人對餐廳的主要心理需求，說明如何做好餐廳服務工作。

第二十二章　旅遊業售後服務心理

學習目的

　　透過本章的學習，瞭解抱怨和投訴的心理因素，掌握旅遊業如何處理旅客的抱怨與投訴，以及售後服務的方法。

基本內容

1.售後服務心理

　　抱怨　投訴　售後服務

第一節　旅客的挫折與投訴心理

一、抱怨和投訴的心理因素

當旅遊結束或在飯店投宿的旅客離開時，如果他認為有挫折或不愉快感，便會產生「消費使用後的抱怨」心理，有的旅客在當時或旅遊結束後，還可能進行投訴活動。作為旅遊業管理者應該預計到，有可能使旅客產生抱怨和投訴心理的原因，及時採取具體有效的對策，防患於未然，維護企業的聲譽。

旅客對旅遊業的滿意和抱怨，是旅客對該企業提供的各種設施及服務與期望中好與壞的認識，同時也是對消費公平與不公平的認知所產生的情緒體驗。如果旅客認為比期望的好，就產生了滿足感；如果比期望中的壞，便產生了挫折感。一般來說，旅客的挫折感主要來自兩個方面的因素。

不公平

根據「公平理論」，旅客花了錢卻不能獲得應有的利益的話，就出現了不公平感。不公平是產生挫折的一個重要因素。具體原因可能有以下幾點：

1. 價格不合理。旅遊業的產品，如飯店的客房、餐飲、商品及服務等品質不好、收費過高，旅行社又自行增加新的收費項目等。

2. 設施服務不完善。缺少必要的設施和服務，如飯店內沒有吹風機、傳真機等設施，客房、餐廳等設施不齊全，盥洗室無

電源插座，汽車沒有空調設備等。

3. 服務設施損壞或功能不好。如飯店的客房電燈不亮，電梯故障，浴室水箱漏水，出遊時汽車拋錨。

4. 環境不良。飯店的電氣設備噪音太大，室內溫度不適宜，客房味道不好，客房、餐廳色彩及照明不宜等。

未滿足需要

旅遊業的設施和服務不能滿足旅客的需要，使其預想的旅遊目的不能實現，致使旅客產生挫折感。產生的原因大致有以下幾點：

1. 休息被干擾。如飯店服務員行走、談笑聲音太大，影響旅客的休息和睡眠等。

2. 沒有安全感。如飯店衛生條件不好；客房或餐廳有老鼠、蚊蠅；安全設施不完備，致使旅客物品丟失、損壞等。

3. 孤獨感。旅行社的導遊或飯店服務員處理旅客不主動熱情，態度冷淡。

4. 得不到應有的尊重。旅行社的導遊或飯店服務員缺乏言語的文明性，甚至挖苦旅客；未經敲門而闖入客房；不尊重旅客的習慣、信仰；忘記或搞錯旅客託辦的服務項目等。

產生挫折感的旅客可能會採取一些的行動來發洩其不滿。歸納起來這些消極行為大致有以下幾點：

1. 不採取任何行動。

2. 採取一些公開的行動：

①向旅遊承辦旅行社或飯店索賠。

②採取法律上的訴訟要求賠償。

③對承辦旅行社、領隊、導遊或飯店抱怨。

3 採取某種形式的私下活動：

①決定再也不向該旅行社、飯店消費。

②告誡朋友並宣揚不要向該旅行社、飯店消費。

二、對待旅客抱怨與投訴的態度

旅客的怨言無論如何微小，都容易成為導火線，引起意外的麻煩。旅遊業的管理者、導遊或服務人員應該積極採取對策來避免，防患於未然。如不能事先防止，在抱怨和投訴發生之後，應該慎重處理，絕不能採取不聞不問的態度。如果不予理睬，不負起責任只會使事態擴大，影響旅遊業的聲譽。

處理旅客抱怨和投訴應有的態度有以下幾點：

1.要讓對方傾吐怨言，不能打斷對方的談話，更不能與對方發生爭吵。

2.儘量滿足對方的自尊心，消除其挫折感，牢記「旅客總是對的」。

3.應該認定對方的怨言並不是針對某一個人的，即使對方出言不遜，也應該採取容忍的態度。

4.切記不可以因為自己對情況瞭解而站在己方的立場上發言。

5.聽對方的怨言要誠懇，不要露出絲毫的不滿或不自然的苦笑。

6.對方提出的合理要求或基本上合理的要求，應該及時、迅速處理，千萬不可拖延，對於過分的要求不要立即表態，應該視情況處理。

總之，對待旅客的抱怨和投訴，如果不能予以足夠重視和妥善解決的話，不僅會使讓旅遊業者喪失該客戶，而且也會對該旅遊業的聲譽和潛在的客源產生不可預計的消極影響。

第二節　售後服務心理

　　旅遊業者提供良好的售後服務，不僅可減少旅遊消費者的抱怨及批評，且對日後保有舊顧客與新客源來說是極為重要的。

一、售後服務

　　旅遊業的售後服務是指旅遊消費者離開飯店或結束旅遊之後，仍與顧客保持經常性的聯繫，並適時且持續地提供新資訊與服務給顧客。如果沒有做好售後服務的工作，往往會使許多老顧客轉向其他同業，進而影響企業的銷售與聲譽。

　　根據調查顯示，老顧客不再光顧該旅行社的主要原因有：

1.經朋友建議，轉而購買其他旅遊業的產品或服務。

2.其他旅遊業的產品價格更便宜，服務更好。

3.顧客投訴沒有得到處理或沒有得到令人滿意的處理。

4.旅遊業缺乏售後服務，使顧客覺得是否要繼續購買該旅遊業的產品或服務，都無所謂。

　　由上述最後一個原因而不再光顧該旅遊業的顧客最多，約占統計數字的2/3，原因之3、2、1依次次之。

二、售後服務方法

　　由於售後服務對旅遊業經營非常重要，許多歐美國家的旅遊業都十分重視售後服務來爭取更多旅遊消費者。近年來，國內的一些旅遊業已開始重視售後服務工作，並總結了一些寶貴的經驗。以下

介紹兩點主要的售後服務方法，以供參考。

在客人旅遊結束或離開飯店時，主動登門訪問

客人離境或離店時主動登門訪問，可以使顧客感到該旅遊業非常關心他們而產生對該旅遊業的好感。旅遊業也可藉此得知該顧客對此次旅行所提供各項服務的意見與滿意度。還可以及時掌握顧客對該企業的印象及旅遊途中遇到的各種狀況，並適時處理其抱怨及投訴。如此一來，主動向顧客示好關心，不僅可以使原先有怨言或打算投訴的客人消氣，而且透過友好地交換意見和妥善處理，還可拉近與顧客間的距離。

向消費過的顧客郵寄意見調查表

旅遊業基於時間和業務考量，不可能登門拜訪每位顧客，因此可以在旅客返回後郵寄意見調查表。如此不僅可瞭解管理與服務方面的缺點和顧客的需要，以便改進經營管理和服務。

意見調查表的條目要簡要明瞭，建議不妨採用讓旅客評分的方式，並附上回郵信封。如此可提高意見調查表的回收率。

除了以上兩點外，還可以採用為顧客寫親筆信、寄明信片、發生日卡和節日的祝賀信等方法進行售後服務工作。

1.闡述旅客抱怨和投訴的心理因素。

2.旅遊業應該如何對待旅客的抱怨與投
　訴?

3.什麼是售後服務?售後服務主要有哪些方法?

參考文獻

1. Edward J. ayo, Lance P. Jarvis. *The Psychology of Leisure Travel*. Boston: CBI Publishing Company, Inc, 1981.

2. Robert W. Mclntosh. *Tourism Principles, Practies, Philosophies*. Second Edition, Columbus, Ohio: Grid, Inc, 1977.

3. W. Fred van Raaij, Dick A. Francken. *Vocation Decisions, Activities, and Satisfactions*. Annals of Tourism Research, 1984;11(1).

4. Abraham H. Maslow. *Motivation and Personality*. 2d ed, New York: Harper Row, 1970.

5. D. E. Berlyne. *Curiosity And Exploration*, Science, 1966; 153.

6. J. R. L. Anderson. *The Ulysses Factor*. New York: Harcout Brace Johanovich, Inc, 1970.

7. Michael R. Solomon. *Consumer Behavior*. Third Edition, New York: Prentice Hall, Inc, 1996.

8. Harold Koontz, Heinz Weihrich. *Management*. Tenth Edition, New York: McGraw Hill, Inc, 1993.

9. A. H. 馬斯洛，李文恬譯。《存在心理學探索》。昆明：雲南人民出版社，1987。

10. H. T. 利維特，方展畫，劉純譯。《現代管理心理學》。上海：上海翻譯出版公司，1988。

11. 羅貝爾・朗加爾，陳淑仁等譯。《國際旅遊》。上海：商務印書館，1995。

12. 高覺敷主編。《西方近代心理學史》。北京：人民教育出版社，1982。

13. 赫葆源等。《實驗心理學》。北京：北京大學出版社，1983。

14. 吳涼涼等。《現代管理心理學綱要》。長沙：湖南人民出版社，1987。

15. 蘇東水。《管理心理學》。上海：复旦大學出版社，1987。

16. 燕國才主編。《中國心理學資料選編》。北京：人民教育出版社，1988。

17. 陳立主編。《工業管理心理學》。上海：上海人民出版社，1989。

18. 時蓉華主編。《現代社會心理學》。上海：華東師大出版社，1989。

19. 周曉虹主編。《現代社會心理學名著菁華》。南京：南京大學出版社，1992。

20. 陳立。《工業心理學簡述》。杭州：浙江教育出版社，1994。

21. 俞文釗。《管理心理學》。蘭州：甘肅人民出版社，1994。

22. 朱祖祥主編。《人類工效學》。杭州：浙江教育出版社，1994。

23. 王壘。《組織管理心理學》。北京：北京大學出版社，1995。

24. 張春興。《現代心理學》。上海：上海人民出版社，1996。

25. 劉純。《旅遊心理學》。上海：上海科學技術文獻出版社，1987。

26. 劉純。《旅遊飯店現代管理心理學》。上海：遠東出版社，1990。

27. 劉純。《飯店運轉與管理》。上海：學林出版社，1997。

28. 劉純主編。《導遊與旅遊必讀》。上海：上海科學技術出版社，1992。

29. 劉純。《試論旅遊動機的多源性》。上海：心理科學通訊，1987。

30. 劉純。《工程心理學在旅遊飯店環境設計中的應用》。北京：旅遊論叢，1987（4）。

31. 劉純。《論導遊的心理品質及其對旅遊者行為的影響》。桂林：社會科學家，1988（1）。

32. 劉純。《略論旅遊者的投訴心理及對策》。北京：旅遊學刊，1988（3）。

33. 劉純。《論旅遊飯店領導者的基本素質與科學決策的心理品質》。上海：旅遊科學，1990（1）。

34. 劉純。《試論旅遊飯店員工挫折行為》。桂林：社會科學家，1990（2）。

35. 劉純。《飯店員工的疲勞心理芻議》。北京：旅遊學刊，1992（3）。

36. 劉純。《關於旅遊行為及其動機的研究》。上海：心理科學，1999（1）。

37. 劉純。《我國旅遊飯店人力資源開發戰略》。杭州：商業經濟管理，1999（1）。

38. 劉純。《旅遊服務標準化的研究》。北京：中國標準化，1999（3）。

國家圖書館出版品預行編目資料

旅遊心理學／劉純編著.-- 初版.-- 台北市：揚智文化，2001〔民 90〕
　　　面；　公分
　　　參考書目：面

　　ISBN　957-818-299-6（平裝）

　　1. 觀光心理學　　2. 旅行業 – 管理

992.014　　　　　　　　　　　　　　　　　90009655

旅遊心理學

編　　著／劉純
校　　閱／張琬菁
出 版 者／揚智文化事業股份有限公司
發 行 人／葉忠賢
責任編輯／賴筱彌
登 記 證／局版北市業字第 1117 號
地　　址／台北市新生南路三段 88 號 5 樓之 6
電　　話／(02)23660309　23660313
傳　　真／(02)23660310
印　　刷／鼎易印刷事業股份有限公司
法律顧問／北辰著作權事務所　蕭雄淋律師
初版三刷／2014 年 9 月
ISBN ／957-818-299-6
定　　價／新台幣 550 元

郵政劃撥／14534976
帳　　戶／揚智文化事業股份有限公司
E–mail ／book3@ycrc.com.tw
網　　址／http://www.ycrc.com.tw